내 상계는 왜 남돈이 결정하지?

为有处

내행사

일러두기

- 이 책은 송수한 작가의 드라마 대본 집필 형식을 최대한 따라 편집하였습니다.
- 드라마 대사는 글말이 아닌 입말임을 감안하여 한글 맞춤법과 다른 부분이라 해도 그 표현을 살렸습니다.
- 쉼표, 느낌표, 마침표 등 구두점은 대사의 뉘앙스를 표현하고자 하는 작가의 의도를 따랐습니다.
- 이 책은 작가의 최종 대본이며 방송되지 않은 부분이 포함되어 있습니다.

송수한 대본집

용어정리

S# Scene. 장면이라는 의미로 동일 시간, 동일 장소에서 이루어지는 행동, 대사가

하나의 씬으로 구성됨.

E Effect, 효과음, 주로 화면 밖의 소리를 장면에 넣을 때 사용.

F Filter. 필터를 거쳐 나오는 소리. 전화 중 수화기 너머의 목소리나 스피커를

통해 나오는 안내 방송 등

Na Narration. 내레이션. 등장인물이 화면 밖에서 상황을 해설하거나 극의 전개

를 설명할 때 사용.

Insert 인서트. 화면 삽입. 무엇인가에 집중시키거나 자세히 설명하기 위한 장면을

삽입하는 것으로 특정 부분을 확대하는 클로즈업을 통해 이루어지는 경우가

많음.

Flash Back 플래시백. 과거에 나왔던 씬을 불러오는 것. 주로 회상하는 장면이나 인과를

설명하기 위해 넣음.

Cut To 컷투. 하나의 씬이 끝나고 다음 씬으로 넘어가는 장면 전환 효과.

몽타주 각기 다른 시간과 장소의 컷들을 이어 붙인 장면.

용어정리 4

9부	기적을 만드는	
	사람들	7
10부	계산서는	
	반드시 청구된다	69
11부	개와	
	늑대의 시간	129
12부	잃어버린 것	
	잊어버리기	187
13부	발등은,	
	믿는 도끼에 찍히는 법	243
14부	전쟁은	
	죽은 자에게만 끝난다	299
15부	하고 싶은 일, 하지 말아야 하는 일,	
	해야 하는 일	357
16부	바람이 불지 않는다면	
	노를 저어 나아간다	415

특별 부록

- -또 하나의 엔딩 479
- -작가 후기 498
- -작가가 뽑은 회차별 명대사 500

S#1 아인 방 + 제작림 + 편집실(새벽)

PPT에 〈이상 PT를 마칩니다〉 라고 쓰고 저장하는데. 총 페이지 수 10페이지.

아인 (피피티 보다가 어딘가로 전화를 하면)

제작1팀. 원희 책상 위에 빈 초코바 껍질이 수두룩.다 쓴 기획서 오타 보고 있는데 아인에게 전화 온다.

원회 (몸은 피곤하지만 정신은 각성상태) 네, 상무님.

아인(F) 기획서는?

원희 오타 보고 있습니다. 확인해 보시겠어요?

아인(F) 괜찮아. 애들은?

원희 (장우와 은정을 바라보면)

장우, 다 만든 돌출광고 확인하고 있는데. 옆에서 은정이 카피 자리 훈수 두면서 아이맥 모니터에 손을 대자. 장우가 기겁하고는 유리 세정제를 모니터에 뿌리고, 은정이 남긴 손자국을 닦아낸다.

원희 돌출광고도 다 됐습니다. 메일로 보낼까요?

아인(F) 그래.

원희 은정 씨디님, 상무님한테 메일로~

은정 넵!

아인, 전화 끊고 원희와 은정이 보낸 메일 확인하는데. 전화 와서 보면 병수다. 받으면.

병수(F) 편집 끝났습니다.

- 편집실. 편집실장과 장감독 넉다운 상태고. 편집실 직원이 통화 중인 병수한테 커피 가져다준다.

병수 시간이 더 있으면 디테일 제대로 잡을 수 있는데…

아인 괜찮아, 온에어 전에 시간 있으니까.

(라고 말해놓곤 멈칫하고) 온에어 할 수 있다면.

(잠시 고민하다가 조심스럽게) 어때?

병수 (커피 주는 직원 보며) 어땠어?

아인, 전화기 너머로 들리는 소리에 귀 기울이고.

장감독(F) 저 새벽에 사운드 꺼 놓고 기깍이 맞췄잖아요.* 편집하다 감 정 터질까 봐.

조감독(F) 상무님. 느낌 있습니다.

아인 (곰곰이 전화기에서 들려오는 소리 듣고 있고)

병수(F) 괜찮을 거 같습니다.

아인 메일로 보내.

병수(F) 네. 보내고 바로 회사로 가겠습니다.

전화를 끊은 아인. 불안한지 눈을 감고 심호흡한 후 핸드백에서 불안장애 약을 꺼내서 먹고 창가로 가면. 멀리서 해가 떠오르고 있다.

아인 편지는 다 썼고…

S#2 법원/로비(새벽)

한 남자가(부장판사) 법원 로비로 들어서면. 청원경찰1. 2가 남자에게 친근하게 인사한다.

청원경찰 판사님. 오늘도 제일 일찍 출근하시네요.

판사 (이미지 관리) 국민한테 월급 받는 공무원이 게으름 피워서 되 겠습니까.

(과하게 예의 차리며) 오늘도 수고들 하십시오.

[•] 기깍이 맞추다: 앞뒤 문맥을 맞춘다는 의미의 방송 현장 속어

(하고 엘리베이터 앞으로 가면)

청원경찰 법원에만 계시기는 아까워.

청원경찰2 그쵸. 저런 분이 여의도로 가셔서 큰일 하셔야지.

판사 (청원 경찰들이 하는 말을 듣고는 흐뭇하게 미소 짓고)

아인(E) 제가 보내는 편지가 마음에 드셨으면 좋겠네요.

S#3 대행사 제작팀 + 아인 방(새벽)

S#1 연결. 창밖을 바라보고 있는 아인.

아인 기적은. 저한테도 필요한 상황이라.

TITLE 9부 기적을 만드는 사람들

S#4 대행사 제작팀 회의실(이침)

아인과 TF팀 모여있고. 병수가 허겁지겁 들어온다.

아인 (병수 앉으면) 보자.

은정이 준비한 노트북으로 영상 플레이하면. 영상을 처음 보는 은정, 원희, 장우 얼굴에 화색이 돌고. 은정이 병수의 뒤통수를 쓰담쓰담 한다.

은정 대견해 아유 그 짧은 시간에.

원희 (은정 따라서 쓰담쓰담) 고생했어요.

장우 (따라서 쓰담쓰담 하려고 손 올리는데)

병수 (장우 보며) 디질래?

장우 (얼른 손 거두고)

아인 (남일 말하듯) 씨디 달이준 보람 있네.

일동 (피곤함에 다 죽어가는데 표정들은 밝고)

아인 집에 가서 준비하고. 우원 앞에서 보자.

은정 상무님은 안 들어가세요?

아인 난 한나 상무 리뷰해야지.

은정 회장 딸이 보면 뭐 알아요?

아인 (피식) 너 아직 몰랐니?

은정 뭐가요?

아인 원래 리뷰는 뭐 모르는 사람들한테 하는 거야.

은정 (픽 하고 노트북 건네며) 이거 들고 가실 거죠?

S#5 대행사 한나 방(아침)

한나가 소파에 앉아있고. 정국장이 노트북 들고 와서 세팅하면

최상무 (소파에 앉아 정국장 보며) 우리끼리 할게

정국장 알겠습니다. (인사하고 나가면)

아인 (빈손으로 들어와서 앉고)

최상무 (아인이 빈손으로 들어오는 걸 유심히 본다)

한나 다들 고생하셨네요. 자 어느 분부터 하시겠어요?

아인 (무표정하게 앉아있으면)

최상무 고상무, 왜 빈손이야?

아인 아직 편집이 안 끝나서요

최상무 그럼, 영상 빼고 리뷰하려고?

아인 (한나보고) 아뇨, 리뷰 안 하려고요

박차장 (아인을 보며) 피티 날 아침에 리뷰하기로, 하셨는데요?

아인 일이 계획대로 되나요?

한나 (빡이 치는데 참고) 약속한 시간까지 완성하지 못하셨으니까.

고상무님이 패배한 걸로 생각해도 될까요?

아인 약속된 시간은 오늘 오후 1시. 우원 피티장이죠.

(최상무 보며) 하세요. 진지하게 듣겠습니다.

최상무 경쟁피틴데 혼자 안을 까는 사람이 어딨어!

그때 아인에게 전화가 오고. 아인 자리에서 일어서며

아인 일분일초가 소중한 상황이라. 먼저 일어서야겠네요. 한나 상

무님?

한나 (짜증 억누르며) 네에.

아인 궁금하시면 우원에 직접 오셔서 보세요.

한나 내가… 왜요?

INSERT 8부 S#37 연결.

닫혔던 엘리베이터 문이 다시 열리고.

한수 피티 날 뵙죠.

아인 부사장님도 오시게요?

한수 당연히 제가 가야죠.

현재.

아인, 한나 보며 미소 짓고는

아인 뭐든지 직관이 제일 재밌잖아요? (하고 방에서 나가고)

한나 (올라오는 짜증을 꾹 누르고 있고)

박차장 최상무님, 오늘 리뷰는 취소하는 걸로 하시죠.

최상무 (올라오는 짜증을 참는다)

S#6 대행사 복도(아침)

한나 방에서 나와 복도를 걸어가는 아인 모습에서

한나(E) 고아인 저게 또 날 멕이려고 하는 거 같은데…

S#7 대행사 한나 방(아침)

한나와 박차장 소파에 앉아있고. 한나 고민스러운 표정인데.

한나 분명 뭐 있는데…

박차장 의도는 보이는데, 목적은 안 보이네요.

한나 직감이 와.

박차장 어떻게요?

한나 안 가면 후회할 거 같은 느낌!

박차장 (생각하다) 그럼 가시죠.

한나 (박차장 바라보면)

박차장 대행사 임원이 피티장에 가는 게 이상한 것도 아니고, 거기에

한나 (박차장 보면)

박차장 중요한 순간에 빠지면 주인공이 아니죠.

한나 (씩 웃고) 좋아! 얼마나 잘했는지 직접 가서 보자고.

만약에 허접한 거 가지고 오라가라 했으면

박차장 본보기를 보여주면 되죠.

한나 (끄덕끄덕) 가자. 우원으로!

S#8 은정 아파트 입구(낮)

은정, 아파트 1층 계단에 쭈그려 앉아있고. 시계를 보면 9시 1분쭈.

은정 (한숨) 날 밤새고 와서. 이게 뭐 하는 짓이야.

(시계 다시 보고) 늦어도 9시 10분이면 유치원 가니까.

계단에 은정이 쭈그려 앉아서 멍하니 있고.

S#9 은정 아파트 안 + 밖(낮)

은정이 조용히 문을 열고 들어가는데. 현관에서 아지랑 딱! 마주친다.

아지 엄마!

은정 (당황) 응? 아지. 왜 아직 유치원 안 갔어?

시어머니 감기 기운 살짝 있어서 안 보냈다.

은정 아… 그래요…

아지 이제 인수인수 끝났지?

은정 아… 그게… 오늘 피티야. 피티 끝나야 끝나지.

아지 (바라보며) 그럼 내일부터 회사 안 가는 거지?

은정 어? 그게…

아지 (초롱초롱한 눈빛으로 은정을 올려다보고)

은정 (저 순수한 눈을 보며 거짓말 못하겠다/눈 피하며) 어… 뭐… 비슷

하다고 할 수 있지만. 또… 그… 아니지 않다고 하기에도 크

게 무리는 없지 않지도 않은가? 싶기도 하는데…

아지 (무슨 말이야?)

시어머니 (은정을 빤히 바라보고)

은정 (거짓말에 취약하다/시계 보고) 늦었다. 엄마 씻고 다시 나가야 돼.

은정이 도망치듯 안방으로 후다닥 들어가고.

S#10 아인 집 안방(낮)

화장을 공들여서 한 아인. 핸드백을 뒤져 USB를 꺼내 잘 챙겨왔는지 확인하고. 다시 핸드백 안에 잘 넣고는 일어나서 옷장 앞으로 간다.

옷장을 열고 입을 옷을 고르다가 세탁소 비닐에 쌓인 상무 승진하고 산 명품 정장이(2부 S#11) 보인다.

FLASHBACK 2부S#41

집 안은 난장판. 식탁 위엔 오물이 묻은 약통들. 오물로 더러워진 흰색 명품 정장이 바닥에 놓여있다.

현재.

아인 (한동안 보다가 꺼내며) 입기엔 찝찝하고, 안 입기엔 자존심 상하고.

아인, 안 좋은 기억이 있는 명품 정장을 들고 한동안 서있 는다.

S#11 우원본사/로비(낮)

병수, 원희, 장우가 평소랑 다르게 말끔하게 차려입고 서있고. 은정이 화장실에서 뛰어나온다. 은정 (후다닥 와서) 상무님 아직 안 오셨지?

장우 네.

은정 방금 화장실 갔다 왔는데 또 가고 싶네.

장우 전립선에 문제 있으세요?

은정 여자가 전립선이 어딨어!

장우 (병수 보며) 없어요?

병수 응. 없어. 니가 개념 없는 거처럼.

원회 (장우 뒤통수 쓰담쓰담 하며) 대견해. 직계 선배 뒤통수를 쓰담 쓰담 하려고 하고.

은정 내가 프리젠테이션 하는 것도 아닌데. 왜 이렇게 긴장되냐?

원희 (짐짓 괜찮은 척) 피티 뭐 한두 번 하나요?

병수 (역시 괜찮은 척) 그럼.

은정 나만 쫄본가? (백에서 청심환 꺼내서 하나 입에 넣고 씹으며)

그럼 청심환 아무도 안 드실 거죠?

다들 긴장됐는지 은정이 말 꺼내기 무섭게 손을 내밀며.

병수 나 먹을래. 반만.

원희 난 반의 반.

장우 저도요.

은정이 씩 웃고 내민 청심환 하나를 셋이 나눠서 먹는데. 그때 아인이 안 좋은 기억이 있던 명품 정장 입고 들어온다.

TF팀 (아인에게 인사하고)

아인 (오물오물 씹는 모습들 보고) 뭐 먹니?

은정 (청심환 껍질 까서 내밀며) 상무님도 하나 드세요.

아인 (무심하게 보다가) 왜? 긴장돼?

은정 네? 아··· 쫌···

아인 프리젠테이션 니가 하니?

은정 상무님이랑 우리는 하나니까. 당연히 긴장되죠.

아인 (하나라는 말에 잠시 은정을 바라보다) 습관 된다.

은정 네?

아인 두렵다고 피하는 거.

긴장되면 긴장된 상태로 하면서 이겨내야지. 피하는 습관 들이면, 나중에 트라우마 돼.

일동 (아인을 바라만 보고 있고)

아인 (말해놓고 나니 살짝 간지러워서) 뭐 해?

일동 네?

아인 (일동 보고) 가자.

아인이 앞장서서 걷고. 은정은 껍질 깐 청심환을 버리지도 못하고 어쩌나 싶다가. 에잇! 그냥 자기 입에 넣고 씹으며 따라간다.

S#12 우원본사/회의실(낮)

아인네 일행이 들어오면. 최상무네 팀, 정민이네 팀, B상무네 팀 먼저 와 있고. 서로 눈인사 정도만 한다. 은근한 긴장이 감도는데.

직원 (회의실로 들어오며) 피티 순서 추첨하겠습니다.

CUT TO

뽑기를 했는데 아인이 A 적힌 종이 들고 있고. 제일 마지막 순서인 D를 든 정민 표정이 굳어있다.

정민 (D 들고/혼잣말) 아씨… 맨 마지막이네…

직원 그럼 이 순서대로 피티 진행하겠습니다.

아인 순서 바꿀 수 있나요?

직원 상호 간에 동의하시면 가능합니다.

아인 (정민에게 자신의 A 종이 내밀며) 바꾸실래요?

일동 (이해할 수 없다는 표정)

직원 (정민보며) 바꾸시겠습니까?

정민 (놀라서 아인 보고 있다가/덥썩 받으며) 네.

직원 그럼 지금 정한 순서대로. 1시부터 각 회사당 30분입니다.

직원 나가고. 다들 자기 팀 모인 쪽으로 가는데. 정민, 아인과 바꾼 A 종이 한참이나 보다가 아인에게

정민 잠깐 얘기 좀 해.

S#13 우원본사/복도(낮)

정민이 추궁하듯이 아인에게 묻는다.

정민 왜 바꿔줬어?

아인 ...

정민 방향성 뻔한 이런 피티. 나올 만한 크리에이티브도 뻔한데.

늦게 하면 늦게 할수록 불리한 거 몰라?

아인 (빤히 정민을 바라만 보고)

정민 너… 설마 나 동정하는 거야?

아인 (픽 하고) 내 코가 석잔데. 누굴 동정해요.

선밴 제일 먼저 하는 게 유리하고. 나는 제일 마지막에 하는

게 유리하고.

그게 전부예요.

정민 (못 믿겠다는 표정이고)

아인 (돌아서서 가며) 믿기 싫음 말던가.

정민, 여전히 왜 바꿔줬는지 알 수 없는 표정으로 아인의 뒷 모습만 본다.

S#14 우원본사 건너편 커피숍(낮)

한나와 박차장이 커피 마시고 있는데 박차장에게 전화 온다.

박차장 (전화 받고선) 알겠습니다.

(하고 끊고선) 최상무님이 2시. 고상무님이 2시 반이랍니다.

한나 2시까지 들어가면 되겠네.

(하고 창밖을 보는데 한수가 차에서 내려 우원 본사로 들어간다) 뭐 야!!!? 박차장 왜요? (하고 한나의 시선을 따라가면 한수가 보인다) 어? 부사장님 이 왜…

한나 강한수가 피티하는데 왜 오는 거야!!!

(곰곰이 생각하다) 이것들이!…

(벌떡 일어나서 핸드백이랑 챙기더니) 가자!

박차장 네?

한나 지금 피티장으로 가자고. 강한수랑 김서정 이것들이 속닥거 려서. 일부러 타 대행사한테 피티 줄 수도 있잖아!

박차장 그럴 리는 없습니다.

한나 왜에!?

박차장 그렇게 한가한 상황 아니에요.

한나 (다시 자리에 앉으며) 그건 그렇네.

박차장 그리고 상무님은 완벽한 이해당사자인 VC기획 소속이잖아요.

한나 ...

박차장 타 대행사 피티하는데 들어갈 순 없죠.

한나 (맞는 말이고/곰곰이 생각하다) 아… 이건 모르겠네.

박차장 뭘요?

한나 고아인 이게 알고 부른 거 같은데. 날 먹이는 건지. 도와주는 건지

박차장 하나는 확실해요.

한나 뭐?

박차장 고상무님한테 이익이 되는 거겠죠.

한나 그럼 나도 이 상황을 나한테 이익이 되는 방향으로 만들어 야겠는데.

박차장 (생각하다) 방법이 하나 있는데?

한나 (한손내밀며) 내놔.

S#15 우원본사/대회의실(낮)

피티장. 상석에 서정 한쪽에는 황전무와 로펌 변호사(5부 S#22) 우원 마케팅 담당 직원들 앉아있고, 반대편엔 정민네 직원들 앉아있다.

정민이 프리젠테이션 하려고 서있다가 시계 보면 한시다.

정민 프리젠테이션 시작해도 될까요?

서정 (거만하게) 잠시만요. (하는데 한수가 들어오자 반긴다) 오셨어요.

(빈 옆자리 가리키며) 앉으세요.

한수 (인사하고 앉으며) 저 때문에 기다리신 건 아니죠?

정민 (누굴까?) 아닙니다. 시작할까요?

서정 하세요.

정민 (작게 심호흡하고/직원 보고 끄덕하면 피티장 불이 꺼지고 PPT 화면이 뜬다) 지금부터 우원그룹 기업PR 프리젠테이션 시작합니다.

S#16 우원본사/회의실(낮)

피티를 마친 정민과 직원들 들어오고. 두 번째인 B상무네가 일어선다.

B&무 분위기 어땠어?

정민 뭐 드라이한데. 정체를 알 수 없는 사람들이 와 있네?

B&무 광고주 말고?

정민 응. 근데 광고주보다 더 결정권 있어 보이는 사람. (하고 아인

을 보는데)

직원(E) 들어오세요.

B상무 네. (하고 나가고)

그때 아인에게 전화 오고. 보면 법무팀장. 아인 전화받으며 나가다.

아인 네, 팀장님.

최상무 (팀장님이란 소리에 밖으로 나가는 아인을 유심히 본다)

S#17 우원본사/회의실 밖 + VC본사 일각(낮)

아인이 통화를 하고 있고.

법무팀장 아직 피티 전이시죠?

아인 네, 곧 합니다.

법무팀장 방금 들었는데 피티에 우원 쪽 로펌 변호사들도 참석한다

네요.

아인 음… 나쁘지 않네요.

법무팀장 제 생각도 그렇습니다. 좋은 결과 기다리겠습니다.

아인 네. 끊습니다. (전화 끊고선) 먼저 하는 회사들은 고생 좀 하겠네.

S#18 우원본사/대회의실(낮)

B상무 이상 피디 마치겠습니다. 질문 있으십니까.

하고 좌중을 보는데. 다들 무표정하고. 지루하다는 표정의 서정이 황전무를 차갑게 쳐다보는데. 황전무, 서정의 눈빛을 피한다.

B상무 (상황 파악하고) 그럼 마치겠습니다.

하고 재빨리 직원들과 나가면. 동시에 최상무와 정국장 들어오고.

정국장과 기획팀들 노트북 연결하며 피티 준비 중이다. 최상무 준비하는 시간 동안 아이스 브레이킹을 하는데.

최상무 안녕하십니까. VC기획 기획본부장 최창수라고 합니다. (강한수가 왜 있지?/일단 한수에게 인사) 부사장님 처음 뵙겠습니다.

한수 네.

최상무 아무래도 무게가 다른 피티다 보니까 부사장님까지

한나(E) 직관하러 왔습니다!

최상무 말을 끊고 대뜸 박차장과 나타난 한나. 그런 한나를 보고 한수와 서정 인상이 살짝 굳고.

한나 (몰랐다는 듯) 어머! 부사장님이 여긴 웬일이세요?

한수 (서정 보며) 내가 못 올 곳 온 건 아니지?

서정 그럼요. 한 식군데.

(제일 말석 빈자리 가리키며) **앉어.** 너 온다고 해서 자리 만들어 놗어

박차장 (예상했다는 표정)

한나 (얼굴 굳었다가/금세 밝아지며 한수 보고) 피티 처음부터 보셨어요?

한수 (무시하듯) 응.

하나 이거 이거 무제가 심각하데…

서정 문제는 무슨 문제?!

한나 VC기획이 인벌브한 피티에 VC그룹 본사 부사장님이 와서 타 대해사 교리제테이션을 보셨다?

한수 …

한나 이러면 우리 회사가 실력으로 이겨도 그룹에서 힘써서 가져 가 걸로 보이지 않겠어요?

한수 (듣고 보니 맞는 말이고)

한나 완전 대기업 갑질로 보일 수 있잖아. 안 그래요? 언론에서 알면 매우 부적절하다고 떠들 거 같은데.

한수 (화는 나지만 딱히 할 말이 없고)

한나 하.지.만. (한수와 서정 보고 씩 웃고) 내가 눈감아 드릴게요. (서정 보며 멕인다) 한 식군데. 그쵸?

서정 (확 오르는데 참고)

박차장 (보이지 않게 미소를 짓고)

한나 (박차장 보며) 나, 의자.

박치장 (서정이 마련한 말석에서 의자 가져와 한수와 서정 옆 상석에 놓는다)

한나 자리 좀 만들어 주세요.

한수와 서정, 한나 기세에 밀려 의자 옮겨서 자리 만들어 주고.

두 명 앉기 좋은 상석에 굳이 의자를 놓고 한나가 앉으며

한나 아우 좁다.

박차장 (제일 구석 자리에 가서 앉는다)

한수 (표정 굳어있고)

한나 뭐 어쩌겠어요? 땅 좁은 나라에서.

(최상무 보며) 자, 우리 회사 실력 한번 볼까요?

S#19 우원본사/회의실(낮)

아인, 눈을 감고 중얼중얼(피티연습) 중이고. 은정도 눈을 감고 웅얼웅얼 비몽사몽 중이다.

직원 (들어오며) 마지막 팀 들어오세요.

아인 (일어서서 회의실을 나가고)

병수 (은정 보고) 은정 씨디. 가자.

은정 (잠에 취해있다가) 에···? 에··· 어디요? 집?

원희 어디 아파요?

은정 아니, 졸음이 미친 듯이 쏟아지네?

병수 청심환 몇 개 먹었어?

은정 (손가락 두 개 펼치고)

병수 왜?

은정 상무님이 안 드신다니까… 아까워서 입에 버렸죠.

병수 미쳤어? 과식할 게 따로 있지.

원희 날 새고 그걸 두 개나 먹으면 어떡해요?!

아인(E) 뭐 해?

병수, 장우에게 눈짓하면. 장우가 해롱거리는 은정 일으켜 세우고.

TF팀 회의실을 나가다 들어오는 최상무, 정국장과 마주친다.

병수 수고하셨습니다.

최상무 (인상 확 굳어있고/고개만 끄덕거리고 자리로)

정국장 (조용히 병수한테) 조심해.

병수 네?

정국장 분위기 안 좋아. 누군지 모르는 사람들이 이상한 질문도 하고.

병수 무슨 질문이요? (하는데)

정국장, 최상무가 사납게 자신을 바라보자. 병수한테 '수고 해'하고 간다.

병수 의아한 표정이고.

S#20 우원본사/대회의실(낮)

병수가 노트북을 세팅하고 있고. TF팀은 광고주 반대편에 앉아있다.

은정은 몰려오는 졸음을 참느라 사력을 다하고.

로펌 변호사들도 표정 안 좋고. 황전무도 티 나게 안절부절이고 한나와 서정은 으르렁거리고 있다.

서정 이딴 거 보려고 직접 오셨나 봐?

한나 (괜찮은 척) 우리는 1+1이니까. 다 보고 말씀하시죠?

서정 허접한 거 두 개 보면 시간 낭비만 두 배지

(황전무보며) 안 그래요. 전무님?

황전무 (대답 없고)

서정 이 중요한 시기에 이딴 거 보자구.

(한수와 변호사들 가리키며) 이분들이 하루를 날려야겠어요?

아인 ('이딴 거'라는 말에 앞에 회사들 피티가 별로였구나 눈치채고)

한수 (서정과 한나 사이에 앉아서 무표정) 고상무님. 오랜만에 뵙네요.

아인 부사장님 오랜만에 뵙습니다.

한나 (뭐야? 둘이 어떻게 알고 있지?)

은정은 잠에 취해서 꾸벅꾸벅하고 있고.

원희가 그 모습 보고 옆에 앉은 장우에게 잡아주라고 눈치.

장우가 슬쩍 은정 목 뒤쪽 옷깃을 잡아주는데.

한수 준비는 잘하셨습니까?

아인 네, 이번 피티는 (하는데 한나가 버럭)

한나(E) 니가 뭔데 이래라 저래라야!!!

서정 나? 부사장. 이 피티 최종결정자. 어디 을이 갑한테.

한나 야 이딴 피티 안 해도. 우리 VC기획 업계 1등이야.

아인 (무심하게 이 상황을 지켜보고 있고)

서정 그럼 안 하면 되겠네!

한나 안 하면 누가 손핼까?

서정 을이 손해겠지.

은정 (꾸벅꾸벅의 각도가 심해지고)

한나 그래? 등 긁어주는 사람이 갑인 거 모르나 보네?

서정 긁긴 뭘 긁어? 드ㅇㅇ응신.

장우 (등이 간지러운지 움찔거리다가 긁으려고 잡고 있던 은정이 옷을 놓고)

한나 뭐야!!! 야 그래 드럽고 치사해서 안(해)

하는데 쿵!!! 소리 나자마자 모든 사람들이 동시에 소리 난 방향을 보면.

은정 (졸다가 이마로 테이블을 꽝 박고는 비명) 아이야야야야야야야!!!

일동 (어이없다는 듯 보고)

박차장 (푹 터지고)

소란스러웠던 방금 전과는 다르게 적막이 감도는 피티장. 아인, 어수선한 분위기가 사라지고. 주목도가 확 올라가자 기회 포착하고.

아인 보셨죠?

일동 (아인에게 주목한다)

아인 피티장에서 기절할 만큼. 잠 한숨 못 자면서 준비했습니다. (세 사람 보며) 이제 그렇게 준비한 프리젠테이션 시작해도 될 까요?

서정 (흥분 가라앉히고) 네. 시작하시죠.

아인 그 전에 정리할 건 정리해야죠 (은정 바라보며) 조은정 씨디?

은정 네… 네???

아인 소란 피우는 사람은. (한나 서정 보고는) 여기 앉아있을 자격

없겠지?

한나+서정 (방금 전까지 한 짓이 있어서 괜히 민망하고)

아인 (은정 똑바로 보다가) 너.

(손가락으로 문 가리키며/단호하게) 나가.

S#21 우원본사/대회의실 밖(낮)

은정이 쫓겨나듯 피티장 밖으로 나와서 멍하니 서있는데. 뭔가 두렵고 또 뭔가 억울도 한 거 같고 또… 졸리다. 이런 상황에서도 잠이 오는 자신이 싫어서 이마를 팍! 하고 때렸다가

은정 (이마 부여잡고) 아야…

S#22 우원본사/대회의실 밖(낮)

아인이 설렁설렁 프리젠테이션 중이고, 병수는 의아하다는 표정인데.

기획서를 쓴 원희는 아인의 의도를 눈치챈 표정이다.

아인 (대충/지겹다는 듯 프리젠테이션 하며) 포스트코로나 이후 (기획서 넘기며) 뭐 세상이 이렇게 변한다고 하는데. 읽어보시고요. (PPT 대충 넘기면서) 트렌드가 어쩌고. 시대의 화두가 어쩌고. 뭐 오늘 하루 종일 들으셨던 이야기일 거고.

(PPT 넘기면 최상무네와 거의 같은 카피 [우원과 함께 이루는 K_WISH LIST 〈우리가 원하는 것〉]나온다)

장우 (원희에게 조용히) 기획서랑 영상 컨셉 완전 다르잖아요?

원희 (쉿! 하라는 제스처만 하고)

아인 이런 슬로건 앞에서 누군가 프리젠테이션 했을 거고요,

서정 (차갑게) 저기요?

아인 네.

서정 너무 성의 없이 하는 거 아니에요?

아인 성의 없이 듣고 계시니까요.

한나 표정이 급격히 어두워지고. 한수는 실망했다는 표정. 서정은 폭발 직전의 표정으로 황전무 노려보고. 황전무 당황 했다.

아인 아 지긋지긋해…

서정 (꽉 누르며) 지금 뭐 하시는 걸까요?

아인 그러게요. 내가 지금 뭐 하고 있는 걸까요?

(PPT 화면 보며) 하나 마나 한. 들으나 마나 한 쓰잘데기 없는 소린데

서정 그러게요? (테이블 위에 다리 올리며 한나 보고) 이딴 쓰잘데기 없는 걸 1+1으로 준비했나 봐?

한나 (울그락 불그락 하는데)

아인 (PPT 끄고 파일을 삭제해 버린다)

황전무 (당황해서) 고상무님…!

일동 (뭐 하는 건가 싶은데)

아인 (병수 보며) 불 켜.

병수 (당황했지만 일어나서 피티장 불을 켜고)

아인이 미소를 지으며 좌중을 바라보면, 모두 차갑게 아인을 보고 있다.

아인 우리 좀 솔직해져 볼까요?

(황전무 보며) 그룹에 부정적 이슈가 발생했는데도 대규모 기업PR을 준비하시는 이유.

(한수 보며) VC그룹 부사장이자 예비 사위분이 직접 와 계신이유.

(변호사들 보며) 신분도 밝히지 않고. 로펌 변호사분들이 피티 장에 와 계신 이유.

변호사들 (우리가 변호사인 줄 어떻게 알았지?)

아인 그 이유를 몰라서 다들 저런 새 날아가는 소리나 하고 있는 걸까요?

> 아뇨. 왜 하는지를 모르는 게 아니라. 어떻게 해야 하는지를 모르니까.

문제는 아는데. 답을 모르니까. 빙빙 돌아가는 거죠.

서정 그러니까 뭘 어떻게. (하는데)

아인 (주머니에서 USB 하나 꺼내 컴퓨터에 꽂고)

원희 (씩미소) 이제부터 진짜네.

아인 (서정 보며) 지금부턴 그 다리 내리고. 집중해서 들으세요.

서정 (저게 돌았나?)

아인 그 자세로 듣다가 놀라면. 허리디스크 터지니까.

아인이 더블클릭해서 PPT 파일이 뜨면. 사람들이 확 주목

하고.

황전무 얼굴도 밝아지고. 서정도 테이블 위에 올렸던 다리 내리고

한나가 씩 하고 미소를 짓는다.

PPT 화면 보여지면 〈우원회장 보석허가 프로젝트〉라고 떠 있다.

한수 (혼잣말) 절대 한나 옆에 두면 안 되겠네.

아인 지금부터 진짜 프리젠테이션. 시작합니다!

S#23 다음날. 각종 장소

- 놀이터. 어린 딸이 미끄럼틀 타고 있고.

40대 남성 (딸보며) 가자. 아빠 피곤해.

허나 딸은 못 들은 척 후다닥 미끄럼틀로 뛰어가서 또 타고. 40대 남성은 어쩔 수 없다는 듯 핸드폰으로 유튜브 보면서 기다리려는데. 광고 나오니까 짜증 내다가 주목해서 보고.

- 어느 집. 마늘 까며 드라마를 보던 50대 아주머니. 석재가 나오는 중간광고가 나오자. 마늘 까던 손을 멈추고 광고를 집중해서 본다.

- 광화문 전광판. 퇴근 시간이라 사람이 가득한 광화문 거리.

바쁘게 걷던 30대 여성, 누군가의 등에 부딪히고.

여성 아저씨. 왜 길을 막고

하는데 한 남자가 서서 어딘가를 올려다보고 있다. 시선을 따라가 보면 전광판에서 석재가 나오는 광고 보이고.

석재 (오열하며/전광판이라 소리 없이 자막으로 나온다) 23년을 교도소 에서 살았습니다. 그런데 이제 와서 무죄래요. 무죄.

수많은 사람들이 발걸음을 멈추고 전광판을 보고 있고.

- 공원. 바둑 두던 노인들 모여서 핸드폰으로 석재 나오는 광고 보고 있고.

석재 (울면서) 법이 그렇다네요. 23년 전엔 살인자였고. 지금은 아 니라고.

그 법이 뭔데. 이랬다저랬다 합니까?

노인1 이런…

노인2 쯧쯧쯧…

- 버스 안. 이어폰 끼고 핸드폰으로 광고 보던 20대 여성. 눈물을 훔치고.

석재 (오열하며/이어폰 소리로) 보상금 준대요, 근데 23년을 돈으로 어떻게 보상합니까. 갓난아기였던 딸이 출소하고 나니까. 결 혼했더라고요.

20대 여성 무릎 위에 놓인 결혼식 관련 브로슈어 위에. 눈물이 한 방울씩 툭툭 떨어진다.

- 놀이터. 핸드폰 보고 있는 40대 남성의 눈이 벌겋고.

4재 얼마면. 도대체 얼마면! 내 딸 자라는 것도 못 본 게 보상됩니까!!!?

딸이 되레 '아빠. 집에 가자!!' 하고 보채는데도. 40대 남성 벌게진 눈시울로 끝까지 광고를 보고 있다.

S#24 종편 스튜디오(낮)

종편 시사 프로그램 생방송 중이고(MBN 이슈파이터 참조) 진행자가 마치 모노드라마 연기하는 배우처럼 과장되게 진 행한다.

진행자 23년, 20년에서 하나, 둘, 셋, 삼 년이나 더한 23년 동안. 징역을 살았는데… 무죄다?

영재 (긴장된 표정으로 게스트 자리에 앉아있고)

진행자 이런 문제의 원인 중에 하나가 바로. 구속수사. 구.속.수.사! 라고. 주장하시는 분이 계시는데요.

영재 (긴장 풀려고 물 한 모금 마시고)

진행자 이 사건 담당하신 재심 전문 최영재 변호사님 모셨습니다. 반갑습니다.

영재 네, 안녕하십니까.

카메라 뒤에 황전무, 그 옆에 보도본부장이 서서 녹화 지켜 보고 있고.

영재 유럽 선진국에 비해 우리나라는 구속 비중이 아직 너무 높습니다.

일명 골인시키고 편하게 조사하겠다는 건데요.

진행자 골인이라면?

방송을 지켜보는 황전무, 마음에 든다는 표정이고.

영재(E) 검사들의 은어인데. 구속시킨 걸 골인이라고 합니다.

진행자(E) (오바) 골인이요? 사람한테? 이건 너무 비인권적인 표현 아 닙니까!

황전무 오늘 밤까진 자극적으로 방송해 주세요.

본부장 여론조사 시작했다고 들었는데요?

황전무 내일부터 합니다.

본부장 알겠습니다. 그 광고 물량은…

황전무 꽉 채워 드리겠습니다.

본부장 감사합니다.

황전무 만족스러운 표정으로 지켜보고 있다.

길거리엔 〈법은 완벽하지 않습니다〉 플래카드와 포스터들 붙어있고.

S#23에서 나왔던 인물들이 보이고. 전화가 오면 받는 모습들.

리서체(F) 법이 완벽하지 않기에 불구속 상태로 수사를 받아야 한다는 여론이 있습니다.

전화를 받고 있는 다양한 사람들의 모습.

리서처(F) 찬성하시면 1번. 반대하시면 2번을 눌러주세요.

다들 망설임 없이 1번을 누른다.

S#26 법원/부장판사 방(밤)

부장판사(8부 S#60)가 한참 업무 중인데 카톡 오고. 확인해 보면 법무팀장이 기사 URL을 보냈다. 부장판사 클릭해서 보면, 여론조사 결과가 나온 기사고. '불구속 수사를 원칙으로 해야 한다'에. 찬성 84.5% 반대 9.1% 모름 6.4%

부장판사 기사를 보고 미소 짓는데. 전화 오면 배정현 법무팀장.

부장판사 (전화받으며) 아이구 팀장님.

법무팀장 여의도 가는 길 뚫어드렸는데, 마음엔 드십니까?

부장판사 (호탕하게 웃는다)

S#27 교도소 독방(이침)

깔끔하게 정리된 방. 누군가 문 앞에 서있고. (우원회장) 교도관이 다가와서 문을 연다.

판사(E) 세상에 완전무결한 것은 존재하지 않습니다.

S#28 교도소 복도(아침)

빈손의 재소자. 흰 운동화 신고 걷는 발이 나오고.

판사(E) 세상엔 변하지 않는 것도 존재하지 않습니다.

S#29 교도소 사무실(아침)

우원회장의 뒷모습이 보이고. 직원이 구속됐을 때 입었던 옷과 소지품을 바구니에 담아서 건네준다. 판사(E) 더하여 법조인을 대표해서 과거 실수에 대해서 사과드립니다.

S#30 교도소 탈의실(아침)

사복으로 갈아입은 우원회장. 벗어놓은 죄수복 냄새를 맡고 는. 살짝 찡그리고.

판사(E) 본 법정은 법은 최소한의 상식이라는 원칙과 국민의 민의에 따라서

S#31 교도소 정문 + 주차장(아침)

서정, 황전무, 비서, 로펌변호사 기다리고 있고. 교도소 철문이 열리면서 우원이 나온다. 만연에 미소를 지으며.

판사(E) 증거인멸이나 도주의 우려가 적은 김우원의 보석을 허가합 니다.

서정 아빠!!! (하면서 우원 회장에게 뛰어가고)

S#32 서울지검/검사실(아침)

핸드폰으로 기사를 보던 김우석 검사. '김우원 회장 보석허가'

기사 보고선. 들고 있던 핸드폰을 벽에 확— 던져 버리려 다가.

검사 아니지. 아니지. 이거 부서지면 또 내 돈으로 사야 하는데.
(핸드폰 책상 위에 잘 놓고/곰곰이 생각하다) 김우원 빼간 놈이 누 굴까? 법조계 기술은 아니고… (생각하다) 누구신지 신원은 파악해 봐야겠지…?
(책상 위 전화 들고) 수사관님, 사람 하나만 찾아주세요

S#33 도로 + 자동차 안(아침)

밝은 표정의 우원이 황전무를 칭찬한다.

우원 잘했어! 돈은 그렇게 써야지.로펌에 쓰는 돈은 반으로 줄여버려.

황전무 알겠습니다.

9원 (창문 열고) 담 하나 두고서. 공기가 다르네.

우원이 웃자 황전무도 기분 좋게 웃고.

황전무 회장님. 집에 가시면 밤에 치킨 한 마리 시키시죠.

우원 (의아) 치킨? 왜?

S#34 며칠 전. 우원본사/서정 방(낮)

피티 끝나고 회의 중인 아인, 서정, 황전무.

서정 우리 아빠 치킨 안 좋아하는데?

아인 출소 날 치킨 한 마리가 배달되는 사진이 찍혀서 기사로 나

오면.

회장님을 바라보는 대중의 시선이 달라지죠.

서정 ???

아인 보석으로 풀려난 대기업 회장이 아니라.

치킨이 먹고 싶었던. 나랑 다르지 않은 한 인간으로.

황전무 (이해했고) 좋은 생각이시네요. (하고 서정 보면)

서정 그렇게 하세요.

아인 나머지는 말씀드린 대로 진행하시면 됩니다.

황전무 (끄덕끄덕) 네. 우원그룹 CI 빼고. 언론 쪽은 제가 핸들링하겠

습니다.

S#35 도로 + 자동차 안(이침)

S#33 연결. 우원 황전무 말을 듣고는.

우원 요즘 치킨 한 마리에 얼마야?

황전무 이만 원 좀 안 될 겁니다.

9원 이십억 써도 못 해낼 일을 이만 워도 안 되는 돈으로 한다...

누구야?

황전무 네?

우원 한나가 했다는 거야 대외적인 거고, 있을 거 아니야, 실무자.

황전무 자리 한번 만들까요?

S#36 대행사/최상무 방(낮)

최상무, 평소와 다르게 어두운 표정으로 앉아있고. 전화가 오면 비서실장이다. 받으면.

비서실장(F) 우원회장님 나오셨다.

최상무 …

비서실장(F) 듣고 있어?

최상무 (한숨/어이없다) 참… 그게 광고로 될 일이 아닌데…

은정(E) 되지. 광고로 완전 되지.

S#37 대행사/휴게실

이마에 네모난 반창고 붙인 은정. 직원들에게 둘러싸여 자랑하듯 이야기하고 있다.

은정 (7부 S#19 아인이 했던 말 그대로 따라하며) 인식을 심어주고 여론을 만들어 주는 건. 우리의 영역이니까.

오차장 저희는 사실 반신반의했는데…

김대리 TF팀 크리에이티브 보고. 와… 했다니까요.

은정 내가 아이디어를 딱 내니까. 상무님이 번쩍! 하시더니. 앉은

자리에서 안을 쫙 풀어버리신 거잖아! 한방에.

오차장 그랬구나.

김대리 근데 이마에 반창고는 뭐예요?

은정 (헤헤거리며 웃음으로 넘긴다)

S#38 대행사/최상무 방 + 본사/비서실장 방(낮)

최상무, 비서실장과 통화하며

최상무 알려줘서 고맙고. 곧 한잔하자.

비서실장(F) 시간 봐서. 될지 모르겠지만. (하고 끊어버리고)

최상무 (죽상을 하고 앉아있다)

비서실장, 방에서 통화 중이고. 전화 끊으며

비서실장 등신 같은 새끼. 그거 하나 해결 못 하고.

(전화기 보며) 이걸 버려야 하나. 재활용해야 하나…

한나(E) 내다 버리자구요!

S#39 대행사/조대표 방(낮)

한나와 조대표가 마주 앉아있고, 조대표 한나를 빤히 보고 있다.

조대표 피티 하나 졌다고 기획본부장을 해고한다고요?

한나 (단호) 네.

조대표 엄밀히 말하면 우리 회사가 이긴 피티를 명목으로요?

한나 (갑갑하다) 이번 피티 지는 사람이 회사 나가기로 했다니까요!

조대표 나가라고 한 건 아니고요?

한나 (생각해보니 그런 것도 같지만) 딱 그렇게 말한 건 아니지만. 뭐 비슷하죠.

조대표 (한나를 빤히 보고)

한나 (눈빛이 부담스러워) 다 회사를 위해서

조대표 (말끊으며) 회사를 위한 게 아니라. 다 한나 상무님을 위한 거 같은데요?

한나 ...

조대표 내가 니들 위다. 나한테 대들면 어떻게 되는지 본때를 보여 주겠다.

이거 아니구요?

한나 (뜨끔한데) 제가 일 그렇게 할 사람으로 보이세요?

조대표 네. 일 그렇게 하고 있는 걸로 보이네요.

한나 아니 그게…

조대표 사소한 실수 하나로 해고될 수도 있고. 오너의 기분 상태를 파악해야 살아남을 수 있는 회사에.

어떤 직원들이 남는지 아십니까?

한나 몰라요!!!

조대표 (무표정하게) 무능력자들.

한나 …

조대표 아부하고, 사내 정치질해서 승진하려는 부류들. 그러다 보면

S#40 이모집(낮)

정석이 대걸레로 바닥을 청소하고. 테이블 위에 올려 두었던 의자들을 바닥으로 내리고 있다.

조대표(E) 일 잘하는 직원들이 회사에 남지를 않죠. 미래가 없다고 판단해서 나가거나. 정치질에 밀려서 쫓겨나 거나.

> 의자 내리고 술 냉장고 앞으로 오면 장사가 안되니 술이 꽉 차 있고.

> 옆을 보면 짝에 담긴 새 맥주들에 먼지가 쌓여있다. 한참보다 맥주 짝을 들어서 싱크대로 가서 물을 뿌려서 먼 지를 닦아낸다.

정석 (씁쓸하게) 대한민국 술 소비량이 전 세계 최고라고 하는데. 다들 어디서 술을 드시나. 우리 가게만 안 오고.

> 맥주병 하나하나 꺼내서 물로 먼지 닦아내는 정석의 뒷모습 이 보이고.

한나(E) 그럼 고상무는요?

S#41 대행사/조대표 방(낮)

S#39 연결.

한나 고아인은 지 맘에 안 드는 직원들 싹 다 쳐냈잖아요!!!

조대표 고상무는 정반대였죠. 사내 정치로 살아남은 직원들 내보낸

거니까.

그리고 해고한 적은 없어요. 한직으로 인사발령 했지.

한나 (부릉) 그럼 나보고 가만히 있으라고요?!!! 저것들한테 앉아

서 당하고만

조대표 (인터폰 누르면)

비서(F) 네, 대표님.

조대표 바나나우유 하나 사 오시겠어요? 빨대도 같이.

INSERT 조대표 비서실.

한나(E) (버럭) 아저씨이이이이이!!!

비서, 지갑 챙겨서 일어서는데. 옆에 서있던 박차장이 말린다.

박차장 안 가셔도 됩니다.

비서 (박차장 바라보면)

박차장 (괜찮다는 듯 미소 지으며 끄덕) 곧 진정됩니다.

비서 (긴가민가 싶지만 자리에 다시 앉고)

현재.

한나 씩씩대며 조대표 바라보고. 조대표는 온화한 표정으로 바라본다.

한나 이런 것도 못 하면. 내가… (입 밖으로 내뱉기는 싫지만) 업계 경험도 없는 내가! 이 여우 같은 것들을 어떻게 통제하냐구요! 질질 끌려다닐 순 없잖아요!!!

조대표 끌려다니면 안 되죠.

한나 그럼, 방법을 알려줘야죠!!!

조대표 방금 알려드렸잖아요.

한나 ???

조대표 고상무는 한직으로 인사발령 했다고.

한나 그렇다면. (조대표 바라보며 씨익 미소 짓고는) 말씀하신 방향으로 결재 부탁드립니다.

조대표 서류 정리해서 보내세요.

한나 넵!

S#42 대행사 제작팀(밤)

아인이 퇴근하려고 지나가고. TF팀 작당 모의 하듯 속닥거리다. 아인 보고는 흩어진다.

아인 (쟤들 뭐하나) 나 퇴근한다.

병수 (아인에게 다가와서) 상무님 집에 가세요?

아인 응. 왜?

병수 (긴장) 엄청 큰 피티였어요.

은정 (자리 자리에 앉아 노트북 보며/추임새 넣듯) 엄청났지.

아인 (뭐야?) 그래. 그랬지.

병수 회식은 한번 해야죠.

은정 그럼 그럼. 회식은 진정한 리더의 덕목이지.

장우 식당 알아볼까요?

원희 (기다렸다는 듯) 여기 좋네요. 바로 예약할게요.

병수 가시죠. (TF팀 보며) 가자.

이미 입을 맞춘 TF팀 분주하게 나갈 채비를 하는데. 아인 그 모습 보고 부담스러워.

아인 다음에 하자.

병수 (멈칫) 다음에요? '너희끼리 먹어'가 아니라?

아인 (본인이 내뱉은 말이니 어쩔 수 없고) 그래.

은정 (다가와서/따지듯) 그럼 그 다음이. 몇 년. 몇 월. 몇 일. 몇 시

에요?

TF팀 (모두 똑바로 아인을 응시하고)

아인 (얘들이 오늘 왜 이러나?) 뭐… 한가할 때?

(피하듯 퇴근한다) 가다

아인이 퇴근하자 모여드는 TF팀.

장우 뭔가 담대한 진보네요.

병수 와… 난 말하면서도 떨리더라.

은정 떨릴 게 뭐가 있어요. 노크를 해야 문을 열지.

원회 노크였어요? 머리로 들이박는 거 같던데.

병수 우리끼리라도 한잔할까?

은정 저도 다음에.

병수 약속 있어?

은정 네. 트라우마 치료하러 가요.

일동 ???

은정 두렵다고 피하면 트라우마 된다고 하니까. 정면으로 부딪쳐

야죠.

일동 (뭔 소린가 싶고)

S#43 은정 집/현관 앞(t)

문 앞에서 심호흡을 크게 하고. 결기 가득한 눈빛을 띠는 은정.

은정 좋아. 가자. (하고 문을 열고)

S#44 은정 집/거실(밤)

은정이 쿵쿵거리며 들어와서 선전포고하듯

은정 다들 주목!

가족들 (식탁에서 저녁 먹다가 은정 보고)

은정 놀랄 수 있으니까. 식사 중단하고. 얘기 좀 해요.

가족들 (???)

CUT TO

식탁에 앉은 네 식구. 은정은 진지한 표정인데. 나머지 가족들은 별 관심 없는 듯한 표정.

은정 놀라지 말고 들으세요.

나아··· 회사 안 그만뒀어요. 아니 그만두기는커녕 승진했어! 이젠 카피 아니고. 씨디야!!!

은정이 폭탄선언하고. 시어머니랑 남편을 보는데. 시어머니랑 남편 서로를 바라보다가 별일 아니라는 듯 다시 밥을 먹는다.

은정 (의아) 뭐야? 왜 안 놀래? 어머님 왜 안 놀라세요?

시어머니 (밥 먹으며) 알고 있었다.

남편 (밥 먹으며) 그쵸? 회사 그만둔 사람 표정이 아니었지.

은정 (당황스럽고/숨기느라 연기한 거 때문에 뭔가 억울하고) 무슨 소리 예요?

내가 얼마나 혼신의 연기를 했는데!

남편 (관심 없다) 너 발연기야.

시어머니 (밥 먹으며) 난 쟤 볼 때마다 걱정되더라. 저렇게 어수룩한 애

가 사회생활은 어떻게 하나. 싶어서.

H면 신기해. 짤리긴커녕 승진을 하고.

은정 뭐야? 그럼 다 알고 있었던 거야?

시어머니 아니. 속은 사람 한 명 있지.

아지(E) (비명 지르듯) 아니야~~~~!!!!!!!!!

은정이 바라보면. 패닉상태에 빠진 아지가 '아니야'를 외치 며 거실을 방방 뛰어다닌다.

아지 아니야. 아니야!!! 엄마 거짓말쟁이야! 거짓말쟁이야~~~!!!

은정 (아··· 저걸 어떻게 설득하나/아지에게 가서) 아지. 엄마 승진했어.

이젠 회사 못 그만둬.

아지 아니야! 그만둘 수 있어! 인수인수 하면 돼!!!

은정 (달랜다) 못 해. 씨디는 인수인수 하면 안 돼.

아지 싫어! 싫어!!!!

은정 (버럭) 나도 싫어!!!

아지 (놀라고)

은정 엄마가 씨디되려고 얼마나 고생했는 줄 알아?

아지 시러. 싫다고!!!

은정 나도 싫어 안 그만둬 아니 못 그만둬!

아지와 은정, 씩씩거리며 서로 차갑게 대치하고.

은정 (협박하듯) 너 자꾸 이러면 아지 엄마 안 해. 그냥 광고 엄마

만 한다?!

아지 (충격이다/소파로 가서 얼굴을 묻으며 운다)

은정, 답답하고. 시어머니랑 남편이 다가온다.

시어머니 애를 달래야지. 애랑 싸우면 어떡하니.

은정 말이 통해야 달래죠. 말이. 누구 닮아서 저래 진짜.

시어머니+남편 (은정을 뚫어져라 보고)

은정 나는 안 그랬어요. (답답해서 이마 비비다가 반창고가 살짝 떨어지 자 떼어 버리며) 내가 어릴 때 얼마나 착했(하다 돌아보면 아지가

은정처럼 소파에 머리를 콩콩 박고 있다)

아지 (머리 콩콩 박으며) 시러, 시러, 시러어어어어!!!

시어머니 어쩜 저렇게 지 엄마 닮았을까?

은정 내가 뭘 저래요?!

시어머니+남편 (반창고 아래 숨겨져 있던 은정이 이마에 멍을 쳐다보고)

은정 (이마 가리고) 이건 저래서 이런 거 아니라고요!!!

시어머니 (퍽이나 아니겠다/울고불고하는 아지 안아서 방으로 가고)

은정 (힘없이 소파에 털석 앉아있다가) 아이씨! 정면 돌파했는데 트라

우마가 왜 치료가 안 되냐!!!

남편 (뭔 소린지는 모르겠으나 옆에 앉아서 은정이 토닥토닥해준다)

S#45 한나 집/외경(아침)

한**나(E)** (밝게) 굿모닝~~~

S#46 한나 집/주방(아침)

왕회장, 강회장, 한수 식사 중인데. 한나가 팔랑거리며 와서 앉고. 한나 많이들 드세요. 할아버지는 두 그릇 드시고.

왕회장 (장난) 왜? 노인네 혈당 올라서 일찍 죽으라고?

한나 아시아 1등 되는 거 보시려면. 밥심으로 오래 사셔야죠.

왕회장 너래 말은 항상 국회의원이야.

한나 뭐 그런 4년 임시직들이랑 비교를 하세요.

왕회장 (귀엽다는 듯 한나 보면)

한수 (영 마음에 안 들지만 표현하지 않는다)

강회장 (뿌듯하게) 굽은 나무가 선산 지킨다고 하더니.

본사 임원들이 니 칭찬 많이 하더라.

한나 (한수보고) 다 우리 VC기획 직원들이 잘해준 덕분이죠.

한수 맞는 말이네. 사실 고상무가 한 일이지. 니가 한 일은 아니니까.

한나 내 직원성과니까. 당연히 내 성과지.

한수 니 직원? 정말 니 직원일까?

한나 (이게 아침부터!)

한수 그 사람은 VC그룹 직원이지.

왕회장, 한나 한수 티격거리는 거 보다가 둘의 갈등을 더 뜨겁게 하기 위해 고아인이 좋은 장작이라고 판단.

왕회장 어이, 장손.

한수 네, 할아버지.

왕회장 (부드럽게) 너래 말이 그게 뭐이가?

한수 네?

왕회장 머슴이 잘하면 머슴 부린 주인이 잘한 거지. 그게 어떻게 머슴이 잘한 게 되니.

한수 맞습니다.

왕화장 (의미심장/한나 한수 번갈아 보며) 일 잘하는 머슴을 밑에 두는 거. 그것도 주인의 능력이다.

한나 그럼요!

왕회장 (강회장 보며) 그 여자 머슴. 내가 한번 봐야겠는데?

INSERT

거실 소파에 앉아있던 박차장. 왕회장 말을 주의 깊게 듣는다.

- 현재.

강회장 아버님이 직접이요?

한수 우원회장님도 한번 보고 싶다고 하시던데.

왕화장 잘됐네. 오늘 저녁에 우원회장이랑 밥 먹을 때 의자 하나 더 놔라.

내 옆자리로.

강회장 아버님 옆자리요?

왕회장 (물로 입 헹구고) 눈칫밥 먹고 자란 애들은 말석 주면 싫어하디.

한L(E) 이거 봐라? 고아인 자료 다 읽어보셨네?

한나 할아버지? 일 좀 그만하고 쉬세요.

왕회장 (원 소린지 알고) 놀면 늙디. 밥 두 그릇 먹는다고 오래 사니? (하고 간다)

한수 (고아인이 오는 게 본인한테 이익인지 손해인지 아직 모르겠고)

S#47 한나 집/거실 + 신발장(아침)

한나가 주방에서 나오고. 뒤따라서 한수가 나온다.

한나 (박차장 보며) 가자.

한나가 신발장에서 구두 신고, 박차장도 구두를 신는데, 새 구두다.

한나 구두 새로 샀어?

박차장 네.

한나 (구두 밟으며) 신발빵.

박차장 (질접) 아침부터 뭐 하시는 거예요?

한나 (박차장 한쪽 구두도 밟으며) 뭐긴 뭐야. 재밌는 거지.

박차장 (손수건 꺼내서 구두 닦으며) 이게 재밌어요? 애도 아니고.

한나 창의력은 어린아이의 시선으로 세상을 볼 때 발현된다. 몰

라? 책에도 나온다고.

박차장 책이요? 유튜브에서 보셨죠?

한나 아닌데. 책에서 읽었는데.

박차장 거짓말 (하는데 한나가 또 구두를 밟자) 이유, 쫌!

한수, 티격태격하는 한나와 박차장 뒷모습 한참 보다가

한수 가깝네. 좀 과하게. (하고 관찰하듯 보고 있고)

비서실장 (한나와 박차장 보고 있는 한수를 보고 있다)

S#48 대행사/아인 방(낮)

아인이 일하고 있는데 노크하고 바차장이 들어온다.

박차장 상무님, 늦었지만 축하드립니다.

아인 (자리에서 일어나 다가오며) 감사합니다. 박차장님 덕분이죠.

(하다가 박차장 구두 보고) 구두 사셨나 봐요?

박차장 (순간 움찔하며 발을 뒤로 빼고)

아인 (뭐야? 왜 이래?)

박차장 (내가 왜 이러나/정신 차리고) 오늘 저녁에 시간 있으시죠?

아인 무슨 일로?

박차장 저녁에 강회장님 가족이랑 우원회장님 가족 식사 자리 있

는데.

상무님도 참석하셨으면 좋겠다고 하시네요.

아인 나를요?

박차장 네.

아인 (생각하다가) 정확히 두 분 중 어느 회장님 뜻일까요?

박차장 정확히 말하면. 끝판왕의 뜻이죠.

S#49 대행사/한나 방(낮)

박차장 들어오면, 한나가 SNS 보고 있다 (우원회장 치킨 배달 기사)

(재벌도 치킨은 못 견디지. 한 마리는 인간미 없긔. 등등)

한나 반응 좋네. (박차장 보며) 전달했어?

박차장 네.

한나 뭐래?

박차장 (생각하다가)

S#50 대행사/아인 방(낮)

S#48 연결.

박차장 그럼 오늘 저녁 6시 50분까지. 1분도 늦지 않게 도착해 주

세요.

주소는 제가 보내드리겠습니다.

아인 (약간 긴장했다) 박차장님.

박차장 네.

아인 혹시 저한테 해주실 조언 없을까요?

박차장 음… 왕회장님 만나시면. (생각하다) 염라대왕 앞에 서있다고

생각하시고

아인 ...?

박차장 뭐든지 솔직하게 말씀하세요. 최대한.

그리고 뭐 사 들고 오시지 마시구요.

아인 (박차장 바라보면)

박차장 부족한 게 없는 분들이라.

S#51 대행사/한나 방(낮)

S#49 연결.

박차장 뭐 별말 없으시더라구요.

한나 (관심 없다) 알았어 (하고 핸드폰 본다)

S#52 도로/아인 차 안(밤)

운전 중인 아인, 신호가 멈추자 테블릿 보고. 화면 보면 강근 철 회장에 대해서 검색되어 있다. (출신, 나이, 별명(크레이지 강) 유명 일화 등등)

꼼꼼히 다시 읽고. 운전대 손톱으로 톡톡 치다가 신호 바꾸면 다시 출발.

S#53 한나 집/주차장 앞(밤)

아인의 차가 멈추자. 한 남자가 다가와

남성 고아인 상무님이십니까?

아인 네.

남성 차 키 주시죠. (하고서 차 키 받아서 아인 차에 타고 주차하고)

아인 (철옹성 같은 한나 집을 올려다본다)

S#54 한나 집/거실 + 주방(밤)

집으로 들어 온 아인. 얼굴에 긴장이 역력하고. 박차장이 맞이하며

식탁으로 안내. 아무도 없는 상석 옆자리를 가리키며

박차장 여기 앉으시죠.

아인 여기요? (하는데 왕회장이 휠체어 타고 나타난다)

왕회장 손님인데, 상석에 모셔야디?

박차장 (조용히) 편하게. 상무님답게 하세요. (하고 사라진다)

아인 (왕회장 보고/꾸벅 인사) 안녕하십니까. VC기획 제작본부장 고 아인입니다.

왕회장 앉으라.

아인 (자리에 앉으면)

왕회장 (건드려본다) 너래 남의 집 처음 오면서 빈손으로 왔니?

아인 네?

왕회장 부모님이 그렇게 가르쳤어?

아인 (당황하고)

왕회장 (씩 하고 미소 지으며 아인을 관찰하듯 보는데)

아인 (아, 건드려보는 거구나/정신 차리고) 선물은 이미 두 손 넘치게 드리 거 같아서 빈손으로 왔습니다. (집 둘러보고) 부족한 것

그런 거 끝에서 한근으로 있습니다. (밥 들어오로) 가 되는 것

도 없으실 거 같구요.

왕회장 (마음에 든다) 잘 왔다. 밥 먹자.

CUT TO

찌개, 생선구이, 불고기 등등 차려진 식탁.

강회장 일가와 우원회장 일가 다 모여서 식사 중이고.

강회장 (아인 보며) 차린 게 벌기 없죠?

아인 네? 아닙니다.

한나 재벌이라고 뭐 다른가? 한국 사람 먹는 거야 똑같지.

서정 그치. 맨날 스테이크에 캐비어 먹는 줄 안다니까.

한나 넌 맨날 그런 것만 먹잖아?

서정 내가 언제! (하고 버럭 하려다가/꼬리 내리고 미소) 가끔 먹지.

한나 (서정이 꼬리 내리자 기분 좋은 한나/아인 밥 위에 반찬 놓아주며) 상 무님 많이 드세요.

아인 (한나 보며/뭐야? 왜 이래?)

한나 (미소 날리고)

우원 고상무님. 내가 어떻게 고마움을 표시해야 할까?

아인 아닙니다. 월급 받고 한 일인데요.

우원 마인드 좋다. 월급 받고 한 일. (기분 좋게 웃고)

서정 그러게요. 우리도 대행사 하나 차릴까요?

9월 그럴까? (아인 보며) 그 월급 내가 줄 수도 있으니까. 한나가 괴롭히면 언제든 연락해요. 워하는 만큼 줄게.

한수 그전에. 저한테 말씀하세요. 본사 마케팅 전무 자리도 있으니까.

한나 광고쟁이가 대행사에 있어야지. 가긴 어딜 가?

한수 인사이동이야. 얼마든지 있을 수 있지. (아인 보며) 승진하면.

강회장 (분위기 바꾸려고 잔 들며) 자 좋은 날이니까. 한잔합시다.

다들 건배하고. 왕회장 한나와 한수의 갈등을 즐겁게 보다

아인을 보면.

아인, 감정 드러내지 않고 무표정하게 술을 마신다.

S#55 한나 집/거실(밤)

소파에 앉아 차와 과일 먹는 사람들. 시간이 9시 반쯤 됐고.

강회장 (아인 보며) 불편했을 텐데. 우리가 너무 오래 잡아뒀죠?

아인 아닙니다. 그럼 가보겠습니다. (하고 일어서면)

왕회장 박차장.

박차장 (나타나서) 네.

왕회장 술 마셨는데, 니가 운전 좀 해줘라.

아인 괜찮습니다.

왕회장 (아인 똑바로 보며) 또 보자.

S#56 도로/아인 차 안(밤)

박차장이 운전 중이고. 아인은 조수석에 앉아있다. 아인, 뭔가 곰곰이 생각 중이고. 박차장 슬쩍 보고는

박차장 너무 좋아도 하지 마시고. 너무 의심도 하지 마세요.

아인 (박차장 바라보면)

박차장 필요하면 부르고. 필요 없으면 내칠 거니까.

아인 근데 박차장님은 저한테 왜 잘해주시는 거죠?

머슴끼리의 동질감 같은 건가요?

박차장 아뇨. 우린 기브 앤 테이크 관계니까. 테이크 하려고 기브 하

는 거죠.

아인 벌써부터 무섭네요. 뭘 테이크 해가시려는 건지.

(창밖을 한참이나 보다가) 집 말고 다른 곳으로 가도 될까요?

박차장 네. 휴전선 이남이면 어디든지.

아인의 차량이 속도를 내며 달린다.

S#57 이모네 앞(밤)

차에서 아인과 박차장이 내리고. 박차장이 아인에게 차 키 건네며

박차장 수고 많으셨습니다.

아인 오늘 보니까 매일 참 큰 수고 하시겠어요?

박차장 (씩 미소 짓고)

아인 그럼. (하고 이모네로 들어가면)

박차장 (한참 보다가 이모네 주소 핸드폰 메모장에 적고는 간다)

S#58 이모네(밤)

아인이 테이블에 앉아서 글라스에 소주 마시면. 정석이 소세지 접시에 담아오며. 정석 아… 이거 참 불경스러워서…

아인 뭐가요?

정석 재벌 회장님이랑 저녁 드시고 온 분한테. (소세지 접시 가리키 며) 이런 허접한 걸 내밀다니. 참…

아인 농담하지 마세요. 불편해서 밥도 제대로 못 먹었으니까.

정석 계산서가 날아온 거네.

아인 (정석 보면)

정석 열심히 살아온 보상이지. 즐겨.

아인 (무덤덤하게 글라스에 소주 다 마시고) 어떻게 할까요? 왕자님 공주님 사이에 낀 거 같은데.

정석 (맥주 따라서 마시며) 어떻게 하지 마.

아인 (정석 보면)

정석 누구한테 붙어서 이기게 하려고 하지 말고. 지켜보다가 승자한테 붙어.

그게 대한민국에선 불변의 성공법칙이니까.

아인 (생각하다 잔 들면)

정석 (잔 내밀며/장난) 아이구 영광입니다. 한잔하시죠?

아인 (혼자 마셔버리고)

정석 (장난) 뭐야? 잘나간다고 벌써 무시하는 거야?

아인 시끄러워요.

정석 시끄러우셨어요? 그렇다면. (아부하듯, 조용히 속닥거리며) 벌써부터 무시하시는 거냐구요? 상무님.

아인 (살짝 웃음 터지고) 하지 말라구요,

이모집 밖에 달린 HOPE 간판에 불이 환하게 들어와 있다.

S#59 아인 집/거실(밤)

샤워하고 화장실에서 나오는 아인. 얼굴에 약간의 기분 좋은 흥분이 보이고. 식탁에 앉아있는데 피식하고 미소가 져진다.

아인 계산서라…

생각하다가 약통에서 약 꺼내서 털어 넣고. 안방으로 들어 가고.

S#60 아인 집/안방(밤)

침대에 누워서 불을 끄고 눈을 감으면. 평화로운 얼굴로 잠이 들고.

오랜만에 새근새근거리며 깊게 잠이 드는 아인. 암전되고. 얼마 지나지 않아 새 소리와 사람들이 웅성거리는 소리가 들린다.

경비(E) 저기요···

S#61 **아인 아파트/벤치(아침)**

아인 꿈인지 생시인지 비몽사몽하고. 다시 목소리가 들리는데.

경비(E) 저기요···?

이번엔 누가 몸을 흔드는 느낌까지 들자 눈을 뜨는데. 경비 아저씨가 걱정스러운 표정으로 자신을 내려다보고 있다.

뭐지 싶어서 눈을 몇 번 껌뻑거리는데.

경비 왜 여기서 주무시고 계세요?

아인 화들짝 놀라서 일어나면. 아파트 벤치에 누워서 자고 있었다.

어안이 벙벙해서 여기저기 둘러보다가. 당황한 아인의 얼굴에서…

9부 끝

S#1 과거(17년 전. 사원 말 시절)대행사/제작팀(0년) 암전 상태에서 정석의 목소리가 들린다.

정석(E) 야! 집 없는 애. 자냐?

이른 아침, 아무도 없는 대행사 제작팀. 날 새고 책상에 엎드려 자던 아인이 눈을 부스스 뜨면. 출근한 정석이 아인을 깨운다.

정석 (박수치며) 일어나라. 아침이다.

아인 (부시시 일어나며) 아, 오셨어요?

정석 아, 또 집에 안 가셨어요?

아인 (멍하니 앉아있고)

정석 (카피들이 적힌 A4용지가 너저분하게 있는 아인의 책상 위를 본다)

이 처참한 상황 봐라. 밤새 나무를 몇 그루나 희생시킨 거야?

아인 (투덜대며) 종이 아끼면 좋은 카피라이터 못 된다면서요.

정석 (씩 웃고) 집이 있기는 한 거지?

아인 (책상 정리하며) 있죠. 월세 꼬박꼬박 내는.

정석 (아인을 뚫어지게 보고)

아인 (왜 이렇게 보지?)

정석 (아인 눈, 입, 볼 가리키며) 눈곱, 침, 눌린 자국.

아인 (깜짝 놀라서 얼굴을 만지는데)

정석 도 없는 거 보면. 잠든 지 한 30분 정도 됐겠네?

아인 (뭐야?)

정석 화는 나는데. 선배라고 뭐라고도 못하겠고. 속이 확 상한다.

그치?

아인 (귀찮다) 잘 아시네요.

정석 그럼. 그 상한 속 좀 풀러 갈까?

S#2 과거. 해장국집(아침)

아인과 정석이 앉은 테이블로 아줌마가 해장국 두 그릇 가 져다주고.

열심히 먹는 정석과는 달리 아인은 깨작거린다.

정석 (슬쩍 보며) 왜? 선지 못 먹어?

아인 아뇨.

정석 (국밥 먹으며) 그럼?

아인 배부르면 졸려서요.

정석 (먹던 숟가락 놓으며) 당연한 걸 거부하면서 일하겠다?

아인 (숟가락으로 해장국만 휘적거리고)

정석 야! 입사 시험 만점자.

아인 (쳐다보면)

정석 얘가 진짜 중요한 걸 모르네. (무섭게 보며) 너처럼 앞뒤 좌우 안 가리고 일하면, 나중에 어떻게 되는지 알아?

아인 (살짝 주눅) 어떻게 되는데요…?

정석 사장돼.

아인 (허탈) 뭐예요? 사장 되면 좋은 거지.

정석 BOSS. 좋지. 근데 사장엔 (펜이랑 수첩 꺼내서 死藏 쓰고 보여 준다)

이 뜻도 있어.

아인 (자세히 보지만 뜻은 모르겠고)

정석 죽을 사(死)자에 감출 장(藏). 죽어서 사라진다. 회사에서 사장 되기 전에 업계에서 사장된다고.

아인 (정석을 뚫어지게 보고)

정석 사람의 인사이트, 속마음 읽는 게 카피라이터 일인데. 그 카 피라이터가 사람 같지 않게 살면. 사람의 마음을 읽을 수 있 겠어?

아인 (뭐라고 반박하려는데)

정석 살려고 광고하는 거지. 광고하려고 사는 거 아니잖아? 먹어. 그렇게 일만 하면 나중에 반드시 계산서 날아온다. 계산서 날아오면 뭐 된다고?

아인 (다짐하듯) 사장되겠죠.

정석 그치.

아인 (정석 똑바로 보며) 둘 중 뭐가 될지는 두고 보면 아시겠지만.

아인, 업계에서 사장되지는 않겠다는 듯. 뚝배기에 밥을 다 말아 넣고.

정석은 빙긋 미소 지으며 그런 아인을 보다가 국밥을 먹는다. 뚝배기에 머리 박고 국밥 먹는 두 사람.

테이블에 아줌마가 계산서 놓고 가면.

TITLE 10부 계산서는 반드시 청구된다.

S#3 아인 아파트/벤치(아침)

아인 꿈인지 생시인지 비몽사몽하고, 다시 목소리가 들리는데.

경비(E) 저기요···?

주민1(E) 누구예요?

웅성거리는 소리에. 누가 몸을 흔드는 느낌까지 들자 눈을 뜨는데.

경비 아저씨가 걱정스러운 표정으로 자신을 내려다보고 있다.

뭐지 싶어서 눈을 몇 번 껌뻑거리는데.

경비 (걱정스럽게) 왜 여기서 주무시고 계세요?

아인 화들짝 놀라서 일어나면. 아파트 벤치에 누워서 자고 있었다.

어안이 벙벙해서 여기저기 둘러보는데. 경비 아저씨와 몇몇 주민이 자신을 보고 있고. 아침 운동 나온 주민들도 쳐다보고 간다. 당황한 아인, 여기가 어딘지 왜 자기가 여기 있는지 알 수가 없고

몸을 만져보면 어제 잘 때 입었던 옷이고. 발은 맨발이고. 그 발로 걸어서 왔는지 발바닥이 새카맣다.

S#4 아인 아파트/보안실 + CCTV 영상(아침)

보안직원이 아파트 출입구 CCTV를 돌려보고 있고. 편한 옷으로 갈아입은 아인도 긴장된 표정으로 보다가 사색 이 되는데.

- 출입문 CCTV 영상.

새벽 5시 조금 넘은 시각. 아인이 맨발로 출입문 앞에 나타 나고.

- 산책로 CCTV 영상. 아인이 아파트 산책로를 자기 집인 양 무심히 걸어가다가. 자연스럽게 벤치에 앉고는(본인 집 식탁 의자에 앉는 자세로) 벤치를 손가락으로 톡톡 치며. 일할 때처럼 무언가 고민하는 듯 한참이나 앉아있다가. 벤치에 누워서 잔다. 아인 (하얗게 질린 얼굴로 모니터를 보고 있다)

직원 저기… 그게…

아인 (직원을 바라보면)

직원 (조심스레) 그전에도 잠옷 입고 돌아다니시는 거. 몇 번 봤습니다.

아인 !!!

직원 (곤혹스럽게) 그땐 벤치에서 주무시지는 않아서 그냥 그런가 보다 했는데… (하고 아인 눈치를 보면)

아인 (넋이 나간 듯 CCTV 화면만 보고 있고)

S#5 아인 집/거실(아침)

집으로 돌아온 아인. 식탁 위의 술병과 약통을 한참이나 보고 있으면.

수진이 했던 경고가 기억난다.

FLASHBACK 7부S#39

수진 술 마시고 약 먹으면 절대 안 돼! (무섭게) 대답해!

현재.

아인, 손에 쥐고 있는 약통을 한참이나 보다가 벽에 던져 버리고선.

아인 왜 지금이냐고!!! (분하고, 억울하고, 두렵다) 왜… 하필…

자신의 몸 상태가 어떤 상황인지 알 수 없어 두려움이 몰려와 한동안 멍하니 앉아있다가. 정신을 좀 차리고는. 핸드폰으로 검색을 하면.

〈졸피뎀은 불면증 단기 치료에 사용되는 약물로서〉 〈어지러움으로 인한 낙상, 기억 상실, 몽유병(수면 중보행) 등 의 부작용이 있는 것으로 알려져있다〉 아이 수면 중 보행이라는 단어를 한참이나 보고 있고.

아인 (체념한 듯한 표정으로) 그치. 계산서는 반드시 날아오는 법이지. 이왕 나온 계산서. 얼마나 나왔는지 확인은 해봐야겠네…

S#6 커피숍(아침)

비서실장과 대화 중인 최상무.

최상무 저녁에 술 한잔하자니까. 왜 비서실장 (말없이 태블릿 최상무에게 내밀고)

> 최상무 비서실장이 건넨 태블릿 보고 수치심 때문에 얼굴이 벌게져있는데. 태블릿 보면 인사이동 서류고. 〈최상무를 부산지사로 발령 조치한다는 내용〉 최상무 시선을 따라가면 대표 조무호 옆에 사인이 보인다.

비서실장 (야지) 니가 지금 술이나 마실 때야? 이제 어쩔래? 최상무 (자존심이 상해서 아무 말도 못 하고) 비서실장 고상무 회장님댁에 와서 저녁 먹고 갔다. 왕회장님이 또 보자고 하더라.

최상무 (인상 쓰며 생각 중이고)

비서실장 니 발등 니가 찍은 거야. 정적을 승진시키는 놈이 어딨어?

최상무 이거 승인 난 거야?

비서실장 일단 보류시켰어. 한나 상무 알면 길길이 날뛸 텐데.

최상무 (말 끊으며) 내가 책임질게.

비서실장 어떻게?

최상무 한나 상무는 고아인 손 잡겠다는 거잖아?

비서실장 ..

최상무 그럼 강한수 부사장도 대행사에 자기 사람 하나 있어야 하지 않겠어?

비서실장 (생각하다) 글쎄… 부사장이 고상무 자기편 만들려는 거 같 던데?

최상무 전리품 하나 들고 가면 되잖아?

비서실장 전리품이라… 나쁘진 않은데… 뭐가 있어야 (생각하다가) 아…!

FLASHBACK 9부S#47

한수, 티격태격하는 한나와 박차장 뒷모습 한참 보다가

한수 가깝네. 좀 과하게. (하고 관찰하듯 보고 있고)

비서실장 (한나와 박차장 보고 있는 한수를 보고 있다)

현재.

비서실장 최상무 빤히 보다가

비서실장 어때?

최상무 뭐가 있긴 있는 거고?

비서실장 남녀 사이 일이야 부처님도 모르는 거니까.

최상무 (생각 중)

비서실장 같은 회사에 있으니까. 한번 알아볼래?

최상무 만약 둘이 그렇고 그렇다면?

S#7 정신과/원장실(아침)

막 출근한 수진이 겉옷을 벗고 가운을 입는데. 아인이 문을 벌컥 열고 들어온다.

수진 (돌아보며) 뭐야?

아인 (아닌 척하지만 불안한 눈빛으로 수진을 바라보고)

수진 (뭔 일 났구나. 직감한다)

CUT TO

마주 앉아있는 아인과 수진.

수진이 아인을 관찰하듯 보면. 아인 수진의 시선을 티 안 나게 피한다.

수진 말해.

아인 뭘?

수진 일에 미친년이 회사도 안 가고. 아침 댓바람부터 찾아온 이유.

아인 (슬쩍 떠본다) 약을 좀 바꿔야 할 거 같은데…

수진 (눈치챘다) 야, 고아인. 내가 말 했지. 술 먹고 약 먹지 말라고!!!

아인 (불안감을 들키지 않으려고 노력하고)

수진 (고민스럽다) 부작용 뭐야? 잠든 상태로 동네 돌아다녔어?

아인 (부작용 맞구나. 확인했으니 일어서며) 나 갈게.

수진 어디?

아인 (무덤덤) 출근해야지.

수진 (벌떡 일어나서/안타까워서 버럭) 너 그러다 죽어. 진짜 죽는다고!

아인 (죽는다는 말을 들으니 덜컥하고)

수전 의사로서 내 환자가 잘못되는 것도 싫지만. 친구가 잘못되는 건…

(측은/답답) 그냥 지라고. 져주라고! 왜 자꾸 스스로를 불태워 서 이기려고 하냐고!

아인 (혼잣말하듯) 그래야 살아남으니까.

수진 …

아인 그래야… 살아남을 수 있으니까!!!

안 그래도 불안했는데 수진이 건드리자. 아인, 억눌렀던 감 정이 터져 나오고. 수진은 그런 아인을 똑바로 본다.

아인 나도 무서워. 자다 깨보니까 잠옷 입고 아파트 벤치에 누워 있는 내가… 나도 무섭다고!

S#8 아인 상상. 대행사/로비(아침)

직원들로 가득한 대행사 로비에 아인이 잠옷을 입고 초점 없는 눈빛으로 걸어 들어온다. 보안직원들 놀라서 어쩔 줄 몰라 하고

아인을 알아본 직원들도 놀라서 수군대는데.

정작 아인은 명한 눈빛으로 터벅터벅 걸어서 엘리베이터로 가고.

아인(E) 이러다가 정신 들면 회사일까 봐.

S#9 이인 상상. 대행사 인근 먹자골목(낮)

아인이 잠옷을 입고 멍하니 돌아다니고 있고. 점심을 먹으러 나온 회사원들이 속닥거리고. 누군가는 동영 상을 찍고 있다. 찍은 동영상을 SNS로 올리는 모습.

아인(E) 정신 들면 길거리일까 봐.

S#10 이인 상상. 이인 아파트/옥상(박)

옥상 난간에 위험하게 서있는 아인. 잠들어 있는지 눈에 초점 없이 잠옷 차림으로 흔들흔들 서 있고. 허공으로 한 발을 내밀자, 떨어질랑 말랑 위태위태하다가.

아인(E) 정.신.들.면… 아파트 옥상일까 봐… 아인이 옥상에서 툭 떨어져서 사라지자마자. 쿵! 하는 소리 가 들린다.

S#11 정신과/원장실(아침)

S#10. 쿵! 소리와 연결. 수진이 책상을 내려쳐서 쿵! 소리가 나고.

수진 그러니까 쫌. (아인 한동안보다가) 아인아. 행복까지는 힘들어 도. 그냥 평범하게. 남들처럼 살자. 응?

> 걱정스럽게 바라보는 수진을 무표정하게 바라보던 아인이 시니컬하게.

아인 남들처럼?

수진 …

아인 남들만큼이라도 대접받고 살려면. 이 방법 말고 뭐가 있는데! 내가 날 닦달하는 거 말고. 도대체 무슨 방법이 있는 건데!?

수진 …

아인 나는… 나는 뭐 이렇게 살고 싶어서 사는 줄 알어? 약해지면 도망쳐야 해. 약해지면…

수진 지금 이게 강해진 거야?

아인 (수진을 바라보면)

수진 망가진 거지.

아인 …!

수진 승진하면 뭐 하냐? 불안해서 잠도 못 자는데.

아인 (딱히 대꾸할 말 없고)

수진 약 바꿔줄 테니까, 일단 기다려, 알겠어?

아인 (대답하는 등 마는 등) 알았어. (하고 나가려는데)

수진 오늘 오전이라도 좀 쉬어. 나무 보고 하늘 보면서 멍하니 있으라고

아인 (대답 없이 나간다)

수진 (대답 없자) 어??? 야 미친년!

이를 어째야 하나. 고민하던 수진이 어딘가로 전화한다.

수진 응. 약 부작용 관련해서… (듣다가) 알지. 부작용이랑 약 효능 은 한 몸뚱인 거.

그래도 (듣다가 버럭!) 없는 게 어딨어! 찾아보면 되지!!!

수진, 괜히 전화 상대방에게 신경질 내며 통화 중이다.

S#12 공원(낮)

아인이 공원을 천천히 걸으면서. 강아지 데리고 산책 나온 사람. 아이와 산책 나온 엄마 등등. 평일 오전의 한가한 공원 풍경을 한참을 보다가 아인 날씨도 좋고. 바람도 선선하고. 사람이 멍해지네…

(하는데, 톡이 오고. 보면 재훈이다)

재훈(E) 큰 피티 이기셨다는 소문 들었습니다. 이제 사장 되시는 건

가요?

S#13 공원/벤치 + 입구(낮)

샌드위치가 잔뜩 든 봉투를 들고 공원으로 온 재훈. 멍하니 벤치에 앉아있는 아인을 보고 있다.

재훈 평일 낮에 공원에서 멍 때리기라… 전혀 안 어울리는데?

멍하니 앉아있는 아인 옆에 샌드위치 봉투가 툭 놓이고. 아인이 옆을 보면, 재훈이 환하게 미소 짓고 있다.

재훈 옷 입고 할 수 있는 일 중 가장 즐거운 일에 문제 생기셨어요?

아인 (무표정) 일이야 항상 문제죠.

재훈 (앉으며) 힘들면 좀 쉬시지.

아인 일이 힘들면.

재훈 (아인 보면)

아인 월급을 올려달라고 해야죠.

재훈 (아인을 한참이나 보고) 어쩌면 말을 이렇게 밉게 잘하실까요?

아인 (무표정하게) 얼굴이 예뻐서 말은 좀 안 예쁘게 해도 돼요.

재훈 (피식 웃는다)

아인 (멍하니 하늘만 보며) 대표님은 힘들 때 뭐 하세요?

재훈 내가 만든 게임 하죠.

아인 (재훈 보면)

 재훈
 사람들 힘들 때 하라고 만든 게임이니까. 즐겁게 하는 모습

 보면 뿌듯하기도 하고. 힘도 나고.

아인 일종의 덕업일치인가요?

재훈 (미소만)

아인 그럼, 저도 게임 좀 해볼까요?

재훈 아뇨.

아인 (재훈 바라보면)

재훈 (아인 보며) 회사 내에서 하고 계신 게임 때문에 힘드신 거잖아요.

그럴 땐 레벨 업 중단하고. 잠시 로그아웃 하는 게 방법이죠.

아인 그러다가 계정 삭제당하면요?

재훈 그렇다면 (아인 보고) 환영합니다!

아인 ???

재훈 저희 JH FACTORY에서 고 레벨로 새로운 계정 만들어 드 리면 되니까!

아인 (미소) 든든하네요.(재훈 옆에 놓인 봉투 보고는) 회식이라도 하세요?

재훈 아뇨. (봉투 들어 올리며) 든든하게 상무님이랑 점심 같이 먹으려고요.

화창한 날, 공원에서 샌드위치. 소풍 온 거 같고 좋잖아요?

아인 저 소풍 안 좋아하는데요…?

재훈 오늘부터 좋아하세요.

아인 (재훈 바라보면)

재훈 소풍은 호불호가 있으면 안 되죠. 무조건 좋아야지. 그래서!

호불호 없게 샌드위치도 종류별로 다 사왔습니다.

아인 (피식 웃고는) 좋네요.

재훈 누가요? 제가요?

아인 (하늘 보고) 아뇨, 날씨가.

두 사람, 멍하니 하늘만 바라보고 있고. 재훈이 하늘을 보고 있는 아인을 조금 걱정스러운 눈빛으로 본다.

S#14 대행사/엘리베이터 + 복도(낮)

곰곰이 생각 중이던 최상무 엘리베이터에서 내리면. 옆 엘리베이터에서 한나와 박차장이 내리는데. 둘은 최상무 보지 못하고. 아이스크림 들고(한나는 민초. 박차장은 초코) 티 격태격하며 내린다.

한나 아니, 이 맛있는 민초를 왜 안 먹냐구?!

박차장 초코랑 치약을 왜 섞어 먹습니까? 안 어울리게.

한나 서로 다른 게 섞여야 시너지가 나지.

입맛도 촌스러워. (구두보고) 구두도 촌스러워. 어디서 그런 걸 사서.

박차장 엄마가 시준 건데요?

한나 (당황) 아… 어머님이… 어쩐지 클래식하고 품격이 있더라.

밝은 표정으로 박차장이랑 티격태격하며 걸어가는 한나의

모습에

최상무(E) 만약 둘이 그렇고 그렇다면?

비서실정(E) 강한나는 아웃이지. 왕회장님이 그 꼴은 절대 못 보니까.

최상무, 한나와 박차장 다정한 뒷모습 찬찬히 보다가

최상무 다시 보니까. 확실히 뭐 있어 보이네?

(권씨디에게 전화) 어디야?

S#15 대행사/제작1림(낮)

최상무 전화받은 권씨디. 평소와 다르게 건성건성 전화받고

권씨디 어디긴 어디에요? 회사지.

최상무(F) 방으로 와. (하고 툭 끊는다)

권씨디 내가 강아지도 아니고. 맨날 와라 가라.

원희 (점심 먹으러 가려고 일어서다 투덜거리는 권씨디와 눈이 마주치고)

권씨디 (원희랑 눈이 마주치자 밝게 미소 건넨다)

원희 (왜 저럴까?)

권씨디 (다가와서) 고상무, 아니 고아인 상무님은 잘 계시지?

원희 네?

권씨디 축하한다고 전해드려. 꼭! 내가 저녁 식사라도 한번 모셔야

하는데…

(비밀이라도 말하듯) 남들 눈도 있으니까. 알지?

원희 아~~ 네~~

권씨디 힘든 일 있거나 어려운 일 있으면 얘기하고.

(친근하게 다가와서) 우리는 같은 제작팀이잖아?

하고 권씨디가 가고. 원희가 그 모습 보고는 픽 한다.

S#16 대행사/최상무 방(낮)

권씨디가 최상무 방에 들어와서 소파에 털썩 앉고.

권씨디 왜 불렀어요?

최상무 일 하나 해라.

권씨디 뭔 일이요?

최상무 (권씨디의 변한 태도 느끼고) 뭔 일?

권씨디 (빈정) 해봐야 뭐 결과도 안 나오니까. 할 맛이 나야 하죠.

최상무 (이거 봐라?) 그럼 나가봐.

권씨디 (예상과 다르다) 네?

최상무 (싸늘하게) 나가. 너 말고 시킬 사람 많아.

권씨디 (괜히 쫄리고/궁금하다) 무슨 일인데요…?

최상무 부사장 일.

권씨디 우리 회사에 부사장이 어딨어요?

최상무 본사엔 있지.

권씨디 !!!

S#17 본사/한수 방(낮)

- 본사 외경 보이고.

한수 방 안. 한수가 핸드폰을 보다가 비웃듯 미소를 짓는다.

한수 (핸드폰 보며) 강한나 얘는 여전히 나댈 줄만 알고 상황 파악은 못 하네.

한수, 핸드폰으로 한나 SNS 보고 있는데.

(점심때 산 민트 초콜릿 아이스크림 찍은 사진에.

#민초파가 세상을 점령한다. 반민초파. 지금 화났쥬? 킹받쥬? 어쩔 티비. 저쩔 티비. 완전 스타일러)

밑에는 민초파 반민초파 서로 댓글 달며 떠들썩하고. (즐겁게)

한수 반민초파가 다순데. 왜 싸움을 거나.

(피식) 내 편으로 만들어야지.

그때 비서가 초코아이스크림 두 개를 들고 들어온다.

비서 부사장님. 말씀하신 초코아이스크림 사왔습니다.

한수 어떤 게 SNS에서 제일 유명한 곳입니까?

비서 (하나 내밀며) 이건 대중적으로 제일 유명한 곳이고요. (다른 거 내밀며) 이건 제일 고가의 아이스크림으로 유명한 가게에서 사온 겁니다.

한수 (비싼 거 가리키며) 그거만 주고 나가서 일 보세요.

비서가 아이스크림 주고 나가면. 한수 초코아이스크림 들고 사진 찍고는 바로 쓰레기통에 버려버리고.

태블릿으로 새로 만든 자신의 SNS에 접속하고. 사진이랑 올 리며

한수 이까짓게 뭐 별거라고. 좋은 거, 비싼 거 찍어서 올리면 할일 없는 인간들 우루루 몰려오는 거야 시간 문제지.

하고는 태블릿을 책상 구석으로 던지듯 툭 하고 밀어놓고 업무를 보면.

하나, 둘 달리던 댓글들이 기하급수적으로 달리기 시작한다.

S#18 대행사/한나 방 안 + 밖(낮)

한나 방밖에서 권씨디가 기웃거리고.

권씨디 도청을 할 수도 없고. 뭘 어떻게 알아보라는 거야…

(하는데 한나 목소리 들린다)

한나(E) 그러니까 시너지가 중요하다는 거잖아.

권씨디 (한나 방문에 귀를 딱붙인다)

- 한나 방 안.

한나와 박차장이 미국 있을 때처럼 티격태격하고.

한나 서로 다른 게 합쳐져야 시너지. 그걸 넘어서 융화가 일어나지.

박차장 (빤히 보고)

한나 왜 그런 눈으로 보는데?

박차장 요즘 들어 자꾸 안 쓰던 단어를 쓰시네요?

한나 (책상 가리키며) 책 본다니까.

한나 책상 위를 보면 광고 마케팅 관련 책들이 한 20권쯤 쌓여있고.

(아주 기초적인 책부터 전문 서적까지)

박차장 시너지 좋죠. 융합도 좋고.

한나 좋아? 그럼 (장난친다) 나랑 사귈까? 완전히 다른 두 개가 합 쳐지면 시너지가 나잖아?

박차장 (무덤덤/무감정) 네에, 그러시죠. 그럼 오늘부터 1일.

한나 (어라? 이것도 자꾸 써먹으니까 안 놀라네) 아니다. 나랑 융합하자.

박차장 융합이요?

한나 응. (박차장 한참 보다가 씩 미소 지으며) 결혼!

박차장 (놀랐는데/티 안 내고) 상무님이랑 저랑요?

한나 (끄덕끄덕)

박차장 (무표정하게) 저에 대해서 뭘 아시는데요?

한나 (장난 반) 국밥충이고, 엄마가 사준 구두 신고. 복싱 선수 출 신에

박차장 (한나에게 바짝 다가가서 앉자. 두 사람 무릎과 무릎이 닿는다) 또요?

한나 (막상 진지한 표정으로 가까이 오자 가슴이 뛰고/얼굴이 달아오르는데) 뭐… 일도 잘하고, 외모도 괜찮고, 같이 있으면 든든하기도 하고…

박차장 (한나를 빤히 보면)

한나 (되레 눈빛을 피한다)

박차장 (아… 장난이 아니구나/여기서 끊어야겠구나/일어서서) 그럼, 가시죠!

한나 응? 어디???

박차장 융합하러.

한나 ???

- 한나 방에 귀 대고 있던 권씨디. 갸웃거리고.

권씨디 시너지? 융합? 새 사업 시작하나?

뭔 소릴까? 싶다가. 방에서 나오는 소리 들리자 다급하게 도 망친다.

S#19 대행사/제작2팀(낮)

점심시간. 다들 점심 먹으러 갔는데 은정 혼자 남아서 멍하니 있다.

은정 (책상 위 가족사진에서 아지 보고) 역대급 문제다. 답이 없는 문제야.

(엎드리머) 아이고··· 차리리 우원피티를 다시 하고 말지··· (멍하니) 밥이나 먹으러 갈 걸 그랬나···?

하는데 책상 위로 샌드위치가 잔뜩 들어있는 봉투가 턱 하고 놓인다.

은정이 깜짝 놀라서 쳐다보면 아인이 봉투를 놓았고.

은정 상무님 오셨어요?

아인 은정 씨딘 왜 점심 먹으러 안 갔어?

은정 좀 처리해야 할 일이 있어서…

아인 은정 씨디도 사장되고 싶은가 보네? 밥도 안 먹고 일하고.

은정 네? 무슨?

아인 있어. 그런 게. (하고 가면)

은정 (샌드위치 봉투 보고) 잘 먹을게요. 근데 상무님.

아인 (돌아보며) 왜?

은정 오해가 좀 있으신 거 같아서 드리는 말인데…

아인 무슨 오해?

은정 어디서 무슨 말을 들으셨는지는 모르겠지만…

아인 …?

은정 (샌드위치 봉투 들며) 저 이렇게 많이 먹지는 않아요.

이 정도 먹었으면 회사 그만두고 먹방 유튜버 했죠.

아인 (피식) 은정 씨디.

은정 네.

아인 나눠 먹어. (하고 간다)

은정, '아… 그치. 나 혼자 먹으라는 건 아니겠지' 싶고.

S#20 대행사 인근/식당가(낮)

점심 먹고 나오는 TF팀 (은정 제외) 다들 영 소화가 안 되는

표정이고.

병수 (더부룩한지) 밥 먹은 거 소화나 될는지 모르겠다.

원회 그러게요. 배가 딱히 고픈 건 아니지만. 그렇다고 안 먹을 수 도 없고.

장우 점심 핑계로 나와서 바람 좀 쐬는 거죠.

원희 우리도 운동 좀 할까요?

병수 난 1월 2일 날 피트니스 1년 치 등록했어. (생각하다가) 어디였더라?

장우 저기 길 건너잖아요.

병수 아… 우리 같이 등록했지?

장우 한 다섯 번 갔나?

병수 다섯 번이나 갔냐? 난 두 번 갔는데.

원회 (역시 더부룩한지) 그냥 은정 씨디님처럼 굶을 걸 그랬어.

장우 (병수 원희 보며) 제 자리에 소화제 있는데, 드릴까요?

병수 나도 있어.

원회 저두요. 소화제, 두통약, 변비약, 종합감기약, 비염 스프레이 에… 또…

병수 (쓰게 웃고) 대행사 제작팀 사람들은 다들 서랍에 약국 하나 씩 차려놨지…

원희 우리 또 뭐 있죠?

병수 잠깐 대기 중. 큰 피티 막 끝났으니까.

원회 (농담반 진담반) 전생에 얼마나 놀았기에. 현생에 이렇게 일을 할까…

병수 이번 생에 싹 다 갚고. 다음 생엔 한량으로 태어나자.

다들 허탈하게 미소만 짓고, 터덜터덜 걸어가다가.

장우아! 은정 씨디님 뭐라도 사다 드려야 하는 거 아니에요?

S#21 대행사/제작팀(낮)

병수, 원회가 걸어오면. 장우가 뒤에서 살짝 빠른 걸음으로 지나쳐가고.

병수 뭐 샀어?

장우 (샌드위치 들어서 보여주고 앞서가며) 은정 씨디님 샌드위치 (하다가 보면)

은정, 샌드위치를 옆에 잔뜩 쌓아놓고 먹고 있다. 이미 4-5 개쯤은 먹어서 해치운 듯. 샌드위치 포장지 쌓여있고. 새로운 샌드위치 포장지 까서 입이 터질 듯 한입 가득 베어 물고는.

은정 (들어오는 일동 보며) 바머꼬 오셔셔여.

일동 (제 자리에 멈춰서서 푹 하고 터지고)

병수 (은정 쳐다보며) 저게… 원래 저렇게 잘 안 되는 건데…

원회 (은정 쳐다보며) 우리랑은 다른 종 같죠?

장우 (다가가서/빈 포장지 세보며) 몇 개를 드신 거예요?

은정 이까짓 빵 쪼가리. 뭐 그냥 허기만 달래는 거지.

장우 너무 심하게 달래는 거 아니에요?

은정 (병수 원희 오라고 손짓하며) 드세요. 상무님이 사오셨어요.

병수와 원희, 어이가 없다는 표정으로 은정 바라본다.

S#22 한나 차 안 + 구청 앞(낮)

박차장이 운전하는 차가 서고, 한나 여기가 어딘가 싶은데.

박차장 (내리며) 내리시죠.

한나 (뭐지? 하면서 내리며) 어딘데?

차에서 내린 한나가 어리둥절하게 보면 구청이다.

박차장 (구청 가리키며) 결혼하자면서요. 혼인신고 해야죠.

(혼잣말하듯) 내가 VC그룹 사위가 다 되고. 대박인데!

한나 (짜증) 박차장, 지금 장난해!

박차장 아뇨. 진지한데요. (한나손 확잡고)

한나 (손잡으니 당황하고)

박차장 가시죠. 당장 혼인신고부터 합시다. (잡은 손 끌며) 어서.

한나 (엉덩이를 빼며) 아니… 일단은 좀…

박차장 (빤히 보며 진지하게) 상무님 저 좋아하세요?

한나 (한나답지 않게 얼굴이 벌게지는데) 뭐… 관심이 좀 강하게…

그러는 박차장은! 나 좋아해?

박차장 네. 좋아해요.

한나 !!!

박차장 다들 '강한나 돌아이야'라고 하는데

한나 뭐야!!?

박차장 저는 그 점이 좋아요. 뻔하지 않아서.

접도 많고. 외로움도 많이 타면서. 남들이 알아챌까 봐. 버럭

버럭하는 거보면 짠하기도 하고.

한나 …

박차장 참 이상해요. 사람들이 강한나의 단점이라는 그 모든 점이.

저한테는 전부 장점으로 느껴지더라고요.

한나 (얼굴이 점점 밝아지는데)

박차장 하지만. 그 모든 걸 덮을 만한 진짜 단점이 하나 있죠.

한나 뭐?

박차장 재벌 3세.

한나 ...

박차장 머슴이랑 정분나면 상무님 미래는 끝인 거. 아시죠?

S#23 **과거**(한나 19살 시절). 한나 집/왕회장 방(낮)

교복을 입은 한나. 포장된 박스를 들고 팔랑거리며 들어오고. 왕회장이 평소와 다르게 차갑게 한나를 바라본다.

한나 할아버지 왜?

왕회장 (못마땅한 표정으로) 한나 너래 운전기사한테 줄 선물 샀다며?

한나 응. (박스보이며) 기사 아저씨 생일이라서 하나 샀어.

왕회장 (박스 가리키며) 그거 여기다 둬라.

한나 (싫은지 뒤로 숨기며) 응? 왜?

왕회장 선물 같은 거 주면 마음이 생기디.

한나 마음 생기면 좋은 거 아니야?

왕회장 (차갑게) 마음이 생기면 친근해지고. 친근해지면 동등해지려

고 하고.

동등해지면 이겨 먹으려고 죽창 들고 달려드는 종자들

그게 머슴들이디

한나 ...

왕회장 머슴한테 왜 마음을 주니.

(현금이 든 흰 봉투 건네며) 감정 없는 돈을 줘야디.

한나 비싼 것도 아닌데…

왕회장 내 말 못 알아들었니? (사납게 다짐받듯) 알갔어?!

한나 네… (선물 박스를 놓고 왕회장이 건넨 봉투를 받아서 나가려는데)

왕회장 그리고 운전기사 바꿔라.

한나 할아버지 꼭 그렇게까지…

평소와 다르게 찬 바람이 휙휙 부는 왕회장을 얼굴을 보고 '알겠어요' 하고는 방에서 나가는 한나.

S#24 한나 차 안 + 구청 앞(낮)

S#22 연결.

한나, 과거가 생각나서 표정이 굳고.

한나 (힘없이) 그건 내가 할아버지랑 잘 조율을…

박차장 동시에 아가씨랑 정분난 머슴은 멍석말이당하고 쫓겨날

거고.

한나 (막상 혐실적인 말을 들으니 말문이 막힌다)

박차장 저랑 상무님을 섞으면 시너지가 안 나요. 서로에게 독이지.

민트는 민트끼리. 초코는 초코끼리. 그렇게 살아야죠.

한나랑 박차장 말없이 서있다가. 박차장이 다시 차에 타려고 가며

박차장 혼인신고 안 할 거면 가시죠. (하고돌아서는데)

한나 (박차장의 옷 잡으며) 진짜 나 좋아해?

정말 박차장한텐 내 단점이 재벌인 거야?

박차장 네에.

한나 (씨익 미소를 짓는데)

박차장 (불안하다 저 미소)

한나 그러면 됐어. 나머진 내가 해결하면 되니까.

박차장 해결을 하지 마세요.

한나 (버럭) 내가 하든 말든 박차장이 뭔 상관(이 있지). 어쨌든!

박차장 상무님. 학교에서 왜 직업에 귀천이 없다고 가르치는 줄 아

세요?

한나 …?

박차장 직업에 귀천이 있으니까. 없다고 가르치는 거예요.

직업도, 신분도, 사람도. 여전히 귀천이 있어요.

(주변을 보며) 겉으론 평등한 사회 같아도.

한나 요즘 세상에 무슨

박차장 (말 끊으며) 세상이랑 싸우려고 하지 마세요.

큰 걸 얻고 싶으시면, 작은 건 포기하셔야죠.

한나 사람 하나 내 맘대로 못 좋아하면…

(버럭) 그게 무슨 재벌이야!

박차장 (아이한테 설명하듯) 사람 하나만. 내 맘대로 못 좋아하는 거죠.

그 외엔 대부분 맘대로 하면서 살 수 있으니까.

박차장(E) (운전석으로 걸어가서 차에 타고) 안 가실 거예요?

한나 (화가 난 듯 차에 타서 문을 쾅 닫는다)

한나가 탄 차가 떠나고 나면. 숨어서 이 상황을 보던 권씨디가 쏙 나타나서.

권씨다 진짜야? (하면서 핸드폰으로 찍은 사진들 다시 보면 박차장이랑 한나

가 손잡고 티격태격하는 모습들이 찍혀있다) 이 정도면 얼추 느낌

은 그런 느낌인데…?

하고 권씨디 어디론가 전화하면.

S#25 대행사/최상무 방(낮)

최상무 권씨디에게 온 전화를 받고. 얼굴이 확 밝아진다.

최상무 (통화하며) 잘했어! 사진 보내봐.

(권씨디가 톡으로 보낸 사진 보고는 씩 미소 짓고는)

강한나 상무님. 회사생활 즐겁게 하고 계셨네.

(인상을 쓰고 있던 최상무. 다시 핸드폰의 사진을 넘겨 보면서)

저출산 문제도 심각한데. 정분난 젊은 남녀를 떼어놓으면

되나?

(차갑게 미소 짓고는) 적극적으로 도움을 드려야지.

강회장(E) 도움이 되긴 뭐가 도움이 돼!!!

S#26 본사/강회장 방 밖 + 안(낮)

- 화가 난 강회장이 한수를 혼내는 소리가 방 밖까지 들리고. 강회장이 소파에 앉아서 한수에게 화를 내고 있고. 한수는 서서 혼나고 있다. 비서실장은 못 본 척하고 있고.

강회장 (태블릿 들고 흔들며) 이딴 짓거리가 무슨 도움이 된다는 거 야?! 어!

한수 그게 요즘은 대중과 소통하는 CEO가 대세라서…

강회장, 태블릿 테이블에 놓고 한수 SNS 넘기면. 초코아이 스크림 올린 SNS. 고급 레스토랑 음식 찍어 올린 SNS 등이 사진만 보이고.

 강회장
 (SNS 넘기며) 이건 남혐이라고 난리. 이건 여혐이라고 난리.

 (자세히 보다) 몰랑? 허버…? (한수 보며) 이게 무슨 뜻이야?

한수 SNS에서 유행하는 말인데. 혐오의 의미까지 있을 줄은 미처 파악음

강회장 (말 끊으며) 뭔 소린지도 모르면서 (태블릿 흔들며) 여기 올렸다 는 거야!!! 한수 (아차! 차라리 말하지 말걸) 죄송합니다.

강회장 한나 정신 좀 차린 거 같아서 안심했더니. 넌 왜 갑자기 한나

가 하던 돌아이 짓거리를 따라 하냐고! (비서실장 보며) 기사

들은 어떻게 됐어?

비서실장 일단 SNS 보고 올린 기사들은 내렸는데.

이미 게시판에 퍼진 것들은 손쓰기 어렵습니다.

강회장 기업 이미지 관리한다고. 마케팅비로 일 년에 수천억씩 쓰

는데

(태블릿 들고 흔들며) 이런 짓거리로 한방에 까먹어!

한수 ..

강회장 진짜 불매운동이라도 하면.

비서실장 거기까진 안 가게 관리하겠습니다.

강회장 가만히 있으면 앉을 부회장 자리. 스스로 걷어찰래?

한수 아버님 그게…

강회장 (버럭) 나가!

한수 자기변호를 할까? 싶다가. 인사하고 나가고. 비서실장 그런 한수를 빤히 보고 있는데 전화 오면 최상무다.

S#27 본사/복도 + 대행사/최상무 방(낮)

비서실장이 복도에서 통화 중인데.

비서실장 벌써? 뭐가 있어?

최상무 빈손으로 독대 청할까?

비서실장 (진짠가 싶어서) 일단 나한테 보내봐.

최상무 그건 아니지. 부사장님한테 먼저 보여드려야지.

비서실장 …

최상무 걱정하지 마. 너한테 불이익 갈 만한 거 아니니까.

비서실장 (생각하다가) 타이밍 딱 좋네.

최상무 ???

비서실장 일단 끊어봐.

(전화 끊고) 여우 같은 새끼, 운 하난 참 좋아.

S#28 본사/한수 방(낮)

노크하고 비서실장이 들어오면 한수가 왜 왔냐는 표정이고.

비서실장 (달랜다) 참… 요즘 애들 무서워요.

한수 (비서실장 앞에서 혼이 나서 면이 안 선다)

비서실장 도대체 뭔 말인지도 모르겠는데. 무슨 비하를 한다느니. 어

쩌느니.

한수 (편들어주니 조금이나마 기분이 나아지는데)

비서실장 그래도 SNS 하시는 건 좋은 선택 같습니다.

한수 이 꼴 당하고. 계속하라고요?

비서실장 그럼요. 예전에야 은둔형 회장이 대세였지만. 지금은 대중이

랑 소통하는 회장이 대세 아닙니까?

한수 지뢰밭 걷는 기분으로 어떻게 합니까!

비서실장 그래서. (다가와서 미소) 지뢰 탐지견 한 마리 소개해 드리려

고 하는데요.

한수 ???

비서실장 이런 건 광고 쪽 사람들이 전문 아닙니까.

부사장님도 대행사에 내 사람 한 명 있으면 여러모로 도움

될 거고요.

한수 (들어보니 맞는 말이고) 누구요? 고상무 말씀하시는 건가요?

비서실장 아뇨, 고상무 경쟁자. (하며 태블릿 내밀고)

한수 (보면. 최상무 지방발령 문서다)

비서실장 한나 상무님이 진행한 인사발령입니다.

한수 (비서실장 쳐다보면)

비서실장 그쪽이랑 척진 사람이라. 믿을 만하실 거고.

거기에, 부사장님에게 보여드릴 것도 있다고 하네요.

한수 뭐요?

비서실장 직접 만나서 보시죠.

S#29 대행사/제작팀(밤)

시계가 6시 되자마자 서로를 쳐다보고는 벌떡! 일어나는 은 정과 장우.

은정 얼마 만의 칼퇴근이냐!

장우 칼퇴근이라뇨. 정식퇴근이죠.

원희 (퇴근 준비하고 오며) 100% 공감요.

은정 하긴… 우리가 너무 광고의 노예로 길들어진 거지?

(혼자 일하고 있는 병수 보며) 퇴근 안 하세요?

병수 (보지도 않고 일하며) 난 이거 상무님 보여드리고 갈게.

은정 역시 오른팔. 이래야 조직에서 성공하는 건데!

병수 나도 이것만 드리고 바로 퇴근할 거야.

은정 그렇다면. 상무님의 코털 같은 저는 갑니다.

원희 눈썹도 갈게요.

장우 손톱도 갑니다.

병수 왜들 그래. 오장육부 같은 존재들이. 들어가.

은정, 원희, 장우 장난을 치면서 퇴근을 한다.

은정 그럼, 난 심장.

원희 그럼, 난 폐.

장우 그렇다면 저는…

은정 넌 전립선.

장우 상무님이 전립선이 어딨어요!

은정 그러니까 전립선. 상무님한텐 없는 거나 다름없는 존재.

장우 무슨 소리예요. 우리 팀 때깔 누가 뽑아내는데!

병수, 팀원들이 퇴근하면서 떠드는 소리 듣고 피식하다가. 출력된 종이를 다시 한번 확인하고는 아인 방으로 간다.

S#30 대행사/아인 방(밤)

아인이 멍하니 앉아있으면. 병수가 노크하고 좋이 한 장 들고 들어온다. 병수 상무님, 퇴근 안 하세요?

아인 생각할 게 좀 있어서.

병수 (종이 내밀며) 이번에 들어 온 신규 광고주 목록이랑. 촬영 건 들입니다.

아인 (종이 보다가) 피티 없이?

병수 네. 우원그룹 물량들이랑. 우원 회장님이 추천으로 들어왔습니다.

아인 (지친 듯) 그래

병수 이 건들까지 하면 육칠십 퍼센트는 채울 수 있을 거 같습니다. 매출 50% 상승 기준으로.

아인 (평소와 다르게 맥없이) 잘됐네.

병수 (이상하다) 혹시 어디 안 좋으세요?

아인 (생각하다가) 그냥… 내가 너무 무리한 건가?

병수 네?

아인 니 말대로 감당 못 할 사고만 치는 건가? 싶어서.

병수 (아인을 빤히 쳐다보고)

아인 (시선을 느끼고 병수를 보며) 왜?

병수 처음이라서요. 상무님이 일 앞에서 주저하시는 모습.

아인 (픽 하고) 넌 내가 사람도 아닌 줄 아니?

병수 (씩 웃고) 기억나세요? 저 대행사 힘들어서 못 다니겠다고 했을 때.

상무님이 저한테 하신 말?

S#31 과거. 10년 전. 술집(밤)

빈 소주병 4-5병 있고. 사원 병수와 차장 시절 아인이 마주 앉아있는데.

병수 (취해서/하소연하듯) 차장님. 저 힘들어서 대행사 못 다닐 거같아요.

아인 (무덤덤) 너희 집 부자니?

병수 네?

아인 (무덤덤하게 쳐다보면)

병수 아니요.

아인 (차갑게) 그럼, 너 바보니?

병수 (뭐지? 싶어서 바라보면)

아인 힘드니까 월급 주지. 편하고 재밌었으면 돈 받으면서 회사 다니겠어?

놀이공원처럼 돈 내고 다니지.

병수 (예상과 다른 반응에 멍하고)

아인 일이 힘들면 월급을 올려달라고 해야지. (병수 똑바로 보며) 왜 회사를 그만두다는 소리를 해?!

병수 그럼… 차장님도 힘드세요?

아인 (어이없다) 넌 내가 사람도 아닌 줄 아니?

S#32 대행사/아인 방(밤)

S#30 연결.

병수 그게 되게 힘이 됐는데.

아인 …?

병수 고아인도 힘들구나. 그럼 내가 힘든 건 당연한 거구나.

그렇다면 뭐… 회사 계속 다녀야겠다.

아인 별게 다 힘이 된다.

병수가 지갑에서 만 원을 꺼내서 아인 책상 위에 놓고. 아인, 병수가 놓은 만 원짜리를 들고 바라본다.

아인 이게 뭐야?

병수 힘드신 거 같아서. (미소) 월급 올려 드렸습니다.

아인 (만 원짜리 보며 피식하고)

병수 (종이 가리키며) 며칠 쉬었다가 하시겠어요?

아인 해야지. 지금 쉬다간 영원히 쉬어야 할 수도 있으니까.

병수 오늘은 쉬고. 내일부터 하시죠.

아인 그러자. (만 원짜리 흔들며) 월급 올려줬으니까. 일해야지.

병수 (미소) 그럼 준비해 놓겠습니다.

아인 그래.

병수가 나가고, 아인도 퇴근할 준비를 하는데 전화가 오고, 아인, 전화를 받지는 않고. 발신자를(보이지 않는다) 한참이나 본다. 아인 오늘은 참 받기 싫은 전화다…

S#33 대행사/한나 방(밤)

화가 잔뜩 난 표정의 한나. 곰곰이 생각 중인데. 답답한지 의 자에 앉아서 뱅글뱅글 돌고. 그때 박차장 들어와서

박차장 상무님. 가시죠.

한나 (박차장 한참이나 노려보다가) 싫어!

박차장 네?

한나 오늘은 나 혼자 갈 거니까. 박차장도 알아서 가.

한나가 핸드백을 챙기고 일어나서 쌩— 하고 나가는데. 박차장도 왜 그러는지 알기에. 그냥 혼자서 가도록 둔다.

S#34 대행사/엘리베이터 안 + 밖(밤)

엘리베이터 앞에 서있는 아인. 한나가 걸어와서 옆에 서고. 아인과 한나 평소와 다르게 둘 다 기운 없어 보이고. 눈인사 정도만 한다.

한나 (아인 슬쩍 보고는) 큰 피티 딴 분치고는 기운이 없어 보이시 네요?

아인 (한나슬쩍 보고는) 제가 할 말 같은데요?

둘 다 한동안 말이 없다가.

아인 웬일로 혼자 가세요? 그림자는 어디에 두시고?

한나 작용과 반작용 중이에요.

아인 (뭔 소리야?)

한나 (무표정하게 있다가) 저랑 술 한잔하실래요?

아인 둘이서요?

한나 그림자는 술 안 마시니까.

아인 다음에 하시죠. 오늘은 선약이 있어서.

그때 엘리베이터 열리고 아인과 한나가 타고 문이 닫히는데. 그때 문이 다시 열리면 최상무가 보인다. 아인과 한나는 티 안 나게 불편해하고.

최상무는 둘을 보고 환하게 미소 지으며 엘리베이터에 탄다.

최상무 두 분이 함께 어디 가시나 봅니다.

아인+한나 (대답 없고)

최상무 (밝다) 하긴. 승리의 주역끼리 한번 뭉칠 만도 하죠?

한나 (실실 웃는 최상무가 짜증 나서) 얼굴만 보면 최상무님이 피티 딴 줄 알겠어요?

최상무 (실실 미소 지으며) 제가 지난 일은 금방 잊는 타입이라. (의미심장) 거기에 우원피티 보다 더 큰 프로젝트를 하나 맡기도 했고.

한나 프로젝트요? (의미심장) 그럴 일은 없는 걸로 아는데… 뭘 좀 잘못 알고 계신 거 아니에요?

최상무 (한나 똑바로 보며) 제가 드리고 싶은 말씀을 하시네요?

아인 (한나와 최상무 사이에 뭔가 있는데 알 수가 없고)

최상무 한나 상무님이 뭘 모르고 계신 거 같은데…

한나 (이게 돌았나? 갑자기 왜 이럴까?) 그러세요? 그럼 지금 알려주

시죠?

제가 궁금한 게 있으면 잠을 못 자는 성격이라.

최상무 때가 되면 다 저절로 알게 될 건데.

미리 알아서 잠 설칠 필요 뭐 있겠습니까?

그때 엘리베이터 1층에서 서고. 최상무 엘리베이터에서 내 린 후 돌아서서 아인과 한나를 바라보며.

최상무 이제 보니까… 두 분이 참 잘 어울리시네요?

아인 (뭐 때문에 저렇게 기가 살았을까?)

최상무 내일 뵙겠습니다.

하고 미소 지으면 엘리베이터 문이 닫힌다. 걸어가는 최상무의 등을 보며. 곰곰이 생각 중인 아인의 얼 굴에서 엘리베이터 문이 닫힌다.

S#35 대행사 외부/길거리(밤)

불 켜진 대행사 건물이 보이고.

조금 떨어진 곳에서 아인 모가 대행사 출입문과 주차장 출

구보고 있다.

그때 아인이 운전하는 차가 주차장에서 나오고.

아인 모의 시선에 운전하는 아인이 보인다. 순간 숨었다가. 다시 아인을 바라 보고. 주차장에서 나온 아인의 차가 움직 여서 주차장에서 빠져나와 도로에 들어서자. 아인 모 한 걸 음 떼려고 하는데 발이 움직이지 않는다. 아인의 차는 속도를 내고 달려가고. 아인 모는 떠나는 아인의 차 뒷모습만 하염없이 바라본다.

S#36 인력사무소(밤)

허름한 인력사무소, 아인 모가 조심스럽게 문을 열고 들어 오고,

아인모 (문 앞에서 조심스럽게) 실례합니다···· 혹시···· 일자리 좀 있을까요?

소장 들어오세요. (하고 믹스커피 타며) 무슨 일 하셨는데요?

아인모 (들어오진 않고 문 앞에서) 지금은 식당에서…

소장 식당이면 주방? 홀? 뭐 하셨어요?

아인모 저… 혹시 이 앞 광고회사도 있을까요?

소장 우리가 거기 전담이긴 한데.

아인모 (눈이 번쩍! 소장에게 가까이 다가오고)

소장 (뭐야? 갑자기 왜 이렇게 적극적이야) 근데 거기는 구내식당이 없 어서 청소밖에 없는데?

아인모 괜찮습니다. 광고회사 일이면 무슨 일이든. (간절하게/90도로 숙이며) 꼭 좀 부탁드리겠습니다.

S#37 도로/택시 안 + 본사 일각(밤)

최상무가 밝은 표정으로 택시에 앉아있고. 전화가 오면 비서 실장이다.

최상무 (받으며) 응. 거의 다 왔어. (듣다가) 못 온다고?

비서실장 내가 그 자리까지 가기는 부담스럽지. 거기 가면 '나 완전히 강한수 편입니다' 하는 건데.

최상무 (끄덕거리고) 하긴, 부사장 어떤 타입이야?

비서실장 강한나랑 정반대. 논리, 이성, 수치, 데이터에 목매는 전형적인 모범생 타입.

최상무 (생각하다) 차라리 상대하긴 편하겠네.

비서실장 글쎄? 어쩔 땐 쉽고. 어쩔 땐 갑갑하고. 일장일단이 있지. 잘 해봐. 니 유일한 생명줄이니까.

최상무 좋네. 라인이 깔끔하게 정리되는 게.

비서실장 무슨 소리야?

최상무 한나 상무랑 고상무. 같이 저녁 먹으러 가는 거 같더라구.

비서실장 그래?

최상무 고아인 그게 일은 잘하는데. 어느 줄이 생명줄이고. 어느 줄이 색은 줄인지는 영~ 감을 못 잡아.

비서실장 (피식하고) 잘 만나고. 그 전리품, 나한테도 공유하고.

최상무 당연하지, 끊어.

전화 끊은 최상무. 얼굴에 기분 좋은 흥분이 가득한데.

S#38 한정식 안 + 룸(밤)

최상무, 직원의 안내를 받아 걸어가며 긴장을 푸느라 목소리 도 좀 가다듬고 하다가. 룸 앞에서 직원이 문을 열어주면. 고 개를 90도로 숙이며

최상무 오랜만에 뵙습니다. VC기획 기획본부장 최창수

하는데. 숙인 고개의 시선으로 한수의 하체가 보이다가 문이점점 옆으로 열리면서 여자의 하체가 보이는데. 구두와 옷차림이 익숙하고.

설마? 싶어서 고개를 들고 보면. 아인이 떡하니 한수랑 앉아 있다.

당황한 최상무를 멀뚱하게 바라보는 아인.

최상무 아니… 고상무가 여기는 어떻게…?

한수 제가 같이 뵙자고 했습니다.

최상무 (당황했지만 티 안 내려고 노력하고)

아인 (한수보고) 최상무님이 평소랑 다르게 기분이 좋아 보이시길 래. 왜 그런가? 싶었는데. (최상무 보며) 이제야 이유를 알겠 네요.

> 아인이 최상무를 보며 씩 미소 지으면. 최상무 똥 씹은 표정을 짓다가 다시 표정 바꾸고 자리에 앉

으면.

한수 우선, 오늘 보여주시겠다고 하신 거 먼저 볼까요?

최상무 (아인 보고 곤란하다는 표정) 고상무도 같이 보기는 좀 불편하실

텐데요?

한수 한나 관련된 일이라고 들었는데요?

최상무 맞습니다.

한수 그렇다면 불편할 게 뭐 있나요. 당연히 같이 봐야지.

(아인 보며) 그렇죠?

아인 (대답 없이 앉아만 있고)

최상무가 영 찜찜한 표정으로 핸드폰을 꺼내면. 아인은 뭘 보여준다는 걸까? 궁금한 표정이고.

최상무 (권씨디한테 받은 사진 한수에게 보여주며) 오늘 낮에 저희 직원

이 지나가다가 우연히 찍은 사진입니다.

한수 (사진을 보고 눈이 번뜩/최상무 핸드폰 가져와서 자세히 보면)

최상무 (한수 표정 보고 생각대로 일이 진행되겠구나 싶고)

한수 나쁜 예감은 꼭 틀리지 않는다니까. 아닌가?

(최상무 핸드폰 아인 눈앞에 들이밀며) 좋은 예감인 건가요?

한수가 사진을 보여주며 씩 미소 지으며 아인을 관찰하듯 보면

아인, 사진을 보고 조금 놀란 눈치지만 최대한 표정을 숨긴다.

S#39 BAR(밤)

한나가 바에 앉아서 혼자서 술을 마시며 고민 중이고. 조대표가 들어와서 한나 옆에 앉는데.

한나 오셨어요?

조대표 (피식) 다 컸어. 술도 마시자고 하고.

한나 뭘 새삼스럽게. 술이야 고딩 (하다 말을 멈추고)

조대표 알지. 술은 유전이니까. 그 피가 어디 가겠어?

(위스키병 보면 절반쯤 남아있고) 속마음 말하기 딱 좋을 만큼 마셨네.

한나 (생각하다가) 이상해요. 화가 나는데. 화가 너무 나서 미치겠는데. 누구한테 나는 화인 줄 모르겠어요. 이건 뭘까요?

조대표 (대충 눈치챘고) 박차장이 안 보이네?

한나 아, 쫌! 알면서 빙빙 돌리지 마시구요!

조대표 하긴. 평생 남한테 아쉬운 소리 한번 안 해보고, 부족한 거 없이 살아와서 모르겠네.

한나 (조대표 바라보면)

조대표 (술 한잔 마시고) 그게 자괴감이야.

한나 …?

조대표 지금 처한 상황을 만든 것도. 이 상황을 해결할 능력이 없는 것도. 모두 다 내 자신인데, 나한테 화살을 돌리기에 너무 아프니까

한나 ..

조대표 모르는 게 아니고. 모르고 싶은 거지.

한나 (괜히 삐딱선) 아닌데요?! 할아버지 잘못인데요!

조대표 (피식) 그럼 왕회장님 돌아가실 때까지 기다리던가.

한나 그건… 뭔가 좀…

조대표 한나 너도 세상 눈치를 보고 있는 거 아니야?

한다 ...

조대표 마음에 들지 않으면 바꿔야지.

한나 뭐를요?

조대표 너를 바꾸든가. 세상을 바꾸든가.

(잠시 생각하다가) 보통은 자기 자신을 바꾸지만

한나가 곰곰이 생각 중인데. 정면의 바(술병들 놓인) 벽에 붙은 거울로.

박차장이 들어와서 한나랑 조금 떨어진 테이블에 앉는 게 보인다.

한나가 거울을 통해 박차장을 똑바로 보다가.

한나 나 하나 바뀐다고 뭐가 달라지겠어요? 책임이 반반인데. (정면 거울 한번 노려보고는) 아저씨 먼저 갈게요.

한나가 벌떡 일어나서 나가고.

조대표가 바의 거울을 보면. 박차장이 나가는 한나를 보고 있다.

조대표 좋을 때인 건지. 나쁠 때인 건지. (하곤 한잔 마신다)

S#40 길거리/모범택시 안(밤)

모범택시 뒷자리에 한나가 멍하니 앉아서 창밖을 보고 있는데.

생각할수록 머리만 복잡하고. 창문을 열자 바람이 들어온다. 기분이 좀 나아지는 표정이고.

한나 기사님. 목적지로 바로 가지 마시고. 조금 돌아서 천천히 가 주세요.

기사 무슨 일 있으세요?

한나 그냥 좀 답답해서. 바람 좀 쐬려고요.

한나, 답답한지 창문 밖으로 머리를 조금 내밀고 바람을 쐬는데.

사이드미러를 보면 박차장이 택시 뒤를 따라오고 있다. 따라오는 박차장을 한참이나 노려보듯 보다가.

한나 (혼잣말) 스토커 같은 놈. (하고 택시에 달린 시계 보고는) 기사님. 그냥 목적지로 최대한 빨리 가주세요.

기사 좀 괜찮아지셨어요?

내 마음이야 여전히 답답하지만.(사이드미러로 박차장 차 한번 보고는) 퇴근해야죠. 밤도 늦었는데.

한나를 태운 택시가 속도를 높이면. 택시를 따라가는 박차장 차도 속도를 높여서 따라간다.

S#41 아인 집/거실(밤)

지친 듯 집으로 들어 온 아인. 아침에 집어 던진 약통에서 나온 알약들이 떨어져있다. 하나씩 주워서 약통에 다시 담아 찬장에 넣고. 냉장고 문을 열면 소주가 두 병 있다. 꺼낸 후 한동안 고민을 하다가. 결국 뚜껑을 따서 개수대에 버리며.

아인 상황만 놓고 보면, 강한나도 버려야 할 거 같은데…

INSERT 10부 S#38 연결.

식사를 마친 아인, 한수, 최상무. 한수는 유쾌한 표정이고. 최 상무도 기분이 꽤 좋아 보인다.

한수 한나가 진행한 인사발령은 취소시키겠습니다.

최상무 (화색) 감사합니다. 그리고 SNS 관련해서는 저한테 보내주 시면. 문제될 만한 워딩들 체크 한 후 보내드리겠습니다.

한수 그러세요. 지뢰밭 지나다니려면 (아인과최상무보며) 지뢰 탐지견 한 마리는 있어야겠더라구요.

아인 (지뢰 탐지견이란 말에 욱! 하는데 티 안 내고)

최상무 (역시나 불쾌하지만, 티 안 내고) 그리고

한수 (니까짓 게 나랑 말을 오래 섞으려고?) 먼저 일어나시죠.

최상무 네?

한수 고상무님이랑 할 말이 좀 있어서.

최상무 무안하지만 얻어야 할 건 얻었으니 일어서서 정중히 인사하고. 최상무 부사장님, 또 뵙겠습니다.

한수 (끄덕하고)

최상무 (아인을 슬쩍 보고는 방에서 나간다)

한수 (아인에게 술을 따라주며) 제가 다른 말씀 안 드려도. 상황은 충부히 파악하셨을 거 같은데

아인 워낙 뻔한 스토리라, 한방에 이해되네요.

한수 긍정적인 대답으로 받아들이면 될까요?

아인 (미소만 보낸다)

현재.

아인 손에 잡히는 이익은 보이는데. 마음이 영 안 가네…

아인, 식탁에 앉아서 손가락으로 테이블을 톡톡 치며 생각하 다가.

방금 버린 소주가 아쉬운 듯 빈 소주병을 바라보고는.

아인 술도 못 마시고. 할 일도 없고. 잠도 안 올 거 같고…

어둡고 텅 빈 집안에 홀로 웅크리듯 앉아서 한숨만 푹 쉬는. 지친 듯한 아인의 뒷모습이 보인다.

최상무(E) 고아인 안심하고 있을 때 준비해야지.

S#42 BAR(밤)

최상무와 비서실장이 술을 마시고 있고.

최상무 지금 붕 떠 있을 때. 조용히.

비서실장 부산지사로 가는 건 취소됐고?

최상무 응.

비서실장 이제 어떻게 하려고?

최상무 방법은 있지. 플랜A. B. 상황에 따라선 C까지.

비서실장 많다. 제대로 된 거 하나만 파.

최상무 보험은 들어놓고 살아야지.

강한수 부사장 마음 잡는 게 플랜A니까.

비서실장 하긴. 그거만 해내면 나머지야 의미 없지.

최상무 B랑 C는 준비만 하고 있을게.

비서실장 뭔데? 말이나 해봐.

최상무 아직은 계획단계니까. 준비되면 말해줄게. 니 도움도 필요

하고.

비서실장 야… 동기 계열사 사장 만들기 쉽지 않네.

최상무 협조 좀 해. 니 동기들이 계열사를 잡고 있어야.

너도 회사 안에서 목소리에 힘이 생기는 거잖아.

비서실장 (피식하고) 마시자.

최상무와 비서실장 건배하곤 술을 마신다.

S#43 한나 집/한나 방(아침)

- 한나 집 외경.

한나 방 안에 빈 민초 아이스크림 통과 빈 와인 병들 널브러져 있고.

뜬눈으로 밤을 새웠는지. 초췌한 표정으로 한나가 침대에 누워있다.

한나 (나직이) 감이 와···

FLASHBACK 10부S#39

조대표 너를 바꾸든가. 세상을 바꾸든가. (잠시 생각하다가) 보통은 자기 자신을 바꾸지만.

현재.

화가 꿇어오르는데. 억지 미소를 누르며

한나 슬슬 감이 좀 오네. 뭘 해야 하는지 알겠어…

침대에 누워있던 한나가 벌떡 일어나서 답답한지 창밖을 보면.

박차장이 들어오다가 마당에서 잠시 서서. 한참이나 고민을 하다가.

정신 차리라는 듯 스스로 얼굴을 두 손으로 찰싹찰싹 때린다.

한나 (박차장 보며) 바꾸려고 하지 마. 나도 안 바뀔 거니까. (매무새 정리하고 아무 일 없다는 듯 들어오는 박차장을 보며) 두고 봐. 내가 누군지 확실하게 보여줄 테니까. (부릉) 나를 왜 바꿔야 하는데! 세상이 바뀌면 되지! (똘끼 끌어올리며/나직이) 난 달라.

S#44 한나 집/거실 + 주방(아침)

집으로 들어오던 박차장이 강회장과 미주치자 인사하는데. 한나가 버럭! 하는 소리가 집 안 전체에 울려 퍼진다.

한**나(E)** (버럭) 나는 다르다고!!!

강회장 (깜짝 놀라며/이층 보고) 아유 깜짝이야. 저거 저거… 사람 좀 되나 싶더니… (박차장 보며) 왜 저래?

박차장 네?

강회장 쟤 어제 무슨 일 있었어? 서정이라도 만난 거야?

박차장 (대답할 말을 고르는데)

강회장 야, 아냐 아냐. 저게 꼭 무슨 일 있어야 저러는 애는 아니니까. (도리도리) 아으… 저 성질머리를 누가 데리고 사나…

한수 (나타나서) 왜 없겠어요. 짚신도 다 제 짝이 있는 법인데.

하고 한수가 박차장을 보면. 박차장, 한수 보고는 인사하는데. 한수, 평소와는 다르게 박차장에게 따뜻한 미소를 건넨다. 한수 박차장님은 아침 드셨어요?

박차장 (의아하지만) 네, 먹었습니다.

한수 집에서 드시고 오는 거예요? 아님 여기 오셔서 드시는 거예요?

박차장 상황에 맞춰서 먹습니다.

한수 아침밥이 제일 중요한데.

(강회장 보며) 앞으로는 박차장도 아침 같이 먹는 게 좋지 않 겠어요?

강회장 (의아) 같이?

한수 매일 보는 한 식구 같은 사인데.

밥을 항상 따로 먹게 하는 건 좀 그렇잖아요?

박차장 ('식구'라는 말에 뭔가 낌새를 눈치채고)

강회장 (박차장 보며) 불편하지 않겠어?

박차장 괜찮습니다. 평소대로 하겠습니다.

(한수 보며) 변함없이. 지금처럼.

한수 뭐 그게 편하면 그래야죠.

(박차장 보며 의미심장) 사람은 자기 하고 싶은 대로 하면서 사

는 게 최고니까. (박차장 보며 미소 짓고)

강회장 (한수 이게 오늘 왜 이럴까? 싶은데)

한수가 따뜻한 미소를 지으며 박차장을 어깨를 톡톡 치고 강회장과 주방으로 가면. 박차장 영 기분이 찜찜한데.

박차장 (혼잣말) 식구 같은 사이라… 그럴 리가 없는데…

S#45 한나 집/왕회장 방(이침)

방 안에서 거실에서 하는 말들을 귀담아듣고 있던 왕회장.

왕회장 박차장을 끌어들인다…?

(살짝 미소 짓고는) 길티. 싸움에는 룰이 없는 법이다. 한수 자래 처음으로 지 애비랑은 다르게 일을 일처럼 하네.

휠체어를 타고 창가로 가서 창밖을 바라보며 생각을 하다가.

왕회장 달아올랐을 때 장작을 넣어줘야. 퍼지지 않고 쭉쭉 달리는 법이다.

(어딘가로 전화를 하고는) 전화번호 하나 보내라. (듣다가) 그래.

하고 전화를 끊고는. 생기 가득한 얼굴로 창밖을 바라보는 왕회장이다.

S#46 대행사/아인 방 + 정신과(아침)

출근해서 자리에 앉는 아인. 어제 병수한테 받은 종이를 보다가. 영 일이 눈에 안 들어오는지 종이를 내려놓으면 전화가 오는데. 수진이다.

아인 (전화 받으며) 응.

수진(F) 한숨도 못 잤지?

아인 언제는 잘 잤나…

수진 (막 출근해서 가운 입으면서) 쉬라고 해봐야 귓등으로도 안 들을 테니까.

하나만 기억해.

아인 뭘?

수진 일만 해. 광고 만드는 일.

아인 ...?

수진 그 외의 스트레스 상황은 최대한 피하고. 무슨 말인 줄 알지?

아인 (덤덤) 그게 가능할까? 회사에서. 내가.

수진 (쉽지 않다는 걸 안다) 노력해야지. 회사에서. 니가.

아인 (생각하다가) 그래. 최대한 그렇게 할게.

하고 전화 끊고. 커피 한잔 마시려고 하는데 전화가 오고. 보면 저장 안 된 번호다.

아인 (받으며) 고아인입니다. (긴장/일어나며) 잘 지내셨습니까.

전화를 받은 아인의 얼굴에 긴장감이 역력하고.

S#47 한나 집/밖(낮)

아인이 차를 세우고 내린 후 철옹성 같은 한나 집을 올려다 보며

아인 최대치의 스트레스 상황 같은데…

(씁쓸하게) 피하는 건 해 본 적이 없어서.

한동안 서있다가 심호흡하고 걸어가면. 직원이 대문을 열어 주고.

아인이 들고 있는 핸드백이 과하게 불룩하다.

S#48 한나 집/왕회장 방(낮)

왕회장, 아인이 준 크림빵을 맛있게 먹고. 아인은 테이블 위에 놓인 차를 마시고 있는데.

왕회장 내가 너한테 하나 가르쳐 줬으니까.

너도 나한테 하나 가르쳐달라.

아인 그런 게 있을까요?

왕회장 있다.

아인 그게 뭘까요?

왕회장 (아인 똑바로 보며) 넌 강한수, 강한나 중에 누구 손을 잡을

거니?

아인 !!!

아인을 뚫어지게 보며 씨익 미소 짓는 왕회장과 숨길 수 없을 정도로 당황한 아인의 얼굴에서

10부 끝

S#1 대행사/아인 방 + 정신과 + 한나 집/왕회장 방(아침)

수진 일만 해. 광고 만드는 일.

아인 …?

수진 그 외의 스트레스 상황은 최대한 피하고. 무슨 말인 줄 알지?

아인 (덤덤) 그게 가능할까? 회사에서. 내가.

수진 (쉽지 않다는 걸 안다) 노력해야지. 회사에서. 니가.

아인 (생각하다가) 그래. 최대한 그렇게 할게.

하고 전화 끊고. 커피 마시려고 하는데 전화가 오고. 보면 저장 안 된 번호다.

아인 (받으며) 고아인입니다. (긴장/일어나며) 잘 지내셨습니까.

전화를 받은 아인의 얼굴에 긴장감이 역력하고.

왕회장, 호두 두 알을 손에서 굴리며 통화 중이다.

왕회장 좀 보자. 조용히.

아인 지금 출발하면 삼십 분쯤 걸립니다.

왕회장 삼십 분 넘으면, 내가 니 단점을 생각하고 있어도 되겠니?

FLASHBACK 3부 S#52

아인 방문에 붙여 놓은 A3 종이가 보인다.

A3 좋이 〈기다리는 사람은 기다리게 하는 사람의 단점을 생각한다.〉

현재.

통화를 하면서 곰곰이 생각하는 아인의 얼굴(다 파악하고 있 구나)

말을 해놓고는 씩 미소 짓는 왕회장.

아인 그러셔도 할 말 없죠.

왕회장 길티. 너는 기래야디. (잠시 생각하다가) 아, 그리고

S#2 길거리/아인 차(아침)

긴장된 표정으로 운전 중인 아인.

왕회장(E) 오늘은 빈손으로 오지 말라.

아인(E) 뭘 들고 갈까요?

신호에 걸린 아인이 창밖을 보면 편의점이 보이고.

S#3 빵집(아침)

차 안에서 빵집을 보고 있는 아인.

왕회장(E) 내가 너를 잘못 본 거니? 알아서 들고 오라.

S#4 한나 집/밖(아침)

아인이 차를 세우고 내린 후 철옹성 같은 한나 집을 올려다 보며

아인 최대치의 스트레스 상황 같은데… (씁쓸하게) 피하는 건 해본 적이 없어서.

> 한동안 서있다가 심호흡하고 걸어가면. 직원이 대문을 열어 주고.

집으로 들어가는 아인의 핸드백이 과하게 불룩하다.

TITLE 11부 개와 늑대의 시간

S#5 한나 집/왕회장 방(낮)

아인이 노크를 하고 왕회장 방으로 들어오면. 기다리고 있던 왕회장이 아인을 쳐다보며.

왕회장 (시계 보고) 너래 운전 좀 하는구나.

아인 (인사하고) 법 안 어기는 선에서, 최대한 빨리 왔습니다.

왕회장 (의자 가리키며) 앉아라.

아인 (불룩한 핸드백 테이블 위에 두고 앉으면)

왕회장 그래. 뭐 들고 왔니?

이인 회장님 한창 일하시던 시절에 VC그룹에서는 마라톤 회의를 (핸드백에서 크림빵 꺼내면서) 크림빵 회의라고 했다면서요?

왕회장 (비식 웃고)

아인 (내밀며) 회의 길어지면 회장님께서 항상 이 빵 드셨다고.

왕회장 너래 밤에 잠은 자니?

이런 거까지 다 알고 살려면. 잠잘 시간이나 있갔어?

아인 회장님은 주무실 시간이 있으세요?

왕회장 (미소)

아인 남들 잘 때 자고. 남들 놀 때 놀면서. 남들보다 성공하고 싶어 하는 건. 도둑놈 심보죠.

왕회장 (마음에 든다) 아무리 봐도 딱 강씨 집안 핀데. 정말 고씨가 맞니?

아인 (미소로 대답을 하고)

왕회장 (맛있게 먹으며) 내가 너한테 뭐하나 가르쳐줄까?

아인 말씀하시죠.

왕회장 나는 이걸 좋아하는데. 사람들은 비싼 제과점 빵을 가져다줘. 와 그런다고 생각하니?

아인 (잠시 생각하다가) 더 비싼 걸 드리는 게 예의니까요.

왕회장 너래 머리통 신묘하게 굴리는 소리가 내 귀까지 들리던데. 생각보다는 별로구나.

아인 네?

왕회장 그게 어떻게 예의니. 욕심이디. (아이한테 가르쳐주듯 즐겁게) 상대가 원하는 게 아니라. 자기가 생색낼 수 있는 걸 주는 거 이디.

그래야 지가 원하는 걸 상대한테 받아낼 수 있다고 착각하니까.

아인 (끄덕끄덕) 그렇네요.

왕회장 너래 내 말 잘 기억해라.

아인 (왕회장 바라보면)

왕회장 상대가 원하는 게 뭔지. 그거 하나에만 집중해라. 그럼 나머지는 저절로 해결되니까.

아인 감사합니다 잊지 않겠습니다

왕회장, 아인이 준 크림빵을 맛있게 먹고. 아인은 테이블 위에 놓인 차를 마시고 있는데.

왕화장 내가 너한테 하나 가르쳐 줬으니까. 너도 나한테 하나 가르쳐달라.

아인 그런 게 있을까요?

왕회장 있디.

아인 그게 뭘까요?

왕회장 (아인 똑바로 보며) 넌 강한수, 강한나 중에.

누구 손을 잡을 거니?

아인 !!!

왕회장이 아인을 뚫어지게 보면. 아인답지 않게 당황스러움을 숨기지 못하는데.

S#6 브런치카페(아침)

한나와 박차장이 아침을 먹고 있는데. 샌드위치를 먹는 둥 마는 둥 하는 박차장과 달리 스테이크와 와인을 우걱우걱 먹는 한나.

박차장 (아침부터 왜 저럴까? 싶어서 슬쩍 보고)

한나 (거의 비워진 접시를 보고 점원을 부른다) 여기요.

점원 네.

한나 스테이크 추가해 주시고. 와인도 한 잔 더 주세요.

점원 알겠습니다. (하고 가면)

박차장 (의아) 왜 이러세요?

한나 뭐가?

박차장 아침에 고기 잘 안 드시잖아요. 술도 그렇고.

한나 (고기 썰어 먹으며) 오늘부턴 술과 고기를 배부르게 먹으려고.

박차장 왜요?

한나 (의미심장) 전장에 나가는 장수니까.

박차장 (이러면 곤란한데) 그냥 평소처럼 샐러드 드시고, 순리대로 사세요.

한나 난 결정했어. 그러니까 박차장은 그냥 내 결정에 따르면 돼.

박차장 아… 뭘까요? 이 불안한 느낌은…

한나 (포크 나이프 놓고는) 오늘부터 우리는 대행사 직원답게. (진지하게) 크리에이티브하게 간다.

박차장 네에?

한나 크리에이티브하게 간다고. 세상이 만들어 놓은 질서니 관습이니 순리니 하는 뭐. 하여튼 그딴 것들. 싹 다 쌩까고. 그냥 고!

박차장 (어이없다) 고는 무슨 고예요. 왜 낭떠러지로

한나 시끄럽고, 그러므로 박차장은 그냥. (말하려고 하니좀 부끄럽지 만) 계속 나 좋아해. 나도 그냥 계속 좋아할 거니까.

박차장 그러다간 다 뺏길 수도 있어요. 때론 포기할 줄도 알아야

한나 (진지) 내가 세상을 만들면 돼.

박차장 (진지) 지금 가진 거 다 잃을 수도 있는데도요?

한나 박차장 없으면. 어차피 세상에 내 편 아무도 없어.

그러니까 그냥.

내가 하라는 대로 해!

박차장이 뭐라고 하려는데. 직원이 고기와 와인을 가져오고. 한나는 고기를 썰어서 입안 가득 넣고선 질겅질겅 씹고. 박차장은 고! 하는 한나의 행동과 고! 하는 자신의 마음을 주저앉히느라.

심난하다.

S#7 한나 집/왕회장 방 (낮)

S#5 연결.

자신의 무릎 위를 손가락으로 톡톡 치던 아인, 왕회장을 보면. 왕회장이 즐겁다는 표정으로 아인을 바라본다.

아인(E) 강한나 사진은 본 걸까? 못 본 걸까?

아인 누구를 선택할지. 대답하지 않겠습니다.

왕회장 왜? 어렵니?

아인 아뇨.

왕회장 그럼?

아인 지금 회장님이 듣고 싶으신 건 제 생각이 아니시잖아요? 제가 회장님 지시에 따르길 워하시는 거지.

왕회장 오랜만에 사람이랑 말하는 거 같네. (아인 보며) 고상무.

아인 네.

왕회장 (무섭게) 넌, 둘 중 누구의 손도 잡지 말라.

아인 (생각하다가) 이유는요?

왕회장 니가 지금 내 앞에 앉아있는 이유랑 같디.
 극한의 스트레스 상황에서도 무너지지 않고 버티는 힘.
 회장이 되려면 그게 필요하디. 그러니까 넌 누구의 편도 되

지 말고.

아인 ...

왕회장 (명령하듯) 강한수, 강한나. 이 둘의 스트레스가 되어주라.

아인 알겠습니다. 말씀대로 하겠습니다.

왕회장 길티. 기래야디.

아인 그럼 저도 질문 하나만 드려도 될까요?

왕회장 말해봐라.

아인 (똑바로 보며) 잘못하면 공공의 적이 될 수도 있는데.

이 선택으로 제가 얻을 수 있는 건, 뭘까요?

왕회장 내가 도둑놈 심보로 보이니?

니가 원하는 걸, 내가 모르갔어?

말없이 서로를 마주 보고 있는 아인과 왕회장. 적막한 방안에 '드르륵 드르륵' 호두 두 알이 부딪히고 갈리 면서 내는 건조한 소리만이 가득하다.

S#8 본사/한수 방(낮)

한수 방으로 비서실장이 들어온다.

비서실장 (소파에 앉으며) 웬일이십니까? 먼저 절 보자고 하시고?

한수 대행사 최상무님 인사발령 취소하시라구요.

비서실장 (씩 미소) 전리품이 마음에 드셨나 봅니다.

한수 그 정도면 쓰다듬어 줘야죠.

비서실장 이제, 게임 끝난 건가요?

한수 글쎄요? 이제 슬슬 제 편으로 서고 싶은 마음이 드세요?

비서실장 마음이야 언제나 서있었죠.

한수 (기분 좋게 끄덕끄덕하고) 그럼 제 말 좀 전해주시죠.

비서실장 최상무랑 직접 소통 안 하시고요?

한수 그러기엔 앉은 자리가 너무 멀어서.

비서실장 (피식하고)

한수 회사에서 티 내지 말라고 하세요

비서실장 더 키우시게요?

한수 이제 시작이니까, 물 주고, 거름 주고 길러서, 열매 맺어야죠.

비서실장 될까요?

한수 (비서실장 가리키며) 되게 만드셔야죠. 월급 받으시니까.

비서실장 (이게 벌써 하대하네)

한수 그리고 실장님이 박차장 용기 좀 북돋아 주시고요.

비서실장 미리 겁먹고 도망치지 못하게 하라는 말씀이시죠?

한수 (끄덕끄덕)

비서실장 알겠습니다.

하고 비서실장이 나가면. 한수가 즐거우지 콧노래를 흥얼거리며.

한수 그럼, 쑥쑥 자라라고 물 좀 줘 볼까?

(하고 전화기 호출 누르고) 저녁에 식당 좀 예약해 주세요.

S#9 대행사/화장실(낮)

박차장이 세면대에서 손을 씻고 있으면. 최상무가 화장실 칸에서 나와 세면대 앞으로 온다. 손을 씻으며 눈인사를 주고받는 최상무와 박차장.

최상무 박차장님은 복싱선수 출신이시라면서요?

전국대회에서 1등 할 정도로 유망주셨다고.

박차장 네 고2 때까진 그랬죠.

최상무 아깝다. 왜 그만두셨어요?

박차장 눈치챘습니다. 내가 세계 챔피언 감은 아니라는 걸.

최상무 (거울로 박차장 보며) 포기하신 건 아니죠?

박차장 네? 무슨…?

최상무 챔피언이 링 위에만 있는 건 아니니까요.

박차장 (미소만)

최상무 (손 털고/휴지로 닦으며) 저희 대학 후배라고 들었는데.

박차장 맞습니다.

최상무 운동하다가 뒤늦게 공부 시작해서?

야~ 남들이 다 불가능하다는 일을 해내신 거네요?

박차장 (역시 휴지로 물기 닦으며) 제가 체력 하난 좋아서요.

최상무 (대단하다는 듯) 그게 체력으로 되는 일인가요.

(박차장 보며) 의지와 신념으로 하는 일이지.

박차장 (뭐지? 찜찜한데)

화상무 뭐가를 시작도 하기 전에. 미리 포기하는 분은 아니신 거 같

네요

박차장 …

최상무 기적 같은 일도 해냈던 사람이 또 해낸다던데.

박차장 (말에 뼈가 있는데)

최상무 기대되네요 파이팅 하세요.

하고 최상무가 나가면. 박차장 뭔가 찜찜한데.

S#10 대행사/복도(낮)

걸어가던 최상무에게 전화 오면 비서실장. 받으면.

최상무 어. 보내준 사진은 봤고? (듣다가) 그래. 그럼. 내가 티 낼 일 뭐 있나.

알았어. (하고 전화 끊고는 생각하다가 화장실 쪽 보고는) 그 정도로 눈치 챘겠어.

하고는 인사하는 직원들에게 젠틀한 미소 날리고 걸어가고.

S#11 대행사/화장실(낮)

생각에 빠져있는 박차장.

FLASHBACK 10부S#44

한수 (박차장 보며 의미심장) 사람은 자기 하고 싶은 대로 하면서 사는 게 최고니까.

– 현재.

곰곰이 생각 중인 박차장.

FLASHBACK 11부 S#9

최상무 기적 같은 일도 해냈던 사람이 또 해낸다던데. 기대되네요. 파이팅 하세요.

- 현재

박차장 상대팀이 날 응원한다는 건. 뭔가 알았다는 소리고… (대충 감이 온다/화장실 거울을 통해 자신을 바라보며) 그렇다면 내가 강한나의 약점이 됐다는 건데…

S#12 대행사/조대표 방(낮)

최상무와 조대표가 마주 앉아서 차를 마시고 있고. 최상무 티 나지 않게 조대표의 표정을 살피는데.

조대표 그걸 저보고 보증하라는 소리입니까?

최상무 고아인이 말을 바꿀 수 있으니까. 대표님의 약속이 필요하다 는 거죠.

조대표 만약에 육 개월 내에 매출 50% 상승을 누가 방해해서 못 이 루다면요?

최상무 (날카롭게 조대표를 보면) 저 말씀하시는 겁니까?

조대표 최상무님이 방해하시는 건 당연하죠. 대행사 사장 자리는 하나니까.

최상무 그럼 누가 방해한다는 걸까요?

조대표 (무심한 듯) 본사의 누군가가 그럴 수 있죠.

최상무 (여우 같은 노인네) 그런 일이 발생한다면. 그것도 고상무가 감

당해야죠.

(피식) 광고주 마음을 사로잡는 것도 대행사 업무 중에 하나 니까.

조대표 그렇네요. 알겠습니다. 고상무가 약속한 매출 50% 상승 못 시키면.

대표 권한으로 징계하는 거. 약속드리겠습니다.

최상무 감사합니다. 대표님.

조대표 단.

최상무 (조대표 보면)

조대표 광고주와 최상무님 말고. 본사 누군가의 방해로 인해 실패하지 않는다는 전제하에.

> 최상무가 불쾌하다는 듯한 표정으로 조대표를 보면. 조대표, 아무 일도 없다는 듯 평화롭게 차를 마신다.

S#13 대행사/한나 방(낮)

박차장이 들어오면. 한나, 평소와 다르게 책을(빌스완슨 〈책에서는 찾을 수 없는 비즈니스 규칙 33가지〉) 열심히 읽고 있고.

박차장 상무님. 오늘 아침에 혹시 무슨 일 있으셨어요?

한나 (책만 보며) 무슨 일? (생각나서) 그래. 짜증 나서 소리 좀 질렀다!

박차장 그거 말고요.

한나 그럼 뭐?

박차장 부사장님이 평소보다 친절했다거나. 혹은 회장님이 평소에

안 하시던 말씀을 하셨다던가.

한나 (생각하다) 없지. 얼굴도 못 보고 나왔으니까.

(뭔가 감이 오는데/박차장 보며) 왜?

박차장 저한테 평소와 다른 언행을 하는 사람들이 있어서요.

한나 예를 들면?

박차장 음··· 응원?

한나 (생각하다) 그건 수가 좀 높네?

박차장 그쵸? 평소와 다른 언행을 한다는 건. 평소와 다른 일이 생

겼다는 증거니까. 상무님도 포함해서.

한나 (뭔소린지 대충 파악이 되고) 알겠어. 체크 좀 해볼게.

박차장 저도 체크 좀 해볼게요. 누가 또 나를 응원하나.

한나 하면?

박차장 음… 응원 안 하는 편. 우리 편.

S#14 대행사/제작림 회의실(낮)

아인과 TF팀 모여서 회의 중이고. 병수가 팀워들에게 종이 한 장씩을 나눠 준다.

은정 (종이 보고) 오~~~ 이걸 전부 피티 없이 한다구요?

아인 팀 나눠서 할래?

은정 전 결사반대요.

아인 왜?

은정 일이란 게. 같이 우다다 해서 쳐내는 맛이 있어야죠.

병수 저도 같은 생각입니다.

아인 그래. 그럼 그렇게 하고. 일단 보험사 건부터 진행하자. 나머지는

병수 제가 광고주들이랑 스케줄 조율해서 다시 말씀드리겠습니다.

아인 (끄덕거리고) 아, 그리고 보험사 브랜드 광고 건은.

일동 네.

아인 행복이 어쩌니, 희망이 어쩌니 하는 전형적인 보험사들의 뻔한

2정 새 날아가는 소리 말고, 손에 잡히거나, 소비자에게 베네핏이 되거나.
아니면 울림을 주는 그런 걸로, 우다다, 하겠습니다.

아인 (TF팀 보고 피식) 이제 손발이 좀 맞는 거 같네?

은정 맞아야죠! 매출 50% 상승 약속한 육 개월 다가오는데.

아인 (피식하고) 누가 보면 니가 건 약속인 줄 알겠다.

은정 누가 봐도 그래야죠. 우리는 운명공동첸데.

아인이 TF팀들을 바라보면. 다들 밝은 표정으로 아인을 바라보고 있다.

아인 고생들이 많다. 나 때문에.

병수 고생은요. 저희 씨디 달아주신 분인데.

은정 (시계 보면 12시 30분쯤/조심스레) 그러면 상무님, 뭐 하나만 물 어볼게요.

아인 뭐?

은정 오늘은 밥이 넘어가는 상황이죠?

아인 (무슨 소린 줄 알아서) 그래. 잘 넘어가는 상황 같다. 점심 같이

할까?

은정 (전화기 꺼내며) 그렇다면 제가 좋은 곳으로 예약을

장우 (은정 전화기 손으로 막으며) 전 싫어요.

은정 뭐가 싫어?

장우 보나 마나 고기 구우러 가실 거잖아요. 대낮부터 고기 냄새 옷에 배는 거 별로예요

은정(E) 그럼 삶으면 되잖아!

장우(E) 수육은 더 싫어요!

은정(E) 미쳤네. 고기를 왜 삶아. 장우 니 옷을 삶으라고!

아인, 티격태격하는 은정과 장우를 빙긋이 보고 있는데 전화 오고.

보면 박차장이다. 받으면

아인 네.

박차장(F) 상무님, 혹시 시간 되십니까?

아인 제 방에서 보시죠. (하고 전화 끊고 카드 주며) 오늘 점심은 너희들끼리 먹어야겠다.

S#15 대행사/엘리베이터(낮)

점심 먹으러 가는 TF팀원들 엘리베이터 앞으로 오고. 은정이 아인에게 받은 카드를 신줏단지 받들 듯하며 걸어 온다. 은정 이 비장의 카드를 (팀원들 보며) 요렇게 소규모로만 쓰기는 아 깝다.

병수 그렇다고 다른 팀원들 데려가기는 그러니까.

원희 한 명쯤 더 해서 다섯이서 먹는 게 딱 좋은데.

장우 그쵸. (은정 보고) 불판 두 개는 돌려야 먹는 속도 맞추니까.

그때 지나가던 한나와 마주치고. TF팀들 인사하면.

한나 식사하러 가시나 봐요.

은정 (해맑게) 네. 고기 먹으러 가요. 한우.

한나 아, 그러세요. 맞다. 이마는 좀 괜찮으세요?

은정 (움찔하고/죄인 모드) 우원 피티 때는 죄송했습니다.

한나 아니에요. 좋았어요. 잠도 못 자면서 열심히 했다는 증거니까.

은정 그러시다면 다행이고요.

(헤헤거리며) 근데 상무님 점심 식사하셨어요?

한나 아뇨. 아직.

은정 그럼 같이 소고기 먹으러 가실래요?

TF팀원 (은정 제외한 이들 당황하고)

은정 딱 한 명 더 같이 갔으면 좋겠다 싶은데.

한나 (아침에 먹은 스테이크도 소화 안 됐다) 어우 소고기. 말만 들어도 질린다.

(하다가) 아! 혹시 여러분은 저 응원하세요?

일동 (의아) 네???

한나 (씩 웃고) 그쵸? 보통은 회사에서 응원 같은 거 잘 안 하죠? (가며) 점심 맛있게들 드세요. 한나한테 인사하는 TF팀. 사라지는 한나의 뒷모습을 뚫어지게 보던 은정.

은정 역시 달라.

장우 뭐가 달라요?

은정 소고기가 질린대. 재벌은 소고기가 질리는 사람들인 거야.

병수 은정 씨디도 달라.

은정 내가 뭐가 달라요?

장우 (조용히) 한나 상무님한테 같이 먹자고 하면 어떡해요!?

은정 왜에?

원희 불편해서 같이 밥 먹겠어요?

은정 뭐가 불편한데요?

병수 재벌이잖아.

2정 그게 뭐가 불편해요? 같이 먹으면 든든하지!고기 같이 먹을 때 제일 불편한 사람이 누군지 알아요?

원희 누군데요?

은정 나보다 많이 먹는 사람.

(구시렁거리며) 한 명 더 있으면 좋겠다면서.

장우 그 한 명이 왜 하필

은정 (번쩍) 맞다! 한 명 있다. 우리 팀!

TF팀 ???

S#16 대행사/복도 + 한나 방 앞(낮)

방으로 가던 한나가 최상무와 마주치고.

인사를 하는데, 서로를 바라보는 눈빛에 날이 서있다.

한나 최상무님 반갑네요.

최상무 한나 상무님이 절 반가워하시고 의외데요?

한나 당연히 반갑죠. (의미심장) 얼마 못 볼 분인데.

최상무 (미소) 한나 상무님은 정보가 느리시네요.

한나 느리긴요. (차갑게) 박차장 응원하셨다는 소리도 들었는데.

최상무 (아… 박차장이 눈치챘구나/별일 아니라는 듯) 힘든 회사생활. 그

런 맛도 좀 있어야죠.

한나 그러게요. 최상무님한텐 회사생활이 좀 버거운 거 같아 보

여서.

제가 맛 좀 보여드렸는데, 어떻게? 마음에는 드세요?

최상무 (씩 미소) 네. 마음에 쏙 듭니다.

한나 (뭐지? 싶지만) 그래요. 수고하세요.

(하고 방으로 들어가고)

S#17 대행사/아인 방 밖(낮)

최상무가 오면 수정이 일어나서 인사하는데. 얼굴이 굳는다. 최상무 수정이 표정 보고 눈치채고.

최상무 안에 누구 있어?

수정 아… 그게…

최상무 박차장?

수정 (박차장 온 거 보고 안 했으니 얼어서) 네.

최상무 (수정이한테 뭐라고 하려다가) 그래. 나 왔었다고 하지 말고.

수정 (다행이다) 네, 알겠습니다.

최상무, 아인 방을 한번 보고 피식하고는 가며,

최상무 고아인이 강한나 손잡았으면. 나야 땡큐지.

S#18 대행사/아인 방(낮)

아인과 박차장이 마주 앉아있는데. 박차장은 아인이 뭘 알고 있는지 모르니 말 꺼내기 어렵고. 아인도 마찬가지다. 침묵만 흐르다가.

박차장 어렵네요.

아인 뭐가 어려우시죠?

박차장 개와 늑대의 시간이랄까…? 피아식별이 쉽지 않네요.

아인 (왕회장 만난 걸 알고 있나?) 세상에 흑백이 명확한 게 얼마나

있겠어요?

박차장 (돌아가 봐야 소용없겠구나) 그럼, 직접적으로 묻겠습니다.

아인 그러세요.

박차장 어제, 오늘 사이에. 뭔가 알게 되신 게 있으신가요?

아인 (고민) 음… 제가 박차장님에게 지금까지 받은 게 있으니까.

거짓말하는 건 예의가 아니겠죠?

박차장 ‥

아인 두 분이 구청 다녀오신 거 알고 있습니다.

박차장 (어떻게 알게 됐을까? 또 누가 알고 있을까? 고민스럽고)

그 일. 없었던 일로 만들려고 하는데. 어떻게 생각하세요?

아인 (똑바로 보며) 가능하시겠어요?

박차장 …

아인 한 번도 뺏겨 본 적이 없는 사람이 포기라는 걸 할 수 있을

까요?

박차장 해봐야죠. 그래야만 하고요.

하고 박차장이 일어나면. 아인도 일어나고.

박차장 바쁘신데 시간 뺏었네요. 수고하세요. (하고 나가려는데)

아인 박차장님?

박차장 (돌아보면)

아인 제가 개인적인 충고 하나 드려도 될까요?

박차장 얼마든지요.

아인 약점이라고 반드시 제거해야만 하는 건 아니죠.

박차장 과연 그럴까요?

아인 강점은 자신을 타인에게 각인시키는 방법이고.

약점은 자신을 타인에게 사랑받게 만드는 방법이니까.

숨기지 말고 잘 드러내면. 사람들에게 환호받을 수 있는 지

점이죠.

박차장 혹시 지금 저 응원하시는 건가요?

아인 제가 누굴 응원할 사람으로 보이세요?

아인이 말하고 미소 지으면. 박차장도 미소로 대답하고. 박차장. 아인에게 고개를 숙여 인사하고 나가면. 아인 이쪽은 이득은 안 보이는데. 마음이 가네… (하고는 곰곰이 생각에 잠기는데)

은정(E) 가지. 마음이 완전 가지!

S#19 고깃집(낮)

불판 위에 고기가 구워지고 있고. 테이블 두 개의 가운데(양쪽 불판에서 고기 먹을 수 있는)에 앉은 은정이 수정을 소개하고 있는데.

장우는 수정의 눈도 잘 못 마주친다.

은정 당연한 거 아니야. (수정 가리키며) 우리 TF팀 막낸데.

(수정 보며) 인사했나? (팀원들 보며) 인사는 했어요?

수정 (어색하게/고개 숙이며) 안녕하세요. 정수정입니다.

장우 (테이블 머리가 닿을 정도로) 안녕하세요. 서장우입니다.

병수 잘 왔어요. 한 명 더 필요했는데.

수정 근데 저는 같은 팀까지는…

은정 어허, 무슨 소리야! 상무님 비서면 우리 팀이지. 안 그래요?

원희 그럼요. 한솥밥 먹는 사인데.

은정 자, 먹읍시다. 세상에서 제일 맛있는 법카 고기.

은정이 핏기가 남아있는 고기를 수정이 접시에 놓아주고. 하나는 자기 입으로 쏙 넣는데. 수정은 고기를 먹지 않고 있다. **은정** (수정 보며) 왜? 고기 안 좋아해?

수정 아뇨. 저 신경 쓰지 말고 드세요. (하고 반찬으로 나온 샐러드만 먹고)

은정 뭐야? 다이어트 해? 여기서 더 예뻐지려고?

수정 (어색하게 미소만 짓고)

장우가 수정을 슬쩍 보면. 수정이 불판 위에 핏기 없이 잘 익은 고기를 슬쩍 보기만 한다. 다들 잘 먹는데 안 먹고 있는 수정.

장우, 고기를 건넬까? 말까? 한참을 고민하다가. 떨리는 손길로 집게를 집어 바싹 익은 고기를 수정이 접시에 놓아주고. 은정, 수정에게 고기를 집어주는 장우의 떨리는 손을 놓치지 않고 본다.

수정 감사합니다. (하고 고기를 먹고)

장우 (괜스레 얼굴이 살짝 붉어지고)

은정 그랬구만. 그런 거였어.

장우 (괜히 뜨끔해서) 네? 뭐가요?

은정 (장난) 내가 주는 고기는 안 먹고. 장우가 주는 것만 먹고.

수정 네? 아니요. 그게…

장우 (괜히 당황해서) 딱 봐도 안 익은 고기는 못 드시는 거잖아요.

은정 그치? 딱 보이는 거지? 오직 장우 눈에만. 아주 딱!

병수+원희 (장우를 보며 씩 미소 짓고)

장우 (괜히 민망해서) 고기만 드시지 말고. 쌈도 좀 싸서 드세요.

은정 뭐야?! 우리 엄마도 포기한 걸 왜 니가 도전해!

수정 (괜히 잘못한 거 없이 위축되는데)

병수 신경 쓰지 말고 드세요.

원회 일상이에요. 일상.

은정 (고기 세 점을 한입에 와앙 하고 밀어 넣고)

수정 은정 씨디님은 고기 진짜 좋아하시나 봐요.

은정 삶의 낙이랄까?

수정 그럼 많이 드실 땐 몇 인분 정도 드세요?

은정 수정 씨는 이상형을 만나면 가슴이 어떻게 뛰어?

수정 네···?

장우 (당황하고)

은정 따라서. 나도 고기 보면 가슴이 설레서 두 근 반에서 세 근반 먹어.

장우 빼고 다들 웃고. 조금 편해졌는지 잘 어울려서 식사하는 수정과 고개도 못 드는 장우를 번갈아 보는 은정이다.

S#20 고깃집 계산대 + 밖(낮)

병수, 원희, 수정이 먼저 나가며. '커피숍 가있을게요' 하고. 장우가 계산을 하는데. 은정이 고깃집 냄새 탈취제를 장우에 게 뿌려주며.

은정 내 입으로 내뱉은 약속은 지킬게.

장우 (탈취제 뿌려주는 거 보며) 이미 냄새 다 뱄는데. 무슨 소용이

에요?

은정 그거 말고. 저번에 한 약속.

장우 저번에 뭐요?

은정 기억 안 나? 나 퇴사 전에 니 모쏠문제 정리해 주겠다고 했 잖아.

장우 (기억이 나고)

은정 (음흉하게 미소 짓고는 미소) 내가 한번 움직여볼게. (하고 나가면)

- 고깃집 밖. 결제한 장우가 다급하게 나와서 은정을 잡으며.

장우 아뇨. 아뇨. 아뇨.

은정 (돌아보며) 왜? 싫어? 하지 마?

장우 (막상 싫다고는 못하고)

은정 내가 스무스하게 진행할 테니까. 넌 모른 척하고 있어.

장우 (살짝 부끄러워하며) 그게… 괜히 수정 씨 불편할 수도 있으 니까…

은정 (장난) 그래? 그럼 편안하게 쭉― 모쏠로 살던가. (하고 가면)

장우 (은정 다급하게 잡으면)

은정 (씩 웃고/자신 가리키며) 사랑의 큐피트만 믿어. 믿습니까?

장우 (부끄럽게) 네.

은정이 앞에 가는 일행에게 '같이 가요~' 하고 가고. 장우도 따라간다.

S#21 대행사/아인 방 밖 + 안(낮)

최상무가 핸드폰 녹음기를 켠 후 노크를 하고 들어오면.

아인 웬일이세요?

최상무 제작본부장이랑 기획본부장이 너무 안 만나는 거 같아서.

최상무가 핸드폰을 테이블 위에 두고 앉으면. 아인, 최상무 핸드폰을 슬쩍 보고는 앉는다.

아인 만나서 할 말도 없는데. 뭐 하러 만나야 하죠?

최상무 사람들 생각은 다르니까.

아인 사람들 생각대로 사시나 봐요? 저는 제 생각대로만 사는데.

최상무 그러니까 외골수 소리 듣는 거지.

아인 외골수든 내골수든 내가 뱉은 말에 책임지면 되는 거 아닌

가요?

최상무 안 그래도 그 문제 때문에 왔어.

아인 ...

최상무 요즘 광고주 잔뜩 들어왔던데.

아인 왜요? 부러우세요?

최상무 나쁠 거 없지. 회사매출 높아지면 내 성과급도 올라가니까.

아인 속에 없는 말 하지 말고. 본론만 말하시죠.

최상무 매출 50% 상승 못 하면. 회사 나가는 거. 약속하지?

아인 (우습다) 겨우 그거 확인받고 싶어서 오신 거예요?

상무님이야 본인 이익에 따라서 말 바꾸시는 분이지만.

난 내가 내뱉은 말엔 책임지는 사람이니까.

아인이 테이블 위에 둔 최상무 핸드폰을 가져가고 켜면. 녹음기가 작동하고 있고. 최상무에게 보라는 듯 보여주면. 최상무 살짝 당황하는데.

아인 (최상무 핸드폰에 대고) 나 고아인은 육 개월 내에 매출 50% 상승 못 시키면 약속대로. 퇴사하겠습니다. (핸드폰 건네주며) 녹음이 잘 됐으려나 모르겠네요. 어떻게? 여기서 같이 확인해 볼까요?

최상무 (약간 부끄럽지만) 충분해.

아인과 최상무. 서로를 차갑게 바라보고.

S#22 대행사/한나 방 + 본사/한수 방(낮)

퇴근하려는 한나에게 전화가 오고. 발신자 보고는 인상 팍.

한나 뭐지? 이 뜬금없는 전화는… (한나 핸드폰 보이면 '강회장님 아들'이라고 저장돼 있고/받으며) 왜?

한수 시간 되면 같이 저녁이나 먹자.

한나 저녁? 나랑?

한수 그래. 우원 회장님도 니 덕분에 나오셨는데. 고맙다는 인사도 한 번 못 했으니까.

한나 (생각하다가) 그래. 먹자.

한수 6시에 보자 위치는 보낼게

전화 끊은 한나, 곰곰이 생각 중이고. 박차장이 핸드폰 보며 방으로 들어오며.

박차장 비서실에서 연락 왔는데. 오늘 부사장님이랑 저녁 드신다면

서요?

한나 강한수가 나한테 밥을 산다네? 고맙다고.

박차장 (무표정하게 한나 보고)

한나 (진지하게) 이것도 응원인가?

S#23 레스토랑(밤)

한나와 박차장이 들어오면. 레스토랑의 제일 가운데 자리에 한수와 서정이 앉아있다. 한나, 서정까지 앉아있는 거 보곤 인상을 살짝 쓰고.

박차장도 서정을 보고는 살짝 당황하지만. 이내 무표정하게.

한수 왔어?

한나 (들어오며) 쟤는 왜 데려왔어?

서정 데려와? 내가 무슨 개야?

한나 아니었나? (오늘은 한수가 뭘 알고 있는지 알아야 하니 조용히 넘어

가자) 농담이야. 개랑 겸상하는 사람이 어딨어?!

직원 (와서는) 다 오셨으면. 음식 준비할까요?

한수 네, 그렇게 하세요.

직원 (박차장 보고는) 예약 네 분으로 되어있는데. 한 분 더 오시는 건가요? 한수 아뇨. 다 왔습니다.

(박차장 보고는) 박차장님, 어서 앉으세요.

박차장 (난감한 기색이 역력한데)

서정 (한나 보며) 개랑 겸상하는 사람. 있었네?

한나 (이게 죽을라고!)

CUT TO

식사 중인 네 사람. 모르는 사람이 보면 커플끼리 식사 같 은데

한수 (와인 잔들며) 한잔하자.

박차장 (머뭇거리고)

한수 (눈치채고/잔 내밀며) 대리기사 부르면 되죠.

(한나한테 허락받듯) 그치?

한나 박차장은 원래 술 안 마셔.

한수 원래 못 마시는 거예요? 아니면 안 마시는 거예요?

박차장 둘 다입니다. 한 번도 마셔본 적이 없어서.

한수 야… 술, 담배 안 해. 똑똑해, 건강해, 능력 있어. 거기에 외모 까지.

(서정 보며) 여자들한텐 100점짜리 남편감 아니야?

한나 (한수를 유의 깊게 보고)

서정 (오늘 왜 이럴까? 싶은 표정이지만) 그러게. 오빠도 술 좀 줄여.

한수 (한나한테 잔 내밀며) 우리는 유전이라서.

한나 (한수와 잔 부딪히며) 그럼. 피는 못 속이지.

한수와 한나, 서로를 바라보며 차갑게 미소 지으며 술잔을

비워내고.

메인 식사가 서빙되어 온다. 다들 먹는데.

한나 (칼질하면서) 메인 나왔으니까. 하시죠?

한수 (역시 칼질하면서) 뭘?

한나 하고 싶은 말 있어서 보자고 한 거잖아?

한수 한나는 아직 안 배웠나 보네?

한나 뭐?

한수 중요한 비즈니스 이야기는 메인 디쉬 나오기 전에 끝내라.

(한나 바라보며) 이미 다 했어.

하고 한나와 박차장을 보며 한수가 씩 미소를 짓고.

S#24 도로 + 한수 차 안(밤)

한수와 서정이 뒷좌석에 앉아있고. 서정 궁금하다는 표정에서

서정 말해줘야죠?

한수 뭘?

서정 나 오늘 오라고 한 이유.

한수 다 보여줬는데 설명까지 해달라고?

서정 굳이 이렇게까지 할 필요 있어? 장자인 오빠가 차기 회장인 거 다 아는 사실이고. 거기에 우리 아빠가 가지고 있는 VC

그룹 지분도 있는데

한수 제로.

서정 ???

환축 확률 0%가 필요해. 알잖아. 나 계산 밖의 것들. 예상을 벗어 난 결과들 싫어하는 거.

서정 한나가 부회장 될 가능성은 이미 제로잖아.

한수 (귀찮다는 듯) 한나랑 박차장 사이가 100%가 돼야. 한나가 차기 부회장이 될 가능성이 0%가 되니까.

서정 (한수를 똑바로 보면)

한쪽 싹은 쑥쑥 키우고. 한쪽 싹은 꾹꾹 밟아야지.

서정 (미소 짓고 팔짱) 난 이래서 오빠가 좋아.

서정이 한수의 팔짱을 꼭 끼지만. 한수는 무표정하다.

S#25 한나 집/주차장 + 앞(t)

박차장이 주차를 하고 나오면, 한나가 집으로 들어가면서.

한나 내일 이야기해.

박차장 네. 들어가세요.

한나가 집으로 들어가면. 철옹성 같은 한나 집을 한참이나보다가.

박차장 내가 왜 오르지도 못할 나무를 보고 있나. (씁쓸하게) 집에나 가자. 하고는 터덜터덜 걸어서 간다.

S#26 아인 집/거실(밤)

태블릿으로 TVCF에 들어가서 '보험사' 검색하고 광고들 좀 보다가.

영 집중이 안 되는지 멍하니 있는데. 낮에 최상무랑 한 대화 가 생각나고.

FLASHBACK 11부 S#21

아인 (최상무 핸드폰에 대고) 육 개월 내에 매출 50% 상승 못 시키 면. 약속대로 퇴사하겠습니다. (핸드폰 건네주며) 녹음이 잘 됐 으려나 모르겠네요.

현재.

아인 내뱉은 말 책임지려면 일을 해야 하는데…

냉장고로 가 습관적으로 술을 꺼내려고 하는데. 텅 비어있고. 개수대에 놓인 빈 소주병(2개)을 보다가 주방에 둔 지갑을 보고.

아인 잠을 자야 일을 하지… 술이라도 마셔야 잘 수 있는데…

INSERT 수진이네 정신과.

수진 (안타까워서 되레 화가 더 난다) 섹스는 내가 너 색골 되라고 한 말인 줄 아냐고!

아인 (수진이 마음을 알기에. 평소와 다르게 조용히 듣고만 있다)

수진 불안장애는 전두엽을 활성화해야 좋아진다고, 자극. 육체적 자극.

운동이 최곤데, 니가 운동할 년이냐고!

현재.

아인, 수진의 말을 떠올리다가

아인 그래. 죽으면 썩을 몸. 육체적 자극이라도 줘보자.

S#27 아인 집/드레스룸(밤)

옷장을 열고 안쪽에서 뭔가를 찾는 듯 한참을 뒤적거리다가. 무언가 발견한 듯 꺼내며.

아인 이거 입고 나가면 되겠네.

S#28 호텔 전경(밤)

호텔의 외경이 보이고.

헐떡거리는 아인의 거친 숨소리가 들리는데.

S#29 공원(밤)

카메라가 틸다운[®]되면. 호텔 앞에 있는 공원에서 조깅 중인 아인.

운동복 차림의(10년 전에 산 듯 유행이 한참이나 지난) 아인이 조 킹 코스를 죽을힘을 다해 뛰지만. 걷는 것과 별로 다르지 않 은 속도다.

남녀는 물론 노인도 아인을 지나치며 뛰어간다. 허나 포기하지 않고 느릿느릿 꾸준히 달리는 아인.

S#30 아인 집/거실(밤)

발을 질질 끌면서 들어 온 아인이 그대로 신발장 앞 거실에 누워버리고.

아인 (숨을 헐떡이며) 전두엽 활성화하다가 심장마비로 먼저 죽겠다...

(손가락 하나 까닥도 못 하겠는지. 땀에 젖은 운동복 상태로 누워있다)

• **틸다운**: 카메라의 앵글을 수직 아래 방향으로 움직여 촬용하는 기법

S#31 아인 집/안방 + 거실(밤)

샤워하고 들어와 침대에 누워 시계를 보면 이제 11시 정도 됐고.

어떻게든 잠을 자 보려고 침대에 눕는데. 눈은 말똥말똥하고. 불안하다. 잠들면 또 집 밖으로 나갈까 봐.

고개를 들어 안방 문을 한참이나 바라보다가

- 아인, 거실로 나와 스피커폰 통화 버튼을 누르고는

아인 저기… 부탁 하나만 드려도 될까요?

S#32 이인 집/현관 + 안방(밤)

윙윙거리는 드릴 소리가 들리고. 아인이 안방에 경첩과 자물쇠를 달았다. 제대로 달렸는지 잡고 흔들어보고는 침대에 와서 눕는 아인. 조금은 졸린 듯하지만. 여전히 불안한지 고개를 들어 안방 문을 한참이나 보다가.

아인 (한숨) 사람들은 어떻게 매일 잠을 잘까…

억지로라도 잠들기 위해 아인이 눈을 감는데. 안방 문에 경첩이 달려있고. 경첩에는 자물쇠가 채워져있는데. 몇 번 실패했는지 주변에는 드릴로 인한 구멍이 흉터처럼 나 있다.

S#33 아인 모집/방(새벽)

아인 방 경첩에 달린 자물쇠에서. 아인 모 집 현관 잠금장치로 연결.

드라이기 소리가 들리고. 벽에 걸린 시계를 보면 새벽 4시 30분쯤.

아인 모가 드라이를 마치고 거울을 보며 공들여서 화장하고. 미리 꺼내놓은(평소에 입는 옷보다 좋은) 옷을 입고는 거울을 다시 한번 보면. 오랜만에 거울을 자세히 봐서 그런지. 자신 의 모습이 생경하다.

팔목에 찬 낡은 플라스틱 팔찌를 빼서 수건으로 공들여 닦고, 다시 차고는 집을 나선다.

S#34 대행사/로비(새벽)

새벽이라 청소하는 사람들이 로비를 청소하고 있고. 아인 모가 눈치를 보며 어정쩡하게 서있는데. 담당자가 다가 온다.

암당자 오늘부터 출근하시는 여사님이죠? 청소 일은 해보셨구요? **아인모** (주눅) 네… 담당자 임원실 담당이시니까 비슷할 거예요. (안내하며) 일단 가시죠. 옷부터 갈아입고 설명해 드릴게요.

아인 모. 로비를 둘러보며 걷는데. 위압감에 주눅이 들고.

아인모 여기는 학생 때 공부 잘했던 분들만 올 수 있는 회사죠? 담당자 그럼요, 아무나 못 들어와요.

아인 모 내 딸이 이런 회사에서 임원이 되었구나 싶은 생각에 자랑스럽기도 하고. 한편으로 얼마나 혼자서 고생했을까 싶어 죄스럽다.

S#35 대행사/엘리베이터 안 + 밖(새벽)

담당자와 아인 모가 엘리베이터에 타고. 문이 닫히는데. 갑자기 문이 다시 열리면. 아인이 서있다. 담당자는 인사. 아인 모는 화들짝 놀라서 얼굴이 마주칠까 몸을 돌리는데.

당자 상무님, 오늘도 제일 먼저 출근하시네요. 아인 (고개만까딱/무덤덤) 네.

> 아인이 다리를 살짝 절뚝거리면서 타고. 담당자가 절뚝거리는 아인 보고 제작팀 충을 눌러준다. 문이 닫히고 엘리베이터가 올라가는데.

아인은 정면만 바라보고 있고. 아인 모는 고개를 숙인 채 조 심스럽게 아인을 바라본다. 그때 아인이 다리가 아픈지 주먹 으로 톡톡 치면.

담당자 다리 다치셨어요?

아인모 (조심히 보고)

아인 아뇨. 좀 뭉쳐서. (하다가 쳐다보는 시선이 느껴져서 뒤를 보면)

아인모 (아인을 훔쳐보다가 화들짝 놀라서 고개를 돌리고)

담당자 오늘 새로 오신 여사님이세요. 상무님 방 담당하실.

아인 (보지도 않고) 수고 좀 해주세요.

아인모 (들릴 듯 말듯) 네…

그때 엘리베이터 열리고, 아인 '수고하세요' 하고 내리면. 아인 모 그제야 아인의 뒷모습을 하염없이 바라본다.

S#36 한나 집/거실 + 주방(아침)

왕회장, 강회장, 한수 아침 먹고 있으면. 한나도 출근 준비 끝내고 식탁에 앉는다. 한나 반찬 보고선.

한나 이줌마. 고기 없어요?

강회장 그냥 있는 대로 먹어.

데요?

한수 (준비했던 말을 꺼낸다) 아버지. 박차장 승진 좀 시키려고 하는

한나 (멈칫하고)

강회장 박차장을? (생각하다가) 그래. 승진할 만하지. (한나 보며) 야…

난 억만금을 줘도. 얘 비서는 못 해. 그럼 이제 부장인가?

한수 아뇨. 임원으로요. 이사.

한나 (밥 먹다가 한수를 보면)

한수 (한나에게 미소를 보낸다)

왕회장 (둘의 표정 변화 놓치지 않고)

- 거실. 박차장, 주방에서 대화를 듣고 인상을 쓰고. 강회장, 나 모르는 뭔가 있구나 싶어서 일단은 중단하려고.

강회장 아직 임원은 좀 이르지 않나?

왕회장 이를 게 뭐가 있니? 능력 있음, 자리야 앉는 거지.

한수 (편들어주자 기가 살고) 그럼 인사팀에 지시하겠습니다.

한나 (한수 죽일 듯이 보며) 강한수 부사장님. 어젯밤에 잠 못 주무셨 겠어요

머리 굴리시느라…

한수 아니. 숙면했는데?

강회장. 왕회장, 한수, 한나 표정을 보고는 '뭐 있구나' 직감하고.

– 거실.

옆에 있던 비서실장, 박차장 표정 보고는 피식하곤.

비서실장 축하한다.

박차장 …

비서실장 받아들여. 너한테 나쁜 일은 아니니까.

남들은 꿈도 못 꿀 일 아니야?

박차장 (동의한다는 듯/능글맞게) 선배님, 응원 감사합니다.

비서실장 (박차장 어깨를 툭툭 쳐 주고)

박차장 (생각에 빠진 얼굴이 차갑게 변한다)

S#37 한나 집/서재(아침)

강회장이 무표정하게 차 마시고 있으면 비서실장이 들어 온다.

강회장 말해.

비서실장 네?

강회장 (화가 나서 쳐다보면)

비서실장 (핸드폰을 꺼내서 강회장에게 한나 박차장 사진 보여준다)

강회장 (얼굴이 굳고/비서실장 쳐다보며) 나한텐 보고를 안 했다?

비서실장 (난감하다) 죄송합니다.

강회장 (화 누르며) 한수는 언제 알았어?

비서실장 며칠 안 됐습니다.

강회장 (죽일 듯이 보며) 며칠? 며치이일?

비서실장 (아… 실수했다…)

강회장 하루냐? 아니면 이틀? 삼일?

비서실장 아닙니다. 그게

강회장 내가 상상하면서. (버럭) 너한테 보고 받아야 하냐!!!

S#38 한나 집/왕회장 방(아침)

강회장(E) 너, 일 이따위로 할래!!!

방에서 강회장이 버럭! 하는 소리를 듣고는 피식 미소 짓는 왕회장.

왕회장 슬슬 움직이기 시작하네.

(창문을 통해 출근하는 한나와 박차장이 마당을 지나 출근하는 모습 보며)

똥 덩어리 달고서도 이길 수 있는지. 한번 해보라.

S#39 본사/한수 방(이침)

한수가 태블릿으로 자신의 SNS를 보는데. 팔로워가 만 명 정도에서 늘지를 않는다. 한수, 한나의 SNS에 들어가서 팔로워 수 보고는 인상을 팍 쓰고.

한수 (전화기 들고 비서실장에게 전화하려다) 이런 건 내가 직접 하는 게 낫겠지? (하고 어딘가로 전화를 하면)

S#40 대행사/최상무 방 + 본사/비서실장 방(아침)

최상무 전화기를 보고는 목소리를 가다듬고 공손하게 받는다.

최상무 네, 부사장님.

한수(F) 지금 좀 보시죠.

최상무 알겠습니다. 바로 가겠습니다. 그런데 혹시 무슨

(하는데 전화가 뚝 끊긴다)

무례하게 끊어진 전화기를 한참이나 보는 최상무.

최상무 보자고 했으면 이유를 말해줘야 할 거 아니야…!

(짜증 참고 비서실장에게 전화) 뭐 좀 물어보려고.

비서실장 말해.

최상무 부사장님이 나 좀 보자는데. 무슨 일 있어?

비서실장 직접 전화 왔어?

최상무 응.

비서실장 나쁜 일은 아닐 거 같네. 플랜A에서 끝낼 수도 있겠어.

최상무 아직은 어렵지. 부사장이 나보다 고아인 더 좋아하니까.

비서실장 그냥 둘 거야?

최상무 지금은.

비서실장 방법은 있고?

최상무 두 사람 갈라놓는 게 플랜B니까.

비서실장 뭐 있음 빨리 해. 부사장이랑 고상무가 딱 붙기 전에.

최상무 아직은 때가 아니라서. 슬슬 준비 중.

비서실장 그래. 부사장 만나고 나랑 차 한잔하고 가.

최상무 전화할게.

S#41 대행사/회의실(낮)

TF팀과 아인이 모여서 보험사 광고 관련 회의 중이고.

아인 준비한 것들 말해봐.

원회 행복의 조건이라는 말이 있는데. 그 조건이란 게 사람마다 상황마다 다르잖아요.

아인 예를 들면?

원회 급똥 신호 왔을 땐. 화장실만 발견해도 행복하잖아요?

아인 일상의 소소함이 행복이다…? 너무 밋밋해. 엣지가 없어.

원회 그래서 시한부 판정받은 분들이 말하는. 〈행복의 조건〉 어떨까요? 〈내가 잃어버린 행복들〉이라는 컨셉으로

아인 (생각하며) 잃어버린 행복에 대한 고찰이라…

병수 저도 비슷한 방향인데요.

아인 말해봐.

병수 (태블릿 보여주며) 저는 'Dream Foundation'이라고. 시한부 선고 받은 환자들의 마지막 꿈을 이루어 주는 단체가 있더 라구요.

아인 (태블릿 보면) 구성만 잘하면 묵직하게 다가오겠네. 은정 씨 디는?

2정 저는 사망한 가족을 VR로 다시 만나게 해주는 아이디어 찾았는데요.

아인 그것도 괜찮네. 장우는?

장우 아… 저는 그런 방향은 아니고…

하는데 똑똑 노크 소리 들리고. 수정이 들어온다. 장우, 수정 보고는 괜히 안절부절못하고. 은정이 그 모습 보 며 씨익 미소.

수정 (인사하고) 상무님, 손님 오셨는데요?

아인 손님? 누구?

S#42 대행사/아인 방(낮)

아인이 방으로 들어오면 검사가 소파에 앉아서 싱글벙글 미소 짓고 있다.

아인 안녕하세요. 고아인이라고 합니다.

(수정 보며) 차 좀 가져다줘. (하고 소파에 앉으면)

수정 알겠습니다. (하고 나가고)

아인 바쁘실 텐데. 무슨 일로?

검사 식사는 하셨어요?

아인 아직 안 했습니다.

법사 밥 먹을 시간까지 아끼고. 날밤 새면서 고민해서 나 멕이셨 던 거구나.

아인 멕이다뇨? 다 자기 일하는 거죠.

검사 하긴 뭐. 김우원 회장이야 어차피 징역 3년에 집행유예 5년 으로 나올 사람이었으니까 그건 아깝지 않은데… 아인 ...

검사 문제는 날아간 내 승진이 아까운 거죠.

아인 그 문제는 본사 법무팀장님이랑 의논하시면 훨씬 빠를 텐데요?

검사 (피식) 의논하러 온 건 아니라서요.

아인 그럼 무슨 일로 오신 걸까요?

검사 골인 취소시킨 사람. 얼굴이나 한번 뵙고 싶어서 왔죠.

(아인 한참 보다가) 온 보람 있네요. 미인이시고.

그때 수정이 차를 가지고 들어오는데. 검사는 볼일 다 봤다는 듯 일어선다.

검사 뭐 봤으니까. 가보겠습니다.

아인 (왜 왔을까?)

검사 파이팅 하시고, 죄짓지 마시고, (의미심장) 조만간, 또 뵙겠습니다.

(문득 생각났다는 듯) 아 참! 부모님들은 건강하시죠?

S#43 과거, 어제, 검사 방(밥)

수사관이 준 고아인 관련 자료 살펴보면서 대화 중인 검사.

검사 (자료 보다가) 부모님이 살아 계시네요?

수사관 아버지는 행불이라서 찾는 중입니다.

검사 어머님은… 거주지는 불명? (자료 다시 보며) 지난 35년 동안

일했던 곳은 계속 바뀌는데. 전입신고는 단 한 번도 안 했네 $9\cdots$

(전화기들고) 이거 왜 이러는 거예요?

수사관 아마도 무서워서 그럴 겁니다.

검사 뭐가요?

수사관 가정폭력으로 집에서 도망 나온 분 중에. 이런 케이스가 간 혹 있거든요.

요즘이야 다르지만. 예전엔 전입 신고하면 사는 곳 알아내서 찾아오는 거. 쉬웠으니까.

검사 그럼, 35년 동안 도망치는 중이다?

수사관 네.

검사 (아인 모젊은 시절 사진 보며) 의욕이 확 솟네. 불안과 공포 속에서 사시는데. 따님이 얼마나 그립겠어요?

수사관 근데 왜…?

S#44 대행사/아인 방(낮)

S#42 연결.

검사(E) 이런 경우엔 가족이 족쇄니까. 반드시 만나게 해 드려야죠.

아인 (눈빛이 싸늘해지고)

검사 건강하셔야지. 따님이 이렇게 잘나가시는데.

(아인 보며/의미심장하게) 나 같으면 매일 매일 보고 싶겠다.

아인 (무슨 뜻으로 저러는지. 파악이 되지 않고)

검사 (수정이 들고 온 커피 한 모금 마시고) 아유 잘 마셨다. 수고하세요.

하고 검사가 인사를 하고 나가면. 아인, 무슨 목적으로 저런 말을 하는 걸까. 생각 중이고. 수정도 무슨 소릴까? 하는 표정이다.

S#45 본사/한수 방(낮)

최상무가 노크를 하고 들어오면. 한수가 소파를 가리킨다.

한수 앉으세요. (하고 태블릿 들고 와서 앉으면)

최상무 뭐, 시키실 일이라도 있으십니까?

한수 SNS 좀 하세요?

최상무 하지는 않지만. 꾸준히 보고는 있습니다.

한수 왜 안 하시고?

최상무 퍼거슨 감독이 말했죠. SNS는 인생의 낭비다.

한수 그래요? 어쩌나 그 인생의 낭비를 해달라고 연락드린 건데?

최상무 목적과 이익이 명확한 SNS는 해야죠. 부사장님처럼.

한수 하긴. 그 부분은 저랑 생각이 같으시네요.

최상무 팔로워 수를 올리고 싶으신 건가요?

한수 이것도 나랑 생각이 같으시고.

최상무 한나 상무가 기준이시겠죠? 방법이 두 개가 있는데…

한수 말씀해 보세요.

최상무 약간의 불법적인 방법과 합법적인 방법.

댓글 알바처럼 SNS 팔로워 수 늘려주는 업체들도 있습니다.

빠르고 확실

한수 그건 아니죠.

최상무 걸리지 않고 할 수 있습니다.

한수 그게 문제가 아니라.

(기분 상했다) 내가 한나 따위를 이기려고 편법까지 써야 하겠습니까?

최상무 (눈치채고) 죄송합니다. 저는 빠른 해결책을 제시해 드리다 보니까.

한수 뭐 다양한 의견 제시는 좋죠. 오늘 보니까 생각도 저랑 통하시는 거 같고.앞으론 제가 직접 연락드리겠습니다.

최상무 감사합니다. 그리고 건의드릴 거 하나 있는데.

한수 말씀하세요.

최상무 저희 대행사 제작팀에 임원 한 명 충원하려고 하는데요.

한수 (귀찮다는 듯) 그런 건 알아서 하세요.

S#46 본사/한수 방 밖(낮)

문 열고 나오면서 다시 인사하고 문 닫는 최상무. 얼굴에 생기가 환하게 돌고.

최상무 강한나가 좌천시켜준 덕분에 일이 술술 풀려가네. (전화하며) 어, 회사에 SNS 잘하는 20대 직원들 있지. (듣다가) 싹 다 모아놔. 지금 들어가니까.

최상무 전화 끊고는 기분 좋게 걸어가고.

한나(E) 취소라뇨? 누가요?!

S#47 대행사/조대표 방(낮)

조대표는 온화한 표정으로 바둑판을 보고 있고. 한나는 폭발 직전이다.

한나 본사 인사팀 누가! 내가 한 인사발령을 취소했냐구요!

조대표 인사팀이 할 수 있겠습니까?

한나 (무슨 말인지 알겠고)

조대표 세상을 보이는 대로 봐야지. 보고 싶은 것만 봐서 되겠어요?

한나 내가 뭘 보고 싶은 것만 본다는 거예요?

조대표 현실은 이 VC기획도 마음대로 못 바꾸면서.

세상을 바꾼다는 이상만 늘어놓으면 되겠습니까?

한나 (머리가 복잡한데 딱히 방법은 없고)

조대표 (한나 슬쩍 보고/다시 바둑판 보다가 돌 하나 놓으며) 공격만이 능

사는 아니니까.

한나 (조대표 보면)

조대표 소소한 전투에서 승리가 뭐가 중요합니까?

최종 전쟁에서 승리가 중요한 거지.

한나 뭘 어쩌라구요!?

조대표 (한나보며) 져주세요. 일단은.

한나 누구한테요?

S#48 대행사/한나 방(낮)

한나가 투덜투덜하면서 방으로 들어와서 의자에 앉고.

한나 (쭝얼쭝얼) 말을 좀 정확하게 해줘야지. 꼭 알 듯 모를 듯.

박차장 뭐라고 하세요?

한나 강한수가 최상무 인사발령 취소했다잖아.

박차장 (끄덕거리고) 정보 제공자가 누군지는 파악된 거네요.

한나 이게 강한수한테 붙어서 날 엿 먹여!

박차장 이건 상무님 엿 먹인 건 아니죠.

한나 (박차장 바라보면)

박차장 최상무님도 가만히 앉아서 당할 수는 없는 거니까.

한나 뭐야? 왜 갑자기 남의 편처럼 굴어?

박차장 쓴소리하는 사람이 진짜 내 편. 아닌가요?

한나, 박차장 보다가. 무언의 대답으로 동의하고. 답답한지 의자에 앉아서 빙글빙글 돌며 생각 중이다.

한나 져줘라… 아… 지는 거 진짜 싫은데…

박차장 대표님이 져주라고 하세요?

한나 어. 나보고 지라잖아.

박차장 누구한테요?

한나 뭐… 강한수겠지!

박차장 아닌 거 같은데요?

한나 그럼 누구?

박차장 상무님 자신한테 져주라는 거 아니에요?

쓸데없이 세상을 바꾸니 어쩌니 하는. 고집부리지 말라고.

한나 됐어. 그 얘긴 끝났어.

박차장 …

한나 (의자에 앉아서 뱅글뱅글 돌며) 방법을 말해줘야지. 방법을. 쓸데

없이 바둑돌이나 놓으면서 (하다가 번쩍!) 맞다. 돌이 있었

네!!!

박차장 뭐요?

한나 있어. 큰 돌. 울산바위.

박차장 ???

한나 연기 좀 피워야겠네.

(씨익) 지는 건 못해도, 겨주는 척은 할 수 있지.

한나, 좋은 계획이 생긴 듯 얼굴에 화색이 돈다.

S#49 대행사/아인 방(새벽)

- 새벽. 대행사 외관이 보이고.청소하러 들어 온 아인 모. 아인 방을 찬찬히 살펴보고.창밖을 보면 고층빌딩들이 보인다.

아인모 혼자서 어떻게 이렇게 성공했을까…

고마움과 미안함이 교차하는 아인 모. 걸레를 들고선 아인 방 구석구석을 자신의 죄를 닦아내듯 공들여서 청소하고. 땀 을 뻘뻘 흘리면서도 뭐가 그렇게 좋은지. 얼굴에 평소와 다 른 생기가 가득한데.

S#50 대행사/일각 + 아인 방 밖, 안(새벽)

신문과 각종 경제지, 일간지가 놓여있는 공간. 〈고아인 상무님〉이라는 종이가 붙여진 자리에 놓인 신문과 잡지들을 한아름 챙기는 수정.

- 신문과 잡지를 가득 안고 자신의 자리로 와서 백을 놓는 데. 아인 방 문이 조금 열려있다.

수정 벌써 청소하시나?

수정이 신문과 잡지를 들고 아인 방으로 들어가면. 아인 모 등을 돌리고 혼잣말을 하며 책상을 닦고 있는데.

아인모 (온 정성을 쏟아 닦으며) 잘 자라줘서 고맙다. 혼자서 잘 자라줘서 고마워. 고맙다 아인아. 고맙다 내 딸.

수정, 아인 모의 말을 듣고 놀라서 들고 있던 신문과 잡지를 떨어뜨리고.

아인 모, 등 뒤에서 난 소리에 화들짝 놀라서 본다. 서로를 바라보는 수정과 아인 모 얼굴에 당황스러움이 가득 한데.

S#51 대행사/엘리베이터 + 아인 방(새벽)

커피를 들고 출근하는 아인. 엘리베이터가 제작팀 층에서 멈추자 내리고.

아인이 복도를 걸어 자신의 방 쪽으로 걸어오고.

S#52 대행사/아인 방(새벽)

당황한 표정으로 서있는 수정.

아인 모는 수정에게 무릎을 꿇고는 죄인처럼 싹싹 빌고 있다.

아인모 한 번만. 딱 한 번만 (싹싹 빌며) 제발 부탁드릴게요. 제발…

수정 (당황해서 어찌할 바를 몰라 그냥 서있는데)

아인(E) (차갑게) 뭐 하는 거야?!

수정과 아인 모 둘 다 놀란 표정으로 돌아보면. 문 앞에서 아인이 차가운 표정으로 상황을 보고 있다.

아인 (천천히 걸어와서 수정을 죽일 듯이 보며) 너. 지금. 내 방에서. (나직이) 이게 뭐 하는 짓이야?!

> 죽일 듯이 자신을 바라보는 아인을 보고 하얗게 질린 수정. 무릎을 꿇고 아인과 수정을 번갈아 바라보며 어찌할 바 모르는 아인 모.

11부 끝

S#1 대행사/아인 방(새벽)

청소하러 들어온 아인 모. 아인 방을 찬찬히 살펴보고. 창밖을 보면 고층빌딩들이 보인다.

아인모 혼자서 어떻게 이렇게 성공했을까…

고마움과 미안함이 교차하는 아인 모. 걸레를 들고선 아인 방 구석구석을 자신의 죄를 닦아내듯 공들여서 청소하고. 땀을 뻘뻘 흘리면서도 뭐가 그렇게 좋은지. 얼굴에 평소와 다른 생기가 가득한데.

S#2 대행사/아인 방 밖 + 안(새벽)

수정이 신문과 잡지를 가득 안고 자신의 자리로 와서 백을 놓는데.

아인 방 문이 조금 열려있다.

수정 벌써 청소하시나?

수정이 신문과 잡지를 들고 아인 방으로 들어가면. 아인 모 등을 돌리고 혼잣말을 하며 책상을 닦고 있는데.

아인모 (온 정성을 쏟아 닦으며) 잘 자라줘서 고맙다. 혼자서 잘 자라줘 서 고마워. 고맙다 아인아. 고맙다 내 딸.

> 수정, 아인 모의 말을 듣고 놀라서 들고 있던 신문과 잡지를 떨어뜨리고.

아인 모, 등 뒤에서 난 소리에 화들짝 놀라서 본다.

서로를 바라보는 수정과 아인 모 얼굴에 당황스러움이 가득 한데.

아인모 (당황) 아니에요…

수정 (당황) 네…?

아인모 그게 아니라… 그게…

아인 모 어찌할 바를 몰라 안절부절하고. 수정도 도대체 무슨 상황인지 이해가 되지 않는데. **수정** 왜 상무님을 내 딸이라고…

아인모 (아무 대답 못 하다가) 그냥 해 본 소리예요. 그냥… 그게…

수정 (미친 여잔가?/한 발짝 물러서고)

아인모 (애절하게 바라보며 다가와서) 한 번만 모른 척해주세요. 한 번만.

수정 (당황/제정신 아닌 여잔가 싶어서 두럽기도 하다) 이걸 어떻게 모른 착할 수가 있겠어요. 일단 보안팀 부를 테니까 오면 말씀하세요.

하고 수정이 돌아서서 나가려는데. 아이 모가 생명줄이라도 잡듯 다급하게 수정의 팔을 잡는다.

아인모 제가 엄마 맞아요.

수정 (돌아서서 설마? 하는 표정으로 아인 모를 보면)

아인 모 (핸드폰에서 사진을 보여주면, 과거에 필름으로 찍은 사진을 핸드폰으로 다시 찍어놓은 사진인데. 7살 시절 아인과 아인 모가 웃고 있는 사진이다)

S#3 대행사/엘리베이터 + 아인 방(새벽)

커피를 들고 출근하는 아인. 엘리베이터가 제작팀 층에서 멈 추자 내리고.

아인이 복도를 걸어 자신의 방 쪽으로 걸어오고.

S#4 대행사/아인 방(새벽)

S#2 연결.

아인 모

아인모 (눈물을 글썽이며) 미안합니다. 제가 염치없이 부탁 좀 드릴 게요.

수정 그러시면 상무님한테 말씀하셔야죠.

아니에요 제발 아무 말 말아주세요

(수정을 애절하게 보며) 그냥 한 달. 아니 딱 일주일만. 가까이 서 볼 수 있게만 해주세요. 그리고는 조용히 사라질게요.

> 어떻게 해야 할지 몰라서 멍하니 서있는 수정. 아인 모는 수정이 아무 대답이 없자. 그 자리에서 무릎을 꿇 고는 죄인처럼 싹싹 빈다.

아인모 절대 아인이한테는 안 들키게 청소만 하다가 갈게요. 그러 니까… 한 번만, 딱 한 번만 (싹싹빌며) 제발 부탁드릴게요. 제발…

수정 (당황해서 어찌할 바를 몰라 그냥 서있는데)

아인(E) (차갑게) 뭐 하는 거야?!

수정과 아인 모 둘 다 놀란 표정으로 돌아보면. 문 앞에서 아인이 차가운 표정으로 상황을 보고 있다.

아인 (천천히 걸어와서 수정을 죽일 듯이 보며) 너, 지금, 내 방에서.(나직이) 이게 뭐 하는 짓이야?!

죽일 듯이 자신을 바라보는 아인을 보고 하얗게 질린 수정. 무릎을 꿇고 아인과 수정을 번갈아 바라보며 어찌할 바 모 르는 아인 모.

분노로 폭발 직전의 아인 얼굴에서.

TITLE 12부 잃어버린 것 잊어버리기

S#5 대행사/아인 방(새벽)

아인이 책상에 앉아서 수정을 죽일 듯이 보고 있고. 수정은 죄지은 사람처럼 고개를 숙이고 있다.

아인 (차갑게) 저분이 무슨 잘못을 했어?

수정 (대답 못 하고)

아인 (차갑게) 뭘 훔치기라고 한 거야?

(폭발할듯한 화를 누르며) 사람이 사람한테 무릎을 꿇을 정도의 잘못이 뭐가 있니? 회사에서.

수정, 아인에게 말을 해야 할까? 말아야 할까? 고민 중이고. 아인은 수정이 대답하기를 기다리다가 화가 나서.

아인 최상무가 시킨 지저분한 짓이나 하는 거 내버려뒀더니.

수정 …

아인 어디서 못된 짓만 배워서. 여기 일하러 왔지. 너한테 갑질당

하러 왔어!

수정 죄송합니다

아인 그러니까 뭐가 죄송한데? 말을 하라고. 말을!

아인은 죽일 듯이 수정을 보고. 고개를 숙인 수정은 말을 해야 할지 말아야 할지 고민스러운지. 자신의 손만 만지작거리고 있다.

S#6 한나 집/한나 방 + 서재(아침)

출근 준비 중인 한나에게 전화가 오면 강회장이다.

한나 (받으며) 아빠 집 아니야?

강회장 집이지.

한나 근데 왜 전화야? 지금 내려갈 건데.

강회장 오늘 아빠랑 어디 좀 갈래?

한나 어디?

강회장 바람 좀 쐬러 가자고.

한나 출근하는 사람한테 바람은 무슨 (하다가) 그러자. 나도 아빠 한테 할 말 있으니까.

강회장 준비하고 내려와.

한나 (전화 끊고선/입은 옷 보면 치마 입고 있고) 아··· 쫌. 준비하기 전에 말하지. 옷 또 갈아입어야 하잖아.

S#7 한나 집/서재(아침)

박차장이 노크를 하고 들어오면. 강회장이 박차장을 바라본다.

박차장 (인사하고) 부르셨습니까?

강회장 앉어.

박차장 (왜 불렀는지 알 거 같고, 앉으면)

강회장 (흰 봉투를 내민다)

박차장 (이거였나? 흰 봉투? 클리셰? 먹고 떨어져라? 티 안 내고/흰 봉투를 유 심히 보는데)

강회장 (봉투 내밀며) 뭐 해?

박차장 네???

강회장 받아

박차장 네. (하고 일단은 받으면)

강회장 (박차장을 처음 보는 사람처럼 살펴보고)

박차장 (시선이 불편한데)

강회장 너 어머님이 구두 사주셨다며?

박차장 네? (정신 차리고) 네.

강회장 넌 뭐 사드렸냐?

박차장 아… 그… 아직…

강회장 이래서 자식놈들 키워놔 봐야 소용이 없어.

(봉투 가리키며) 오십 넣었다.

박차장 (아… 그런 돈 아니구나) 감사합니다.

강회장 너도 어머님 신발 하나 사드리고, 집에 소고기도 좀 사 들고 가.

(말하다가 갸우뚱하며) 오십으론 부족한가? 부족하냐?

박사장 아닙니다 충분합니다

강회장이 나가라고 하질 않으니 나갈 수도 없고. 영 어색하게 강회장과 마주 않아있다가. 차라리 기회다 싶어서.

박차장 회장님, 뵌 김에 한 말씀 드려도 될까요?

강회장 그래.

박차장 제가 아직 임원으로 승진하기엔 많이 부족한 거 같습니다.

강회장 승진 거절하는 놈은 처음 보네. 싫어?

박차장 (단호하게) 네.

강회장 (뚫어지게 보며) 왜?

박차장 자리엔 그 자리에 어울리는 사람이 앉아야 한다고 생각합니다.

강회장 넌 그 자리에 어울리는 사람이 아니고?

박차장 (똑바로 보며) 네. 전 그럴 만한 사람은 못됩니다.

강회장 (니스탠스는 그거구나) 한나 생각은 다른 거 같던데?

박차장 이건 제 승진이니까요.

강회장 (박차장을 바라보면)

박차장 다른 사람에게 누가 되면서까지 승진하고 싶지는 않습니다.

강회장 (뚫어지게 보며) 그래도 승진을 시키면?

박차장 내 자리가 아니라고 판단된다면. 그 자리는.

(말을 할까 말까 고민하다가) 비워줘야죠.

강회장 (얘는 진짜 한나를 좋아하는구나/생각하다가) 그래. 일단 알았어. 한나 오늘 출근 안 하니까. 너도 오늘은 좀 쉬어.

박차장 감사합니다. (하고 일어서면)

강회장 (의미심장) 고생이 많다.

박차장 (인사하고 나가면)

강회장 싫다고 하니까. 승진시키고 싶네…

강회장이 앉아서 곰곰이 생각에 빠지고.

S#8 한나 집/앞(아침)

한나가 편안한 복장으로 나와서 차 뒷좌석에 타려고 하면. 등산복 차림의 강회장이 운전석에 앉아 창문을 열며.

강회장 옆으로 타.

한나 박차장은?

강회장 퇴근시켰어.

한나 뭐야? 아빠가 운전하려고?

S#9 도로/강회장 차(아침)

강회장이 운전 중이고. 한나 옆자리에 앉아있는데. 한 손으로 안전벨트를 꼭 쥐고 있다.

강회장 (한나보고) 너 그건 왜 잡고 있어?

한나 불안하니까.

강회장 불안할 게 뭐 있어?

한나 아빠가 운전하는 차 처음 타는 거니까.

강회장 무슨 처음 (하다가 생각해보니 그런 것도 같고)

한나 마지막으로 운전한 게 언제야?

강회장 야. 아빠가 예전에 스틱으로 된 차도 몰고 다녔던 사람이야.

한나 그러니까 불안하다고. 스틱으로 된 차면. 쌍팔년도에 운전하고 안 했다는 거잖아! 박차장이랑 같이 가면 되는데. 왜 불 안하게 아빠가 운전하냐고!

강회장 너 박차장이랑 다닐 때도 이러냐?

한나 뭘 이래?

강회장 옆에서 시끄럽게 하니까. 운전에 집중을 못 하겠잖아!

한나 그러니까! 왜 집중해야 하는 걸 하냐고. 집중 안 하고도 잘 하는 사람한테 시키면 되지!

> 강회장, 뭐라고 하려고 하다가 조용히 가자 싶어서 라디오를 트는데.

> 라디오 뉴스에서 '올해 VC그룹은 전년도 같은 분기 대비 2%가량의 매출 하락을' 뉴스 듣자마자 라디오 꺼버리는 강회장.

강회장 하루도 조용할 날이 없어. 한시도 가만히 놔두는 사람도 없고.

한나, 강회장이 평소와 다른 언행을 하자. 왜 이럴까? 싶어서 본다.

S#10 대행사/복도 + 최상무 방 밖(낮)

수정이 고민스러운 표정으로 복도를 걸어가다가. 최상무 방 앞에서 멈추고, 잠시 생각하다가 노크를 하고 들어가면.

S#11 대행사/제작림 회의실(낮)

TF팀과 모여서 회의 중인 아인.

병수 광고주한테 안 정리해서 보냈는데요.은정 씨디 아이디어로 진행하자고 하네요.

은정 안 중에 뭐요?

병수 딸이 교통사고로 사망한 엄마 아이디어.

아인 죽을 딸을 VR로 살려서 다시 만나게 해주자는 거였지?

은정 네.

아인 잃어버린 건 잊어버리면서 시는 게 좋은데. 그게 쉽지가 않지…

 중당 때 아이돌 오빠들한테 싸인 받은 씨디가 있었거든요.
 내 보물 1호.
 근데 그걸 잃어버렸어요. 기억도 안 나. 어디서 어떻게 잃어 버렸는지. 근데 그게 요즘도 가끔 생각난다니까요. 자려고 누웠다가도 한 번씩.

병수 그렇지. 별거 아닌 씨디 한 장도 못 잊는데. 잃어버린 게 자기 자식이면…

일동 (다들 한동안 말없이 있다가)

아인 아무래도 화재보험사니까. 자동차 사고 쪽이 렐러번스가 있어서 광고주는 좋아했겠네.

병수 바로 PPM하고 촬영 들어가자고 합니다.

아인 그래. 이건 꾸며서 만들어내는 건은 아니니까. 최대한 현장에서 자연스럽게 진행하자.

원희 그래도 카피 한 줄은 들어가야겠죠?

아인 그래야지. (생각하다가) 음… 컨셉은 '헤어지기 위해 만나야

하는 사람들' 정도로 잡고. 키 카피 흘리지 말고. 잡아만 줘.

원희 튀지 않게 매조지 지을게요.

아인 빨리 진행하고, 병수는 잠깐 얘기 좀 하자.

TF팀들 나가고. 아인과 병수만 남아있는데.

아인 내보내야겠어.

병수 누구요?

아인 내 비서.

S#12 대행사/최상무 방(낮)

최상무가 멀뚱하게 수정을 바라보고 있고. 수정은 고개만 숙이고 있다.

최상무 넌 내가 오라고 해야만 오네?

수정 죄송합니다.

최상무 월급 받고 뭐 하냐?

수정 …

최상무 저번에 박차장 왔을 때도 보고 안 하고.

강한나도 왔을 텐데?

수정 그게… 죄송합니다.

[•] 매조지: 일의 끝을 단단히 단속하여 마무리하는 일

최상무 회사 그만 다닐래? 지금이라도 내보내줄까?

수정 (놀라서) 네???

최상무 하기 싫으면 그만둬. 내가 너한테 시킨 일 하고 정직원 하겠

다는 애들은 많으니까

수정 (말을 해야 하나 말아야 하나 고민스럽고)

최상무 (컴퓨터 보며 일만 하면서) 나가, 내가 시킨 일 하기 싫으면.

수정 (한참 고민하다가/결심한 듯) 저… 드릴 말씀 있습니다.

S#13 대행사/복도(낮)

수정이 고민스러운 표정으로 걸어가고.

병수(E) 수정 씨?

수정 (돌아보면)

병수 기획 쪽에 웬일이세요?

수정 (당황하고) 아··· 그 제작팀 층 화장실엔 사람이 꽉 차 있길래.

(도망치듯) 먼저 가보겠습니다. (하고 가면)

병수 (도망치듯 가는 수정을 본다)

S#14 대행사/제작림 힘이실(낮)

S#11 연결.

병수 아직도 최상무님한테 보고해요?

아인 영 못 미더워서.

병수 요즘엔 안 그러는 거 같던데…

아인 일단 티 내지 말고 인사팀에 물어봐.

S#15 대행사/복도(낮)

도망치듯 가는 수정의 뒷모습을 보며.

병수 여자 화장실은 반대 방향인데…

S#16 대행사/제작2림(낮)

장우가 열심히 맥을 잡고 있는데. 병수가 들어와서 장우의 뒤통수를 쓰담쓰담 해준다.

장우 (의아해서) 뭐예요?

병수 뭐냐니?

장우 이 감정이 담긴 알 수 없는 손길이요.

(모니터 다시 보고) 이거 이상해요?

은정 (장우 모니터 보고) 아니. 괜찮은데?

은정+장우 (병수를 보면)

병수 그냥. 힘내라고.

(자기 자리로 가며) 살다 보면 내 뜻대로 안 되는 일이 허다하 니까. 장우와 은정은 뭐지? 싶지만 다시 일하고.

병수 (자리에 앉으며) 우리 장우는 일만 열심히 할 팔잔가보다.

S#17 대행사/회의실(낮)

회의실 TV엔 한나 인스타가 보이고. 권씨디가 노트북을 보며 최상무에게 보고 중. 20대 직원들 도 함께 있다.

권씨다 단기간에 팔로워를 늘리려면 한쪽으로 치우치는 방법이 최 선입니다.

최상무 한쪽으로 치우친다면?

전에디 특정 커뮤니티에서 지지를 받거나. 여든 야든 정치적 색을 명확하게 드러내거나 하는 거죠.

최상무 강한나 상무도 그런가?

권씨디 (대답 못 하고)

최상무 (20대 직원들 바라보며) 그래?

직원1 아닙니다.

최상무 지금 말한 건 혐오의 정서를 기반으로 하는 건데… 단순한 셀럽이라면 부정적이라 해도 밈을 만들어 이슈를 끌면 소화가 되지. 근데 그게 차기 대기업 회장 이미지에 긍정적인가?

일동 (대답 못 하고 있는데)

최상무 (20대 직원들 보며) 편하게 말해봐. 이건 나보다 너희들이 더

잘 아는 분야니까. 제일 큰 문제가 뭐야?

직원1 (주저하다가) 컨텐츠가 없습니다.

최상무 컨텐츠라면?

직원1 강한나 상무님의 SNS 컨텐츠는 강한나 본인입니다. 그에 반해 강한수 부사장님은…

최상무 (끄덕끄덕) 인지도를 높이면 되는 문젠가?

직원1 네.

화상무 아이러니네. 인지도를 높이기 위해 SNS를 하는 건데. 인지 도가 높아야 SNS 팔로워가 늘어난다?

권씨디 좋은 방법 있습니다.

최상무 말해봐.

권씨디 탑 여자 연예인이랑 열애설 터지면. 인지도는 한 방에 해결되는데요.

최상무 (어이없다는 듯 보며) 약혼녀 있는데. 스캔들 내라고?

권씨디 죄송합니다.

최상무 (권씨디 가리키며) 얘한테 보고했는데. 나한테 안 보여준 아이 디어들 있지?

일동 (눈치 보며) 네.

최상무 그거 싹 다 나한테 보내.

S#18 복심장(낮)

줄넘기하는 박차장. 쉐도우, 샌드백 치기 등등 화가 난 사람 처럼,

복잡한 머릿속을 정리하려고 죽을힘을 다해 운동 중이고.

샌드백을 치다가 종이 울리면 쓰러지듯 바닥에 누워서 숨을 헐떡이다

숨을 헐떡이며 천장을 바라보는 박차장 얼굴에서.

FLASHBACK 12부 S#7

강회장 (뚫어지게 보며) 그래도 승진을 시키면?

박차장 …

강회장 (의미심장) 고생이 많다.

현재.

박차장 (힘없이) 알 만한 사람은 다 알고 있었네.

(착잡하게) 대기업 들어갔다고 우리 엄마가 참 좋아했었는데…

박차장, 텅 빈 복싱장 바닥에 KO 당해서 쓰러진 선수처럼 누워있다.

S#19 캠핑장(밤)

강회장과 한나가 불멍을 하고 있다.

강회장 너 좋아하는 마시멜로 좀 구워줄까?

한나 싫어.

강회장 왜?

한나 살쪄.

강회장 난 너만 보면 돈 벌기가 싫어.

한나 왜?

강회장 돈 벌면 뭐 하냐? 자식놈이 뭘 먹지를 않아서 뼈랑 가죽밖에

없는데.

한나 그럼 내 옷방 한 번 가봐. 엄청 벌어야겠구나~~ 싶을 테니까.

강회장 (피식 웃고) 할 말 있다며?

한나 (불만 보며) 응.

강회장 해

한나 (강회장 보고) 나 맞선 보려고.

강회장 (뜬금없다) 누구랑?

한나 걔. 울산바위.

S#20 한 달 전. 한나 집/서재(낮)

강회장과 한나가 대화 중인데. 테이블 위에 사진 한 장 놓여 있다.

한나 싫다고!

강회장 공부 끝냈고. 회사 입사했으면. 결혼해야지.

한나 (사진 가리키며) 얘 강한수 친구잖아.

강회장 너랑 맞선 볼 만한 남자 중에 한수랑 모르는 애가 어딨어?

한나 있어. 많어.

강회장 누구?

한나 아빠가 모르는 애들.

강회장 아빠가 모르는 애들이면, 집안이 그저 그런 거잖아.

한나 집안만 좋으면 뭐 해? 돌대가린데!

강회장 뭐가 돌대가리야. 얘도 미국에서 MBA하고 왔는데.

한나 얘가 했겠어? 한국에서 같이 간 과외 팀이 했겠지.

강회장 그럼 너는? 너는 뭐 달라?

한나 그러니까. 나도 돌대가리고 남편도 돌대가리면. 애가 뭐가되겠어?

강회장 (말은 맞는 말이고)

한나 부모덕에 사람 노릇 하는 돌대가리들. (사진 들고) 얘네 집안 이랑 우리 집안이랑 합치면 뭐 나오겠어? 대한민국에서 제 일 큰 돌 나올 거 아니야. 그게 사람이야? 울산바위지!

강회장 (말은 맞는 말인데) 그럼, 뭐 어떡할 건데?

한나 자수성가한 놈이랑 살 거니까. 신경 꺼주세요. (하고 나가버 린다)

S#21 캠핑장(밤)

S#19 연결.

왜 맞선을 보겠다고 하는지 눈치챈 강회장. 한나를 빤히 보고. 한나는 강회장 반응이 생각한 거랑 달라서 좀 의아한데.

강회장 진짜 걔랑 맞선 보겠다고?

한나 응.

강회장 (왜 이러는지 알아서 한편으론 측은하다/작대기로 불을 뒤적이며) 연기 피워봐야 눈만 매울 텐데…

한나 (뜨끔한데/모른 척) 뭔 소리야?

강회장 쉬운 길이 있는데. 왜 어려운 길로 가려고 해.

한나 (강회장 의중이 파악 안 되고)

강회장 (따뜻하게) 한나야, 우리 앞으로 이러고 살면 안 될까?

한나 (뭐야? 갑자기 왜 이렇게 진지해)

강회장 사업이니 뭐니 하는 골치 아픈 거 다 잊고. 있는 돈 쓰면서 평화롭게.

좋은 사람이랑 좋은 곳에서 먹고 싶은 거 먹으면서. 응?

한나 아빠는 사업하는 거 싫어?

강회장 응. 난 사업 하는 거 싫어. 이 생활도 지겹고. 너희 할아버지랑 아빠는 많이 다르잖아.

한나 (쓸쓸해 보이는 강회장을 바라보다가 의자를 옆으로 옮겨서 강회장 옆 에 딱 붙어서 앉는다)

강회장 너도 사업 안 하고. 자수성가한 놈이랑 살면 좋잖아?

한나 (떠본다) 누구?

강회장 누구든. 언제나 옆에서 니편 되어줄 사람이라면.

한나 (아… 아빠도 이젠 아는구나…)

강회장과 한나, 말없이 불만 멍하니 보고 있고.

강회장 아빠가 하라는 대로 안 할거지?

한나 알면서.

강회장 그래. 너 하고 싶은 대로 해. 맞선 보고 싶으면 보고. 다만.

한나 (강회장 보면)

강회장 너무 무리하지 말고. 힘들면 아빠한테 말해. (한나보며) 내가 너한테 바라는 건 딱 하나야. 한나 뭐데?

강회장 나처럼 살지 않는 거.

(불보며) 강씨 집안에서 강한나만큼은 행복하게 살았으면 좋겠다.

곰곰이 생각하던 한나가 강회장의 팔짱을 꽉 끼고. 강회장도 한나를 토닥토닥하고는 조용히 모닥불을 바라본다.

S#22 은정 집 외경(밤)

S#23 은정 집/거실(밤)

은정 아파트 외관이 보이고.가족들 저녁을 먹고 있는데. 은정이 룰루랄라 집으로 들어 오며.

은정 짜잔! 우리 집 연봉 1등 정시퇴근했습니다. (하고 식탁을 보고 표정이 싸늘해지는데) 어머님… 이게 뭐예요?!

식탁 위를 보면 고기 없는 보통의 반찬들이고. 시어머니는 당연하다는 듯 일어나서 냉장고에서 고기 꺼내고. 남편도 의례 그랬다는 듯 일어나서 프라이팬을 가스레인지 에 올린다.

시어머니 집에서 저녁 먹을 거면 전화라도 주지.

남편 쟤는 꼭 저러더라.

아지 (환호) 엄마 왔다! 고기 먹는다!

은정 (기회다/아지 옆에 앉으며) 좋지? 엄마 오니까 반찬이 풀때기에서 고기로 바뀌지?

아지 응!

은정 엄마가 회사에서 월급 받은 돈으로 고기 사니까 좋지?

아지 응! (했다가/아차! 넘어갈 뻔했다) 아니!!!

은정 뭐가 아니야? 아지는 고기 싫어?

아지 고기는 좋아.

은정 그럼 엄마가 회사 다니는 것도 좋은 거잖아.

아지 ???

엄마가 월급 받은 돈으로 산 고기가 좋은 거면. 그 고기 산월급이 좋은 거고.
 그렇다면 그월급 받으러 엄마가 회사 다니는 것도 좋은 거지.

아지 (머리가 복잡하다)

은정 맞잖아. 고기가 좋다=월급이 좋다. 따라서 엄마가 회사 다니는 게 좋다.

아지 (잠시 생각하다가) 그건 아니야.

은정 그게 어떻게 아니야? 삼단논법으로 딱 증명되는데!

아지 (우물쭈물) 그건… 그러니까…

은정 좋아! 그럼 아니라는걸. 아지 니가 증명해!

아지 ???

CUT TO

잘 구워진 고기(대패삼겹살)를 젓가락 가득 들고. 기름장을 찍은 은정.

은정 이번엔 기름장 찍어서 한 입. (아지 보고는 입 안으로 고기 밀어넣고)

시어머니+남편 (저게 뭐 하는 짓일까? 싶은 표정으로 보는데)

아지 (먹고 싶은데 먹으면 안 되니 미치고 환장하겠고)

은정 (우물우물) 먹고 싶지? (고기 가리키며) 이게 회사야.

아지 그거랑 그거랑 안 똑같아...

은정 무슨 소리야. 저번에 피자도 안 먹었잖아.

아지, 과거에 한 말이 떠올라서 할 말이 없고. 은정은 기회다 싶어서 더 강하게 밀어붙인다.

은정 어머니. 고기 남은 거 다 구워주세요.

시어머니 이게 전부야.

으정 그래요? (아지 보고/고기 접시 가리키며) 이게 우리 집에 남은 마지막 고기라네?

아지 (고기를 먹어야 하나 말아야 하나 혼란스러운데)

시어머니 (어이없다) 엄마라는 게 먹을 거 가지고. 애한테 뭐 하는 거야?!

은정 어머니, 애들도 알아야 해요. 세상에 공짜는 없다는 거.

(아지 똑바로 보며) 선택해. 백수 엄마랑 풀때기 먹으면서 살 건지.

회사 다니는 엄마랑 고기 먹으면서 살 건지.

고기와 은정을 번갈아 보던 아지. 그런 아지의 눈에 잘 구워 진 대패삼겹살이 보이고. 은정이 접시를 아지 앞으로 쓰윽 밀어주자.

결국 아지 젓가락이 홀린 듯 고기 접시로 가고. 세 식구의 시

선이 아지의 젓가락으로 향하는데. 고민하던 아지가 고기를 입안 가득히 쏙 넣고는 우물우물 씹는다.

은정 (환호) 게임 끝! 이제 아지도 엄마 회사 다니는 거 찬성한 거야! 나중에 딴소리 없기! 알았지? 응?!

시어머니 (철없는 은정과는 다르게 걱정스럽게 아지를 바라보고)

아지 (입안 가득 우물우물 고기를 씹던 눈에 눈물이 맺힌다)

은정 아지. 왜 울어?

아지 내가 너무 싫어…

은정 왜?

아지 엄마가 회사 가는 건 싫은데. 고기가… (뿌애애앵) 너무 맛있 어…

> 아지, 결국 입안에 고기가 가득한 채로 뿌애애앵~~~하고 울고.

보다 못한 시어머니와 남편이 은정을 노려보면.

애를 너무 심하게 몰아붙였나? 싶어서 은정은 난감하고. 아지는 고기는 절대 안 뱉고. 씹어 먹다가 울었다가. 혼자 바쁘다.

S#24 대행사 외경(새벽)

S#25 대행사/아인 방 밖(새벽)

아인 모가 청소를 하고 나오면. 수정이 아직 출근을 안 했고.

올 때까지

기다릴까? 머뭇거리는데 수정이 출근한다.

아인모 (꾸벅인사를 하고) 어제는 저 때문에 죄송합니다.

수정 (아인 모가 인사하자 같이 꾸벅 인사하고) 상무님한텐 말씀 안 드 렸어요.

아인모 알아요 말씀하셨으면 벌써…

수정 (머뭇거리다가) 상무님도 아셔야 하지 않을까요…?

아인모 사람이 염치가 있어야죠… 딱 일주일만 일하고 그만둘 거예요.

아가씨한테도 민폐고.

수정 (뭐라고 말하려다가 참고)

아인모 (수정 두 손을 꼭 잡고) 미안하고 고맙습니다.

(하고 꾸벅 인사를 하고 간다)

S#26 대행사/제작팀 회의실(낮)

TF팀과 아인, 장감독이 앉아있고. TV엔 PPM PPT가 떠있다.

병수 오전에 광고주 PPM 했는데 수정사항 없습니다.

아인 촬영 내일 몇 시야?

병수 스텝 집합 7시니까. 상무님은 8시까지 오시면 됩니다.

아인 장감독, VR 촬영은 어때?

장감독 VR 많이 찍어본 팀이라서 잘합니다.

아인 모델분은? 많이 불안해하실 거 같은데.

은정 한부장님이랑 제가 내일 모시러 가려구요.

아인 그래. 이대로 진행하고. 한부장은 잠깐 보자.

S#27 대행사/아인 방(낮)

아인과 한부장이 대화 중이고.

아인 어떻게 됐어?

병수 계약직이라서 무리는 없습니다.

아인 그래. 내일 촬영 끝내고 정리하자.

병수 혹시 최상무님한테 보고 하는 거 때문에 그러세요?

아인 무슨 소리야?

병수 저번에 보니까 최상무님 만나고 오는 거 같아서…

아인 (생각하다가) 차라리 잘됐네. 그래도 최상무 관련한 말은 인사 팀에 하지 말고. 소문나면 다른 데 비서로 취직하기 힘드니까.

병수 그쵸. 그건 치명적이죠.

아인 그냥, 나랑 잘 안 맞는다고 해.

병수 알겠습니다.

병수가 인사하고 나가고.

아인이 책상에 앉아서 일을 하려는데 톡이 와서 보면 정석 이다

정석(E) 상무님, 잘나가신다고 저희 가게 발길 끊으신 겁니까?

S#28 이모집 밖 + 안(밤)

이모집 안에서 시끌시끌한 소리가 들리는데.이모집 안. 술 취한 중년의 두 남자가 정석에게 술주정을 부리고 있다.

남자 나가 그렇게 잘났냐? 어?

정석 손님, 오늘은 많이 취하셨으니까. 다음에 오세요.

남자2 갑시다. 딴 데 가요.

남자 우리 마누라가 그러는데. 얘 광고 만들고 뭐 잘 나가다가 지금 이거 한대.

남자2 그래서 이렇게 거만한 거야?

남자 맨날 손님도 없이 앉아있길래. 불쌍해서 팔아주려고 왔더니.

정석 (모욕감에 얼굴이 붉어지고)

남재 (어이없다는 듯) 가자.

자존심이 상하지만 나가는 남자1,2를 정석이 배웅하며.

정석 사장님 다음에 오시면 잘해 드리겠습니다.

하고 고개 숙이는데 눈앞에 구두 신은 발이 보인다. 누굴까? 싶어서 허리를 세우고 보면 최상무가 정석을 무표정하게 보고 있다.

정석, 부끄러움에 얼굴이 달아오르고.

최상무 오랜만이다.

S#29 이모집 인근(밤)

이모집이 위치한 허름한 골목길. 폐업한 작은 가게들이 보이고.

S#30 이모집 밖 + 안(밤)

최상무가 테이블에 앉아있는데 맥주 몇 병 놓여있고. 정석은 등 돌리고 안주를 만들고 있는데. 죽을 맛이다. 최상무가 여기저기 둘러보면 계산대 쪽에 독촉장들이 쌓여 있고.

내가 생각한 대로 정석이를 주무를 수 있겠구나 싶어서. 끄덕끄덕한다.

정석이 안주를 툭 하고 놓으면.

최상무 앉어.

정석 (반쯤 몸을 틀어서 앉으며) 왜 왔어?

최상무 한잔해.

정석 너랑 나랑 그럴 사이는 아니지 않나?

최상무 (잔에 술 따라서 정석이에게 건네며) 마지막이 안 좋아서 그렇지. 너랑 나랑 동기 아니냐.

정석 ..

최상무 기억나냐? 우리 사원 때 회사 주차장에서 깡소주 마시고 같이 울었던 거.

정석 (목이 타서 최상무가 건넨 맥주 마시고) 쓸데없는 소리 말고. 가.

최상무 (진심처럼) 미안하다.

정석 (얘가 갑자기 왜 이럴까?)

최상무 사는 게 그렇네.

정석 (뭐라고 하려고 하는데 전화가 오고, 보면 〈건물주인〉이다)

최상무 (정석이 핸드폰을 쓱 보고) 받어.

정석이 전화를 받으며 주방 쪽으로 가는데. 통화음이 전화기 밖으로 새어 나와서 최상무 귀에도 들린다.

건물주(F) 아니, 월세 어떻게 할 거야?! 보증금도 다 까먹었잖아!

정석 (최상무가 들을까 더 구석으로 가며) 곧 처리하겠습니다.

최상무, 정석이 통화 듣고선 계산대 쪽을 보면.

〈현금결제 환영합니다〉 써있는 A4용지에 은행 계좌 번호가 보인다.

핸드폰으로 정석이에게 천만 원 입금하고. 남은 맥주를 마시고 일어나면.

통화 끝내자마자 울리는 알림을 듣고 핸드폰을 보는 정석. 최창수 명의로 천만 원 입금됐고.

정석 (나가는 최상무 잡으며) 야! 너 지금 뭐 하자는 거야?

화상무 마지막이 안 좋았다고 해도. 동기 사랑 나라 사랑 아니냐.

일단 이 돈으로 급한 불 꺼.

정석 (벌떡 일어나서) 내가 이유도 없이 니 돈을 왜 받어!

최상무 이유야 있지.

정석 ???

최상무 (진지하게) 내가 너한테 제안할 플랜이 하나 있는데.

S#31 이모집 앞(밤)

아인이 차가 주차되고 내리면. 이모집 앞에 달린 〈HOPE〉 간판에 불이 꺼져있다.

아인 사람 불러놓고 어디 간 거야?

아인이 정석에게 전화를 하고.

S#32 골목길(밤)

정석이 술에 취해 휘적휘적 걷는데 전화가 오고. 보면 아인이다.

전화 받지 않고 다시 주머니에 넣고는. 비틀비틀 걸어가고.

S#33 놀이터(밤)

휘적휘적 걸어서 허름한 동네 놀이터로 걸어온 정석. 다리에 힘이 풀리는지 아무도 없는 놀이터 벤치에 털썩 앉 는다.

한참이나 앉아있던 정석에게 톡이 오고.

아인(E) 무슨 일 있어요? 기다리다 가요.

정석, 톡을 보고는 대답하지 않고 전화기 주머니에 넣고.

정석 돈이 참 무섭다. 무서워…

정석이 주머니에서 다 구겨진 담뱃갑을 꺼내서 불을 붙이려 다가 보면. 〈놀이터 내 흡연 금지〉 플래카드 붙어있다.

정석 (한참이나보다가) 미안합니다. 딱 한 번만… 용서해 주세요.

아무도 없는 새벽의 놀이터 벤치에 앉아서 하늘로 후~ 하고 숨을 내뱉는.

정석의 처량한 뒷모습이 보인다.

S#34 아인 집/안방(새벽)

출근 준비를 끝내고 나가려는 아인. 핸드백 안을 보는데 태블릿이 없다.

침대 주변을 살펴보고는

아인 회사에 두고 왔나…?

S#35 대행사/아인 방(새벽)

아인 모가 평소보다 더 공들여서 청소하고 있고. 출근한 수정이 아인 모를 보고 인사하면.

아인모 고마웠어요.

수정 정말 오늘까지만 하시게요? 상무님 오늘 촬영이라서 회사 안 오시는데…

아인모 (그저 미소로 대답하고)

수정 전 지금 나갔다 와야 해서…

아인모 그래요. 고마웠어요.

수정이 나가면 아인의 의자를 쓰다듬다가. 주머니에서 무언 가를 꺼내서 책상 위에 놓인 태블릿 위에 두려고 하는데.

S#36 대행사/엘리베이터 + 아인 방(새벽)

아인이 통화하면서 급하게 엘리베이터에서 내려 방으로 온다.

아인 응. 사무실 들렀다 가느라 좀 늦을 거야.

병수(F) 천천히 오세요. 저희도 모델분 모시려고 와 있으니까.

아인 그래.

하고 전화 끊고 방문을 벌컥 열고 들어오면. 책상 앞에 서있던 아인 모가 화들짝 놀라면서 주머니에 무 언가를 넣는다.

아인 (차갑게) 지금 뭐 하시는 거예요?

아인모 (당황/턱까지 내렸던 마스크 올리고)

아인 (다가와서) 지금 주머니에 넣으신 거 뭐냐구요?!

아인모 (고개숙이고) 아닙니다. 아무것도 아니에요.

아인 (손내밀고) 꺼내세요. 지금 주머니에 넣은 거.

얼굴이 하얗게 질린 아인 모가 어떻게 해야 할지 고민하고. 아인이 내놓으라는 듯 손을 내밀면. 아인 모 주머니에 넣은 손에 힘을 준다.

아인 내 비서가 왜 그랬는지 알 거 같네.

훔친 거 여기 놓으시라구요.

아인모 (한참 고민하다 혼잣말) 그러네요. 원래 상무님 거였으니까…

아인 모가 주머니에서 팔찌를 꺼내 아인에게 내밀면. 아인, 무슨 소린가? 싶어 하면서 보면. 어린애들이나 찰 법한 낡은 플라스틱 팔찌다. 한참이나 보던 아인, 기억이 번쩍! 하고 나고.

S#37 과거. 회상. 버스터미널(2부 S#38)

비 오는 버스터미널. 토끼 인형을 건네는 엄마. 토끼 인형 받은 아인은 자신의 팔에 찬 플라스틱 팔찌는 엄마에게 채워

준다.

어린 아인 나 버리고 도망가는 거 아니지?

아인모 꼭 데리러 올게.

S#38 대행사/엘리베이터 + 아인 방(새벽)

과거 플라스틱 팔찌에서 현재 플라스틱 팔찌로 연결되고. 등을 돌리고 고개를 숙이고 있는 아인 모의 마스크를 벗겨 버리는 아인.

아인 모, 당황해서 어찌할 바를 모르고.

많이 늙었지만, 자신의 엄마라는 걸 확인한 아인 눈에서 폭 발할 듯한 분노가 터져 나온다.

아인 오랜만에 뵙네요. (터질 듯한 분노를 누르며) 삼십오 년 만인가 요···?

S#39 도로/차 안(아침)

병수가 운전하며 룸미러를 흘끔 보고. 조수석의 은정도 평소와 다르게 조용한데. 뒷자리에 보험사 광고 모델 엄마(지선. 30대 중반)와 남편(30대 중반)이 앉아있다.

초췌한 모습으로 창밖만 보고 있는 지선. 은정. 뭐라고 말이라도 붙일까 싶다가, 조용히 있고.

S#40 세트장/주차장(아침)

병수 차가 서면 다들 내리고.

병수 (은정에게) 난 한 대 피고 들어갈게. (지선 남편 보며) 은정 씨디랑 먼저 들어가 계시겠어요?

> 은정과 지선, 남편 들어가고. 병수가 담배를 한 대 피려고 하는데 아인이 차가 주차되고. 아인이 차에서 내리는데. 안색이 많이 안 좋다.

병수 (다가와서) 오셨어요? (안색 보고) 어디 안 좋으세요?

아인 괜찮아. 일하자.

하고 세트장으로 들어가고. 병수 무슨 일 있나? 싶어 하며 따라간다.

S#41 브런치 카페(아침)

한나와 박차장이 아침을 먹고 있고. 오늘은 평소처럼 샐러드 를 먹고 있는 한나. 박차장이 슬쩍 보고는

박차장 권장할 만한 일이네요.

한나 뭐가?

박차장 순리대로 드시는 모습. 보기 좋아서요.

한나 (씨익 하고) 연기 피워야 하니까. 튀지 말아야지.

박차장 (한나 쳐다보면)

한나 나 맞선 볼 거야.

박차장 (무덤덤) 그러세요.

한나 오해하지 말라고 말하는 거야. 어차피 사람 아니니까.

박차장 석산그룹 아드님이라고 들었는데?

한나 (비식) 그러니까. 사람 아니라고.

S#42 피트니스/카페(아침)

운동 복장의 한수와 석산 아들이 주스 마시고 있고. 석산 아들이 빨대로 소리 나게 주스 마시고는 직원 보며 빈 잔을 흔든다.

한수, 저질스러운 모습에 인상이 쓰이지만 참고.

한수 한나랑 맞선 보기로 했다며?

석산 아들 처음엔 거절하더니. 이번엔 느낌이 왔나 보지.

(자신만만) 내가 또 남다른 기운이 있잖냐.

한수 (등신/티 안 내고) 언제야?

석산 아들 오늘 저녁.

한수 한나 걔 상대하기 쉽지 않다.

석산 아들 그거야 뭐. 모르는 사람 있나.

한수 팁좀줘?

석산 아들 (거만) 그렇게 나랑 가족이 되고 싶냐?

한수 아니.

석산 아들 · · ·

한수 니네 아버지가 되고 싶어 하시지.

말 들을래? 아니면 나 일어설까?

석산 아들 (자세 고쳐 앉고/장난스럽게) 듣겠습니다!

한수 한나 비서 있어. 맞선 때도 따라올 거야.

석산 아들 그래서?

한수 걔를 좀 건드려. 밟아주라고.

석산 아들 굳이? 뭐 하러?

한수 같이 유학 다녀왔다고 건방져져서, 한나가 내보낼까 하는 중

이거든

석산 아들 남자다움. 단호함. 냉철함. 이런 거?

한수 (비식 미소만)

석산 아들 아… 나 또 그거 전문인데, 너 조카 좀 빨리 봐도 괜찮겠어?

한수 능력 있음 얼마든지.

석산 아들 오케이! 내가 확실하게 메이드 할게.

한수 (등신 같은 새끼)

장감독(E) 슛 들어갑니다.

S#43 세트장(낮)

촬영장에 의자 놓고 아인, TF팀은 앉아있고. 크로마키 공간에는 VR 고글을 든 지선이 서있다.

장감독 (아인 보며) 상무님.

아인 (멍하니 있고)

장감독 (아인에게 가까이 와서) 상무님?

아인 (정신 차리고) 어?

장감독 시작하겠습니다.

아인 잠시만.

아인이 일어나서 지선에게 다가가고. 고글을 들고 멍하니 서있던 지선이 아인을 본다.

지선 (떨리는 목소리로) 이거 쓰면 우리 서아 다시 만날 수 있는 거죠?

아인 100% 똑같을 수는 없겠지만. 최대한 비슷하게 준비했습니다.

지선 (떨리는 손으로 고글을 보다 주변을 보고)

아인 (지선의 시선을 따라가면 주변을 둘러싼 스텝들 보인다) 장감독.

장감독 (아인에게 오고)

아인 (조용히) 스텝들 안 보이는 곳으로 전부 보내.

장감독 (스텝들에게 가서 지선의 시야에서 안 보이는 곳으로 이동시키고)

지선 (아까보다 조금은 편해진 표정이다)

아인 이제 촬영 들어가도 될까요?

지선 잠시만요. 무슨 말부터 해야 할까 정리가 안 돼서…

꿈에라도 나와 달라고 수도 없이 기도했었는데…

막상 만나려니까 무슨 말을 해야 할지…

아인 (말을 할까? 말까? 고민하다가) 헤어졌던 따님을 다시 만나면.

무슨 말이 가장하고 싶으셨어요?

지선이 한참을 고민하다가 아인을 바라보면. 아인이 지선을 바라보는데. 지선이 말을 하면 아인 모의 목소리가 나온다.

지선 (입 모양만) 엄마가 미안해.

아인모(E) 엄마가 미안해.

S#44 대행사/아인 방(새벽)

S#38 연결.

아인모 엄마가 미안해. 정말 미안해…

아인 모, 죽을죄를 지은 죄인처럼 고개를 숙이고 사과하고. 아인은 원수라도 만난 듯 죽일 듯한 표정으로 아인 모를 본다.

아인 (차갑게) 뭐가 그렇게 미안하세요? 혼자 잘 살겠다고 시궁창에 딸 버리고 간 게 미안하세요? 아님. 꼭 데리러 오겠다고 거짓말한 게 미안하세요?

아인모 (이무 말도 못 하고 눈물만 뚝뚝 흘리고)

아인 (책상 위의 태블릿 핸드백에 넣으며) 나 여기 다니는 거 알고 오 신 거 같은데. 왜 오셨어요?

아인모 그냥… 한 번만이라도 보고 싶어서…

아인 (비웃음) 아… 그러세요? (고개 숙인 아인 모에게 얼굴 가까이 들이밀며) 어때요? 보니까 좋으세요?

아인모 (미안함에 아인 눈도 못 마주치고)

아인 다행이네요

아인모 (아인 바라보면)

아인 (비아냥) 나는 또 돈이 필요하다거나. 무슨 신장을 하나 떼어 달라거나. (죽일 듯이 보며) 시한부니 어쩌니 그딴 소리 할까 봐 걱정했는데.

아인 모

아인 왜요? 하고 싶은 말 있으면 하세요.

아인 모, 무슨 말을 해야 할지. 안절부절못하다가 뭐라고 말 하려고 하는데. 차마 말문이 막혀 입 밖으로 내뱉지는 못하 는데.

아인 할 말 없으면 전 갑니다.

하고 아인이 돌아서서 걸어가고. 아인 모 무슨 말이라도 하려고 하는데.

S#45 세트장(낮)

S#43 연결.

지선을 멍하니 바라보던 아인이 정신을 차리고.

아인 촬영 시작해도 될까요?

지선 (고개를 끄덕이고 고글을 쓰면)

아인 (자신의 자리에 와서 앉고는 생각에 잠긴다)

S#46 골목길(낮)

넋이 빠진 사람처럼 언덕길을 터벅터벅 걸어서 집으로 가는 아인 모. 한참을 걸어가다가 더 걸을 힘도 없는지. 헌 옷 재활용 수거함 옆에 쪼그려 앉는 아인 모. 구름 한 점 없이 화창한 하늘을 한참이나 올려다보다가.

아인모 나는 살아있는 거 자체가. 민폐구나…

지저분한 수거함 옆에 앉아 멍하니 하늘을 보고 있는 아인 모.

S#47 세트장(낮)

VR 고글을 쓴 지선이 더듬더듬하고 있고. -VR. 지선이 VR로 보는 모습들이 보이는데. 동화 같은 공 간이고.

지선 (애절하게 찾으며) 서아야… 서아야…

서아 (나타나며/밝게) 엄마!~~~

지선 서아야! (달려가서 끌어안고)

세트장. 다들 숨죽여서 지켜보고 있고.

- VR. 서아가 지선 앞에서 밝은 표정으로 말한다.

서아 엄마, 나 보러왔어?

지선 (울먹이며) 그럼, 우리 서아 보러왔지.

서아 왜 이제 왔어. 나 엄마 얼마나 기다렸는데.

지선 미안해. 엄마가 정말 오고 싶었는데. 서아랑 같이 여기서 살

고 싶었는데… 못 왔어…

서아 괜찮아. 지금 왔잖아. 나 혼자 심심했어.

(장난감들 가리키며) 이거 하면서 같이 놀자.

지선과 서아가 자리에 앉아서 장난감을 가지고 놀고.

- 세트장. 모두 숨죽여서 지켜보고 있는데.

병수 (장감독에게 조용히) 자동차 준비하시죠.

S#48 며칠 전. 커피숍(낮)

지선 남편과 대화 중인 병수.

병수 따님이 교통사고로 돌아가셨다고 들었는데…

지선 남편 트럭에 치였습니다. 애 엄마 눈앞에서…

그때 자기가 아무것도 못 했다고. 자기가 살릴 수 있었는데

못했다고.

그 죄책감에서 벗어나질 못하네요…

S#49 세트장(낮)

병수가 장감독 보면. 옆에 있던 조감독이 알았다는 듯 어디론가 가고.

-VR. 지선과 놀던 서아가 공을 가지고 놀다, 공이 옆으로 가고.

서아가 일어나서 공을 가지러 가는데. 트럭 한 대가 달려온다.

지선 (달려오는 트럭을 보고는/패닉) 서아야! 서아야!!!

허나, 서아는 지선의 소리 못 듣고 공을 줍고 있고. 지선은 공포 때문에 그 자리에서 얼어붙어 꼼짝도 못 하고.

- 세트장. 장감독이 스텝을 보고 고개를 끄덕이면.

스텝이 트럭이 내는 경적을 두 번 울리고.

- -VR. 경적을 듣고도 얼어붙은 듯 제자리에 서있는 지선.
- 세트장. 어서 움직이라는 듯, 트라우마에서 벗어나라는 듯, 다시 경적을 울리면.
- VR. 이제야 정신을 차린 지선. 얼어붙어 있던 몸을 조금씩 한 발자국씩 움직이고.
- 세트장. 모두 트라우마에서 벗어나 한 발자국씩 움직이는 지선을 주의 깊게 보고 있다.

지선 남편 (눈물을 글썽이며) 여보… 힘내…

- 세트장, 스텝이 다시 경적을 울리자.
- VR. 굳었던 몸이 풀리듯 천천히 걷던 지선이 달려가서. 서아랑 막 부딪히려는 트럭 사이로 몸을 날린다.
- 세트장. 아무 소리도 없는 세트장 안. 아인이 숨죽여서 지켜보고 있다. 넘어진 지선이 죽은 듯 누워있다가 일어나서서아를 찾는 듯 두리번거리면.
- VR. 서아가 밝게 미소 지으며 지선을 바라보고. 지선이 서아가 어디 다쳤을까 봐 온몸을 살펴보는데.

서아 엄마, 괜찮아?

지선 (다급하게 서아 온몸을 살피며) 우리 서아 괜찮아? 안 다쳤어?

서아 응. 엄마가 지켜줘서. 이젠 하나도 안 아파.

지선 (오열하며) 서아야, 미안해, 미안해…

- 세트장. 조용한 세트장 안에 지선이 오열하는 소리가 울려 퍼지고.

지선 엄마가… 저번에는… 무서워서 그랬어. 나 죽을까 봐 무서워서…

지선을 말을 들은 아인의 눈에서 눈물이 떨어지고.

S#50 대행사/아인 방(새벽)

S#44 연결.

아인이 돌아서서 걸어가고, 아인 모 무슨 말이라도 하려고 하는데.

하고 싶은 말은 많은데 막상 소리가 나오지 않아 입만 벙긋거리며.

떠나가는 아인을 잡으려 애처롭게 허공에 손짓하다가.

아인모 무서워서 그랬어.

아인 (제자리에 서고)

아인모 죽을까 봐… 내가 죽을까 봐 무서워서 그랬어…

아인 ...

아인모 자식이 세상에서 제일 중요하다고들 하는데…

나도 그럴 거라고. 내 목숨보다 니가 더 소중하다고 생각했

는데…

무서웠어. 거기 계속 있다가는 죽을 거 같았어…

아인 (눈물이 올라오는 데 꾹 참고)

아인모 미안해… 나는 너보다 내가 더… 소중했나 봐…

아인 모가 오열을 하고.

아인, 돌아볼까? 나가버릴까? 어떻게 해야 할지 모르는데.

아인모 아인아, 엄마 용서하지 마.

S#51 세트장(낮)

지선 (오열하며) 엄마는… 서아보다 엄마가 더 소중했나 봐…

TF팀과 장감독 눈시울이 벌게지는데. 지선을 보는 아인의 눈에서 하염없이 눈물이 떨어진다. 아인이 눈물 흘리는 걸 처음 보는 병수, 조금 의아하게 보고.

지선 서아야. 엄마 용서하지 마…

서아 … 엄마.

지선 응?

서아 (애절하게) 보고 싶었어.

갑자기 오열하는 아인.

병수가 그런 아인을 보고 휴지를 챙겨서 주려고 다가가려 는데.

아인이 벌떡 일어나서 세트장 밖으로 나간다.

S#52 도로/아인 차(밤)

올라오는 눈물을 삼키며 아인이 운전 중이고.

병수(E) 집 주소 문자로 보냈습니다.오늘부터 그만두셨다고 하던데, 무슨 일 있으셨어요?

아인이 풀 엑셀을 밟고 속도를 올리고.

S#53 아인 모 집 앞 + 현관문(밤)

양희은의 〈엄마가 딸에게〉 음악 흐르고.

문자로 온 주소와 낡은 대문에 써진 주소를 다시 한번 확인하는 아인.

몇 계단 내려가는 지하 방 앞으로 오면.

낡고 약해 보이는 샷시 현관문에 여러 개의 육각 열쇠 잠금 장치가 보인다.

잠금장치를 보고 오히려 화가 나서 힘없이 손으로 문을 두 드리다가.

결국 문이 부서질 정도로 손과 발로 쾅쾅 치면.

아인모(E) (공포에 질려서) 누구세요…?

아인 (단호하게) 문 여세요.

잠금장치 여러 개를 푸는 소리가 들리고. 올라오는 눈물을 꾹 참고 있는 아인. 문이 열리면 아인 모가 보이고.

아인모 아인아…

아인, 화가 난 듯한 표정으로 신발도 벗지 않고 아인 모 방으로 들어오면.

세간 살림도 거의 없는 낡고 곰팡이 슨 지하 단칸방이 보이고. 바닥에는 이사하려고 하는지 짐을 싸놓았다.

아인 (차갑게) 또 도망가세요?

아인모 (대답 없고)

아인 이번에는 또 뭐가 무서워서 도망가세요?

아인모 아인아…

아인 딸 버리고 도망갔으면. 잘 살기라도 해야지. 집 꼴이 이게 뭐 냐구요!!!

하면서 들고 있는 백을 집어 던져버리면 거울에 맞아서 거울이 깨지고.

깨진 거울을 통해 눈물을 흘리는 아인과 고개 숙인 아인 모 가 보인다.

한참을 멍하니 서있던 아인. 막상 여기까지 오기는 했지만. 무슨 말을 해야 할지. 뭘 어떻게 해야 할지 알 수가 없어서. 도망치듯 집에서 나가려고 하는데. 아인 모가 다급하게 아인 의 팔을 꽉 잡는다.

아인모 아인아. 밥 먹고 가.

CUT TO

어디서 주워 온 듯한 작은 상 위에 방금 막 지은 흰 밥과 보 글보글 끓는 된장찌개. 반찬이라고는 김치 하나 있고. 아인이 앉아서 밥상을 보고 있는데.

밥상 위로 계란 묻혀서 부친 핑크색 소세지가 접시에 담아

놓인다.

아인이 소세지 접시를 바라보면.

아인모 (밥상에 앉으며) 예전에 너 놀라서 밥 못 먹고 할 때도. 이거

있으면 밥 먹었잖아.

아인 제가 여기 밥 먹으러 온 줄 아세요?

(화 꽉 누르며) 대답하세요. 그때 왜 안 오셨는지…

아인모 가려고 했지. 방 구할 돈만 벌면 데리러 가려고 했는데…

S#54 과거. 35년 전. 어느 식당(낮)

젊은 시절 아인 모가 일하고 있는데.

술 취한 남편이 칼을 들고 식당으로 들어온다.

남편 이년 어딨어? 이 화냥년 어딨어!

아인모 (놀라서 그 자리에 얼어붙고)

손님들 (남편을 말리려고 하자)

남편 (그중 한 명 멱살 잡고) 너냐. 남의 마누라 꼬셔서 집 나가게

한 게…

가게 안에서 싸움이 나고. 얼어붙어 서있는 아인 모에게 주 인아줌마가 '어서 도망쳐' 하면. 아인 모가 도망을 친다.

S#55 아인 모 집 앞 + 현관문(밤)

아인모 무서워서… 도저히 무서워서 못 가겠더라… 니네 고모한테 전화라도 해 볼까 싶었는데. 그럼 어떻게 알 아내서 찾아올까 싶어서…

아인 ..

아인모 (죄인처럼) 미안하다. 무슨 말을 해도 다 변명인데…

아인 (뭐라고 말을 하려다가 참고)

아인모 너한테 밥을 다 차려주고… 나. 지금 죽어도 여하이 없어.

아인 (괜히 민망해서 차갑게) 쓸데없는 소리 마세요.

아인이 화를 내고 아인 모를 보는데. 아인 앞에서도 겁을 먹고 주눅 들어 고개 숙이고 앉아있는 아인 모가 보인다.

INSERT

보름달이 떠 있는 밤하늘이 보이고.

현재.

이젠, 다 식어버린 밥상이 보이고. 아무 말 없이 앉아있던 아인과 아인 모. 아인 눈에 아인 모가

싸 놓은 간소한 이삿짐들이 보이는데.

아인 지금은요?

아인모 (무슨 소릴까?)

아인 지금도 두려우세요? 그래서 언제든 도망칠 수 있게. 이렇게

사시는 거예요?

아인모 그냥… 그게 편해. 날 아는 사람이 아무도 없는 곳이.

고개를 푹 숙이고 있는 아인 모를 보던 아인. 생각하다가 결 심한 듯.

아인 (숟가락을 아인 모손에 쥐여주며) 일단, 드세요.

아인모 (고개 들어 아인 보면)

아인 (숟가락을 들며) 저도 먹을게요.

아인모 (눈에서 눈물이 글썽거리는데)

아인 (밥상만 보며) 착각하지 마세요.

(밥 한술 뜨며) 이거 먹는다고 용서하는 건 아니니까.

아인, 식은 밥을 한술 크게 떠서 입에 넣고. 소세지도 입에 넣는다.

목이 멜 듯하지만. 꾸역꾸역 입안에 들어 온 밥을 꼭꼭 씹는다. 다 부서진 집 안에서 마주 앉아 밥을 먹는 아인과 아인 모.

S#56 아인 모집 앞 + 촬영장(밤)

아인, 아인 모 집에서 나와서 허름한 집을 한참이나 보는데.

아인 모(E) 아··· 그리고. 비서분한테 고맙다고 꼭 좀 전해줘.

한숨을 푹 쉬고 집 앞에 주차된 차에 타는 아인. 병수에게 전

화하고.

- 정리 중인 촬영장에 있던 병수가 아인에게 전화 오자 받는다.

병수 네. 상무님. 괜찮으세요?

아인 미안하다. 몸이 좀 안 좋아서. 촬영은 잘 끝냈어?

병수 네. 지금 정리 중입니다.

아인 그래. 수고했다. 그리고 비서 문제는

병수 내일 출근하면 수정 씨한테 바로 얘기하겠습니다.

아인 아니, 하지 마.

병수 (의아하고) 네?

아인 아무 말 하지 마.

병수 알겠습니다.

전화를 끊은 아인의 얼굴에 미안함이 가득하고.

아인 이 죄를 어떻게 갚아야 하나…

S#57 도로/한나 차 안

운전 중인 박차장과 뒷자리에 앉아있는 한나.

박차장 잘하세요.

한나 (째릿) 진심이야? (하는데 친구〈7부 S#24 친구1〉 전화 오면 받는다.)

친구1(F) 야, 너 석산그룹 아들이랑 맞선 본다며.

한나 응.

친구1(F) 걔 여기저기 찝쩍대고 다니는 거 몰라?

한나 (통화하며) 알어. 걔 그러고 다니는 거 모르는 사람이 어딨어?

친구1(F) 근데 맞선은 왜 봐?

한나 맞선은 개뿔. 그냥 비즈니스 미팅 같은 거지.

친구1(F) 정략결혼은 절대 안 한다며?

한나 내 인생에 정략은 없어도. 전략은 있으니까.

S#58 레스토랑(밤)

박차장이 석산 아들에게 와인을 따라주다가 잔이 넘칠 듯하 자 멈춘다.

석산 아들 (기분 나쁘다는 듯 쳐다보며) 야, 왜 멈춰?

박차장 넘칠 거 같아서 멈췄습니다.

석산 아들 니가 결정하는 사람이야?

한나 (화 누르고/박차장에게 미안해서 접시만 보며) 적당히 하세요.

석산 아들 왜 내 지시도 없이 멈추냐고!

박차장 …

석산 이들 이깟 술은 넘칠까 봐 더 못 따르면서. 자신감은 넘쳐흐른다며?

박차장 (모욕감에 얼굴이 벌게지고)

석산 아들 왜? MBA 받고 나니까 같은 급 된 거 같아?

박차장이 석산 아들 앞에서 고개를 숙이고 있다.

박차장 죄송합니다.

석산 아들 (한나 본 후 보란 듯이 와인 잔을 들어 박차장 얼굴에 확 뿌리고는) 이게 싸가지 없이 어디다 대고.

> 박차장, 얼굴에 와인 맞고 가만히 서있는데. 올라오는 화를 참는 듯 등 뒤로 맞잡은 손이 떨린다. 그 모습을 본 한나 눈이 뒤집히고.

석산 아들 (한나 보고 '어때 잘했지?' 하듯 미소 지으면)

한나 (와인 잔을 들고 석산 아들 얼굴에 확 뿌려버리며) 이게 싸가지 없이 어따대고!!!

> 얼굴에 와인 맞고 당황한 석산 아들과 X됐다 싶은 박차장. 와인 잔을 들고 석산 아들을 죽일 듯이 쳐다보는 한나 얼굴 에서.

> > 12부 끝

S#1 20년 전. 한나 집/마당 + 왕회장 방(낮)

퇴근하는 왕회장이 마당을 가로질러 집으로 들어가고. 조대표가 왕회장 가방을 들고 뒤따라서 들어가는데.

한나(E) (조용히) 아저씨. 문어 아저씨.

조대표 (한나 목소리를 듣고 돌아보면)

한나 (나무 뒤에 숨어서 오라고 손짓한다)

조대표 (가까이 가서/한나랑 눈높이 맞춰서 앉으며) 한나, 왜?

한나 빠나나우유 사 왔어요?

조대표 바나나우유? 아니. 안 사 왔는데.

한나 왜 안 사 왔어요?!

조대표 사 온다고 한 적 없는데?

(말은 그렇게 하지만 조대표 안쪽 주머니가 불룩하다)

한나 무슨 소리예요…! 아저씨가 울고 싶을 때 안 울고 꾹 참으면.

빠나나우유 사준다고 했잖아요.

조대표 (미소) 왜 울고 싶었는데?

한나 (주눅 든 아이처럼 말을 약간 웅얼거리며) 아빠는 늦게 들어오고. 할아버지는 무섭고 오빠는 나랑 안 놀아주고…

조대표 또?

한나 (입밖에 내뱉으면 안되는 말을 하듯) 엄마도 보고 싶고… 빠나나우유 먹으려고. (당장이라도 울 듯하다) 안 울고 꾹 참았 는데…

조대표 그래? 그러면 사줘야겠네.

조대표가 안주머니에서 바나나우유 꺼내면. 한나 얼굴이 확 밝아지고. 빨대를 꽂아서 한나에게 건네면 맛있게 먹는다.

한나 (한참 먹다가) 아저씨. 나 사는 게 힘들어.

조대표 이렇게 좋은 집에서 사는데 뭐가 힘들어?

한나 내 친구들은 다 자기편이 있는 거 같은데. 난 세상에 내편이 하나도 없는 거 같아.

조대표 왜?

한나 어… 그냥… 느낌이 그래.

조대표 (알거 같아 씁쓸하고/표정 바꾸며) 아닌데. 한나 편 있는데?

한나 누구?

조대표 나. 아저씨는 한나 편인데?

한나 진짜?

조대표 그럼. 문어 말고 문호 아저씨라고 하면 계속 한나 편 할게.

한나 그럼 약속해. (새끼손가락 내밀며) 평생 내편 한다고.

한나가 내민 새끼손가락에 손가락 걸고 약속하는 조대표. 한나가 헤헤 웃고. 조대표도 귀엽다는 듯 보는데.

한나 약속했으니까. 내가 이제 아저씨는 100% 믿을게.

조대표 100%는 믿지 마.

한나 왜?

조대표 사람은 100% 믿는 거 아니야. 나중에 상처받아.

한나 (생각하다가) 그럼… 50%만 믿을게.

한나와 조대표가 서로를 바라보며 미소 짓는 모습에서.

TITLE 13부 발등은, 믿는 도끼에 찍히는 법

S#2 도로/한나 차 안(밤)

차가 도로를 달리고 있고. 박차장이 무표정하게 운전 중인데. 한나가 박차장 표정을 살 짝 보고는

한나 박차장, 오늘따라 왜 이렇게 말이 없어?

박차장 원래 말은 상무님이 하시죠. 저는 보통 대답을 하고.

한나 오늘 내가 평소랑 다른가?

박차장 다르긴 한데. 오늘이 역대급이세요.

한나 뭐가?

박차장 옷도 그렇고 미모도 그렇고.

한나 신경 좀 썼지. 맞선… 에이씨. 등산복이나 입고 올 걸 그랬

4?

박차장 잘하세요.

한나 (째릿) 진심이야? (하는데 친구(7부 S#24 친구1)전화 오면 받는다)

친구1(F) 야, 너 석산그룹 아들이랑 맞선 본다며.

한나 응.

친구1(F) 걔 여자만 보면 환장하고 돌아다니는 거 몰라?

한나 알어.

친구1(F) 근데 맞선은 왜 봐?

한나 맞선은 개뿔. 그냥 비즈니스 미팅 같은 거지.

친구1(F) 정략결혼은 절대 안 한다며?

한나 내 인생에 정략은 없어도. 전략은 있으니까.

S#3 레스토랑 주차장(밤)

차가 레스토랑 주차장으로 들어서면.

박차장이 차를 주차하고. 한나가 내리려는데 박차장은 내리 지 않는다.

한나 뭐야? 왜 안 내려?

박차장 (한나가 맞선 보는 걸 보고 싶지 않다) 오늘은 차 안에 있을게요.

한나 내려. (박차장에게 맞선 보는 모습을 보여주고 싶다. 이건 아무 감정 없이 보는 맞선일 뿐이라고) 박차장 없인 아무 데도 가기 싫으니까.

S#4 레스토랑(밤)

한나가 들어오면. 먼저 와있던 석산 아들이 앉아서 인사한다. 한나가 석산 아들을 보면 과하게 멋 부린 옷차림이 마음에 안 들고.

CUT TO

식사를 어느 정도 한 듯하고. 직원이 새 와인을 들고 와서 따라주면. 석산 아들 마셔보고 인상을 팍 쓴다.

석산 아들 야. 여기 소믈리에 바꿨냐?

직원 네?

석산 아들 맛이 왜 이래? (잔 들이밀며) 니가 마셔봐.

직원 죄송합니다. 다른 걸로 준비해 드리겠습니다.

한나 됐어요. 그냥 두고 가세요.

직원이 인사하고 가면, 석산 아들이 한나를 못마땅한 듯 보고.

한나 (밥만 먹으며) 말 좀 길게 하지? 반말하지 말고.

석산 아들 존댓말이야 존대할 만한 사람한테나 하는 거지.

(와인 잔 내밀며) 한 잔 따라줘.

한나 (이게 돌았나?/썩소) 직접 따라 마시세요.

석산 아들 (잘 됐다/다른 테이블에 앉아있는 박차장 보고) 야. 너 이리 좀 와봐

한나 (이 새끼가…)

박차장 (석산 아들한테 오면)

석산 아들 (잔 내밀며) 한 잔 따라봐.

박치장 (와인 병을 들고 따라주다 멈추면)

석산 아들 더.

박차장 (더 따라주다 멈추면)

석산 아들 (쓰음) 더!

'왜 이럴까?' 싶지만 계속 따라주고. 잔에 와인이 넘칠 듯 말 듯 하자.

박차장이 더는 따를 수 없어서 멈춘다.

석산 아들 (기분 나쁘다는 듯 쳐다보며) 야, 왜 멈춰?

박차장 넘칠 거 같아서 멈췄습니다.

석산 아들 니가 결정하는 사람이야?

한나 (화 누르고/박차장에게 미안해서 접시만 보며) 적당히 하세요.

석산 아들 왜 내 지시도 없이 멈추냐고!

박차장 …

석산 아들 이깟 술은 넘칠까 봐 더 못 따르면서.

자신감은 넘쳐흐른다며?

박차장 (모욕감에 얼굴이 벌게지고)

석산 아들 왜? MBA 받고 나니까 같은 급 된 거 같아?

박차장이 석산 아들 앞에서 고개를 숙이고 있다.

박차장 죄송합니다.

석산 아들 (한나 본 후 보란 듯이 와인 잔을 들어 박차장 얼굴에 확 뿌리고는)

이게 싸가지 없이 어디다 대고.

박차장, 얼굴에 와인 맞고 가만히 서있는데. 올라오는 화를 참는 듯 등 뒤로 맞잡은 손이 떨린다. 그 모습을 본 한나 눈이 뒤집히고

석산 아들 (한나 보고 '어때 잘했지?' 하듯 미소 지으면)

한나 (와인 잔을 들고 석산 아들 얼굴에 확 뿌려 버리며) 이게 싸가지 없이 이 어따대고!!!

얼굴에 와인 맞고 당황한 석산 아들과 X됐다 싶은 박차장. 와인 잔을 들고 석산 아들을 죽일 듯이 쳐다보는 한나 얼굴 에서.

S#5 한수 차 안 + 화장실(밤)

석산 아들에게 전화가 오면 한수 시계 보고는

한 시간 만에 전화가 왔다는 건… 생각대로 됐다는 소리네. (전화받으며) 응. 잘 만나고 있어?

석산 아들(F) 야! 강한나 그거 완전 개싸이코

한수 (표정은 생글생글 한데 목소리는 걱정해 주는 척) 무슨 일인데?

석산 아들 니가 조언한 대로 지 비서한테 뭐라고 좀 했더니. 내 얼굴에 와인 뿌리고. 무슨 웨이터의 법칙이니 어쩌니 하면서 이주

한수 뭐? 웨이터의 법칙?

S#6 레스토랑(밤)

S#4 연결.

석산 아들 얼굴에 와인을 뿌리고 죽일 듯이 보고 있는 한나.

석산 아들 (어안이 벙벙해서) 미쳤어?! 이게 뭐 하는 짓이야!!!

한나 그럼 넌 뭐 하는 짓이냐?! 비즈니스 미팅 자리에서 이게 뭐하는 짓이냐고! 넌 웨이터의 법칙도 모르냐?

석산 아들 뭐…? 웨이터?

한나 웨이터나 부하직원에게 무례한 사람은 절대 좋은 비즈니스 파트너가 아니다. 전 세계 CEO들이 다 아는 비즈니스 룰.

INSERT 한나방

책상 위에 요즘 읽고 있는 책들이 보이고. 그중 빌 스완슨 〈책에서는 찾을 수 없는 비즈니스 규칙 33 가지〉 보인다.

현재.

석산 아들 맞선 보러 나와서 무슨 비즈니스 룰이야!

한나 야, 너 우리 집안이랑 엮이고 싶어서. 정략결혼 하려고 나온 거잖아. 그럼 비즈니스지. 아니야?

석산 아들 (대답 못 하고)

한나 너 나 좋아하냐?

석산 아들 (뭐래?)

한나 아니잖아. 내가 싫어하는 이 부르고뉴. 달팽이 먹으라고 주

문해 놓은 게.

니가 나에 대해서 뭘 알어?

석산 아들 그거야 차차 알아가면

한나 뭘 알아가. 내가 아는 건 딱 하나야.

너네 집안 재계 서열 순위.

어디서 싸가지 없이 재계 서열도 한참 밑인 게.

내 앞에서 내 직원 얼굴에 술을 뿌리고 있어!

석산 아들 (막상 할 말 없고)

한나 넌 몽타주도 꽝. 패션 감각도 꽝. 비즈니스 매너도 꽝. 삼진

아웃이니까.

(꺼지라는 듯) 가~!

S#7 한수 차 안 + 화장실(밤)

S#5 연결.

석산 아들 (빡쳐서) 이러면서 사람을 개무시하고. 어!

한수 (더 듣기 귀찮다) 일단 끊어봐. 내가 확인 좀 해볼게.

(석산 아들이 말을 하는데 전화 끊고는) 이제 열매 좀 맺어볼까.

S#8 이모집(밤)

계란 묻힌 소세지를 테이블에 놓던 정석이 얼굴이 환해진다.

정석 진짜? 아인아, 잘됐다. 정말 잘됐어!

아인 잘 되긴 뭐가 잘돼요. 먹여 살려야 할 사람 하나 생겼는데.

정석 (앉으며) 넌 꼭 맘에도 없는 소리 하더라. 낳아주시 어머니데 먹여 살리면 힘이 되지

아인 먹여 살리는 게 뭐가 힘이 돼요?

정석 더럽고 아니꼬와서 때려치우려다가도, 먹여 살려 할 사람 보고 참고, 또 참으면서 버티는 게 회사생활이잖아.

아인 ...

정석 먹여 살려야 할 사람이 계속 먹고살게 하는 원동력이야.

아인 선배님 원동력은 다 컸잖아요.

정석 우리 지우? 다 컸지. 시집간다는데.

아인 (놀람) 지우 결혼해요?

정석 (어두워진 표정으로 술을 마시면)

아인 아직 학교도 졸업 안 했잖아요?

정석 이번에 졸업하는데. 졸업하고 남편 될 사람이랑 유학 가기로 했다네.

아인 유학 다녀와서 결혼해도 되잖아요?

정석 (씁쓸하게) 사돈 어르신이 내년에 정년퇴임이기도 하고.

아인 (끈 떨어진 아빠라서 딸 결혼하는데도 해줄 게 없겠구나) 식장은 잡 았어요?

정석 왜?

아인 VC호텔 계열사 임원 할인해 주니까. 내가

정석 할인받아도 호텔이야. 내 능력으론…

씁쓸한 정석이 소주를 따서 아인이 앞에 글라스에 따라주려 는데. 아인이 손으로 글라스를 막고 거절한다.

정석 왜? 안 마시게?

아인 네. 요즘 운동해요.

정석 운동? 뭐?

아인 달리기요.

정석 니가?

아인 (피식하고)

정석 그렇다면 내가 가만히 있을 수는 없지. (하고 핸드폰을 한참이 나 만지작거리더니) 너 운동화 240 신지?

아인 왜요?

정석 보냈다. 선물.

아인 선배가 무슨 돈이 있다고요?

정석 너 술 안 먹고. 약도 끊고 운동한다는데. 내가 이 정도도 못 해줘?

아인 (고맙고) 그럼 지우 드레스는 제가 사줄게요.

정석 니가 왜?

아인 선배 딸 결혼한다는데, 내가 그 정도도 못 해줘요?

아인과 정석이 서로를 바라보고 미소 짓고.

S#9 아인 집/안방(밤)

씻고 방으로 들어오는 아인.

핸드백에서 엄마에게 받은 플라스틱 팔찌를 꺼내서 한참이

나 보다가.

침대 옆에 둔 수도 없이 꿰맨 낡은 토끼 인형에 팔찌를 채우고는

인형을 벽장에 있는 박스(졸업앨범과 같은 것들이 들어있는)에 넣고 침대에 누우면.

아인, 아주 오랜만에 평온하고 깊게. 잠든다.

S#10 BAR + 한수 차 안(밤)

10부 S#39 그 자리에서 한나가 술을 마시고 있고. 박차장은 한나 뒷자리 테이블에 앉아있다.

박차장 (술을 벌컥벌컥 마시는 한나 보고는) 몸 상하는데… (그때 전화 오는데 강한수 부사장/표정이 굳고는) 네 부사장님.

한수(F) 연락받았습니다. 방금 무슨 일 있었는지.

박차장 (무표정하고) 죄송합니다.

한수 차가 서면. 한수가 창밖을 보는데. 한나가 있는 바 앞이다.

한수 그게 왜 박차장님이 죄송할 일입니까. 한나, 자주 가는 강남 바에 있죠?

박차장 네.

한수 잠깐 나오세요. 지금 앞에 와 있으니까.

박차장 지금요?

한수 네. 한나한테 말하지 말고. 조용히.

S#11 BAR 밖 + 한수 차 안(밤)

바에서 나오는 박차장.

한수, 창을 통해 박차장을 보다가 기사한테 눈짓하면 기사가 내려서 한수 옆자리 문을 열어준다

박차장, 누가 문 열어주는 게 어색하지만 한수 옆자리로 타면.

한수 말 빙빙 돌려봐야 시간 낭비니까. 직접적으로 제안할게요.

박차장 네.

한수 한나랑 계속 만나세요. 결혼까지 쭉. 내가 도울 테니까.

박차장 (결국 이렇게 나오는구나…)

한수 어떠세요?

박차장 (떠본다) 부사장님 이익은 보이는데. 제 이익은 뭘까요?

한수 (넘어오는구나) 역시! 박차장이 내 처남으로 딱이야.

결혼하면 현금 3000억이랑. 계열사 건물 관리하는 회사 지 분 100% 줄게

박차장 (놀랐지만 티 안 내고)

한수 알지? 건물관리 회사 땅 짚고 헤엄치는 사업인 거.

박차장 알죠. 근데 제 몸값이 이 정도일 줄은 몰랐는데요?

한수 무슨 소리야. 가만히 있다가 한나한테 넘어가는 거 생각하면. 이건 돈도 아니지.

박차장 ..

한수 나랑 박차장 둘 다에게. 이거보다 가성비 좋은 제안이 어딨어.

(기대하며) 어때?

박차장 (대답 없고)

한수 나랑 손잡으면. 지금 박차장 눈에 보이는 거. 다 손에 쥘 수 있어.

박차장 (창밖 보고) 진짜 그렇겠네요.

한수 생각해 봐. 연락 기다릴게.

박차장 네. 한동안 고민스러웠는데. 부사장님 제안 듣고 나니까.

(의미심장) 머릿속이 맑아지네요.

한수 (넘어왔다!)

박차장 빠른 시일 내에 답 드리겠습니다.

S#12 BAR(出)

박차장이 다시 자리로 돌아와서 보면. 한나가 술에 취해서 바에 엎드려있다.

박차장 (한나 보다가) 일어나세요. 이제부턴 혼자 일어서야 하니까.

술에 취해 엎드려있는 한나를 멀뚱히 보고 있는 박차장인데.

S#13 길거리(밤)

사람 한 명 없는 조용한 길거리. 박차장이 한나를 업고 가 는데. 한나 (술주정) 야. 박차장, 넌 왜 가난한 거냐? 왜에에에에에~~!

박차장 제가 왜 가난해요? 대기업 차장인데.

한나 도대체 니네 할아버지랑 아버지는 돈 안 벌고 뭐 하신 거 냐고…!

박차장 사실 저도 잘한 거 하나 없어요.

한나 박차장이 뭐 어때서?

박차장 저도 일생일대의 실수를 했거든요…

한나 뭔데?

박차장 비트코인.

한나 ???

박차장 아···! 피자 두 판 사 주고 비트코인 10만 개 받은 사람도 있던데.

최고가 팔천만 원에 십만 개면… 팔조네…

한나 (업혀서 키득키득 웃고)

박차장 회사는 뭐 하러 다녔을까. 집에서 비트코인 채굴이나 할걸. 기초?

한나 그러게. 그 정도면 강한수 정도는 누를 수 있었는데.

박차장 그러게요. 그랬으면. (의미심장) 혼란스럽지도 않았을 텐데.

재미 삼아 말은 했지만. 말해 놓고 나니 씁쓸한 두 사람. 한나가 박차장의 목을 꽉 끌어안으면. 박차장 얼굴이 벌게지 는데.

박차장 (진지하게) 상무님…

한나 왜?

박차장 저 죽을 거 같아요…

한나 (설마 나를 사랑해서 죽을 거 같다는 소린가? 술이 번쩍 깨는데)

박차장, 제자리에 서서 이종격투기 선수가 탭 하듯 자신의 목을 감은 한나 팔을 탁탁 치며.

박차장 숨 막혀서 죽을 거 같아요. 팔에 힘 좀 빼세요! (하고 몸을 숙이

고 캑캑거리고)

한나 (기분 확 상했다/버럭) 내려. 기분 나빠서 못 업히겠네!

박차장 그럴까요? 그럼 내려오세요.

한나 (내려주려고 하자 안 내리겠다는 듯, 목 감싸고) 싫어. 생각 바꿨어.

박차장 그만 내려오세요.

한나 싫은데, 월급 줬는데.

박차장 업어주는 건 월급에 포함 안 돼요.

한나 얼마야? 업어주는 건 얼만데?

박차장 됐어요. (하고 한나 업고 다시 걸어가고)

한나 되긴 뭐가 돼. 얼마냐고. 나 돈 많아!

박차장 서비스. 공짜로 해줄게요.

한나 (의미심장) 평생?

박차장 대답 없자. 한나 박차장에게 꿀밤을 날린다.

박차장 아퍼요. 이럴 거면 내리세요.

한나 산책 좀 하자아아아~~

박차장 자기 발로 걷는 게 산책이지. 이게 무슨 산책이에요.

한나 걷는 거 아주 극혐이라고!

내리지 않겠다는 듯 업힌 한나가 박차장을 꽉 끌어안고. 박차장도 말로는 내리라고 하지만 떨어지지 않게 팔에 힘을 꽉 주고 한나를 업고. 가로등이 드문드문 켜진 길을 천천히 걸어간다.

S#14 부동산(이침)

아인이 부동산으로 들어오면, 사장이 인사하고.

아인 투룸 오피스텔 좀 보여주세요.

사장 직접 사시게요?

아인 아뇨. 저희 (어머니라고 해야 하는데. 입에 안 붙어서 말이 잘 안 나온다)

어머니가 사실 곳입니다.

사장 나이 좀 있으신 분이 사시려면… (컴퓨터 보며) 지하철 가까이 있는 데랑. 바로 옆에 종합병원 있는 데랑. 또…

아인 ...

사장 여기는… 아니다. 바로 앞에 경찰서가 있어서 시끄러울 수 있거든요.

아인 (주의 깊게 보며) 이 집 보안은 어때요?

사장 아유 그거야 뭐, 거의 청와대급이죠.

아인 그럼, 거기로 계약할게요.

사장 집도 안 보시고요?

아인 (종이랑 명함 주며) 이분한테 전화드려서 집 보여 드리고, 괜찮다고 하면 저한테 전화 주세요.

아인이 부동산을 나가는데 전화가 오면 받고.

아인 응. 웨딩샵에서 보자.

S#15 웨딩샵(낮)

커튼이 열리면. 웨딩드레스를 입은 지우가 보이고. 드레스가 마음에 드는지 얼굴이 환하다.
그 모습을 흐뭇하게 보고 있는 아인.

아인 어때? 그게 제일 마음에 들어?

지우 어. 이게 제일 예쁘긴 한데…

그때 직원들이 자리를 비켜주면.

지우 (아인에게 와서 조용히) 이건 너무 비싸…

아인 가격 신경 쓰지 말고. 니 마음에 드는 걸로 해.

지우 그래도 내가 이모한테 받기는 너무 과한데.

아인 너한테 해주는 게 아니라. 너네 아빠한테 해주는 거야.

지우 (아인 보면)

아인 정석 선배는 나한테 아무것도 안 받으려고 하니까.

지우 …

아인 아빠 너무 미워하지 마.

지우 내가 미워하나. 엄마가 미워하지.

그렇게 회사 그만두지 말라고 신신당부했는데도.

덜컥 사표 쓰고 나와서 사업하다 망했으니까.

아인 (뭐라고 말하려다가) 너라도. 아빠 미워하지 마.

지우 (포즈 취하고) 당연하지. 이렇게 예쁜 드레스 선물 받았는데.

아인 (지우 보고 미소를 짓고)

S#16 오피스텔 일각(낮)

아인 모가 오피스텔 건물 앞에 와서 서성이면. 부동산 사장 이 다가와서

사장 혹시 고아인 상무님 어머님이세요?

아인모 네.

사장 가시죠. 집 보여드릴게요.

아인 모가 부동산 사장이 이끄는 대로 따라가는데.

- 출입문. 아인 모의 시선으로 보면. 문 앞에 지키고 서있는 보안 직원이 보이고. 번호키를 대자 유리문이 열린다.

아인 모 그 모습을 찬찬히 보고.

- 엘리베이터에서 내리면 넓고 깨끗한 복도가 보인다.

아인 모는 조용히 뒤따르기만 하고.

- 번호키로 문을 열면. 지금 살고 있는 연약한 샷시 문과는 다르게. 단단한 쇠로 만든 두꺼운 문이 열리고. 아인 모가 문 을 만져보는데. 사장(E) 들어오세요.

아인 모가 들어가면 창밖으로 경찰서가 보이고. 곰팡이 슨 지하 방과는 다른 깨끗한 집안이 보인다.

사장 따님이 효녀예요. 여기 월세 만만치 않은데.

아인 모, 이런 좋은 집에 사는 게 염치가 없지만 동시에 생전처음으로 안전하고 깔끔한 집에서 살게 됐다는 생각에 마음이 평온해진다.

S#17 대행사/아인 방(낮)

아인이 자리에 앉아서 곰곰이 생각 중인데. 문자가 와서 보면.

아인 모(E) 집이 너무 좋아서 미안스럽다…

아인 (문자 한동안 보다가)

아인 (E) 어머니가 거기 사시는 게 (라고 쓰다가 어머니라는 단어 지우고) 거기 사시는 게 저 도와주는 거예요, 계약할게요.

하는데, 수정이 노크를 하고 들어오면.

수정 상무님, 부르셨습니까.

아인 왜 말 안 했어?

수정 네? 무슨…

아인 어제 만났어, 말해도 돼.

수정 (무슨 말인지 알겠다) 아···· 그게··· (하고 눈치 보면)

아인 괜찮아.

수정 상무님이 저번에 저한테 그러셨잖아요. 증명하라고

FLASHBACK 5부S#33

아인 니가 나한테 쓸모 있는 사람이라는 걸. 증명해. 최상무가 시킨. 이런 지저분한 방법 말고. 니 능력으로.

아인이 나가고, 수정은 어떻게 해야 할까. 고민 중이다.

현재.

아인 그래서?

수정 저는 상무님한테 증명할 능력이 없어요.다른 분들처럼 아이디어를 낼 수 있는 것도 아니고.

아인 ..

수정 뭘 보여드릴 능력은 없지만. 뭘 하지 않을 능력은 있으니까… 제가 할 수 있는 최선은 말하지 않는 거라고 생각했습니다.

아인 내가 미안하다. 잘 알지도 못하면서 그런 식으로 말을 해서.

수정 (고상무님이 나한테 사과를?/아인 바라보면)

아인 사과할게. 그리고 고맙다.

수정 아니에요. 충분히 그러실 수 있죠. 저 같아도 그 상황이었으면 그랬을 거예요. 아인 왜 최상무한테 보고 안 했어? 니가 알고 있는 거 말했으면, 정직원 될 수도 있었을 텐데?

수정 정직원 되고 싶죠. 근데… 다른 사람한테 상처 입히면서 까진. 그러고 싶지 않아요. (말을 할까 말까 고민하다) 한 팀이 되고 싶기도 하고…

아인 한 팀?

수정 네. 물론 저야 그럴 수는 없죠. 없지만. 사회생활 시작한 지벌써 8년 짼대… 한 번도 어디에 소속돼 있다는 느낌을 받은 적은 없었거든요.
(아인 보며) 한 팀이라고, 식구라고 말해준 분들도 처음이고.

(생각하다가/피식) 은정씨디가 그러든?

수정 네. 상무님에게도 그렇지만. 저한테 잘해준 분들인데, 실망시켜 드리고 싶진 않았어요.

아인 (끄덕거리곤) 최상무가 너한테 한 약속. 내가 지킬게. 나한테 그럴 수 있는 능력이 생기면.

수정 감사합니다. 근데…

아인 왜?

아이

수정 최상무님이 당장 회사 나가라고. 너무 무섭게 말씀하셔서… 어쩔 수 없이 보고드린 거 하나 있어요.

아인 뭔데?

S#18 서울지검/검사실 밖 + 안(낮)

최상무가 〈김우석 검사실〉 앞에 와서 다시 한번 명패 확인 하고. **CUT TO**

최상무와 김우석 검사가 마주 보고 앉아있는데.

검사 (명함 보며) 음… 기획본부장과 제작본부장이라…

VC기획의 차기 대표분들이겠네요?

최상무 네.

검사 그렇다면 두 분이 경쟁 관계이신 거고?

최상무 그렇죠.

검사 따라서. 적의 적은 동지인 거다?

최상무 물론이죠.

검사 호감이 가네요? 근데 문제는.

최상무 …

검사 제가 지금 드릴 것도. 받을 것도 없다는 건데.

최상무 인사라도 할 겸 왔습니다.

서로 알고 지내서 손해 볼 건 없을 거 같아서.

검사 그럼, 제가 곧 뭔가 드릴 게 생길 것도 같은데.

그때 최상무님은 저한테 뭘 해주실 수 있을까요?

최상무 스피커가 되어 드리죠.

검사 ???

최상무 검사님이 주신 정보를 전 직원이 알 수 있도록 울려 퍼트리

는 스피커.

검사 음… 상당히 영양가 있는 제안이시네요.

최상무와 검사가 일어나서. 최상무 손 내밀면. 검사가 내민 손을 잡는다.

S#19 대행사/제작2림(낮)

아인이 2팀 쪽으로 오면. 다들 아인이 온 줄도 모르고 일하는 중이다.

아인이 은정을 보면, 수정이 했던 말이 떠오르고.

수정(E) 상무님에게도 그렇지만. 저한테 잘해준 분들인데. 실망시켜 드리고 싶진 않았어요.

> 아인이 은정이에게 말을 하려고 다가가는데. 은정이 허리가 아픈지 허리를 톡톡 치다가 일어서서 스트레 칭을 하는데.

아인 왜? 허리 아퍼?

일동 오셨어요.

아인 (은정을 바라보면)

은정 허리랑 목에 통증 없는 사무직 노동자가 어딨겠어요.

(장우랑 병수 보며) 안 그래요? 거북목 총각들?

병수+장우 (거북목 자세로 맥 잡다가 자세 바르게 하고)

아인 가자.

은정 네?

아인 가자구. 바꾸러. (TF팀원들 보며) 너희들도 가자.

S#20 데스커 매장(낮)

- 데스커 매장 외경.

아인이 TF팀과 매장으로 들어오며.

아인 (제품 가리키며) 요즘엔 저런 책상 많이 쓰더라.

은정 오… 저런 거 영화에서 봤는데.

(팀원들 보며) 실리콘밸리 같은 데서는 저렇게 서서 일하고 그 러잖아

병수 나도 저런 책상 한번 써보고 싶긴 했는데.

장우 예전엔 벌이었잖아요. 수업 시간에 떠들다 걸리면 서서

은정 (장우 등 찰싹 치고) 분위기 파악 못 할래?

원희 (장우 등 찰싹 치고) 찬물 끼얹을래?

병수 이러니까 니가 지금까지 모쏠인거야.

아인 (장우보며) 너 모쏠이었니?

장우 (자신을 빤히 바라보는 아인 보고 어물어물하는데)

직원 (다가와서) 어서 오세요.

아인 책상 좀 보려고 하는데요.

직원 이쪽으로 오세요. (직원이 제품 보여주면서 스펙 블라블라)

아인 디자인도 세련되고 괜찮네. 어때?

일동 좋아요. 저도요.

아인 (직원에게 카드 주며) 계산해 주세요.

아인이 내민 카드를 직원이 받으려고 하는데. 은정이 아인 내민 카드를 자세히 보다가 덥석 잡는다. 은정 전 안 좋아요.

일동 ???

아인 왜? 마음에 안 들어?

은정 아뇨. 책상은 너무 좋은데…

아인 그런데?

은정 (카드 내밀며) 이거 법카 아니고 상무님 개인 카드잖아요.

사비로 사주시는 건 아무래도 좀 부담스러우실 거 같아서…

아인 괜찮아.

(자신을 바라보는 팀원들 보고는) 내가 너희들한테 갚아야 할 빚

도 있고.

병수 빚이요? 저희한테?

일동 (의아하다는 듯 서로를 보면)

아인 (은정 손에 있는 카드 받아서 직원에게 주고는) 있어. 그런 게.

아, 그리고 회식 한번 하자.

일동 (놀라서) 회식이요?

S#21 국밥집(낮)

8부 S#4 장소에서. 한나와 박차장 국밥 먹는 중이고.

박차장 해장이 좀 되세요?

한나 속 쓰려서 죽는 줄 알았네…

박차장 그러게 술 좀 적당히

한나 어우… 골 울리니까 잔소리 좀 하지 마.

한나 보고 피식 웃던 박차장 핸드폰에 알람 오고. 보면. 박차장이 이사로 인사발령 됐다는 인트라 메일이다. 핸드폰을 한참이나 보던 박차장. 국밥을 먹고 있는 한나를 바라본다.

박차장(E) 결과 알려드려야 할 때가 됐네…

국밥 먹던 한나. 시선을 느끼고 박차장을 보면. 박차장이 한나 눈을 피하지 않고 담담하게 바라만 본다.

한나 왜에? 뭐어?

박차장 (그저 한나를 바라만 보고)

한나 알았어. 다음부턴 적당히 마실게.

하고 한나가 뚝배기에 머리 박고 국밥만 먹으면. 박차장, 자신의 뚝배기에서 돼지 귀를 찾아서 한나 밥 위에 올려준다.

박차장 드세요. 상무님 이거 좋아하시잖아요.

한나 오~ 오돌뼈. 내꺼에는 몇 개 없던데.

박차장 (한나를 빤히 보며) 이거 오돌뼈 아니에요.

한나 (입에 넣으며) 그럼 뭔데?

박차장 귀요.

한나 뭐?

박차장 귀라구요. 돼지 귀.

충격받은 한나. 씹던 입이 멈추고. 안 그래도 울렁거리던 속이 뒤집히는 듯 안절부절못하다가 휴지에 씹던 걸 뱉는다.

한나 (버럭) 박차장!!!

사람들 (식당 안에 있던 사람들이 전부 한나 쪽을 보고)

한나 (버럭) 안 그래도 속 안 좋아 죽겠는데! 그걸 꼭 지금 말해야 겠어!!!

박차장 (무표정하게 한나를 본다)

한나 그리고 지금까지 나 속인 거야? 내가 이거 먹으면서 좋아할 때마다

박차장 상무님. 주변 좀 보세요.

한나 주변 뭐? (하고 주변을 보면 다들 한나를 보다가 눈이 마주치자 고개 를 돌린다)

박차장 부끄러워서 못 있겠네요. 볼일 있어서 먼저 일어나겠습니다.

한나 지금, 나 혼자 두고 간다고?

박차장 네. 성인이면 혼자서도 뭐든지 잘해야겠죠?

하고 박차장이 일어서서 가면.

한나 버럭! 하고 화를 내려다가 박차장 뒷모습을 뚫어지게 보며.

S#22 도로 + 차 안(낮)

무표정하게 운전 중인 박차장. 차 밖으로 보이는 풍경들을

보며

박차장 저 정도 건물이면 500억. 저 건물은 한 700억 할거고.

우리 엄마가 살고 싶어 하는 제주도 전원주택도 10억이면 충분하고 \cdots

삼천억이면 써도 써도 돈이 남네…

(하는데 전화 오면 한나다. 받지 않고) 전화하지 마세요.

흔들리니까.

하고 박차장이 액셀을 밟고 빠르게 달려간다.

S#23 국밥집(낮)

손님들이 거의 빠진 국밥집. 일하는 아주머니들이 흘끔흘끔 보고 가는데.

한나 (박차장에게 전화했지만 받지 않고) 이게 진짜…!

(핸드폰 다시 보면 박차장 승진했다는 인트라 메일이 보이고)

이게 나를 뭘로 보고 이런 뻔한 방법을 써?!

(어딘가로 전화를 하고) 회사죠? 지금 갈게요. (하고 국밥집을 나

가고)

S#24 VC본사/한수 방(낮)

박차장 노크를 하고 방으로 들어가면.

기다렸던 한수가 자리에서 일어나 박차장을 반긴다.

한수 어서 와. 앉어.

박차장 (밝은 표정으로 인사하고 소파에 앉고)

한수 점심은 먹었고?

박차장 네. 순댓국 먹었습니다.

한수 (친근하게) 좋은 것 좀 먹지. 순댓국 뭐야?

박차장 원래 좋아합니다. 국밥충이라서.

한수 좋네. 그런 소탈한 모습. 내가 사람 하난 잘 본 거 같아.

박차장 (미소로 대답하고)

한수 그래. 마음은 정한 거 같고.

박차장 네.

한수 앞으론 어떻게 진행할래?

박차장 (안주머니에서 봉투 꺼내 테이블에 놓으며) 이렇게 진행하겠습니다.

한수, 테이블 위 박차장이 놓은 봉투를 보고 인상을 팍 쓰고. 테이블 위에 흰 봉투에 쓴 사직서가 놓여있다.

박차장 부사장님에게 드리는 대답이라. 클래식하게 흰 봉투로 준비

했습니다.

한수 (올라오는 화 참고) 야, 왜 이러는 거야?

박차장 ‥

한수 돈이 부족한 거야?

박차장 아뇨. 안 그래도 여기 오면서 계산해 봤는데.

삼천억은 써도 써도 줄지 않는 돈이더라구요.

한수 그런데. (사직서 가리키며) 이게 대답이라고?

박차장 네.

한수 (결국 폭발) 야! 너 돌아이야?

박차장 ..

한수 이게 한나 따라다니더니 똑같이 미쳐가지고!

박차장 그래서 엮어주시려는 거 아니셨어요? 부창부수.

한수 얼굴이 울그락 불그락 하고. 박차장은 차갑게 한수를 보는데.

조대표(E) 상무님 예상이 맞다면 사직이 아니라 해고인 거죠.

S#25 대행사/조대표 방(낮)

한나와 조대표가 마주 앉아있는데.

조대표 정확하게 말하면. 한나 상무님이 해고한 거고.

한나 무슨 소리예요?!

조대표 이번 승진이 승진입니까?

한나 ..

조대표 박차장 이용해서 한나 상무님 끌어 내리려는 거 아닙니까?

한나 그래도

조대표 알고 있으셨잖아요. 일이 이렇게 될 수 있다는 거.

FLASHBACK 10부 S#24

한나, 과거가 생각나서 표정이 굳고.

한나 (힘없이) 그건 내가 할아버지랑 잘 조율을...

박차장 동시에 아가씨랑 정분난 머슴은 명석말이당하고 쫓겨날 거고.

한나 (막상 현실적인 말을 들으니 말문이 막힌다)

박차장 저랑 상무님을 섞으면 시너지가 안 나요. 서로에게 독이지.

현재.

한나 알고 있었다기보다

조대표 모두 다 상무님이 한 언행에 대한 결과니까. (단호하게) 받아들이세요

한나 (자신이 이런 상황을 만들었다는 것을 인정하기 싫어서) 그럼, 쉽게 포기하는 게 회사생활이에요? 남들이 가는 길로 만 가는 게

조대표 그건 아니죠. 다만 남들이랑 다른 길을 가면. 남들이 겪지 않는 일도 겪을 각오. 하셔야죠.

한나 (조대표 말이 맞는데. 그렇다고 동의하고 싶지는 않고)

조대표 한나야.

한나 (조대표를 보면)

조대표 앞으론 거절, 패배, 절망. 이런 거에 익숙해져야 할 거야. 아 그리고 하나 더.

한나 ..

조대표 외로움.

한나 아저씨가 좀 도와주면 되잖아요!

조대표 그건 안되지. 내가 조언한 거랑 다른 방향으로 가는 사람한

테. 무슨 도움을 줄 수 있겠어.

한나 진짜 이렇게 남의 편처럼 굴 거예요?!

조대표 방금 내가 한 말 잊었어?

한나 …?

조대표 거절에 익숙해져야 한다고. 동시에 외로움도.

한나 (생각하다가 벌떡 일어나서) 알겠다구요. 나 혼자 해결한다구요.

조대표 (방을 나가려는 한나를 빤히 보고)

한나 (조대표를 노려보며) 영원히 내 편 한다더니… 혼자 잘 먹고 잘

사세요. 문어 아저씨. (하고 한나가 화난 듯 문을 닫고 나가면)

조대표 밟아보면 알지. 죽을 싹인지. 이겨내서 큰 나무가 될 싹인지.

조대표, 바둑판과 기보를 보면서 생각 중인데.

한수(E) 마지막으로 하나만 묻자.

S#26 VC본사/한수 방(낮)

S#24 연결.

박차장을 설득하기는 불가능하다는 걸 느낀 한수.

한수 내가 정말 이해가 안 가서 그러는데.

박차장 (진지하게) 말씀하세요.

한수 너 한나 좋아하지?

박차장 네.

한수 돈도 이 정도면 적지 않고.

박차장 엄청난 돈이죠.

한수 그런데 어떻게 이런 제안을 거절하는 거지?

박차장 행복하게 살려구요.

한수 돈 없는 백수가 뭘로 행복하게 산다는 거야?!

박차장 이 돈 받으면 한나 상무님 미래에 염산 뿌리는 꼴인데… 행복하겠습니까?

한수 …

박차장 제가 보기에 부사장님은 불행한 사람인 거 같아요.

한수 뭐어?!

박차장 저한테 그렇게 제안하셨잖아요? 가성비 최고의 제안이라고.

한수 그래서?

박차장 그 말은 모든 걸 가성비로 생각하는 분이라는 건데. 누굴 믿을 수는 있을까? 누굴 사랑할 수는 있을까?

한수 (박차장을 뚫어지게 보고)

박차장 재산이 삼천억이든. 삼조든. 삼십조든.

사랑까지 가성비로 하는 인생이라면. 전 거절하겠습니다.

한수 그렇게 살면 아무것도 가질 수 없을 텐데. 빈털터리로, 춥지 않겠어?

박차장 제가 워낙 추위를 안 타는 체질이라서.

가성비 높게 따뜻하게 사세요.

박차장이 인사하고 나가면 한수가 무표정하게 앉아만 있다.

S#27 VC본사/복도(낮)

박차장이 한수 방을 나와서 걸어가다가 최상무랑 마주치고.

최상무 박차장님이 본사엔 무슨 일로?

박차장 부사장님 만나러 오셨나 봐요?

최상무 (대답하지 않고)

박차장 최상무님도 가성비 높게. 따뜻하게 사세요.

박차장이 미소 짓고 인사하고 가면. 최상무 무슨 소린가 싶은 표정이다.

S#28 대행사/밖(낮)

차에서 내리는 박차장. 착잡한 표정으로 건물을 올려다보고 있는데.

안주머니가 불룩하다. 한숨을 푹 쉬고는 건물로 들어가면.

S#29 대행사/한나 방(낮)

노크 소리 들리고. 박차장이 문을 열고 들어오면. 소파에 앉아서 박차장을 기다리던 한나가 박차장을 째려본다. 박차장 그런 한나에게 착잡한 미소로 대답하고. 한나 어디 갔다 왔어?

박차장 볼일 있어서요.

한나 무슨 볼일이 있길래. 내가 몇 번을 전화했는데도 안 받아?!

박차장 …

한나 박차장 강한수 만나고 왔어?

박차장 네.

한나 강한수를 왜 만나? 걔가 뭐라고 했는데?

박차장 (한나와 마주 보고 앉고)

한나 시비 결고 가면. 내가 버럭! 하고 화내고. 그거 핑계로 '아 더러워서 못 해먹겠네요' 뭐 이러려고 했어?!

박차장 역시. 이런 건 참 빠르세요.

한나 (말 꺼내기가 두렵지만) 설마… 사표 냈어?

박차장 네.

한나 뭐야!!! 나랑 상의도 없이. 그것도 강한수한테 왜 사표를 내냐고!!!

박차장 (억지 미소만 짓고)

한나 박차장 지금 하는 행동, 뻔해. 크리에이티브 하지 않아.

박차장 상무님. 인생은 신파예요.

크리에이티브한 거. 사람들은 잘 받아들이지 못해요.

한나 (뭐라고 하려는데)

박차장 다 눈치채고 있으시니까. 더 설명하거나 할 필요 없겠네요.

(안주머니에서 바나나우유 꺼내서 테이블 위에 놓고)

한나 (바나나우유 보고 박차장을 차갑게 본다)

박차장 (안주머니에서 빨대도 꺼내는데)

한나 그거 꽂기만 해봐…

박차장 (아랑곳하지 않고 바나나우유에 빨대를 꽂고)

한나 (차갑게 박차장을 보는데)

박차장 (바나나우유 건네며) 철 좀 드세요.

(하고 일어서며) 그럼 저는 영원히 퇴근하겠습니다.

한나 (올려다보며) 이렇게 가면. 나 너 안 봐.

박차장 (내려다보며) 그러라고 이러는 겁니다.

한나 박차장 없음… 세상에 내 편 아무도 없어.

내가 100% 믿을 수 있는 사람은.

박영우 너 하나밖에 없다고…!

몰라?

박차장 압니다. 제가 이대로 있으면.

상무님이 가진 모든 걸 빼앗길 수 있다는 것도.

서로를 한참이나 바라보고 있는 한나와 박차장.

박차장 이번에 많이 배우셨기를 바랄게요.

섞으면 시너지가 나지 않는 관계도 있다는걸.

한나 (눈에서 눈물이 한 방울 뚝 떨어지는데)

박차장 더 있다가는 떠날 수 없을 거 같아서. 인사를 하고 나 가고.

한나, 눈물이 한 방울 더 떨어지자. 아무도 보는 사람 없는데 도 불구하고

우는 모습 보이기 싫은 듯 두 손으로 눈을 꾹 누르고 있다가.

한나 남… 울지 않아… 난 울지 않아…

(하고는 박차장이 놓고 간 빨대 꽂힌 바나나우유를 집고는 빨아 먹으며)

나는… 울지 않을 거야…

텅 빈 방에 홀로 앉아있는 한나.

올라오는 눈물을 삼키듯, 꿀떡꿀떡, 바나나우유를 마시고 있다.

S#30 대행사/복도(낮)

조금 충혈된 눈으로 걸어가던 박차장. 걸어오던 아인과 마주치고 아인이 박차장을 빤히 보는데.

아인 (표정 보니 대충 감이 온다) 회사생활 19년짼데. 승진한 사람한 데 축하한다고 말하기 어려운 건 처음이네요.

박차장 (슬픈 눈과는 다르게 억지 미소)

아인 어디 가세요?

박차장 … 집에 가야죠.

아인 (한나 방보고는) 혼자 두고요?

박차장 (아인 앞에 서자 참았던 눈물이 올라오는데/꾹 참으며)

고상무님이라면 어떻게 하셨겠습니까?

내가… 가장 소중한 사람의… 약점이 되었다면…

아인 (박차장 빤히 보다가) 저 같으면 제 이익만 생각했겠죠.

박차장 (피식) 저 잘한 거겠죠?

아인 시간이 답을 주겠죠.

아인이 조금은 측은한 눈빛으로 박차장을 보고.

박차장은 억지 미소를 짓는데. 괜히 눈물이 나올 거 같아서

박차장 그만 가보겠습니다. (하고 가려는데)

아인 박차장님, 연락처는 바꾸지 마세요.

박차장 (잠시 생각하다가 가면)

아인 (그런 박차장 뒷모습을 한참이나 보다가)

S#31 대행사/한나 방 앞(낮)

한나 방 앞에 온 아인, 노크하려다가.

FLASHBACK 11부 S#7

왕회장 넌, 누구의 편도 되지 말고.

(명령하듯) 강한수, 강한나. 이 둘의 스트레스가 되어주라.

현재.

아인, 노크를 하려던 손을 멈추고는.

아인 마음 가는 대로 살다간. 내가 살고 싶은 대로 못 사는 법이지.

(하고는 돌아서서 간다)

S#32 VC본사/한수 방(낮)

마주 앉아있는 한수와 최상무. 한수가 최상무를 차갑게 보고 있고.

한수 양로원 방문. 소년원 방문. 거기에 보육원에서 (태블릿 다시 보고) 햄버거 미팅? (차갑게) 나보고 출마하라는 겁니까?

최상무 뒤에 보시면 MZ세대에 맞춘 컨텐츠도 있습니다.

한수 (태블릿 넘기며 보다가) 전부 헛짓거리에 어디서 다 본 듯한 것 들이고.

화상무 아무래도 요즘 MZ세대들한테 유행하는 컨텐츠라는 게. 저희가 보기엔 헛짓거리 아니겠습니까?

한수 그래서 월급 드리는 거잖아요. 그 헛짓거리를 좀 더 창의적이고 세련돼 보이게 만들라고.

최상무 …

한수 한나가 왜 지방으로 보내려고 했는지. 이제 알겠네.

최상무 (모욕감에 얼굴이 벌게지고) 부사장님. 다시 준비해서

한수 다시 하면. 뭐 다르겠습니까?

최상무 최선을 다해서

한수 쓸 만한 놈은 사표 내고 나가고. 쓸모없는 것들만 남아서. 처음부터 고상무한테 맡기는 건데…

최상무 (모욕감에 부들부들 떠는데)

한수 뭐 합니까?

최상무 네?

한수 추우세요? 뭘 그렇게 떠세요? 삼천억에도 눈 하나 깜짝 안 하는 사람도 있는데. (비하) 그깟 월급 하나 가지고.

최상무 (분노 참으며) 준비해서 다시 보고드리겠습니다.

한수 (들은 척도 하지 않고/나가라고 손짓)

S#33 VC본사/복도 + 대행사 일각(낮)

인상을 팍 쓰고 한수방에서 나오는 최상무. 권씨디에게 전화가 오고.

최상무 (짜증) 왜?

권씨디 상무님한테 보고드릴 거 있습니다.

최상무 뭐?

권씨디 유정석 씨디님 딸. 결혼한다는데요?

최상무 (짜증) 내가 정석이 딸 결혼까지 (하다가) 언제?

권씨다 (뜨끔하고) 그건 다시 확인해서 전달드리겠습니다.

최상무 (생각하다가) 야, 권씨디.

권씨디 네, 상무님.

최상무 소리쳐서 미안하다. 잘했어.

권씨디 (뭘 잘했다는 건지는 모르겠지만) 네, 정확한 날짜 확인하고 연락 드리겠습니다.

전화 끊은 최상무. 비서실장에게 전화하고.

최상무 어. VC호텔 웨딩룸 사용 가능하지? (들다가) 저번에 말한 플랜B 마무리 지으려고. (듣다가) 알았어. 전화 끊은 최상무. 계획이 잡힌 듯한 표정이고. 한수 방 쪽을 다시 보며.

최상무 부사장님이 시킨 일 고아인이 할지. 한번 두고 봅시다. (걸어가며) 능력 보여달라고 했으니까. 보여드려야겠네.

S#34 한우집/외경(밤)

은정(E) (노래하며/해맑게) 상무님 첫 잔은 원샷이겠죠?

S#35 한우집(밤)

아인과 TF팀이 회식 중인데. 은정이 원샷 하라고 노래 부르고 있고.

나머지 팀원들은 너무 오버하는 거 같은데 하는 표정이고. 아인은 소맥 잔 들고 은정을 멀뚱히 보고 있다.

은정 (해맑게) 반샷 집에 가. 야근이나 해.

(분위기 파악하고 살짝 위축) 반샷… 안 돼요. 반샷… 미워…

아인 (원샷 하라니까 원샷하고는) 니들 이러고 노니?

원희 아뇨.

병수 은정씨디만 이러고 놀아요.

2정 거참. 거국적인 회식인데 분위기 좀 살려봅시다.(장우 보며) 그리고 장우.

장우 네?

은정 (음흉하게) 넌 왜 평소랑 다르게 이렇게 조용해?

장우 제가 뭘 또 평소랑 다르다고…

하는데 화면이 빠져보면. 옆에 수정이 앉아있다. 괜히 부끄러워하는 장우를 보고 눈치챈 아인.

아인 (빤히 보다가) 너 쟤 좋아하니?

장우 네???

아인 표정이 딱 그런 표정인데.

장우 아뇨. 그런 거 아니구요.

아인 그럼, 안 좋아하니?

장우 아뇨, 그런 것도 아니(구요 라고 하려는데 그럼 좋아한다는 소리고)

아인 (수정 보며) 애가 좀 엉뚱하긴 한데. 순수해.

은정 그럼요. 모쏠인데 얼마나 맑고 순수

원회 (은정에게 고기 주며) 그만하시고. 어서 두 근 반에서 세 근 반 드세요.

아인 (약간 놀라서 은정 보며) 넌 고기를 두 근 반이나 먹니?

은정 (고기 먹으려다) 어… 뭐… 컨디션에 따라 다르긴 하지만…

아인 내가 이런 애들이랑 팀을 하고 있었나?

은정 그럼 상무님은요?

아인 내가 뭐?

은정 (턱짓으로 아인의 잔을 가리키는데)

아인 (습관이 돼서 본인도 모르게 글라스에 소주를 가득 따르고 있었다)

은정 (장난) 내가 이런 상사를 모시고 있었나? (글라스 가리키머) 그거 치우고, 제 술 받으세요. 아인 난 이게 편한데?

2정 제가 불편해요. (소주 담긴 글라스 옆 테이블로 치우고, 소주잔을 아인 앞에 두고, 소주병을 들고 아인에게 내밀며) 상무님. 한잔 받으세요

아인 (소주잔을 한참 보다가 들으면)

은정 (아인의 소주잔에 술을 가득 따라주며) 오늘은 자작 금지예요.
제가 어깨 건초염 걸릴 때까지 따라 드릴게요.

원희 저는 손목터널 증후군 걸릴 때까지.

장우 저는… 통풍 걸릴 때까지.

은정 여기서 통풍이 왜 나와?

원희 요산 수치를 왜 여기서 올려?

수정 (당황하는 장우를 보고 재밌는지 피식 웃고)

아인 (팀원들 보고는) 그래. 그러자.

병수 뭐 하세요들? 잔에 술 안 채우고.

다들 잔에 술 채우고는 건배하려고 아인에게 술잔을 내밀고. 같이 마시자고 술잔을 내미는 팀원들을 아인이 한참이나 보 다가. 잔을 들고 건배하려고 하는데.

은정 상무님이 한마디 하세요.

아인 그런 거 딱 질색이야. 그냥 마셔.

은정 그럼. (아인 잔에 건배하며) 그냥 마셔~!

다들 한잔하는 팀원들. 병수가 팀원들과 어울리는 아인을 보고는 미소를 짓고. 아인이 팀원들에게 술을 따라주고 있다.

S#36 한우집/밖(밤)

화기애애하게 회식을 하는 아인과 팀원들이 보이고. 사람들이랑 술 한잔 마시고 지나가던 권씨디가 창밖으로 아 인을 보고 멈칫했다가. 다시 회식하는 모습을 자세히 보며.

권씨디 웬일이야? 고아인이 회식을 다 하고? (수정을 한참이나 보다가) 별일이네. 비서까지 데리고 회식을 하고.

하고는 권씨디가 기다리는 일행들한테 간다.

S#37 길거리(밤)

장을 보고 가던 정석이 최상무와 통화 중이다.

최상무(F) 곧 도착하니까. 잠깐 얘기 좀 하자.

정석, 대답 없이 듣고만 있는데 전화가 끊긴다. 핸드폰으로 은행 앱에 들어가서 잔고를 보면. 최상무에게 받 았던 천만 원이 월세, 전기요금 등등으로 빠져나가. 이제 한 백만 원 조금 넘게 남았고. 정석이 한숨을 푹 하고 쉰다.

S#38 이모집(밤)

최상무와 정석이 마주 앉아있고.

정석 그래서?

최상무 고아인 어차피 육 개월 내에 매출 50% 상승 못 해.

그러니까 회사로 다시 들어와.

내가 사장하고. 니가 차기 제작본부장 하면. 딱 좋잖아?

정석 내가 왜 니 말을 들을 거라고 생각하냐?

천만 원 바로 보내줄 테니까. 다신 여기 오지 마.

최상무 (주머니에서 계약서 꺼내서 내밀고)

정석 (받아서 열어보면 VC호텔 웨딩룸 계약서. 계약인 이름에 유정석 써

있다)

최상무 딸 결혼한다며? 그룹사 호텔 두고 왜 변두리 예식장에서 식

을 올리나?

정석 (다시 웨딩룸 계약서를 보고)

최상무 하나밖에 없는 딸 결혼식에 (이모집 둘러보며) 이런 술집 하는

아빠로 앉아있을래? 아님 대기업 광고대행사 임원으로 앉아

있을래?

정석 야 네!

최상무 니 딸도 너처럼 무시당하면서 살게 할래?

니가 힘이 있어야 시부모들도 함부로 못 대하는 거 몰라?

정석 (최상무 말이 맞아 고민스러운데)

최상무 넌 니 딸 보다 고아인이 더 중요하냐?

정석, 고개를 들어 최상무를 똑바로 바라보는데, 제안이 너

무 달콤해서 아무 말도 못 하고 있고.

최상무 고상무한테는 처음 한 약속 지킬 거야.

정석 (최상무 바라보면)

최상무 대학교수 자리.

정석 (고민스러운데)

최상무 고상무는 대학교수하고. 너는 차기 제작본부장하고.

서로 나쁠 거 없잖아. 안 그래?

최상무, 정석이 거절하지 못할 걸 알기에.

펜을 꺼내서 내밀고.

최상무가 내민 펜을 한참이나 바라보는 정석이다.

S#39 이모집 밖(밤)

택시가 이모집 앞에 서면. 아인, 병수, 은정, 원희가 내리는데.

은정 (내리며) 선남선녀는 묶어서 보냈으니까. 알아서 하라고 하고.

노땅끼리 질펀하게 마셔봅시다~!

원희 (힘들게 내리며) 두 대로 나눠 타자니까요.

은정 무슨 소리예요? 도란도란 얘기하면서 같이 오면 좋지.

아인 (내리며) 넌 그게 도란도란 이니? 시끌벅적 이지.

(병수 보며) 여기 오자는 거였어?

병수 들어가시죠. (하며 먼저 들어가고)

S#40 이모집(밤)

정석이 계약서 보며 앉아있는데. 병수가 인사하며 들어온다.

병수 씨디님. 잘 계셨어요?

은정+원희 (인사하며 들어오고)

정석 (얼굴이 확 밝아지며) 병수, 오랜만이다.

(은정, 원희 보고) 어서들 와요.

아인 오늘은 장사하시네요?

정석 (평소와 달리 아인 눈 피하고) 앉어, 앉으세요.

(하고는 주방으로 들어가면)

병수가 술이랑 잔들 알아서 꺼내오고. 다들 정석이 앉아있던 테이블에 앉고. 은정, 자리에 놓인 종이를 열어보고는(정석의 싸인이 되어있다)

은정 어? 누구 결혼해요?

아인 (은정의 손에 들린 계약서 보고는) 선배님. 지우 VC호텔에서 결

혼해요?

(계약서 다시 보고) 그랬으면 저한테 말씀을

정석 (다급하게 와서 계약서를 채가듯 가져가면)

아인 (왜 이렇게 당황하지?) 왜 말 안 하셨어요?

정석 (얼버무리듯) 전화하려고 했어.

(하고 계약서 주머니에 넣고 주방으로 가면)

아인 (뭐지? 싶은 표정으로 정석을 바라본다)

CUT TO

테이블 위에 빈 소주병이 열병쯤. 빈 맥주병은 열다섯 병쯤 가득 있고.

병수랑 원희는 취해서 테이블 위에 엎드려 자고 있다. 꽤나 취한 듯한 은정. 아인과 정석도 좀 취한 듯하고.

은정 근데 옛날 선배님. 이런 말은 안 하려고 했는데…

정석 (은정 보면)

은정 카피 출신이 오타를 내면 어떡해요?

정석 무슨 말이에요?

S#41 이모집 외경(밤)

이모집 〈HOPE〉 간판 보이고.

은정(E) 호프는 HOPE가 아니라 HOF잖아요.

S#42 이모집(밤)

S#40 연결.

정석 왜 그게 오타예요? (맥주잔 들고) 이 호프 한잔이 삶에 희망인 사람들이 얼마나 많은데? 은정 오~~~ 역시 카피 출신. (하고 건배하자고 잔 내밀고)

정석 (건배하고는) 카피 출신답게 카피해 온 거죠.

내가 제일 좋아하는 작가 소설에서.

은정 우리 자주 봐요.

정석 (자주 보자는 말에 얼굴이 굳고)

은정 왜요? 제가 부담스러워요? 너무 시끌벅적 한가?

정석 또 보면… (의미심장) 아마 실망할 겁니다.

아인 (오늘따라 정석이 좀 이상하고) 선배님. 무슨 일 있으세요?

정석 (대답 못 하고 있는데)

은정 이래서 사람은 결혼을 해야 되는 거라구요.

아인 ???

은정 딸 결혼시키는 아빠 마음이 얼마나 싱숭생숭한데.

그것도 모르고.

(정석 보며) 그쵸?

정석 (대답 없이 술만 마시고)

정석이 소주병을 들고 아인의 잔에 술을 가득 따라주고. 자신의 맥주잔에도 맥주를 가득 따르고는. 아인에게 건배하자고 잔을 내민다.

아인이 건배하고 술을 마시면. 정석도 건배하고 술을 다 마시고는.

정석 (아인 보며) 너는 좀 살만하지?

아인 …?

정석 (취해서 혼잣말하듯) 나는 사는 게 만만치가 않다.

내 삶에는 이제… (한숨) 호프가 없어…

아인 (오늘 정말 왜 이럴까? 싶은데)

- 이모집 밖.

길고양이 먹으라고 둔 사료와 물그릇이 한동안 신경 쓰지 않은 듯.

더러워진 상태로 텅 비어있다.

S#43 VC호텔 신부대기실(낮)

지우가 통화를 하며 신부대기실로 들어서고.

지우 이모. 오늘 나보다 예쁘게 하고 오면 안 돼.

S#44 아인 집/안방 + VC호텔 신부대기실(낮)

통화하면서 안방에서 옷을 고르며 통화 중인 아인

아인 (농담) 흰색 워피스 입고 갈게.

지우 뭐야?!!! 신부를 이겨 먹으려는 하객이 어디 있냐?

아인 (미소) 이따 보자.

지우 응. 빨리 와.

아인 이 전화를 끊고선 어딘가로 전화를 한다.

아인 네. VC호텔 웨딩룸에 화환 하나요. 문구는 문자로 보냈습니다.

(하고 전화 끊고는 결혼식에 어울릴만한 옷을 고른다)

S#45 VC호텔 웨딩룸/식장 밖(낮)

아인이 식장으로 오면. 신랑 쪽은 사람도 화환도 가득한 데 반해.

신부 쪽은 사람도 없고. 화환도 아인이 보낸 거 하나다.

아인 정승 집 개가 죽으면 찾아와도. 정승이 죽으면 안 오는 법이지.

아인이 축의금으로 꽤나 두툼한 봉투 내는데.

등 뒤쪽이 시끌시끌해서 돌아보면. 인부들이 화환을 신부 쪽 에 놓는데.

〈VC그룹 회장 강용호. 부사장 강한수. 계열사 임직원의 화 환들〉

두 사람이 와서 아인에게 비켜달라고 하고, 축의금 받는 뒤쪽에 플래카드 달면. 〈유정석 제작 전문 임원 따님의 결혼을 축하합니다. VC기획 임직원 일동〉 아인, 어리둥절한 표정으로 보고 있는데.

그때 다른 화환이 놓여 아인 화환을 가로막는데. 보면.

〈VC기획 기획본부장 최창수〉

뭔가 잘못 돌아가고 있음을 눈치챈 아인, 그때 아인 눈에 신

부대기실에서 함께 나오는 정석과 최상무가 보인다. 미소 지으며 나와서 서로 악수를 하는 두 사람.

아인 (당황해서 하얗게 질리고) 선배님…

악수하던 정석과 최상무가 아인을 보고. 미소 짓는데.

최상무 어, 왔어?

정석 고상무. 어서 와.

정석이 자신을 배신했음을 직감한 아인. 온몸에 힘이 풀려 쓰려질 것 같지만. 안간힘을 쓰며 버티고 서있는 모습에서.

13부 끝

S#1 이모집(아침)

먼지 하나 없이 깔끔하게 정리된 가게.

의자도 전부 테이블 위에 올려져 있고(정석이 앉을 의자 하나 빼고)

양복을 입은 정석이 술 냉장고의 전원을 *끄고* 가게 안을 둘러보다가.

A4용지와 펜을 갖고 와서 테이블 위로 올리지 않은 의자에 앉아서.

A4용지에 〈폐업합니다〉 라고 쓴다.

S#2 이모집 밖(아침)

가게 문에 테이프로 종이를 붙이는 정석.

〈폐업합니다〉를 한참이나 바라보는데 전화가 오면, 받고,

지우(F) 아빠 출발했어?

정석 지금 출발해.

지우(F) 늦지 말고 샵으로 와.

정석 그래.

하고 전화를 끊고 한참이나 붙인 종이를 보다가. 무언가 생각이 난 듯 주머니에 넣어둔 펜을 꺼내서 뭐라고 적고는(화면엔보이지 않는다) 간다.

S#3 VC호텔 웨딩룸/식장 밖 + 신부 대기실(낮)

아인이 축의금으로 꽤나 두툼한 봉투 내는데.

등 뒤쪽이 시끌시끌해서 돌아보면. 인부들이 화환을 신부 쪽 에 놓는데.

〈VC그룹 회장 강용호, 부사장 강한수. 계열사 임직원의 화 환들〉

두 사람이 와서 아인에게 비켜달라고 하고. 축의금 받는 뒤쪽에 플랜카드 달면. 〈유정석 제작 전문 임원 따님의 결혼을축하합니다. VC기획 임직원 일동〉 아인, 어리둥절한 표정으로 보고 있는데.

그때 다른 화환이 아인 화환 앞에 놓이며 가로막는데. 보면. 〈VC기획 기획본부장 최상수〉

뭔가 잘못 돌아가고 있음을 눈치챈 아인.

- 신부대기실.

최상무와 정석이 함께 있는데. 최상무가 밖을 보면 아인이 몰려드는 화환들을 보며 의아하다는 표정으로 서있다.

정석도 아인이 온 걸 보고 얼굴이 조금 굳는데.

최상무 (정석에게 조용히) 그만 나가야지?

정석 (대답 없이 있는데)

지우 아빠, 고마워.

정석 (딸을 보면)

지우 처름한 예식장에서 하객도 없이 결혼할 줄 알았는데…

정석 (딸이 좋아하는 모습 보니 어두웠던 표정이 조금은 밝아지고)

최상무 (신부보며) 너희 아빠 아직 안 죽었어.

지우 (은인이라도 보듯 최상무를 보며) 아저씨, 신경 써 주셔서 고마

워요

아빠가 아저씨하테 잘해 다 아저씨 덕분이잖아

정석 (어색하게 미소로 대답하고)

최상무 동기끼리 덕분은 무슨.

(정석이 어깨 툭 치며) 지금 정도면 충분해.

그때 신부 친구들이 호들갑을 떨며 들어온다.

친구1 어머 예쁘다 축하해

친구2 부럽다. 호텔에서 결혼하고.

정석 (그모습 보고 있다가) 나가 있을게.

친구1(E) 너네 아빠 뭐야?

친구2(E) VC그룹 회장님까지 화휘 보냈던데?

친구3(E) 퇴직한 거 아니셨어?

나가다가 친구들의 부러움을 받는 지우를 돌아보고 나가는 정석.

그런 정석을 보고 씩 미소 짓고는 함께 나가는 최상무.

S#4 VC호텔 웨딩룸/식장 밖(낮)

최상무와 정석이 신부대기실에서 함께 나오면서.

최상무 계획대로 잘해보자.

정석 그래야지. (의미심장) 계획도 없이 내가 니 손잡았을까.

하고는 악수를 하는 두 사람.

그런 최상무와 정석을 보며 당황하는 아인.

아인 (당황해서 하얗게 질리고) 선배님…

악수를 하던 정석과 최상무가 아인을 보고 미소 지으며.

최상무 어, 왔어?

정석 고상무. 어서 와.

정석이 자신을 배신했음을 직감한 아인. 온몸에 힘이 풀려 쓰려질 것 같지만. 안간힘을 쓰며 버티고 서있는 모습에서.

S#5 VC호텔 외경(낮)

사회자(E) 신부 입장이 있겠습니다.

S#6 VC호텔 웨딩룸/식장(낮)

식장에 신부 입장곡이 흐르자. 다들 앉은 상태로 박수치며 신부가 들어오는 방향으로 돌아보는데. 아인만 미동도 없이 앉아있다.

정석이 지우 손을 잡고 입장하고. 걸어 들어오면서 좌우를 보는데. 혼자만 정면을 보고 있는 아인이 보이고, 정석도 얼 굴이 어두워지는데.

그때 함께 걷던 지우가 정석의 표정을 살피면.

금세 어두운 표정 지우고. 밝은 표정으로 지우와 함께 입장하고.

그때 헐레벌떡 들어와서 식장 맨 뒷자리에 나란히 앉는 병 수와 은정.

은정 상무님 어디 계시지? (하고 아인이 어디 있는지 찾다가) 어???

병수 왜? 상무님 아직 안 오셨어?

은정 그게 아니라… (아인 쪽 가리키며) 저기.

병수 (보면. 최상무와 반대로 아인의 표정이 어둡다) 두 분 표정이 반댄 데…

CUT TO

주례가 신랑 신부에게 주례사를 하고 있고.

아인은 올라오는 분노와 배신감을 삼키며 최상무와 대화 중이다.

아인 (정면만 보며 나직이) 이게 뭐 하는 짓이에요…?

최상무 (정면만 보며 나직이) 무슨 소리야?

아인 (화 누르며) 왜 정석 선배를 우리 둘 싸움에 이용합니까?!

최상무 (정면만 보며) 이용하다니? 제작팀에 임원이 한 명 더 필요해

서 부사장님에게 건의드렸더니 허락했고. 정석이도 제안했

더니 받아들였고.

(능글맞게) 뭐 문제 될 게 있나?

아인 (최상무를 죽일 듯이 보면)

최상무 (정석이 가리키며) 한번 봐봐.

아인 (정석을 바라보면)

정석 (평소와 다른 밝은 표정으로 딸을 보고 있다)

최상무 정석이 저런 표정 마지막으로 본 게 언제야?

넌 쟤를 도대체 뭘로 보는 거냐?

아인 뭐요…?!

최상무 내가 정석이를 이용한다고? 그럼 너는?

너한테 정석이는 허름한 술집이나 해야 하는 사람이잖아.

아인 무슨 말도 안 되는

최상무 너 필요할 땐 언제든 찾아갈 수 있는 사람. 아니야?

아인 (막상 할 말이 없는데)

최상무 그래, 나 지금 정석이 이용하는 중이야.

근데 나는 쟤가 간절히 원하는 걸 줬어.

아인 ...

최상무 그럼 고상무는? 지금까지 정석이 이용하면서, 뭐 해줬어?

아인 (죽일 듯이 최상무를 보며) 그렇다고 정석 선배를 끌어들여요?

지켜야 할 선은 있는 거 아니에요!

최상무 지켜야 할 선?

우리 둘 싸움에 강한나 끌어들인 거, 고상무 아니었나?

아인 지금 그거랑 이거랑

최상무 (우습다는 듯) 비바람 몰아쳐 주겠다며?

아인 (최상무 쳐다보면)

FLASHBACK 3부S#53

아인과 최상무. 서로를 바라보는 시선에서 불꽃이 튀고.

아인 (타이르듯) 상무님, 비바람 불면 알게 돼요.

하우스에서 곱게 자란 꽃과 길바닥에서 자란 들꽃의 차이를.

최상무 뭐어!!

아인 기다리세요. 곱게 자란 그 멘탈에.

(다짐하듯) 비바람 몰아쳐 드릴 테니까!

- 현재

최상무 요즘 왜 이렇게 잠잠해? 너랑 나 지금 전쟁 중인 거 아니었나?

아인 (최상무 쳐다보면)

최상무 왜 혼자서 이렇게 평화롭지? 벌써 이긴 거 같아?

아인 (뭐라고 하려는데)

사회자(E) 그럼, 오늘 결혼식의 하이라이트, 신랑 신부 행진이 있겠습

니다.

모두 일어서서 축하해 주세요

신랑 신부 행진곡이 울려 퍼지며 행진이 시작되고. 모두 일어서서 박수를 치며 축하하는데.

아인 제가 최상무님에게 사과드려야겠네요.

최상무 …?

아인 (일어나며) 전쟁 끝난 사람처럼 평화로워 보였다면.

그건 상대에 대한 예의가 아니죠.

최상무 (일어나며) 그럼. 싸울 때 싸우더라도. 예의는 지켜가면서 싸워야지.

신랑 신부 행진을 하고. 행진하던 지우가 아인을 알아보고 손을 흔들고.

드레스 가리키며 입 모양만(고마워) 하면.

아인이 미소를 보내고 같이 손을 흔들어 준다.

신랑 신부 행진이 끝나자. 아인 백을 들고 자리를 벗어나며.

아인 (혼잣말) 그렇지. 끝날 때까진 끝난 게 아니지.

결혼식이 끝나서 웅성웅성한 식장. 사진을 찍기 위해 모여드는 사람들을 뒤로 하고. 버진로드를 걸어가는 아인의 등 뒤로 축포가 터지며.

TITLE 14부 전쟁은 죽은 자에게만 끝난다.

S#7 VC호텔 웨딩룸/식장 밖(낮)

분노한 아인이 화를 꾹 누르며 식장에서 걸어 나오고. 뒤따라 나오던 은정이 아인을 잡으려고 하는데.

은정 상무님. 식사(하는데 병수가 뒤에서 잡는다) 왜요?

병수 그냥 가시게 둬.

은정 무슨 일 있어요?

병수 무슨 일 있으면 곧 알게 되겠지.

은정 그래도 밥은 먹고 가야죠. 호텔 뷔펜데…

한나(E) 아, 안 먹는다고!

S#8 한나 집/한나 방 안 + 밖(낮)

강회장이 한나 방문을 두드리고 있다.

강회장 야, 강한나. 너 아침도 안 먹고. 점심도 안 먹으면 어떡해?

한나 아, 쫌! 나 좀 그냥 두라고.

한나 방. 바닥엔 빈 술병들이 널브러져있고. 한나가 초췌한 표정으로 침대에 누워있다.

강회장(E) 이게 그냥 둘 일이야?

한나 뭔일 났냐고?!

강화장 큰일이지. 할머니 제삿날에도 클럽에서 놀다가 잡혀 오는 애 가. 주말 내내 집에서. 그것도 방에만 틀어박혀 있는데.

가. 구설 내내 집에서. 그것도 항에만 들어먹어 있는데.한나 (혼잣말) 아씨… 집 구해서 독립을 하던지 해야지.

(버럭/이불 뒤 집어쓰며) 신경 꺼!

강회장 (더 뭐라고 하려다 참으며) 무슨 일이 있는 거야.

아님 철이 든 거야.

주말에 집에 있으니까. 영 불안하네… (하고 간다)

이불 뒤집어쓰고 누워서 멍하니 있던 한나.

한나 내가 이러고 있을 때가 아니지. (하고는 몸을 일으키고는)

이것들 전부 가만히 두면 안 되는데…!

(하고 누구한테 이 분노를 갚아줄지 곰곰이 생각하는데)

FLASHBACK 10부S#43

한나 (부릉) 나를 왜 바꿔야 하는데! 세상이 바뀌면 되지!

FLASHBACK 11부S#6

한나 세상이 만들어 놓은 질서니 관습이니 순리니 하는 뭐. 하여 튼 그딴 것들. 싹 다 쌩까고. 그냥 고! 현재.

한나, 본인이 한 언행이 떠오르자 맥이 풀리는지 다시 털썩 누우며.

한나 누굴 원망하나. 다 내가 벌인 일인데…

명하니 누워있는데 괜히 서러워서 눈물이 올라오자. 이불을 머리끝까지 끌어 올리고 애벌레처럼 웅크리고는.

한나(E) 안울어. 안울거야···

술병이 널브러진 방안. 이불 속에 웅크리고 있는 한나가 말로는 안 운다고 하지만 눈물이 나는지 어깨를 들썩거리다가. 이불속에서 손만 쏙 빠져나와 침대 옆에 놓인 갑 티슈를 이불 안으로 가져간다.

S#9 대행사/외경(아침)

출근하는 직원들 보이고.

S#10 대행사/로비(아침)

다시 첫 출근을 한 정석. 몇 년 만에 온 회사를 감회에 찬 눈 빛으로 찬찬히 살펴보는데. **은정(E)** 어? 옛날 선배님?

정석 (돌아보고 반갑게 인사한다) 은정씨디. 결혼식 때 와줘서 고마웠어요.

은정 아침부터 회사엔 웬일이세요?

정석 일 때문에 왔죠.

2정 일이요? 무슨… (하다가 조용히) 혹시 누가 술값 뗴먹었어요? 요즘에도 외상 같은 거 주고 그래요?

정석 (피식하는데)

병수(E) 씨디님?

정석이 돌아보면. 병수가 정석에게 인사하고는 정석의 옷차림을 살펴보는데. 이모집에서 일할 때의 편안한 복장이 아니라 재킷을 입고 있다.

병수 (아… 이거였구나/차갑게 정석을 바라보고)

정석 (병수의 차가운 눈빛을 보고 말 안 해도 알겠구나 싶다)

은정 (왜 서로 이렇게 보나 싶어서 두 사람을 번갈아 보는데)

병수 출근하시는 건가요?

정석 응.

병수 상무님과는 이야기된 거고요?

정석 이야기야 됐지. 니가 말하는 상무 말고. 다른 상무랑.

병수 굉장히 어색한 조합인데요.

정석 어색한 조합이 크리에이티브를 만드는 거니까.

우리는 그런 걸 두려워하면 안 되는 사람들이고.

(병수를 똑바로 보며/단호하게) 예전에 내가 그렇게 가르치지 않았나?

병수 (과거 하늘 같았던 상사라 조금 움찔하고)

정석 (미소 지으며 병수 어깨 톡톡 치고) 앞으로 잘해보자.

(은정 보며) 실망한 건 아니죠? 자주 보게 됐다고.

하고는 미소 짓고는 걸어가는 정석.

그런 정석을 차갑게 보는 병수와 이게 뭔 일인가? 싶은 은정 이다.

S#11 대행사/아인 방(아침)

병수가 노크하고 급하게 들어오면. 아인이 컴퓨터만 보고 있다.

병수 상무님. 정석 씨디님 출근하셨던데…

아인 보험사 건 반응 좋았는데. 캠페인 연장 어떻게 한대?

병수 이게 무슨 일인지…

아인 (병수 말무시하고) 아직 촬영 못 들어간 건들 뭐 있지?

병수 (아인 행동이 이해가 안 돼서 멀뚱히 보면)

아인 내 말 안 들려? 일 안 할 거야?

병수 정리해서 보고드리겠습니다.

아인 한부장.

병수 네.

아인 제작팀 내부에서 내 일 방해하게 만들려고. 최상무가 정석 선 배 끌어들인 건데, 거기 휩쓸려서 싸우는 데 시간 허비할래?

병수 아닙니다 무슨 말씀이신지 이해했습니다.

아인 매출 50% 상승. 이거만 해결하면 나머지는 저절로 해결돼.

그때 수정이 노크를 하고 들어와서.

수정 상무님, 10시에 임워 회의 있습니다.

아인 알았어. (수정 나가면 병수 보고) 팀원들이랑 진행되고 있는 건

들 미리 정리해놔.

병수 뭘 기준으로 정리할까요?

아인 속도. 지금은 속도가 최우선이야.

병수 알겠습니다. (하고 나가면)

아인, 한숨을 푹 쉬고는 다시 일에 몰두한다.

S#12 한나 집/주방 + 거실(아침)

한나 없이 강회장 가족들 식사 중인데.

한나가 2층에서 내려와서 주방으로 오지 않고 바로 나가려고 하고

거실 소파에는 비서실장 옆에 한 남자(7부 S#44 직원/비서실1) 앉아있다.

강회장 강한나. 너 아침도 안 먹고 출근해?

한나 (대답 없이 구두 신고)

강화장 (주방에서 나와서 다가오며) 어제부터 한 끼도 안 먹고 (하며 가 까이 가는데 술 냄새난다) 술 마셨어?

한나 어제 먹었어. (하고 나가버리고)

비서실1 (한나 나가는 거 보고 따라서 나가는데)

강회장 (직원보고) 넌 누구냐?

비서설 (인사하고) 오늘부터 강한나 상무님 비서로 일할

강회장 (인상 팍) 뭐? (비서실장 보며) 박차장은 어디 가고?

비서실장 (대답 못 하고)

강회장 말을 듣던 왕회장. 씩 미소를 짓고는 생선 살을 떼서 한수 밥 위에 올려주면. 한수, 할아버지가 왜 이럴까? 싶은데.

왕회장 어이, 우리 집 장손.

한수 네, 할아버지.

왕회장 많이 먹어. 배가 든든해야 싸우지.

강회장, 그런 왕회장과 한수를 보고는 무슨 일이 있었는지 알 것 같고.

S#13 한나 집/서재(아침)

강회장이 소파에 앉아서 비서실장을 보고 있고.

비서실장 저도 오늘 아침에야 알았습니다.

강회장 그럼, 회사 나가라고 압박한 거야?

비서실장 아닙니다. 직접 사표 들고 왔다고 들었습니다.

부사장님이 한 제안 전부 거절하고요.

강회장 무슨 제안?

비서실장 (강회장에게 귓속말로 속닥)

강회장 (어이없다) 진짜? 그걸 거절했다고?

비서실장 네.

강회장 (생각하다가) 사표는? 처리했어?

비서실장 아직 처리되지 않았을 겁니다.

강회장 일단 처리하지 마.

비서실장 알겠습니다.

강회장 벌떡 일어나서 서재를 나가고. 비서실장은 어딘가로 전화를 한다.

S#14 한나 집/한나 방(아침)

강회장이 한나 방으로 들어오면. 바닥에 술병이 잔뜩 있고.

강회장 이줌마. (조금 크게) 이줌마.

아줌마 네.

강회장 이 술병들 다 주말에 나온 거죠.

아줌마 네. (치우려고 들어가자)

강회장 내려가서 일 보세요.

아줌마가 가자. 빈 술병들을 한참이나 보다가 직접 청소를 하는 강회장.

청소하다가 침대 옆으로 가면. 잔뜩 버려진 휴지가(눈물, 콧물

닦은) 보인다. 강회장, 휴지들을 보고는 화가 머리끝까지 오르는데.

S#15 한나 집/왕회장 방(아침)

왕회장이 창밖을 보며 해바라기 중인데. 강회장이 문을 벌컥 열고 들어온다.

왕회장 (올 줄 알았다는 듯) 왜?

강회장 아버님, 그만하시죠.

왕회장 뭘 그만하라는 거이니?

강회장 제 딸이랑 아들 인생에는, 그만 개입하세요.

왕회장 (돌아보며) 내가 언제 니 딸이랑 아들 인생에 개입했니?

강회장 지금 하고 계신 게 (버럭 하고 소리를 지르려다 참고)

제 인생 쥐고 흔드신 걸로는 만족이 안 되세요? 꼭 이렇게. (잠시쉬다가)제 자식 인생까지 쥐고 흔드셔야 속이 시원하시

겠습니까?!

왕회장 너래 뭘 잘못 알아도 한참 잘못 알고 있는 거 같은데.

강회장 ...

왕회장 한수랑 한나가 왜 싸우는 거니?

강회장 그거야 아버지가 애들을 경쟁시키니까

왕회장 그럼 애들이 와 경쟁을 하니?

내 회사. VC그룹 회장 되고 싶어서 저러는 거 아니니?

강회장 (맞는 말인데)

왕회장 근데 그게 어떻게 니 자식 문제니?

내가 만든 VC그룹 후계자 문제지.

강회장 아무리 그래도 애가 망가지는데.

왕회장 용호야.

강회장 네

왕회장 너도, 한수도, 한나도. 내 자식이랑 손주이기 전에.

(싸늘하게) 내 회사에서 월급 받는 머슴이디.

강회장 (당황하고)

왕회장 (뚫어지게 보며) 싫으면, 다 놓고 나가라.

S#16 한나 집/왕회장 방 + 거실(아침)

굳은 표정으로 왕회장 방에서 나오는 강회장.

그런 강회장을 보고 소파에서 대기하던 비서실장이 다가오면.

강회장 우원 회장님이랑 약속 잡아.

S#17 한나 차 안 + 브런치카페 앞(ohǎ)

뒷자리에 멍하니 앉아있는 한나. 차가 서고.

비서실1 상무님. 식사하고 가시겠습니까?

한나 (멍하니 있다가 창밖을 보면 박차장과 자주 왔던 브런치 카페다)

비서실1(E) 이 집 좋아하신다고 전달받았습니다.

한나 (브런치카페를 한참 보다가 얼굴이 굳고) 그냥 가요. 그리고.

비서실1 네.

한나 나 여기 싫어해.

한나가 브런치카페 꼴도 보기도 싫다는 듯 고개 돌리면. 차가 출발한다.

S#18 대행사/최상무 방(아침)

최상무와 정석이 앉아서 차를 마시며 대화 중이다.

최상무 임원 회의에선 그렇게만 해줘.

정석 알았어. 나머지는?

최상무 그건 내가 알아서 진행할게, 넌 내부만 담당해.

하는데 권씨디가 들어와서 정석에게 인사한다.

권씨디 씨디님 오랜만에 뵙습니다.

정석 (딱히 반갑지는 않지만) 어, 권씨디 오랜만이다. 고생 많이 했다며?

전씨디 선배님이 잘 좀 잡아주세요. 고아인… 와씨… 쟤는 컨트롤이 안 돼. 어떻게 신입 때부터 지금까지 똑같

최상무 (피식하는데)

권씨디 맞다. (최상무 보며) 고아인 많이 변했던데요?

최상무 변해? 뭐가?

권씨디 저번에 보니까 팀원들이랑 회식을 하던데요?

최상무 (별일 아니라는 듯) 그 정도야 뭐.

권씨디 그런가? (갸웃) 아무리 그래도 고아인이 비서까지 데리고 회

식하는 건…

최상무 비서? 누구? 박차장 말하는 거야?

권씨디 아뇨. 걔. 아인이 비서.

최상무 (어이없다는 듯 헛웃음이 나고) 그러고들 있었다?

(정석이 보며) 오늘 회의에 안건 하나 더 올려야겠다.

정석 …?

S#19 대행사/대회의실(낮)

아인이 대회의실로 들어서면. 다른 임원들 앉아있고. 정석은 최상무랑 나란히 앉아있다. 아인 정석을 뚫어지게 보고. 정석도 아인을 보다가 미소를 짓자. 아인은 본 척도 안하고 자리에 앉는다.

그때 비서실1이 안내해서 한나가 들어와서 앉으면.

최상무, 박차장이 사라진 것을 확인하고 씩 미소.

비서실1이 맨 뒤 벽에 놓인 의자에 앉고는 핸드폰 녹음 버

튼을 누른다.

최상무 한나 상무님은 비서분이 바꿨네요?

한나 (귀찮다) 네.

최상무 출근도 지금 하시는 거고.

한나 요즘 한가하신가 봐요. 별걸 다 신경 쓰시고.

최상무 근태에 신경 좀 쓰시라고 하는 소립니다.

한나 (이게 미쳤나)

최상무 일이 없으니까 그러는 거죠?

한나 ... 뭐요?

최상무 요즘은 무슨 일 하세요? 담당하고 있는 광고주 뭐 있으시냐 구요?

한나 (대답 못 하고)

최상무 없어도 상관없는 직원은 원래 근태가 느슨한 법이니까.

(임원들 보며) 안 그렇습니까?

임원들 (최상무가 뭘 믿고 저러나? 의아하고)

한나 (모욕감에 얼굴이 벌게지는데)

아인 맞는 말씀이네요.

일동 (아인을 보면)

아인 요즘 근태가 엉망이더라구요.

최상무 그치?

아인 그럼요. 기획본부장이 일은 안 하고 맨날 본사만 왔다 갔다

하는데.

회사가 제대로 돌아가겠어요?

최상무 (피식) 그래서 오늘 임원회의 소집한 거야.

회사 좀 제대로 돌아가게 만들려고.

아인 (저게 무슨 속셈일까?)

INSERT 회의실 밖.

흘러나오는 말소리를 듣고 있던 조대표. 끄덕끄덕하고는 들

어오면.

임원들 들어오는 조대표 보고 인사한다.

조대표 (앉으며) 자 회의 시작합시다.

S#20 대행사/제작팀 회의실(낮)

TF팀 앉아서 회의하고 있고. 다들 병수한테 받은 종이를 보고 있다.

원회 이 껀은 빨리 부러트릴 수 있을 거 같은데…

은정 (원회가 가리키는 거 보고) 이건 희뜩한 거 잘하는 기획실 한 군 데 붙여서. 제가 후다닥 끝내볼게요.

병수 그러자. (다시 종이 보며) 이건 패션이니까…

장우 그건 제가 안고 넘어질게요. 카피만 한 줄 잡아주세요.

병수 그럼 이건

원회 (종이 가져가며) 금융 인터넷용이랑, 보험 쪽은 제가 할게요.

병수 오케이. 나머지는 내가 마무리할게.

역시. 이렇게 쿵! 하면 짝! 하는 씨디급들이 모여 있으니까.일이 막힘없이 쭉쭉 이네.

원회 그럼요. 말귀 못 알아먹는 사람들이랑 팀 하면. 일하는 시간보다 설득하고 이해시키는 시간이 더 들어가니까.

병수 그치?

은정 매출 50% 상승 이제 한 달도 채 안 남았으니까. 후다닥 해 내고.

거국적으로 회식 한 번 더 합시다!

TF팀 화기애애하게 분위기 좋은데.

정석(E) TF팀 해체를 건의합니다.

S#21 대행사/대회의실(낮)

정석이 하는 말을 아인이 뚫어지게 보고 있는데.

정석 우원그룹 기업PR 피티 때 만든 TF팀이라고 알고 있는데. (아인 보며) 맞습니까?

아인 (차갑게) 네

정석 근데 아직도 유지하시는 이유가 뭘까요? 더군다나 씨디 세 명을 한 팀에 두는 게 효율적인지도 의문 이고요.

아인 일이 잘 진행되니까요. 손발 안 맞는 직원들 붙여 놓는 게. 효율성 떨어지는 거죠.

정석 아니죠. 그건 근시안적인 생각이죠. (임원들 보며) 새로운 씨디와 팀원들이 손발을 맞추는 기간 동 안은. 갈등이 생기죠. 광고라는 게 지극히 취향을 타는 작업 이니까.

허나, 그 시간이 업무능력을 높이는. 일종의 성장 타임 아닙니까?

조대표 조금 더 자세히 설명해 주시겠습니까?

정석 광고는 설득이죠. 그 설득하는 방법을 배우는 시작점이 바로 회의실이고.

임원들 (정석을 바라보고)

정석 내부에서 나와 다른 의견을 가진 팀원들을.

논리와 전략과 크리에이티브로 설득해 내는 방법을 터득해야. 최종적으로 광고주와 소비자를 설득할 수 있는 거. 아닙니까?

아인 (아무 말 못 하고 있는데)

정석 당장 편하다고 잘 맞는 직원들끼리만 붙여 놓는다는 건. 회사의 성장동력을 약화 시키는 거죠.

인사상무 제작 전문 임원님 말씀에 저도 동의합니다.

조대표 (아인 보고) 고상무님 의견은 어떠십니까?

아인 (뭐라고 대답을 할지 고민 중인데)

정석 저랑 같은 의견일 겁니다.

아인 (정석 쳐다보면)

정석 제가 이렇게 배웠고. 과거에 고상무를 이렇게 가르쳤으니 까요.

(아인 보며) 안 그렇습니까?

아인 (전부 맞는 말이라 딱히 대답을 못 한다)

조대표 그럼 유상무님 제안대로 TF팀은 해체하겠습니다.

최상무 아, 그리고 하나 더 있습니다.

조대표 말씀하세요.

최상무 저를 포함한 상무급 임원들 비서. 전부 계약 해지 요청합니다.

아인 (이건 또 무슨 말이지?)

최상무 업계상황도 안 좋은데. (아인 보며) 시키는 일도 안 하는 비서 들. 회사에 둘 필요는 없죠.

아인 (대응할 방법이 없다)

화상무 (아인 보고) 왜요? 고상무님은 혼자서라도 비서 쓰고 싶으십 니까?

아인 ..

최상무 (그럴 줄 알았어/한나 보곤) 아, 한나 상무님은 예외입니다.

우리랑은 다르게 편안하게 회사 다니시는 분이니까.

죽일 듯이 최상무를 보는 한나. 그런 한나를 귀엽다는 듯 보는 최상무.

아인이 손가락으로 테이블을 톡톡 치며 생각 중이고. 그 모습을 흘끗 보는 정석. 이런 이들을 무표정하게 바라보는 조대표다.

S#22 대행사/아인 방 밖(낮)

무표정하게 걸어오는 아인. 아인을 보고 일어서는 수정.

아인 잠깐 보자.

S#23 대행사/아인 방(낮)

책상에 앉아있는 아인이 어떻게 말해야 할까? 고민스럽고. 수정은 도대체 무슨 말이길래 저럴까? 싶은데.

아인 (미안한데 방법이 없다) 곧 인사팀에서 전화 올 거야.

수정 네? 무슨…?

아인 (한숨) 방금 임원 회의에서 결정 났어. 대표님 비서 제외하고는 비서들 내보내는 걸로.

수정 (당황하고)

아인 최상무가 눈치챈 거 같다.

아인도 무슨 말을 해야 할지 모르겠어서 한동안 말이 없고. 수정도 말없이 서있다가 눈물이 뚝 떨어지는데.

수정 (눈물 닦으며) 죄송합니다. 그만 나가서 짐 쌀게요.

아인 (수정을 보고) 넌 나한테 할 말이 그게 전부야?!

수정 (고개 들고 보면)

아인 '당신이 책임져라' '다른 취직자리라도 알아봐 줘라' 뭐 이래 아지.

수정 (말없이 있고)

아인 (안타까워서) 나가란다고 그냥 나가버리면. 뭐 먹고 살려고 그래?!

수정 방법 있었으면 상무님이 벌써 하셨겠죠.(억지로 미소) 알바라도 하면서 다른 데 알아볼게요.

아인 (미안해서 죽을 거 같고) 조금만 기다려. 내가 방법 만들어볼게.

수정 (인사하고) 그동안 감사했습니다.

하고 수정이 나가면. 아인 머리가 복잡하고.

S#24 고속버스 안(낮)

고속버스를 타고 어딘가 가고 있는 박차장. 옆자리에 보면 엄마에게 줄 구두와 한우 선물 세트 있고. 이어폰을 꽂고 무언가 들으며 창밖을 보고 있는데 표정이 어둡다.

박차장 손에 있는 핸드폰을 보면 〈임원회의 녹취〉 파일. 이어폰을 귀에서 빼는데 녹음된 최상무 목소리가 흘러나온다.

최상무(E) 한나 상무님은 예외입니다.

우리랑은 다르게 편안하게 회사 다니시는 분이니까.

박차장 약점이 제거됐으면 강해져야지. 더 약해지면 어떡합니까…

박차장(E) (비서실1에게 톡을 보낸다) 잘 들었다.

비서실1(E) 선배님. 뭐 하세요?

박차장(E) 집밥 먹으러 가는 길.

비서실1(E) 많이 먹고 복귀하세요. 아직 사표 처리 안 됐습니다.

'사표 처리 안 됐다는' 톡을 한참이나 보던 박차장.

박차장 마음이야 벌써 복귀했지… (하고는 창밖만 본다)

S#25 대행사/제작2팀(밤)

은정과 장우가 멍하니 있는데. 옆을 보면 짐을 어느 정도 싸놓았다.

은정 아… 바로 옆으로 옮기는 건데도 싫다.

장우 저도요.

은정 회사는 왜 직원이 회사를 다니기 싫게 만드는 걸까?

이건 도대체 무슨 생각으로

수정(E) 은정씨디님?

은정 (돌아보면. 수정이 박스를 들고 퇴근 복장으로 서있다) 수정 씨 그건 뭐야?

S#26 대행사 밖(밤)

수정과 은정, 병수, 원희가 같이 나오고. 장우가 수정의 박스를 들고 뒤따라온다. 은정이 폭발 직전인데.

은정 아니. 권고사직이라도 몇 달 전에 미리 말해 주고 그래야 하는 거 아니야?

수정 계약직인데요, 뭐. 그리고 한 달 치 월급 더 받았어요. 해고 예고수당으로.

일동 (부글부글하는데)

장우 제가 택시 잡아드릴게요.

수정 (다급) 아니에요 집 주세요 지하철 타고 가면 돼요.

장우 아니에요. 제가 택시

 병수
 (장우의 팔을 잡고는/박스를 수정에게 건넨다) 수정 씨, 또 봐요.

 우리도 다른 회사에 자리 있는지 알아볼게요.

은정+원희 그래. 알아볼게요.

수정 (박스 받으며) 신경 써주셔서 감사해요. 갈게요.

하고 수정이 가고. 장우가 병수를 보는데.

병수 왜?

장우 집도 있는데 무슨 지하철이에요? 택시 타고

병수 택시비도 부담스러워서 저러는 거잖아.

다들 수정의 뒷모습을 짠하게 보는데.

은정 이딴 식으로 나오겠다 이거지. 나는 뭐 가만히 있을 줄 알 아…!

원희 뭐 방법 있으세요?

은정 받은 건 돌려줘야죠.

병수 어어어. 안돼. 은정씨디 뭘 생각하는지 모르겠지만. 무조건 안 돼.

은정 (핸드폰으로 병수에게 톡을 보내곤) 톡 좀 확인해 보세요.

병수 (뭐지? 싶은 표정으로 핸드폰을 보면 톡이 와 있는데)

은정(E)+문자이름이 정확히 유정석이죠? 유전석이나 류정석 아니죠?

병수 (은정이 보낸 톡을 한참이나 보다가) 응. 유정석 맞는데. 왜?

은정 (의지 충만) 한 치의 오차도 있으면 안 되니까…!

병수, 원희, 장우. 뭐 하려고 저럴까? 하는 표정이고.

S#27 은정 집/화장실 + 거실(밤)

화장실 문이 열리고. 샤워를 한 은정이 나오는데. 오랫동안 샤워를 했는지 수증기가 가득 찬 화장실에서 나온다. **은정** 목욕재계는 끝났고… (시계를 보면 23시 50분쯤이고) 슬슬 시작해야겠네.

CUT TO

불 꺼진 거실. 식탁 위에 스탠드 하나만 켜있고. 은정이 허리를 곧게 펴고 눈을 감고 앉아서 심호흡하다가 눈을 뜨고 시계를 보면 23시 59분.

마음을 다잡고 다시 시계를 보다가 00시 00분으로 바뀌자. 빨간펜을 들고는 A4용지 위에 무언가를 공들여서 적는 은정. 종이 보이면 빨간색으로 〈유정석〉이름 석 자를 적었다.

은정 (적은 거 보며) 딱 99번만 써야지. 100번 쓰면 죽을 수도 있으니까…

어두운 거실에서 혼신의 힘을 다해 이름을 적고 있는 은정 에서

아인(E) 다 쓸데없는 짓이지.

S#28 아인 집/거실(밤)

아인이 식탁에 앉아있고. 식탁 위엔 소주 세 병과 천하장사 소세지. 글라스가 놓여있다. 소주를 글라스에 가득 따라서 마시고는. 아인 (지친 듯) 배신이 어딨겠어? 믿은 사람이 잘못이지. (빈 글라스에 술 따르며) 인간은 결국 자기 이익만 보고 사는 동 물이니까

> 말은 그렇게 하지만 정석이 자신을 배신했다는 사실이 아직 도 믿기지 않고, 가슴이 찢어질 듯이 아픈데.

FLASHBACK 14부 S#6

신부 아버지 자리에 앉아서 뿌듯한 표정으로 주례사를 듣고 있는 딸을 바라보고 있는 정석.

현재.

한동안 멍하니 있던 아인. 약간 공황이 오는지 가슴이 답답하고 호흡이 거칠어지는데. 그때 식탁 위에 둔 약통이 보인다. 아인이 약통을 집어서 손바닥에 알약을 놓고는 한참이나보다가.

아인 돌고 돌아서 결국 원래 자리로 왔네.

하고 아인이 약을 입에 털어 넣고는 술로 약을 넘기면.

S#29 아인 집/현관(밤)

종량제 쓰레기봉투가 보이는데. 안에 정석이 사준 운동화가 버려져있다.

S#30 은정 집/외경(아침)

S#31 은정 집/거실 + 안방(아침)

은정이네 가족들이 아침을 먹고 있으면. 은정이 안방에서 출근 준비를 하고 후다닥 나온다.

시어머니 밥 안 먹고 가?

은정 네. 1초도 지각하면 안 돼요.

남편 왜?

은정 오늘부턴 회사에서 빈틈을 보이면 안 되거든.

남편 빈틈을 안 보이려면… 출근 안 해야 하는 거 아니야?

은정 (저걸 확! 하다가 뭔가 빼먹은 듯하고) 아! 핸드폰.

(하고는 백을 거실에 두고 안방으로 들어가면)

아지 (무언가를〈A4용지〉 은정의 핸드백 안에 넣는다)

은정 (핸드폰 들고 후다닥 나오면)

아지 (은정을 빤히 보고 있고)

은정 아지 왜? (생각하다) 아! 뽀뽀?

아지 아니 엄마 정신 좀 챙겨 (하고 다시 식탁으로 가고)

은정 (뭐야? 왜 쟤까지 잔소리해? 핸드백 챙기며) 갈게요.

(하고 은정이 후다닥 나가면)

남편 엄마 가방에 뭐 넣은 거야?

아지 카피.

S#32 대행사/제작2림(아침)

은정이 출근하면 먼저 와 있는 병수와 장우가 인사하고. 은정이 책상 위에 짐 정리해 둔 박스를 보고 인상을 쓴다.

은정 아씨··· 이사하기 진짜 싫은데···

장우 어쩔 수 없죠…

은정과 장우가 책상 위에 박스를 들고. 병수, 원희도 도와주 려고 온다.

은정이 박스를 들고 옮기려다 책상 위에 둔 핸드백을 툭 치면. 바닥으로 아지가 몰래 넣어둔 A4용지가 쫙 퍼진다.

병수와 원희가 떨어진 A4용지를 줍고는 한참이나 보다가. 어이가 없어서 서로를 바라보고는.

병수 (A4용지 들고) 은정씨디.

은정 (박스 옮기면서) 네?

원희 (A4용지 들고) 이게 뭐에요?

은정 (원희가 보여주는 A4용지 보고 화들짝 놀라며) 어? 이게 왜 여깄어?!

박스 다시 책상 위에 두고 은정이 후다닥 바닥에 떨어진 A4용지를 줍고 있는데. 줍다 보니 누군가의 신발이 보이고. 은정이 올려다보면.

정석이 떨어진 A4용지 한 장을 들고 보고 있다.

정석 (무표정하게 A4용지 보며) 야··· 이래서 그랬구나.

은정 (X됐다!!!)

정석 (은정 보며) 어쩐지 어젯밤 꿈자리가 뒤숭숭하던데.

은정 (일어서서 어물어물 거리기만 하고)

정석 설마… 백 번 쓴 건 아니죠?

은정 네???

정석 백 번 쓰면 죽으니까. 알죠?

은정 네. 그래서 제가 99번 (하다가 넙죽 고개 숙이며) 죄송합니다.

정석 이건 고상무랑 이야기를 좀 해야겠네. (하고 A4용지 들고 가면)

은정, 정석을 잡아야 하는데 잡을 수 없어서 안절부절못하고. TF팀들 큰일 났다 싶다.

S#33 대행사/아인 방(아침)

아인이 일하고 있는데 노크 소리가 들리고.

아인 네.

정석 (A4용지 들고 들어오며) 고상무. 정식으로 인사도 못 한 거 같아서.

아인 (차갑게 보다가 미소 지으며) 그렇네요.

(일어서서 소파 가리키며) 앉으세요.

정석이 소파에 앉고. 아인도 와서 마주 앉는다. 서로 미묘한 공기가 오고가는데. 정석이 A4용지를 테이블 위에 둔다. 정석 고상무는 복이 많은 거 같아.
(A4용지 가리키며) 요즘엔 이렇게 충성스러운 직원들 없는데.

아인 (빨간색으로 유정석 이름이 빼곡하게 적힌 종이를 보고는) 필적을 몰라도, 누가 썼는지 바로 알겠네요.

정석 나한테 궁금한 거 없어?

아인 궁금해할 시간이 어딨겠어요? 어떻게 정리할까. 생각할 시간도 부족한데.

정석 하긴. 여러모로 바쁘긴 하겠다. (생각하다) 내 선택이 이해는 되고?

아인 이해는 되죠. 이득이 뭔지 확실히 보이니까. 다만. (차갑게) 용납이 안 될 뿐이지.

정석 비서분. 퇴사한 거 같던데.

아인 좋으시겠어요. 아무 상관도 없는 사람 밥줄 끊어서.

정석 (좀 미안하다) 낚시를 하다 보면 예상치 못한 물고기가 올라올 때도 있지. 그렇다고 낚시를 중단할 수는 없잖아.

아인 하고 싶은 말씀이 뭐에요? 재입사 축하라도 해 드릴까요? 아님. '저는 괜찮아요' 뭐 이런 말이라도 듣고 싶으신 거에요?

정석 …

아인 (말을 하다 보니 감정적으로 흔들린다) 그 마음속에 있는 죄책감. 그거 떨쳐내고 싶어서 찾아오신 거냐구요?!

> 올라오는 분노를 참으며 정석을 바라보는 아인. 정석도 한동안 아인을 바라보다 미소 지으며.

정석 고상무. 눈에 보이는 것만 믿지 마. 낚싯대가 아니라 미끼를 봐야 알 수 있어. 아인 (죽일 듯이) 네. 아주 똑바로 보고 있겠습니다…!

마주 앉아있는 아인과 정석 사이에 차가운 공기가 감돈다.

S#34 우원그룹/우원회장 방(낮)

강회장이 우원회장 방으로 들어오면. 우원회장이 반갑게 맞이한다.

우원회장 어제 뵀으면 좋았는데. 제가 선약이 있어서.

강회장 아닙니다. 제가 급하게 연락드린 거니까.

우원회장 혹시 무슨 일로?

강회장 애들 결혼시키고 한수 부회장 추대하기로 한 계획. 좀 변경하시죠.

우원회장 변경하자면?

강회장

강회장 부회장 추대하고. 이후에 결혼하는 걸로.

우원회장 (살짝 싸늘하게) 혹시 저 때문에 그러시는 겁니까?

2심 재판 이후에 재수감 될까 봐요?

아니요 집안 문제입니다.

우원회장 이제 가족인데, 저도 좀 알아야 하지 않을까요?

강회장 (한동안 생각하다가) 하긴, 우원회장님은 아셔야 할 거 같네요.

S#35 우원그룹 앞(낮)

세워진 차에 강회장이 타면. 조수석에 앉은 비서실장이 돌아보며.

비서실장 이야기는 잘 되셨구요?

강회장 잘 안될 거 뭐 있나? 자기 사위 좋은 일인데.

비서실장 (하긴) 본사로 모실까요?

강회장 그래. (했다가) 아니다. 대행사 갔다가 가자.

비서실장 한나 상무한테 미리 말씀해 주시게요?

강회장 아니. 한수한테 말해 주기 전에 한나 얼굴이라도 보고 싶네.

비서실장 출발하겠습니다.

강회장 차가 출발을 하고.

S#36 대행사/한나 방(낮)

한나가 소파에 앉아서 멍하니 있는데. 인기척이 느껴져서 깜짝 놀라면.

강회장이 서서 한나를 보고 있다.

한나 연락도 없이 회사에 웬일이야?

강회장 내 회사 오는데 연락은 무슨. (앉으며) 야, 이 소파 편하다.

한나 (소파에 늘어져서) 어, 쓸만해.

강회장 (한나를 한참 보다가) 왜 이렇게 기운이 없어?

한나 ..

강회장 뭐 바쁜 일 있어?

한나 바뻐 보려고 노력 중.

강회장 일은 재밌고?

한나 재밌어 보려고 노력 중.

강회장 박차장은?

한나 잊어보려고 노력 (하다가 정신 들고) 이씨…!

강회장 쉽게 살라니까. 노력 많이 하면서 사네.

한나 뭐야? 내 속 뒤집으려고 왔어?!

강회장 박차장 사표 처리 아직 안 했다.

한나 (강회장 보면)

강회장 (책상 보며) 어울리지도 않는 책 그만 보고. 너답게 살어.

나머지는 아빠가 해결했으니까.

한나 뭘 해결했는데?

강회장 그런 게 있어.

한나 (무슨 소릴까? 싶고)

S#37 VC본사/한수 방(낮)

강회장과 한수가 마주 앉아있고. 한수 얼굴에 화색이 확 돈다.

한수 아버지. 감사합니다. 최선을 다하겠습니다.

강회장 그래, 잘하겠지. (하고 생각하다가) 근데 한수야.

한수 네.

강회장 부회장 자리 하나 더 만들어서 둘이 하는 건 어때?

한수 (표정이 싸늘해지고) 네?

강회장 그냥 자리만 하나 더 만들어서 한나랑 둘이 공동

한수 걔가 뭘 했는데요?

어렸을 때부터 항상 저한테 말씀하셨잖아요.

강회장 뭘?

한수 (차갑게) 넌 앞으로 VC그룹 회장이 될 사람이니까.

S#38 과거. 한수 13살 시절. 한나 집/마당(낮)

한수가 축구복을 입고 공을 차고 있는데.

강회장(E) (냉정하게) 공 그만 차고 공부해야지.

한수 저… 축구선수 하면 안 돼요?

강회장(E) 안돼, 넌 앞으로 VC그룹 회장이 될 사람이니까.

한수 (공 내려놓고/침울하게) 네.

S#39 과거. 한수 19살 시절. 한나 집/거실(밤)

교복을 입은 한수가 성적표를 강회장에게 내밀면.

강회장(E) (성적 보고/냉정하게) 경제학과로 가.

한수 저… 수학과 가고 싶은데…

강회장(E) 안돼. 넌 앞으로 VC그룹 회장이 될 사람이니까.

한수 (성적표 다시 받으며/침울하게) 네.

S#40 과거. 이 년 전. 한나 집/서재(밤)

양복을 입은 한수가 테이블 위를 보면. 서정이 사진이 놓여 있고.

강회장(E) (냉정하게) 서정이랑 결혼해.

한수 저 지금 만나는 여자 있습니다.

강회장 (한수 보며) 정리해. 넌 앞으로 VC그룹 회장이 될 사람이니까.

한수 (올라오는 화를 꾹 참고) 네. 그렇게 하겠습니다.

S#41 VC본사/한수 방(낮)

터질듯한 분노를 누르며 강회장을 보고 있는 한수.

한수 앞으로 VC그룹 회장이 될 사람이라서. 지금껏. 모든 걸 다 참고 포기했는데. 단 하나도 포기하지 않고 살아 온 강한나랑

강회장 방금 한 말은 못 들은 걸로 해.

처음 말한 대로 진행할 테니까.

말 안 새 나가게 하고. (강조하듯) 특히나 할아버지 모르게.

무슨 말인지 알지?

한수 알겠습니다. 언성 높여서 죄송합니다.

강회장 (아버지가 아니라 자신이 아이들을 힘들게 만든 것 같아 착잡하고)

가다

강회장이 나가면 한수 얼굴에 화색이 도는데

이제 딱 하나만 정리하면 되겠네 한수 (하고 전화기 들고) 식당 좀 예약해 주세요

S#42 한정식집/록(밤)

한정식이 가득 차려져있는데. 아인, 손도 대지 않고 앉아 있고

시계 보면 7시 35분.

7시에 보시죠. 정리해야 할 것도 있고. 한수(F)

아인이 싸늘한 표정으로 앉아있는데 그때 한수가 들어온다.

한수 먼저 드시고 계시지?

아인 밥 굶ㅇ면서 살지는 않아서요

(피식) 그쵸, 제 일해 주실 분이, 밥 굶고 사실 일은 없겠죠? 하수

일이요? 아인

하수

최상무님이 하던 일 좀 맡아주시죠. 제 SNS 관리. 한수

아인 제가 그런 일이나 할 사람으로 보이세요? 아, 제가 아예 안 보이시는 분이죠?

(뭐야?) 보이죠 XX색 입으셨네요.

아인 저랑 상의도 없이 제작팀에 사람 한 명 앉히셨던데.

한수 누구요?

아인 유정석 상무요.

한수 (어이없다) 내가 상의하는 사람으로 보입니까?

아인 그러셔야죠. 제작팀 인사권은 제작본부장에게 있으니까.

한수 아… 이래서 겸상을 오래 하면 안 돼.

아인 (째릿 하는데)

한수 시키는 일이나 똑바로 하고. 주는 돈 받아서 남들보다 좀 거들먹거리고 살면 되지. 왜 기어올라오실까?

아인 그렇게 잘난 분이 왜 나를 필요로 하실까요?

한수 필요했죠. 방금 전까진. 근데 이젠 아니네요.

아인 (차갑게 한수를 바라보면)

환수 왕이 되기 전에는 능력 있는 동지가 필요하지만.왕이 되고 나면 말 잘 듣는 머슴만 있으면 되는 거니까.

아인 한나 상무님이 부사장님 왜 싫어하는지 알겠네요.

한수 (이게 싸가지 없이)

아인 (일어서며) 부사장님은 부사장님 좋을 대로 하세요. 저도 이제부터 제 마음 가는 대로 할 테니까.

한수 후회할 텐데요?

아인 누가요? 제가요? 후회는 보통. 잃을 게 많은 사람이 하죠. (한수 똑바로 보며) 누가 더 잃을 게 많을까요?

하고 아인이 나가버리면. 머리끝까지 올라오는 화를 꾹 누르고 있는데.

전화 오면 서정이다. 전화받으면.

서정(F) 오빠 축하해. 아빠한테 들었어.

한수 안 그래도 전화하려고 했는데.

서정(F) 왜에?

한수 일 하나만 처리해줘.

S#43 지하철역 밖 + 길거리(아침)

출근하는 병수. 전화가 와서 받으면.

병수 네, 부장님. (놀라서) 네? 아니 갑자기 왜 광고 중단을…

(상대방 이야기 듣다가) 회사 들어가서 다시 연락드리겠습니다.

(전화 끊고) 본사에 무슨 일 터졌나?

(하는데 또 전화가 울리고. 뭔가 불길한 눈빛으로 전화를 보면 (VC화

재 박은주 부장〉병수 일이 심상치 않게 돌아가는 걸 눈치챈다)

S#44 대행사/최상무 방(아침)

최상무가 즐거운 표정으로 통화 중이다.

최상무 그럼요 한 달만 중단하시면 됩니다. 네. 연락드리겠습니다.

(하고 소파에 앉으면 정석이 소파에 앉아있다)

정석 광고를 끊는다고?

최상무 응. 고상무 나갈 때까지만.

정석 근데, 이거 어떻게 감당하려고?

최상무 무슨 소리야?

정석 기획본부장이 회사 사업을 방해하는 행위데.

최상무 어제 고아인이 부사장 들이받았다네. 열받은 부사장이 자기

인맥 동원해서 광고 전부 중단시켰고. 유상무. 고맙다.

정석 (최상무 보며) 뭐가?

최상무 니가 고아인 평정심을 깨준 결과니까.

최상무가 씨익 웃고. 정석은 자신이 생각한 거랑 다르게 돌아가는 상황에 당황스럽지만. 티는 내지 않는다.

S#45 대행사/복도(아침)

정석이 고민스럽게 걸어오다가 급하게 뛰어오는 병수랑 마 주친다.

병수 (화 누르며) 이렇게까지 하셔야겠습니까?!

정석 (무표정하게 보기만 하고)

병수 재입사까지는 그러려니 했습니다. 나 같아도. 그럴 수 있겠다 싶었으니까 근데 지금 이건

정석 안 바뻐?

병수 (죽일 듯이 정석을 보고)

정석 나 잡고 따질 시간에. 벌어진 일 정리하는 게 낫지 않겠어?

병수 (정석이 말이 맞아서 가려고 하는데)

정석 (조용히) 본사 부사장이 한 일이야. 재벌가 인맥들 동원해서.

병수 (왜 이런 말을 해주지? 하는 표정이고)

정석 알지? 지금 VC기획에서 이 문제 해결할 수 있는 사람은 딱한 명인 거.

INSERT 대행사 일각

비서실1과 출근하고 있는 한나가 보이고.

현재.

병수가 의아하다는 표정으로 정석을 보면.

정석 뭐 해?

병수 네?

정석 일 안 해?

S#46 대행사/한나 방(아침)

한나와 비서실1이 들어오는데. 비서실1이 통화 마치고는.

비서살1 상무님. 부사장님이 대행사 광고 물량 전부 끊었다고 합니다.

한나 왜?

비서설 (조용히) 어제 고상무님 만나고 나서 그러셨다는데…

한나 (기운 없던 눈에 오랜만에 생기가 돌고) 오랜만에 좋은 뉴스네?

S#47 대행사/아인 방(아침)

아인은 통화 중이고. 병수는 소파에 앉아서 고민 중이다.

아인 황전무님. 이렇게 갑자기 광고를 끊어버리면. (한동안 듣다가/한숨) 김서정 부사장님 지시사항이면 전무님도 어쩔 수 없겠네요. 네, 끊겠습니다.

(소파에 앉으며) 니 말이 맞네. (의아) 근데 정석 선배가 말해줬다고?

병수 네, 방법은 하나밖에 없다고.

그때 노크를 하고 한나가 들어온다.

아인 (혼잣말) 방법 오셨네.

한나 기브 앤 테이크 하러 왔습니다.

병수 나가 있겠습니다. (하고 나가면)

아인 (소파에 앉는 한나를 보며) 멘탈은 돌아오셨어요?

한나 상무님이 강한수랑 틀어졌다는 소리 듣자마자요.

아인 (소파를 손가락으로 톡톡 치며 한나를 보기만 하고)

한나 (기다리기 답답한지 먼지 치고 나간다) 나. 이용하세요.

아인 (빤히 보는데)

한나 저번에 광고주 메일 건도. 나 이용해서 해결했잖아요.

아인 ...

한나 나도 알아요. 지금 이 회사에서 내가 할 수 있는 일은 하나도 없고.

가진 거라고는 강용호 회장 딸이라는 간판. 그거 하나밖에

없다는 거.

근데 지금 상무님 문제 해결할 수 있는 방법은.

내가 가진 간판. 그거 하나잖아요?

아인 이제 안 물어보고 일하셔도 될 거 같네요?

한나 그럼 콜?

아인 어떤 분이 굉장히 실망하실 거 같은데…

한나 누구요?

아인 있어요. 옛날 크림빵 좋아하는 분.

한나 (무슨 말인 줄 알겠고) 그것도 제가 해결 가능한 문제 같고요.

한나가 일어서서 손을 내밀면. 아인이 테이블 위에 있는 손소독제를 들고 일어서서. 한나 손에 짜주고. 자신의 손에도 짠 다음에 비빈다.

아인 (손을 비비며) 이왕 할 거면 깔끔하게 하시죠.

한나 (손을 비비며) 당연하죠.

아인이 먼저 손을 내밀면. 한나가 아인의 손을 잡는다.

아인 뭐부터 하시겠어요?

한나 소원부터 하나 이루어야죠.

S#48 레스토랑(낮)

한나, 서정 친구1,2(7부 S#24) 앉아서 식사 중이고.

한나가 친구1.2를 보고 눈짓을 하면, 알았다는 표정 짓고.

한나 (별일 아니라는 듯) 우리 회사 광고 중단했다며.

서정 응.

한나 화장실 갈 때 다르고 나올 때 다르다더니. 너네 아빠 빼줬을 때랑은 180도 달라졌네?

서정 광고야 필요하면 하고. 필요 없으면 중단하고 그런 건지.

한나 누구 필요? 강한수 필요?

서정 (째릿 하면)

친구 (살살 건든다) 뭐야? 한수 오빠가 시켜서 그런 거야?

한나 얘 강한수가 눈짓만 해도 배 까뒤집고 꼬리 살랑거려.

서정 야, 강한나!

한나 (친구들 보며) 봤지? 뜨끔하니까 버럭 하는 거. 이런 애가 약속을 지킬지 모르겠다.

서정 약속? 뭐?

한나 기억 안 나?

FLASHBACK 7부S#24

한나 좋아. 콜! 뭐 걸 건데?

친구1 소원 하나 들어주기 해. 뭐든지. 어때?

서정 (와인 잔내밀며) 자신 없으면 그만두던가.

한나 (와인 잔 내밀며) 소원 하나. 뭐든지.

현재.

서정 (기억이 나고)

한나 (서정 보며) 내 소원은 중단한 광고 물량 당장 집행하는 걸로 할게

서정 그건… 지금은 좀…

친구2 (긁는다) 어후~ 김서정 실망이다

친구1 (긁는다) 냅둬. 죽으면 열녀문 하나 세워주면 되니까.

한나와 친구1, 2가 서정을 왕따시키는 분위기고.

한나 (슬쩍) 됐다. 니가 무슨 힘이 있니? 못 들은 걸로 해. 근데 지네 회사 광고할지 못 할지도 결정 못 하면. 그게 무슨 부사장

서정 (버럭) 하면 되잖아!!!

한나 (넘어왔다) 야, 괜히 강한수한테 불려가서 갈굼당하지 말고. 그냥 못 들은 거로 해.

서정 이게 사람을 뭘로 보고!!!

한나 그럼 증명해 봐. (턱으로 서정이 핸드폰 가리키면)

서정 (황전무한테 전화한다) 전무님. 취소했던 VC기획 광고 집행하세요.

(듣다가) 지금 당장요! (전화 끊고 한나 보며) 됐어?!

한나 (능글맞게 미소 지으며 박수를 톡톡 치며) 멋지다. 김서정. (일어서서) 회의 있어서. 먼저 갈게. 아! 계산은 내가 하는 걸로.

서정 (바쁘게 가는 한나 뒷모습을 보며/아씨… 강한나한테 말린 거 같은데)

S#49 도로/차 안(낮)

한나가 통화 중인데 영 뜻대로 되지 않는 분위기다.

한나 그것도 못 해줘?

재벌1(F) 한수 부탁이잖아.

CUT TO

한나 강한수 부탁은 부탁이고. 내 부탁은 개 짖는 소리냐고?!

재벌2(F) 한수랑 둘이 해결해. 그럼 광고 얼마든지 집행할게.

CUT TO

재벌3(F) 한수가 신신당부했다고. 너한테 연락 와도 집행하지 말라고.

한나 강한수랑 잘 먹고 잘살아라!

하고 전화 끊고는 아인에게 전화하면

S#50 도로/차 안 + 대행사/아인 방(낮)

병수랑 회의 중이던 아인이 전화받고.

아인 우원 쪽에서 전화 받았습니다. 수고하셨어요.

한나 근데 다른 쪽은 쉽지가 않네요.

아인 그렇겠죠.

한나 좀 더 쪼아볼게요.

아인 네, 수고 좀 해주세요. (하고 전화 끊고는) 이제 얼마 남았지?

병수 빌링 삼백억만 더 채우면 됩니다.

아인 대기업 말고 당장 마케팅비로 삼백억 쓸 만한 회사가 있나…?

병수 (아무리 생각해도 없고) 일단 지금이라도 경쟁 피티 들어가시죠? 작은 광고주들이라도 끌어모아서

아인 지금 피티 따봤자 집행하려면 최소 한 달은 걸리는데. 의미가 있겠니?

병수 (맞는 말이고)

아인 기존 광고주 설득해야 돼. 그거 말고는 방법이 없어.

병수 그럼 외국계 쪽으로 알아볼까요? 국내 기업은 불가능할 거 니까…

아인 우리 과거에 했던 광고주 중에 있나?

병수가 자료들을 뒤져보는데 아인에게 전화 오고.

아인 네, 제가 고아인입니다. (듣다가) 바로 회의 가능합니다. 지금 당장 찾아뵙겠습니다. (하고 끊으면)

병수 누구에요?

아인 죽으라는 법은 없네?!

S#51 휴먼&머니 본사(낮)

대형빌딩 사옥을 사용하는 휴먼&머니 본사를 올려다보고

있는 아인. 대출을 받으러 온 사람이 통화하며 들어가고.

사람 이자 비싸지… 그럼 어떻게? 여기 말곤 돈 빌릴 데가 없는데.

아인, 대출받으러 들어가는 사람을 한참이나 보다가.

아인 광고비 많이 쓰겠네…

S#52 휴먼&머니 본사/사장실(낮)

아인과 사장이 소파에 마주 앉아있고. 사장이(돈사장) 다 잡은 사냥감이라도 보듯 뿌듯한 표정으로 아인을 보며.

돈사장 한… 삼 년 됐나? 그때도 VC기획에 광고 맡기려고 했었는데.

아인 그러셨나요? 전 기억이 없는데?

EN장 내가 하지 말라고 했습니다. 보나 마나 거절당할 거니까.

우리만큼 돈 쓰면서 대접 못 받는 광고주도 없으니까.

아인 빅 모델들도 2금융권 광고는 안 하니까요.

절 보자고 하신 이유. 말씀해 보시지요.

E사장 상무님. 돈에 국적이 있습니까?

아인 있죠.

E사장 그럼 색깔은요?

아인 색도 있죠.

돈사장 그럼 가치는요?

아인 (무슨 말 하는지 알겠다)

E사장 돈은 돈인 겁니다. 일본계 자금이라느니. 서민 피 빨아먹는 대부업체니.

말들은 많지만. 급할 때 찾아오는 건 우리 휴먼&머니 아닙 니까?

아인 문제는 이미지다.

돈사장 (끄덕)

아인 대표님이 원하시는 건. 휴먼&머니의 이미지를 긍정적으로 만들어서.

더 많은 사람이 이곳에서 대출받게 하는 거죠?

EN장 역시 대화가 통하시네. 항간에 도는 소문 들었습니다. 돈시오패스 라고 불리셨다고.

아인 지금도 그렇습니다. 전 돈이 좋으니까요.

ENS 삼백억. 피티 없이. 상무님이 하신다고 하면 바로 입금하겠습니다.

좀 안 좋으신 일 있으셔서. 딱 그 정도 필요하다고 들었는데.

아인 정보가 빠르시네요.

E사장 그거 없으면 어려운 비즈니스니까요.

아인 참… 거절하기 어려운 제안이시네요.

돈사장 (손을 내미는데)

S#53 대행사/조대표 방(낮)

조대표가 바둑판을 보고 있는데. 노크를 하고 아인이 들어오고.

조대표 앉으세요.

아인 (자리에 앉고는 백에서 사표를 꺼내서 내민다)

조대표 좀 갑작스럽네요?

아인 육 개월 내에 매출 50% 상승 못 이루었으니까. 약속대로 퇴사하겠습니다.

조대표 아직 한 삼 주 남지 않았습니까?

아인 대기업 물량이 다 끊긴 상태에서 삼 주 내에 물량 채우는 건 불가능하니까요.

조대표 억울함을 좀 토로해 보시지요?

아인 ..

조대표 '본사 부사장의 방해로 거의 다 이루었던 걸 놓쳤다'이러면 내부 직원들은 인정해 주지 않겠습니까?

아인 남들이 뭐라고 하든. 제가 인정할 수 없으니까요. 뱉은 말은 책임져야죠. 성인이면.

조대표 (아인의 사표 보며) 회사에서 힘이 없어지니까 편하더군요. 신경 쓸 일도 없고. 갈등할 일도 없고. 근데 10년 만에 처음으로 힘이 없어진 게. 좀 아쉽습니다.

아인 여러모로 신경 써주신 거 알고 있습니다. (일어서서 인사하며) 그동안 감사했습니다.

아인이 인사를 하고 나가면. 바둑알을 만지면서 한참이나 생각을 하던 조대표. 아인의 사표를 들어보고는.

조대표 내가 할 일이 아직 남아있었네… (바둑판을 한동안 보다가 바둑알들을 정리해서 그릇에 넣고 뚜껑 덮고는) 잘 쉬었다. (어딘가로 전화를 하곤) 오랜만에 전화드립니다.

S#54 대행사/제작2팀(낮)

전화를 받던 병수가 얼굴이 하얘진다.

병수 거절하셨다고요? (한동안 듣고 있다가 다급하게) 확인하고 다시

연락드려도 될까요? (하고 전화 끊으면)

TF팀 (병수 주변을 둘러싸고 있고)

은정 무슨 소리에요? 상무님 휴먼&머니 거절하셨대요?

원회 그거 거절한다는 소리는. 회사 나가신다는 소리잖아요?

그때 아인이 걸어 들어오며.

아인 한부장.

병수 네.

아인 (자신의 방으로 걸어가며) 박스 좀 가져와.

병수 박스요?

TF팀, 집 싼다는 소리에 다들 놀라고. 걸어가는 아인의 뒷모습만 멍하니 보는데.

S#55 대행사/아인 방(낮)

아인이 짐을 정리하고 있는데. TF팀이 빈손으로 우르르 들어온다.

아인 들어오는 TF팀 보며.

아인 박스는?

원회 상무님 지금 뭐 하시는 거예요?

아인 뭐하긴. 짐 싸고 있지.

장우 짐을 왜 싸시냐고요?

아인 약속 지켜야 하니까.

은정 그러니까. 왜 들어온 광고주 안 받고 회사를 나가시냐고요!

아인 내가 제일 잘하니까.

일동 네???

아인 살다 보면 제일 잘하는 일이기 때문에. 하지 말아야 하는 경

우도 있어.

TF팀 아인이 하는 말이 이해가 되지 않고.

무표정하게 짐을 싸고 있는 아인의 모습에서.

14부 끝

S#1 휴먼&머니 본사/사장실(낮)

아인과 사장이 소파에 마주 앉아있고.

EN장 삼백억. 피티 없이. 상무님이 하신다고 하면 바로 입금하겠

습니다.

좀 안 좋으신 일 있으셔서. 딱 그 정도 필요하다고 들었는데.

아인 정보가 빠르시네요.

도사장 그거 없으면 어려운 비즈니스니까요.

아인 참… 거절하기 어려운 제안이시네요.

돈사장 (손을 내미는데)

아인 하지만 (고민하다가) 거절하겠습니다.

E사장 매출 300억 못 채우면. 회사 나가셔야 하는 걸로 들었는데요?

아인 맞습니다.

돈사장 그런데 거절하신다구요?

아인 네. (진심으로 미안하다는 듯) 죄송합니다.

돈사장 혹시 업계 소문 때문에 그러시는 거면.

VC기획이랑 상무님 이름은 빼고 진행하셔도 됩니다.

아인 (대답 없고)

사장 (무시하는 것 같아 화가 좀 난다) 상무님도 우리 무시하시는 겁

니까?

정식으로 금감원에 대부업과 대부 중개업으로 신고도 되어

있고.

아인 대표님. 그런 이유 때문이 아닙니다.

이건 오로지 제 개인적인 이유 때문입니다.

돈사장 (생각하다) 그럼 그 개인적인 이유. 좀 들을 수 있을까요?

돈사장이 아인을 바라보면. 아인 고민하다가 말을 하려고 하는데.

S#2 대행사/아인 방(낮)

아인이 짐을 정리하고 있는데. TF팀이 빈손으로 우르르 들어온다.

아인 들어오는 TF팀 보며.

아인 박스는?

원희 상무님 지금 뭐 하시는 거예요?

아인 뭐하긴. 짐 싸고 있지.

장우 짐을 왜 싸시냐고요?

아인 약속 지켜야 하니까.

은정 그러니까. 왜 들어온 광고주 안 받고 회사를 나가시냐고요!

아인 내가 제일 잘하니까.

일동 네???

아인 살다 보면 제일 잘하는 일이기 때문에. 하지 말아야 하는 경우도 있어

TF팀 아인이 하는 말이 이해가 되지 않고. 아인이 무표정하게 짐을 싸고 있는데.

병수 상무님.

아인 (병수를 보면)

방수 상무님의 거취는 이제 저희 모두와 연결되어 있습니다.왜 거절하셨는지. 그 이유. 저희도 들을 자격 있다고 생각합니다.

아인 (TF팀을 보면)

일동 (다들 아인을 똑바로 바라보고)

아인 (한참 생각하다가/싸던 짐을 놓고는) 너희는… 집에 빚쟁이들이 찾아오는 기분이 어떤 건지 아니?

일동 ...

아인 부모가 감당 못 할 빚을 지면. 아이들이 어떤 환경에서 사는 지 알어?

S#3 과거. 아인 7살 시절. 아인 집/마당(낮)

아인이 마당에 앉아있는데. 사람들이 낡은 대문을 쾅쾅 두드리고.

아인은 무서운지 쪼그려 앉아서 귀를 막고 있는데. 그때 낡은 대문 고리가 부서지고. 사람들이 들어와서 아인을 채근한다.

사람 너네 아빠 어딨어?

사람2 엄마는?

아인 (쪼그려 앉아서 사람들을 올려다보기만 하고)

사람3 대답해. 어디 갔냐고.

빚쟁이들이 아인을 둘러싸고 화를 내고 있고. 겁을 잔뜩 먹은 아인은 쪼그려 앉아서 양쪽 귀를 막고 있다.

성인 아인(E) 나는 잘 알어. 너무나도.

S#4 대행사/아인 방(낮)

TF팀원들이 아인을 보고 있으면.

아인 그래. 내가 하면 제일 잘할 수 있어. 휴먼&머니의 이미지를 긍정적으로 바꿔서. 돈을 빌리지 않아도 될 만한 사람들까지 대출받게 만들 거야. 병수 상무님…

이인 그러면 나는 이 회사에 남아서 더 성공할 거고. 휴먼&머니는 더 많은 이익을 보겠지.

일동 ...

아인 그럼 돈을 갚지 못해서 신용불량자가 되는 사람들은 어쩔 건데?

> 내가 겪은 고통을 다른 누군가가 똑같이 겪게 되는 일을. 나 보고 하라고?

내가 제일 잘하기 때문에. (TF팀원들을 보며 못을 박듯 말한다) 나만은 절대. 하지 말아야 하는 일도 있는 법이야.

은정 (안타까워서) 그래도 상무님 먼저 살아야죠…

이건 한 사람으로서 지켜야 할 최소한의 양심이자. 광고인으로서 내 자존심이야. (선언하듯) 난 안 해!

아인의 말을 듣고 서로를 바라보는 TF팀. 다들 아인이 왜 거절했는지 납득이 되고. 한동안 어떻게 해야 할지 몰라서 서있기만 하다가.

아인이 짐을 싸다가 책들을 땅에 떨어뜨리면. 병수가 다가가 서 돕는다.

병수 도와드리겠습니다. 상무님이 퇴사하는 건 싫지만…

아인이 어두운 표정으로 짐 싸는 걸 돕는 병수를 보고 있으면. 나머지 팀원들이 다가와서 아인이 짐 싸는 걸 돕는 모습에서

TITLE 15부 하고 싶은 일, 하지 말아야 하는 일, 해야 하는 일

S#5 대행사/최상무 방 + 검사실(낮)

최상무 방으로 퀵서비스가 서류 봉투를 주고 가면. 전화가 온다.

보면 검사고, 받으며,

최상무 네, 검사님.

검사 제가 뭐 좀 보내드렸는데.

최상무 (서류 봉투 열어보며) 방금 받았습니다. (서류 보고는 살짝 인상 쓰고)

검사 어떠세요? 이제 스피커 트셔야죠?

최상무 (서류 보면 아인이 처방 약 목록이고)

검사 반응이 좀 미지근하네요?

최상무 아뇨. 검사님 감사합니다. 다만

검사 너무 개인적 정보다?

보수적인 대한민국 대기업에서. 정신과 약을 밥 먹듯 복용하는 사람이 사장을 한다? 너무 불안정해 보이지 않습니까?

최상무 맞는 말씀입니다. 잘 쓰겠습니다.

검사 좋은 결과 기대하겠습니다.

최상무 (전화를 끊고 피식하며) 공무원답게 타이밍이 좀 늦네.

(서류를 봉투에 담고 서랍에 넣으며) 다 끝난 판에 뭐 이런걸.

서랍을 닫고선, 기분 좋은 듯 일을 하는 최상무다.

S#6 한나 집/앞(낮)

한나 집 앞에 차가 한 대 서면. 차에서 조대표가 내려서 한나네 집을 올려다본다

조대표 이 집 오랜만이네. (씁쓸한 표정 짓고는) 어려울 거 없지. 받을 거 명확하고. 줄 거 확실한 거래니까.

> 하고는 벨을 누르면 대문이 열리고. 조대표가 들어가자 '철 컹'하고.

마치 감옥 문이라도 닫히는 듯한 소리가 들린다.

S#7 한나 집/왕회장 방(낮)

왕회장이 화난 표정으로 보고 있으면. 조대표가 인사를 한다.

조대표 회장님 오랜만에 인사드립니다.

왕회장 야, 문호. 너래 나 만나러 얼마 만에 오는 거니?

조대표 한… 십 년쯤 됐을 겁니다.

왕회장 내 회사에서 월급 받으면서 이럴 수 있어?!

조대표 (앉으며) 드릴 것도 없고 받을 것도 없는 상황에서.

회장님 뵈러 올 수야 없죠.

왕회장 (씨익 미소 짓고) 길티. 그건 맞는 말이디.

왕회장과 조대표가 서로를 한동안 보고 있고.

왕회장 자, 그럼 니가 원하는 걸 말해보라.

조대표 강한수 부사장이 중단한 대행사 광고, 집행해 주십시오.

왕회장 겨우 그거니?

조대표 …

왕회장 내가 문호 너한테 요구할 게 뭔지. 니가 모를 리가 없을 텐데?

조대표 회장님 이십 년 모셨는데, 제가 그걸 모르겠습니까?

왕회장 나야 남는 장사니까 땡큐지만. 너한테는 손해 보는 장산데?

조대표 …

왕회장 너래 고아인이랑 무슨 관계길래 이러는 거니?

조대표 회장님은 급속도로 성장할 회사가 부도나는 꼴을 보고만 있으실 겁니까?

왕회장 내래 그 꼴은 못 보디.

조대표 저도 그렇습니다. 한번 보고 싶네요. 고아인이라는 사람이 어디까지 갈지. 무슨 일까지 해낼 수 있을지

왕회장 문호 너도 이제 나이 먹었구나. 너래 누구 제거하는 게 전문이지. 키우는 건 처음 아니니?

조대표 (작게 미소로만 대답하고)

왕회장 (파식하고/어딘가로 전화) 응. 그 광고들 싹 다 집행해라. 당장. (전화 끊고는 조대표 보며) 이제 나는 니가 어디까지 해낼 수 있는지만. 지켜보고 있으면 되겠니?

조대표 지켜보실 거 뭐 있습니까. 예전에 하던 일 다시 하는 건데.

왕회장이 호두 두 알을 손에 쥐고 드륵 드륵 돌리면. 조대표가 왕회장 손아귀에 잡혀 갈리고 있는 호두 두 알을 바라본다.

S#8 대행사/아인 방(낮)

아인과 TF팀이 침울하게 짐을 싸고 있는데. 아인에게 전화가 오면. 본사 마케팅 상무다.

아인 (받으며) 네, 고아인입니다. (듣다가) 네???! (듣고만 있다가) 네, 알겠습니다. 감사합니다.

일동 (아인을 보는데)

아인 (병수보며) 중단했던 광고들 전부 집행한다는데?

병수 네???

일동 (어안이 벙벙하고)

은정 ... 그러면 매출 50% 상승··· 한 거잖아요···?

일동 (아직 감이 오지 않아 어리둥절하고)

아인 이게 갑자기 무슨…

하는데 한나가 문을 벌컥 열고 들어온다.

한나 아니 상무님! 왜 회사를 그만둔다고.

일통 (한나에게 와서) 한나 상무님 고맙습니다. 저는 상무님이 해내

실 줄 알았어요! (하면서 한나를 둘러싸는데)

한나 내가요? 내가… 뭘 해냈을까요?

TF팀이 한나를 빤히 보고. 한나도 아인을 빤히 보면. 아인도 한나를 빤히 보는데.

S#9 대행사/복도 + 조대표 방(낮)

아인이 생각하며 복도를 걸어가다 조대표 방 앞에 서면.

한**L**(E) 이거 내가 한 일 아닌데…?

INSERT

S#8 연결. 아인과 한나 둘만 있고.

아인 그럼 누가 중단한 광고를 진행시킨 거죠?

한나 대행사 내부 사정 다 알고 있으면서. 아빠나 할아버지 설득할 수 있는 사람이면… 딱 한 명뿐인데…

현재.

조대표 방앞에서 곰곰이 생각 중인 아인. 노크를 하려는데.

조대표(E) 저 만나러 오셨습니까?

아인 (돌아보면)

조대표 오늘 자주 뵙네요.

S#10 대행사/조대표 방(낮)

아인과 조대표가 마주 앉아있고. 아인이 조대표를 바라보면. 조대표는 아무 일 없었다는 듯 차를 마시고 있다.

아인 대표님이 하신 건가요?

조대표 뭘 말씀하시는 겁니까?

아인 (조대표를 보다가 테이블 위를 보면, 항상 있던 바둑판이 치워졌다)

바둑판이 사라졌네요.

조대표 이젠 그만둘 때도 됐죠.

아인 혹시 왕회장님 만나신 건가요?

조대표 …

아인 저 살리려고 뭘 드리셨나요?

조대표 원하는 걸 얻으려고 원하는 걸 드렸죠.

아인, 어떻게 말을 해야 하나 고민스럽고. 조대표는 그런 아인의 마음을 읽었다.

조대표 괘념치 않으셔도 됩니다.

아이 (보면)

조대표 (미소 지으며) 그저 하던 일을 다시 하게 됐을 뿐이니까요.

아인 하기 싫은 일을 다시 하게 되신 건 아니구요?

조대표 사람이 좋아하는 일만 하면서 살 수는 없는 거니까요.

아인 정말 감사합니다. 염치없지만.

조대표 진짜 염치없는 게 뭔지 아십니까?

아인 (바라보면)

조대표 기대를 저버리는 거.

상무님한테 한 투자가 실패가 되지 않게 해주세요.

아인 제가 뭘 해 드리면 될까요?

조대표 옳다고 생각하는 일을 하세요. 지금까지 그러셨던 거처럼.

더해서 한나도 좀 도와주시고.

아인 알겠습니다. 다시 한번 감사드립니다.

아인이 인사를 하고 나가면, 조대표 차를 마시다가.

조대표 슬슬 올 때가 됐는데.

S#11 대행사/최상무 방 + 본사 일각(낮)

비서실장과 통화 중인 최상무.

최상무 누가? 누가 감히 부사장이 지시한 일을 취소하냐고!!!

비서실장 (시끄러워서 인상 쓰고)

최상무 (버럭) 넌 도대체 뭐 한 거야?!

비서실장 (핸드폰 보며 조용히) 이 새끼가 뭘 잘못 먹었나… (다시 전화에 대고) 누구기 누구야? 둘 중 하나지.

회상무 야 지금 말장난

비서실장 조대표가 왕회장님 만나고 갔다더라.

최상무 조대표? 그 노인네가 왕회장님을 왜 만나?

비서실장 모르는 척하는 거냐? 아님 진짜 모르는 거냐?

최상무 뭐?

비서실장 조대표가 왕회장님 오른팔이었잖아. 예전 비서실장.

최상무 어디 쌍팔년도 이야기를

비서실장 쌍팔년도 사람들이 쌍팔년도 방식으로 돌리는 게. 대한민국 대기업이야

최상무 ··

비서실장 어쨌든 이번 건은 나가리니까. 다른 방법 찾아봐.

비서실장이 전화를 뚝 끊으면. 최상무 한동안 전화기를 바라 보다.

최상무 이 노인네를…!

S#12 대행사/조대표 방(낮)

조대표가 차를 마시고 있는데. 최상무가 노크도 없이 문을 벌컥 열고 들어오고.

최상무 지금 뭐 하시는 겁니까?!

조대표 (무덤덤)

최상무 조용히 있다가 정년퇴임 하면 되지. 이게 뭐 하는 짓이냐구 요!!!?

조대표 (온화하게) 앉으세요.

최상무 (앉으면)

조대표 대행사 대표가 대행사 매출 올리는 일에 관여하는 게. 문제가 됩니까? 최상무 이게 단지 매출 문제입니까? 이건 고상무랑 나. 둘 중에 누가 차기 대표가 되느냐가 걸린 일 아닙니까. 이 싸움에 왜 대표님이 끼어듭니까?

조대표 많이 약해지셨습니다. 반칙 운운하시는 걸 보니까.

최상무 아니, 지금 일을

조대표 (말끊으며) 자, 말 나온 김에. 차기 대표가 되고 싶으시면 최상무님 능력도 보여주시죠.

최상무 뭐요?!

조대표 고상무님은 육 개월 동안 매출 50%를 상승시켰습니다. 그럼 최상무님도 뭔가 보여주셔야죠?

최상무 (이성을 잃었다) 내가 왜 당신이 시키는 일을 해야 하는데? 뭔데 나한테 이래라저래라

조대표 (그룹의 2인자였던 시절의 모습이 나온다) 야, 최상무.

최상무 ???

조대표 (낮고 사납게) 넌 회사대표가 매출 상승을 지시하는데. 상무가 대표 면전에 대고 거절을 하냐?

최상무 (변한 모습에 당황하고)

조대표 한 달 줄게. 매출 300억 올려와. 그 정도는 해내야. (자기 자리 가리키며) 저기 앉을 자격이 생기는 거니까.

최상무 아니, 갑자기 어떻게…

조대표 최상무. 내가 오늘부터 가르쳐줄게. 이 VC그룹이 어떻게 대기업으로 성장했는지.

최상무 (조대표 기운에 눌리고)

조대표 나가. 나가서. 성과 만들어 와.

최상무 (당황해서 아무 말 못 하고 있는데)

한수(E) 지금 그걸 말이라고 하는 거야!

S#13 레스토랑(밤)

한수와 서정이 식사 중인데. 한수가 서정을 죽일 듯이 보고 있다.

한수 한나랑 한 약속을 지키려고 나랑 한 약속을 깼다?!

서정 그게… 한나랑 한 약속이 먼저라서…

한수 (죽일 듯이 보면)

서정 나도 친구들 앞에서 한 약속이라. 체면이 있으니까…

한수 (비아냥) 니들 사이에서 체면이라 봤자. 누가 옷 더 잘 입었다. 누가 더 살빠졌다 그딴 게 전부 아니야?

서정 아무리 화가 나도. 말이 좀 심한 거 아니야?

한수 왜? (비아냥) 말꼬투리라도 잡아보려고?

서정 (슬슬 올라온다) 한나랑 싸울 일 있으면 한나랑 둘이 싸워. 나 끼워 넣지 말고.

한수 나랑 결혼하기로 한 이상. 한나랑 나 사이에 안 낄 수는 없는 거 아닌가? 하긴, 강한나랑 어울려 다니는 덜떨어진 것들이 알 리가 없지.

서정 (버럭) 지금 말 다 했어?!

한수 응.

서정 (차갑게) 착각하지 마. 오빠만 VC그룹 아들 아니야.

내 회사 광고할지 말지는 내가 결정해!

한수 니가 결정을 해? 한나가 결정한 거 아니고?

서정 (울그락 불그락 하는데)

한수 넌 언제 강한나 컴플렉스에서 벗어날래?

서정 (치부를 건드리자 당황하고)

한수 아, 나랑 결혼해서 벗어나 보려는 거지? 그렇게라도 해서 강한나 한번 이겨보려고.

서정 개새끼.

한수 (이게 욕을 해?)

서정 (눈물이 글썽거리는 눈으로 죽일 듯이 보다가) 혼자 잘났지?

한수 …

서정겉으론 똑똑한 척 다하면서. 할 말 못 할 말도 구분 못 하고.(울음 꾹 삼키며) 그게 결혼할 사람한테 할 말이냐?!

한수 니가 행동을 똑바로 했으면 이런 말 안 하지.

서정 남들처럼 살어, 좀 사람답게.

서정이 벌떡 일어나서 나가고. 한수도 올라오는 화를 삭이고 있다가.

한수 그래. 니 조언대로 해볼게. (하고 어딘가로 전화하면)

S#14 어느 저택 + 레스토랑(밤)

마당을 지나 저택으로 걸어가고 있는 석산 아들. 전화가 와 서 보면 한수다. 석산 아들 오우~~ 강한수 부사장님.

한수 술 마시고 있지?

석산 아들 오브 코스.

한수 어디? 거기?

석산 아들 당연하지. 보는 눈 많은 데서 편하게 놀겠어?

한수 기다려. 지금 갈게.

석산 아들 니가? 여길? (그때 미모의 여성들 걸어오며 석산 아들에게 친근하게

인사하며 집으로 들어가고) 갑자기 왜?

한수 나도 남들처럼 살려고.

석산 아들 드디어 우리 한수가 철이 드는구나, 어서 와, 웰컴.

전화 끊고 기분 좋게 집으로 들어가며 어딘가로 전화하는 석산 아들.

석산 아들 응 너 당장 여기로 와.

(듣다가) 기회는 왔을 때 잡는 법이다.

S#15 대행사/최상무 방(밤)

최상무와 권씨디가 회의 중이고. 정석이 들어와서 앉으며.

정석 무슨 일이야?

최상무 피티 좀 해야겠다. 이번 달 내로 매출 300억 올려야 돼.

정석 갑자기? 왜?

최상무 (얘기할까? 하다가 권씨디 보고는 참고)

정석 (최상무가 권씨디 보고는 말을 참는 거 보고는 뭔 일 있구나 싶다)

최상무 자잘한 건 권씨디가 하고. 정석이 니가 우성우유 담당해.

정석 (최상무가 건네는 종이 보고) 200억이면 빌링이 크네.

최상무 최근에 우유 소비량이 급감해서 마케팅을 공격적으로 해보 겠다네.

정석 우유 가격 상승이랑 수입 우유 소비량이 늘어난 게 크잖아? 그 이슈 먼저 해결해야

최상무 아니. 그런 거 필요 없어. 그냥 판매촉진으로만 방향성 잡아.

권씨다 유상무님. 비장의 카드가 있으니까 피티 놓칠 걱정은 마시고

최상무 야. (권씨디한테 표정으로 주의 주고)

권씨디 (아차 싶고) 그냥 긍정적으로 하자는 얘기죠…

정석 (나 모르는 뭔가 있는데… 싶은데)

최상무 (전화가 오면 일어나서 구석으로 가서 받는다) 응. 해결됐어? (듣다가 표정이 밝아진다) VC기획이 VC그룹 도움받는 거야 당연하지.

그래. 응.

정석, 통화하는 최상무와 아무 걱정 없어 보이는 권씨디를 본다.

S#16 대행사/엘리베이터 안 + 밖(밤)

퇴근하려는 권씨디가 엘리베이터 앞에 서있으면 정석이 온다. 정석 아이구 힘들어 죽겠다…

권씨디 오랜만에 일하시려니까 힘드시죠?

정석 (떠본다) 피티는 갑자기 왜 한대? 고상무가 매출 잔뜩 올려놨

는데.

권씨디 아… 조대표가 시켰(하다가 입다물고)

정석 (조대표가 시켰다?) 한동안 날밤 새야겠네.

권씨디 이놈의 야근. 아… 지긋지긋해.

정석과 권씨디 도착한 엘리베이터에 타며.

정석 내일부터 야근인데. 한잔해야지?

권씨디 컨디션 관리해야죠.

정석 그래? (지갑에서 법인카드 꺼내며) 임원이라고 법인카드는 나왔

는데.

그럼 뭐해? 어디 좋은 데 가서 같이 한잔할 사람도 없고.

권씨디 (좋은데 라는 말에 눈이 반짝하고)

정석 그래, 권씨디는 집에 가서 일찍 자.

권씨다 오늘 킥오프 회의 한 건데. 그냥 가기는 좀 그렇죠?

정석 잘 아는 데 있어?

권씨디 아유 있죠. 어떻게 제가 거기로 모실까요?

정석 (넘어왔다)

S#17 어느 저택/거실(밤)

네 명의 남자(한수, 석산 아들, 친구1,2)와 네 명의 여자(유나, 여

자1,2,3)가 술을 마시고 있는데. 시끌벅적한 분위기와 다르게 한수만 말이 없다.

여자1 (석산 아들한테) 오빠, 쟤 조유나지?

석산 아들 응.

여자 쟤가 여긴 웬일이야? 세상 혼자 잘난 척 거만 떨더니?

석산 아들 음주운전 걸리고 자숙 중이잖냐.

여자1 아… 맞다!

석산 아들 쟤도 발판 만들어야지. 복귀하려면.

여자 저기, VC그룹 회장님이 도와준대?

석산 아들 그거야 쟤 능력에 달렸지.

말없이 술만 마시는 한수. 옆에 앉은 유나가 석산 아들을 슬쩍 보면.

석산 아들이 잘하라는 듯 고개를 끄덕인다.

유나 뭐 안 좋은 일 있으세요?

한수 그냥뭐…

유나 저한테 말씀해보세요.

한수 너한테?

유나 원래 모르는 사람한테 속마음 터놓기가 더 편한 법이잖아요?

한수 (말없이 술만 마시자)

유나 회장님. 저 잘해요.

한수 ???

유나 (잔 들면서) 술.

(한수 잔에 건배하곤 다 비우고) 괜히 음주운전 걸렸겠어요?

한수 (뻔하지 않은 게 호감이 간다)

유나 거기에. (귓속말로) 술 마시고 들은 말은 잘 기억도 못 해요. (초롱초롱한 눈빛으로 한수 보며) 누가 회장님 심기를 불편하게 했을까요?

한수 뭐… 시키면 시키는 대로 해야 할 사람들이. 말을 잘 안 들어서.

유나 그럼, 오늘 저 만난 건 운명이네요?

한수 (쳐다보면)

유나 전, 시키면 시키는 대로. 뭐든지 다 하거든요.

한수, 유나가 마음에 드는지 잔을 내밀면. 유나가 건배하고 술을 마시고는. 한수에게 딱 붙는다.

S#18 아인 집/거실(ti)

아인이 식탁에 앉아서 술을 마시고 있는데.

아인 (한숨) 겨우 살아남았네…

(잔에 술을 채우고는) 이제, 강한수한테 받은 거 돌려주기만 하면 되는데.

INSERT

S#10 연결.

아인 알겠습니다. 다시 한번 감사드립니다.

아인이 인사를 하고 나가려고 하면.

조대표 아, 왕회장님이 하신 말씀은 잊으셔도 됩니다.

아인 무슨…?

조대표 한수랑 한나의 스트레스가 되어주라고 하셨다고.

아인 네.

조대표 그 문젠 신경 안 쓰셔도 됩니다.

그 스트레스. 내가 되어주기로 했으니까.

아인 (무슨 말인 줄 알겠고)

현재.

많이 피곤해 보이는 아인. 술을 마시고는 약통에서 약을 꺼내서 먹으려고 하는데. 카톡이 온다. 그냥 술이랑 약을 먹으려고 하는데 연달아서 오자. 약을 놓고는 핸드폰을 보는데. 아인 모에게서 사진들이 와있다.

(건물 보안 문, 현관의 철문, 집 밖의 경찰서, 깔끔한 화장실 등등) 아인이 아인 모가 보낸 사진들을 한참이나 보고 있으면.

아인모(문자) 이사 오고 나서는 잠이 잘 와.

염치없게 좋다.

아인 모가 보낸 톡을 한참이나 보고 있는 아인. 〈잠이 잘 와〉를 한동안 보고 있다가.

아인 다행이네요. 한 명이라도 잘 자서… (먹으려던 약을 다시 약통에 넣고는 뚜껑을 닫으며) 먹여 살려야 할 사람이 원동력이 되기는 하네…

잠이 오지 않는 아인. 멍하니 식탁에 앉아있다.

S#19 은정 집 외경(아침)

아지(E) 바꿔줘~~~!

S#20 은정 집/거실(아침)

은정이네 가족들이 아침을 먹고 있고. 은정과 아지가 대치 중이다.

은정 안 된다고 몇 번을 말해. 왜 좋은 이름을 바꾸냐고!

아지 애들이 이름 가지고 놀린다고.

은정 뭐라고?

아지 송아지라고 놀린단 말이야.

은정 송아지한테 송아지라고 하는 게 왜 놀리는 거야?(남편 보며) 어릴 때 별명이 뭐였어?

남편 나? (생각하다) 송사리.

은정 엄마는 니 나이 때 별명이 뭐였는지 알어? 조정이었어. 조은정이라고 조정. (조정선수 노 젓는 자세 하며) 이거.

아지 …

은정 원래 니 나이 때는 무조건 이름 가지고 이상한 별명 만들어

서 놀려.

근데 넌 얼마나 좋아. 송아지를 송아지라고 하는데. 그게 별명이야?

그게 놀리는 거냐고!?

아지 (말은 맞는 말이라서) 그래도… 어…

은정 나아(我) 자에. 알지(知) 자 써서. 아지. 나 자신을 안다. 이게 얼마나 중요한 건데. 소크라테스도 말했다고. 너 자신을 알라.

아지 뜻은… 어…

은정 이름은 절대 못 바꿔줘. 내 인생 최고의 네이밍인데 왜 바꿔.

하고 은정이 출근하려고 신발장으로 가서 신발을 신고 있는데.

아지, 도저히 납득을 못 하겠는지 신발장으로 후다닥 와서

아지 그래도 송아지 싫으니까. 이름이 안 되면 성이라도 바꿔줘.

은정 성을 바꾸려면… 거기 남편.

남편 (밥 우물우물 씹으면서 오면)

은정 남편 아들이 나한테 이혼을 강요하는데?

남편 넌, 애 앞에서 아침부터 쓸데없는 소리를.

은정 봤지? 성도 이름도 못 바꿔. 간다. (하고 도망치듯 후다닥 나가고)

S#21 대행사/제작림(아침)

은정이 기분 좋게 출근하면서 원희, 병수, 장우에게 인사한다.

은정 굿모닝~~~

병수 뭐 좋은 일 있어?

은정 매출 50% 해냈잖아요. 회식 한번 제대로 해야죠? 응?

장우 누가 보면 은정씨디님이 한 줄 알겠어요.

은정 당연하지. 우리가 함께해낸 거니까. (TF팀원들 가리키며) 눈썹, 손톱 (자기 가리키며) 코털 그리고 (병수 가리키며) 심장이 함께.

일동 (그러고 보니 다들 좀 뿌듯하고)

원희 고생했으니까. 이따 점심 맛있는 거 먹죠?

다들 좋다고 하고 제자리로 가고. 은정이 자기 자리에 앉았다.

은정 아니지. 좋은 세상 건강하게 오래오래 살아야지.

(하고는 책상을 올리고 서서 일하는데)

한나 (제작팀으로 오며) 좋은 아침이에요.

사람들 (한나 보고 인사하고)

한나 (지나가려다 은정이 서서 일하는 거 보고 와서) 왜 서있어요?

은정 이거 고상무님이 사주셨는데. 이렇게 서서 일하는 것도 괜찮더라구요.

한나 (책상 둘러보고) 좋네. 나도 하나 살까?

(아인 방쪽 가리키며) 고상무님 출근하셨죠?

S#22 대행사/아인 방(아침)

아인이 일하고 있으면 한나가 노크를 하고 들어오고.

한나 (소파에 앉으며) 축하드려요

아인 (와서 앉으며) 상무님이 도와주셔서 잘 해결됐네요.

한나 도와주다뇨, 윈윈인데.

아인 그러게요. 윈윈해야 하니까. 상무님도 하나 얻으셔야죠?

한나 뭐요?

아인 사람 한 명 데려와야죠.

한나 (박차장 말하는 거 알겠고) 상무님이 직접 만나서 설득하려구 8.2

아인 아뇨. 제가 만나서 뭐 합니까? 한나 상무님이 직접 만나셔 야죠.

한나 나 싫다고 떠난 사람을 내가 왜 만나요!

아인 왜 마음에도 없는 소리를 하세요?

한나 ...

아인 그런 말. 회사 생활에선 하나도 도움 안 됩니다. 할 말이 없으면 하지 마시고. 할 말이 있으면. 원하는 걸 정 확하게 상대에게 전달하세요.

한나 (뭔가 좀 달라진 게 느껴지고) 뭘까요? 이 가르치는 듯한 말투는?

아인 그렇게 들리셨어요?

한나 네.

아인 맞아요. 지금 가르치고 있는 거니까.

한나 (어이없다) 상무님이 왜 나를 가르쳐요!?

아인 약속한 게 있어서요.

한나 (무슨 소릴까?)

아인 (한나 똑바로 보며) 자, 선택하세요.

내 말 듣고 원하는 걸 얻을 건지.

자존심 세우고 원하는 거 놓칠 건지.

한나 그게 선택하라는 말투예요? 시키는 대로 하라는 말투지.

아인 한나 상무님한테도 하나 약속할게요.

한나 뭐요?

아인 지금부터 속이거나 이용하지 않고.

내가 가르쳐드릴 수 있는 건 모두 다 가르쳐 드리겠습니다.

한나 (생각하다가) 그럼, 나 어떻게 할까요?

S#23 도로/차 안(낮)

한참 생각 중이던 한나. 운전 중인 비서실1에게

한나 (비서 보고) 얼마나 걸려요?

비서실1 한 10분 후면 도착합니다.

한나가 옆자리를 보면. 아이스크림 한 통이 놓여있고.

S#24 박차장 집/밖(낮)

아이스크림을 들고 한나가 박차장 집 앞에 서고, 벨을 누르려다가 아인이 해줬던 말을 다시 생각하는데.

아인(E) 약점이 아니라는 걸 알려줘야죠.

INSERT

S#22 연결

한나 무슨 약점이요?

아인 박차장님은 자신이 한나 상무님 약점이라고 생각해서 떠난 거니까.

무슨 말로 설득해도 돌아오지 않을 겁니다.

한나 그럼 가서 칭찬할까요? 박차장이 최고다. 꼭 필요하다.

아인 (어이없고) 그게 설득입니까? 놀리는 거지.

한나 ..

아인 흥분하지 말고, 감정 드러내지 말고, 담담하게 말하세요.

한나 뭐라고요?

아인 당신이 필요하다. 내가 원하는 걸 얻으려면. 당신이 반드시 필요하다.

한나 근데… 그건 너무 건조하잖아요. 아시겠지만 이게 그냥 일적 인 부분만 있는 게 아닌데…

아인 그건 두 분이 알아서 하세요. 난 연애 코치하는 게 아니니까.

한나 (쭝얼쭝얼) 조언을 할 거면 좀 확실하게

아인 절대 흥분하지 말고 말하세요. 차분하게. 알았죠? 상무님이 안정된 상태여야. 박차장님도 믿고 다시 올 수 있으니까.

– 현재.

아인의 말을 곰곰이 되새긴 한나. 박차장 집 벨을 누르고.

S#25 박차장 집/안 + 밖(낮)

소파에 멍하니 앉아있던 박차장.

벨 소리가 들리자 일어나서 인터폰을 보면. 한나다. 어찌해 야 하나 싶고.

CUT TO

박차장이 문을 열어주면. 문밖의 한나가 박차장을 죽일 듯이 노려본다

박차장 한나 얼굴 보고 다시 문 닫으며.

박차장(E) 안사요.

한나 뭐야?! 장난해? 문을 열었다 닫는 건 뭐냐고!

박차장(E) 그렇게 죽일 듯이 보는 사람을 어떻게 집으로 들입니까?

한나 열어.

S#26 박차장 집/안(낮)

다시 문이 열리면. 한나, 또 문을 닫을까 봐 무작정 집으로 들어오고.

한나 차분하게 말하려고 온 사람을 왜 흥분시켜?!

박차장 (뭔소리야?) 들고 오신 건 뭐에요?

한나 (내밀며) 선물이야. 아이스크림.

박차장 (받으며) 설마… 민초?

한나 응.

박차장 남의 집 오면서 본인이 먹고 싶은 걸 선물로 사 오는 사람이 어딨어요?!

한나 속에서 천불이 올라와서 먹으면서 말하려고 사 왔다.

박차장 (소파에 앉으며) 그러세요. 어서 드시고 식히세요.

한나 직접적으로 말할게. 난, 박차장이 필요해.

박차장 저도 직접적으로 말할게요. 전, 강한나가 필요 없어요.

한나 (울컥하는데/다시 차분하게) 박차장은 내 약점 아니야.

내가 실수한 거 인정할게. 세상을 바꾸니 어쩌니 하면서 철 없이 군 거

박차장 (뭐야? 갑자기 왜 이렇게 철들었어?)

한나 나도 이번에 많이 배웠어. 과거의 강한나는 잊어. 더는 버럭 버럭하지도 않고

> 하다가 뒤를 돌아보는데. 거실 벽에 와인이 묻은 흰색 와이 셔츠가 걸려있고. 와이셔츠에 붙여 놓은 A4용지에는 〈까불 지 말자〉라고 적혀있는데.

FLASHBACK

13부 S#4.

박차장이 석산 아들 앞에서 고개를 숙이고 있다.

박차장 죄송합니다.

석산 아들 (한나 본 후 보란 듯이 와인 잔을 들어 박차장 얼굴에 확 뿌리고는) 이게 싸가지 없이 어디다 대고. - 현재

와이셔츠를 보곤 당황한 한나. 박차장을 돌아보며 버럭 한다.

한나 박차장!!! 저거 뭐야?!

박차장 …

한나 (벽에 걸린 와이셔츠를 낚아채서 확 찢어 버리려고 하는데. 쉽지 않고.

이 집에 그냥 두기는 싫어서 자기 백에다가 넣는다) 그냥 잊어버리면 되지 왜 쪼잔하게 이딴 걸 걸어놓고 보고 있어!?

박차장 (미소만 짓고)

한나 웃지 말라고. 지금 이게 웃을 상황이야!

박차장 근데… 더는 버럭버럭 안 하신다고 하지 않으셨어요?

한나 박영우 니가 날 자꾸 자극하잖아!

박차장 그러니까. 침착하게 일해야 하는 곳에서. 자꾸 자극하는 사

람이 옆에 있으면 되겠어요?

한나 뭐라고 대답해야 하는데. 박차장 하는 말이 맞고. 아인의 조언대로 다시 최선을 다해서 마음을 가라앉히고.

한나 그냥 와. 그냥 와서 내 옆에 있어만 줘.

박치장 이유는요?

한나 나, 무서워.

박차장 (한나를 보면)

한나 누가 나를 평가하고 있을까. 누가 나를 끌어 내리려고 계획

하고 있을까.

또 누가 나를… 박차장 없으니까 회사가 무서워.

최상무가 임원회의 때 했던 말이 기억나는 박차장. 고민스러 운데.

한나 그냥 다시 출근해. 다 계획이 있으니까.

박차장 뭔데요?

한나 응?

박차장 그 계획이 뭐냐구요?

한나 어… 그게… (대답 못 하고 우물쭈물하는데)

박차장 없죠? 그냥 한번 질러 보신 거죠?

한나 (버럭) 그래. 없다. 질러놓고 수습하는 게 강씨 집안 종특이야!!!

S#27 박차장 집/인근 도로(낮)

한나가 '나쁜 새끼, 나쁜 새끼' 하면서 정차 중인 차에 타면. 차가 출발하고.

S#28 박차장 집 + 대행사/아인 방(낮)

박차장이 복잡한 표정으로 창밖을 보고 있으면. 아인에게 전화가 온다.

아인(F) 연락처 안 바꾸셨네요?

박차장 네.

아인 한나 상무님은 만나셨구요?

박차장 방금 가셨습니다.

아인 차분하게 말씀하시던가요?

박차장 설마요.

아인 다시 출근하시죠. 저랑 하실 일도 있고.

박차장 일이라면…?

아인 저, 박차장님, 강한나 상무님. 세 사람의 공공의 적이 생겼으 니까요.

박차장 (뭔 말인 줄 알겠고) 가능할까요?

아인 제가 불가능한 일에 도전하는 사람으로 보이세요?

박차장 그런 분은 아니죠.

아인 받은 건 돌려줘야죠?

박차장 (생각하다) 그렇죠. 받아만 놓고 돌려주지 않는 건. 예의에서 벗어나는 일이니까.

아인 끊습니다.

전화를 끊은 박차장이 소파에 앉으면. 한나가 사 온 아이스 크림 통이 보이고. 뚜껑을 열어서 민초를 한참이나 보다가. 한 숟가락 떠서 먹어보고는.

박차장 생각했던 것보다는 시너지가 나네…?

다시 크게 한술 떠서 먹는 박차장. 소파에 기대서 정면을 보면.

와이셔츠는 한나가 가져가서 빈 옷걸이만 걸려있다.

박차장 슬슬 까불어볼까…

S#29 정민이네 회사 외경(밤)

약간 허름한 건물이 보이고.

S#30 정민이네 회사/회의실(밤)

정민이 직원들이랑 우성우유 피티 관련 회의 중인데. 마라톤 회의로 다들 지친 표정이고, 정민이 노트북을 보고는.

정민 밀린 월급 한 방에 해결할 수 있을 거 같은데?

일동 (동의한다는 표정이고)

정민 우유를 안 마신다는 게 아니라. 수입 우유를 더 많이 먹는다 는 거잖아?

지원1 가격이 저렴한 수입 멸균 우유를 많이 먹는 게. 매출 하락의 직접적인 원인 중 하나니까요.

정민 한우자조금협회가 한우 고급화 전략을 펼치는 것처럼. 우리 도 국산 우유 고급화 전략으로 가자?

직원1 우유만큼 신선도가 중요한 것도 없잖아요?

정민 오케이. 거기에 캐릭터 개발도 같이해.

직원1 캐릭터요?

직원1 알겠습니다.

정민 (지친 듯 몸을 풀고 일어나서) 커피 마실 사람?

S#31 커피숍(밤)

핸드폰 메모장을 보며 커피를 주문하던 정민이 살짝 짜증 낸다.

정민 블론드 바닐라 더블 샷 마키아토 벤티 하나랑. 롤린 민트 초 코 콜드. 이씨! 커피숍에서 커피를 마시면 되지 해괴망측한 것들을 (하는데 전화 오면 정석/알바생에게 '다시 주문할게요' 하고) 어이구 배신자. (듣다가) 회사 근처라고?

CUT TO

정민과 정석이 마주 보고 앉아있고. 정민이 정석이를 갈군다.

정민 야, 유상무. 아주 신수가 훤해졌다. 얼굴 때깔이 거의 을사오 적 급인데?

정석 어떻게 조금 더 놀릴래?

정민 됐어. 할 만큼 했으니까. (진심으로) 어쨌든 축하해. 먹고 사는 거보다 중요한 건 없으니까.

정석 (갑자기 바뀐 분위기 때문에 보면)

정민 다른 사람은 몰라도 나는 알잖냐. 회사 망하고 꾸역꾸역 살 아가는 게 어떤 건지. 월급날이 얼마나 공포스러운 날인지.

> 정석과 정민이 커피만 마시는데. 정석이 말을 주저하는 게 보인다.

정민 해. 나 바뻐.

정석 우성우유 피티 하지?

정민 응.

정석 정민아. 피티 드롭해라.

정민 (사납게 보며) 왜?

정석 …

정민 솔직히 말해. 너네 뭐 야로 있지?

S#32 며칠 전. 룸살롱(밤)

정석과 권씨디가 룸살롱에서 술을 마시고 있고. 권씨디가 꽤 나 기분 좋게 취해서 알고 있는 것들을 떠들어댄다.

권씨디 조대표가 그렇게 나오는데. 최상무님이 방법 있겠어요? 피

티 따서 성과 보여줘야지.

정석 (술 따라주며) 그럼 무조건 따야지. 그러려면 뭐 야로가 있어

야 하지 않아? 거기 대표랑 친분이 있다거나

권씨디 당연히 있죠.

정석 뭔데?

권씨디 (말을 아끼면)

정석 야, 권씨디. 섭섭하다. 이제 너랑 나랑 창수랑 다 한편 아니야?

권씨디 그건 맞죠.

정석 근데 나만 쏙 빼고 말을 안 해줘?

권씨디 최상무님이 오프더레코드 지키라고 해서…

정석 우성우유 피티 담당자가 난데.

아무 정보도 없이 피티 하라고?

권씨디 하긴. 이건 진짜 오프더레코든데. 그룹에서 좀 도와줄 거라고…

S#33 커피숍(밤)

S#31 연결

정민이 정석을 죽일 듯이 보며.

정민 뭔데? 말을 해봐.

정석 (말할 수는 없고) 그냥 드롭해. 널 위해서 하는 말이니까.

정민 딴 사람들은 몰라도 넌 이러면 안되지. 독립대행사 차렸다가 갑질당하고 망한! 니가 나한테 이러면 안 되지!

정석 ..

정민 (진동벨 울리자 들고 일어서서) 야로든 뭐든 니들은 니들 마음대로 해. 난 이번에 크리에이티브에 자신 있으니까.

정석 정민아. 고집부리지 말고

정민 지금 애들 월급. 몇 달째 밀린 줄 알어?

이 피티에 이미 들어간 돈이 얼만지는 아냐고?!

(잠시 쉬고) 야! 난 못 먹어도 고 할 거니까. 맘대로 해.

화가 난 정민이 획 돌아서 나가고. 정석도 머리가 복잡하다.

S#34 한나 집/외경(아침)

S#35 한나 집/주방 + 거실(아침)

한나네 가족들이 아침을 먹고 있는데.

박차장(E) 선배님. 잘 지내셨습니까?

박차장 목소리가 들리자 한나 귀가 번쩍하고. - 거실. 소파에 앉아있던 비서실장이 인사하는 박차장을 본다.

비서실장 영우. 니가 웬일이야?

박차장 웬일이냐뇨? 복귀했죠.

비서실장 꼭 휴가 다녀온 사람처럼 말한다?

박차장 그러게요. 올해 연차는 다 쓴 거 같은데요?

거실에서 들리는 소리를 듣고 인상을 팍 쓰는 한수. 강회장이 그런 한수를 물끄러미 보고. 왕회장도 대비되는 표정을 짓고 있는 한수 한나를 유심히 보다

CUT TO

한나가 주방에서 나와서 신발 신으러 가고. 박차장이 따라서 나가려는데.

한나 좋으면서 괜히 차가운 말투로 조용히.

한나 왜 왔냐? 나쁜 놈아.

박차장 (조용히) 나가서 말씀하시죠.

하고 나가고. 한수가 어두운 표정으로 그 모습을 보고 있는데. 그런 한수를 보던 강회장이 서재로 가며.

강회장 한수, 들어와.

S#36 한나 집/서재(아침)

강회장이 한수를 책망하듯 보고 있으면.

강회장 너 뭐야?!

한수 네?

강회장 내가 왜 할아버지도 모르게 너 부회장으로 추대하는 건지

몰라?

한수 …

강회장 너랑 한나 그만 으르렁거리라고 이러는 건데.

넌 겨우 박차장 다시 출근한 거 가지고. 한나랑 싸우고 시끄

럽게 할래?

한수 아닙니다. 무슨 말씀인지 알겠습니다.

강회장 승자는 승자의 품격을 갖춰야 하는 법이야.

한수 제가 부족했습니다.

강회장 (끄덕끄덕하고) 서정이랑은 잘 지내고?

한수 (대답 없고)

강회장 기분 맞춰 주면서 지내. 우원회장님 기분 상하면 파투니까.

한수 알겠습니다. 그만 나가보겠습니다.

하고 한수가 서재를 나가는데 표정이 영 찜찜하다.

S#37 도로/한나 차 안(이침)

운전 중인 박차장한테 한나가 괜히 틱틱거리고 있다.

한나 뭐냐고? 왜 왔냐고?

박차장 다시 출근하라면서요?

한나 다시는 안 올 것처럼 굴었잖아. 이 나쁜 놈아!

박차장 (피식하고) 예의에 어긋나는 거 같아서요.

한나 누구? 나?

박차장 아뇨. 다른 분한테. 계획 있으시다면서요? 말씀해 보세요.

한나 나한텐 없어.

박차장 그럼 누구한테 있는 거예요?

S#38 대행사/아인 방(아침)

아인 없습니다. 계획 같은 거.

아인, 한나, 박차장이 소파에 앉아있고. 박차장이 책망하듯 한나를 보면. 한나 아니, 나는 당연히 고상무님은 있을 줄 알았지.

그럼 지금이라도 만드세요.

아인 내가 자판깁니까? 누르면 나오는.

한나 (살짝 삐죽대고)

아인 지금은 조용히 기다리는 게 맞습니다.

이겼다고. 다 끝났다고 생각할 때 실수를 하는 법이니까.

박차장 그러다가 너무 늦을 수도 있는데요.

아인 어설프게 덤볐다가 처절하게 패배하는 거보다는 상대가 안

심하도록 죽은 듯이 있는 게 낫죠.

(한나보며) 기다리세요. 반드시 실수합니다.

S#39 우성우유 본사/외관(낮)

S#40 우성우유 대회의실(낮)

- 회의실 문에 〈우성우유 피티 중〉 종이 붙어있고. 정민이 광고주들 앞에서 피티 중이다.

정민 여기까지가 저희가 준비한 캠페인 제안입니다.

우유사장 그래, 저거야!

하고는 사장이 박수를 치면. 직원들도 따라서 치고. 뿌듯한 표정으로 광고주들을 보던 정민이 PPT를 넘기면 띠 부실이 보인다. 정민 한 가지 제안을 더 드리려고 합니다.

(화면 가리키며) 저런걸 띠부실이라고 하죠?

광고주들 (안다는 표정이고)

정민 띠부실을 모으기 위해 빵을 샀던 것처럼. 띠부실을 모으기

위해 우성우유를 사는 유행을 한번 만들어 보려고 합니다.

광고주1 좋은데요?

정민 세부적인 사항은 피티 이후에 설명해 드리겠습니다.

이상 피티를 마치겠습니다

'저건 된다'라는 확신을 얻은 광고주들이 박수를 치고.

정민이 승리의 미소를 짓고 앉아있는 최상무를 보면.

최상무가 밝은 표정으로 박수를 쳐 준다.

정민 뭔가 이상하다는 기분이 들고.

우유 사장 자, 그럼 마지막으로 VC기획이 준비한 걸 볼까요?

CUT TO

정석이 프리젠테이션을 하고 있는데.

광고주들 표정이 좋지 않다.

정석도 자신들이 준비한 게 정민이네보다 못한 것을 알고.

정석 여기까지가 저희가 준비한 것들입니다. 질문 있으십니까?

일동 (다들 조용하고)

최상무 저희도 한 가지 제안을 더 드리려고 합니다.

최상무가 걸어 나와서 정석이에게 들어가라고 하면. 정석이

자리로 가서 앉고. 최상무가 노트북에 USB를 꽂고 PPT를 열면.

〈VC기획의 제안〉이라는 제목이 나온다.

최상무 이번 광고의 목적은 우성우유의 매출 상승입니다. (대표 보며) 맞습니까?

우유 사장 네.

최상무 저희 VC기획은 '이렇게 광고를 하면 매출이 오를 가능성이 있습니다' 가 아니라. 확실한 매출 상승을 약속드리고자 합니다.

우유사장 어떻게 그게 가능합니까?

최상무 (미소 짓고 PPT 넘기면 VC그룹 계열사 표가 나온다) VC기획이 우성우유와 함께하게 된다면. VC그룹 모든 계열사의 구내식당에서 아침, 점심, 저녁 식사 때마다 우성우유를 제공하겠습니다.

우유 사장 (눈이 번쩍하고)

최상무 그룹 내의 구내식당 숫자와 이용 인원과 같은 (정민 한번 보고는) 세부적인 사항은 피티 이후에 설명해 드리겠습니다.

최상무의 제안을 들은 정민이 얼굴이 하얗게 질리고. 이런 정도의 야비한 제안인 줄 몰랐던 정석이 당황한다.

S#41 우성우유/주차장(낮)

정석이 미안해 죽을 듯한 표정으로 서있으면.

넋이 나간 표정으로 정민이 걸어오고 있다.

INSERT

방금 전, 우성우유 일각,

광고주가 조금 미안한 표정으로 정민에게 말하고 있다.

광고주 안은 대표님네께 훨씬 좋았어요. 그러니까 안만 VC기획에

넘기세요.

정민 (아무 말도 하지 않고 있고)

광고주 내년 피티 때 챙겨 드릴게요.

저는 그렇게 하시는 걸로 알고 있을게요. (하고 간다)

현재.

정민이 걸어와서 차에 타려고 하면 정석이 정민이 키를 뺏는다.

정석 정민아, 운전 내가 해줄게.

정민 (멍하니 보기만 하면)

정석 미안하다. 야로가 있는 줄은 알았지만. 이 정도인지는 몰랐어.

정민 사는 게 쉽지 않다. 다른 사람은 몰라도 너는 잘 알지?

정석 …

정민 니가 맞어 내가 어리석은 거고

대한민국에서 살아남으려면 고개 쳐들지 말고. 힘쎈 사람 밑

에 있어야 돼.

정석 정민아…

정민 (정석이 손에 들린 차 키 가져와서) 잘 살어.

하고, 정민이 차에 타고 떠나면. 그 모습을 한참이나 보다가 정석이 어딘가로 전화를 한다.

S#42 대행사/이인 방(낮)

아인에게 전화가 와서 보면 정석이고. 고민하다 받는데.

정석(F) (다급하게) 아인아!

아인 (고상무가 아니라 아인이라고 부르자 좀 의아한데)

정석(F) 지금 당장 정민이네 회사로 좀 가줘.

아인 (뭔일 있구나 싶고)

S#43 정민이네 회사/엘리베이터 + 문 앞(낮)

정민이 넋이 빠진 표정으로 엘리베이터에서 내려서 터덜터덜 걸어와.

회사 출입문 앞에 서는데 직원들 말소리가 들린다.

직원2(E) 우성우유 땄겠죠?

직원1(E) 당연하지.

직원2(E) 이번 달엔 월급 나오겠죠?

직원3(E) 벌써 삼 개월짼데…

직원1(E) 대표님도 없어서 못 주시는 거니까. 이번 피티 따면 바로 나 올 거야: 직원들의 말소리를 듣고만 있던 정민이 회사로 들어가지 않고 돌아서고.

다시 엘리베이터 앞으로 온 정민. 내려가는 버튼과 올라가는 버튼을 한참이나 바라보다가. 올라가는 버튼을 누르고.

엘리베이터가 도착해서 문이 열리자. 엘리베이터 앞에서 구두를 벗고. 그 옆에 들고 있던 핸드백도 놓아두고는. 엘리베이터를 탄다.

S#44 정민이네 회사/옥상(해질녘)

해가 뉘엿뉘엿 지고 있고. 정민이 터벅터벅 걸어서 건물 난 간으로 간 후.

뛰어내리려고 올라서서 심호흡하고는. 막 뛰어내리려고 하는데.

아인(E) 워!

정민 (깜짝 놀라서 뒤를 돌아보면)

아인 (정민이 벗어놓은 구두와 핸드백을 들고 서있다)

정민 너 뭐야?

아인 (구두랑 핸드백 땅에 내려놓고는 멀뚱히 쳐다만 본다)

정민 너 뭐 하는 거냐구?!

아인 구경 중이죠.

정민 (어이가 없어서) 뭐…?!

아인 원래는 놀리려고 왔는데. 피티 떨어졌다는 소문 듣고.

정민 (화난 표정으로 아인을 쳐다보며) 이게 이씨…!

아인 (멀뚱히 쳐다보기만 한다)

정민, 다시 난간에 서서 뛰어내리려고 하는데. 뒤에 아인이 서서 보고 있으니 막상 못 뛰어내리겠고.

정민 야. 너 가. 가라구.

아인 ...

정민 너 때문에 못 죽겠잖아!

아인 (그냥 정민을 쳐다만 본다)

정민 (자신을 뚫어지게 보고 있는 아인을 보고 있자. 속 안에서 응어리진 게

올라와서) 도대체 나보고 어쩌라고…! 다들 나보고 어쩌라고

이러는 거야…!

정민이 눈물을 뚝뚝 흘리고. 아인이 정민을 무표정하게 보고 만 있다가.

아인 뭐 어쩔 거는 없구요.

정민 (눈물을 흘리며 아인을 보면)

아인 이왕 죽을 거면. 때깔이나 좀 좋게 만들고 죽읍시다.

S#45 거리 전경 + **밤하늘**(밤)

- 지친 표정으로 퇴근하는 직장인들의 모습이 보이고.
- 하늘엔 꽤나 큰 보름달이 떠있다.

S#46 정민이네 회사/옥상(밤)

빈 조니워커 블루 한 병과 아직 따지 않은 블루 한 병 있고. 안주라고는 천하장사 소세지 몇 개뿐. 아이과 정민이 편의점 얼음 컵에 술을 따라서 마시고 있다.

정민 (술 마시고 천하장사 소세지 들고) 때깔 참 좋아지겠다.

아인 술 산다고 했지. 안주 산다고는 안 했어요.

아인 이 술을 따라주면 정민이 꿀꺽꿀꺽 다 마시고는. 멍하니 앉아서 하늘만 보고 있다가.

정민 (많이 취했다) 대기업은 지네 물량 계열사 대행사한테만 주고. 대행사 없는 회사들은 크고 안정적이라고 또 대기업 대행사 랑만 일하고. 어쩌다가 나온 물량도 대기업이 힘으로 뺏어가고. 대한민국 광고판은 이미 끝났어.

아인 어쩌겠어요. 팔자지. 대행사 입사하라고 하는 부모님은 없잖아요?

정민 (쳐다보면)

아인 다들 졸업하면 안정적으로 교사하거나. 은행 같은데 들어가라고 했을 거잖아요?

정민 너는 왜 대행사로 왔어?

아인 월급 많이 주고. 오직 실력으로 승진하는 바닥이라고 해서.

정민 누가 그런 거짓말 하던? (술 마시고) 후회해?

아인 후회할 시간이 어딨어요? 눈앞에 닥친 일 처리할 시간도 부

족하데.

아인이 정민에게 술을 따라주면. 정민이 마시고는.

정민 앞으로 어떻게 살아야 하냐?

아인 어떻게 살려고 하지 말고. 그냥 사세요. 오늘만 보고.

정민 지랄하고 있네. 지는 내일만 보고 살면서.

아인 (백에서 명함 꺼내서 주며) 여기 가보세요.

정민 (명함 보면 수진이네 병원이고) 병원 이름 참 지랄 맞다.

아인 꼭 가세요. 확인할 거에요. (대답 없자, 보며) 네?

정민 (술에 취해서 잠들었고)

아인 (정민이 핸드폰으로 전화를 건다) 옥상으로 올라오시겠어요?

CUT TO

직원들이 정민이를 부축하고 있으면.

아인 한 며칠은 혼자 두지 마세요.

직원 네, 상무님. 신경 써주셔서 감사합니다.

하고, 직원들이 정민을 부축해서 내려가면.

잠시 생각을 하던 아인이 다급하게 정석이한테 전화를 하

는데.

아인 선배, 지금 어디에요?!

S#47 이모집 앞(밤)

아인이 택시에서 내리면. 불 꺼진 이모집이 보이고.

정석(E) 내 가게 앞에 가서 전화 좀 줄래?

아인 뭐야? 여기 계신 거 아니였어?

하고 정석이에게 전화하려다가 문 앞에 붙어있는 A4용지를 보면

〈폐업합니다〉라고 쓰여 있는 종이인데. 폐업에 X가 쳐져있고. 그 위에 휴업이라고 적혀있다. 아인〈휴업〉을 뚫어지게 보고 있는데.

S#48 방송국 앞 + 이모집 앞(밤)

방송국을 올려다보고 있는 정석. 전화가 와서 보면 아인이다.

정석 (받으며) 응. 가게 앞이야?

아인 선배. 뭐예요? 회사 왜 다시 들어 온 거예요?

정석 해야 할 일이 있어서 잠깐 휴업하고 왔지.

아인 무슨 일이요? 뭐 하시려고 다시 들어온 거냐구요?

정석 내가 받은 게 있는데. 깜빡하고 못 돌려줬더라고.

아인 지금 어디에요? 만나서 얘기해요.

정석 아인아.

아인 네.

정석 (억지로 밝게) 나 티비 출연한다.

아인 네?

정석 오늘 밤에 나 뉴스에 나와, 그러니까 꼭 봐.

아인 선배 무슨 말이에요? 일단 거기 계세요. 제가 그리고 갈 테

니까

정석, 아인이 말을 하고 있는데 전화를 끊고. 핸드폰 전원도 끄고.

방송국 안으로 들어간다.

S#49 일식집/룸(밤)

최상무와 비서실장이 기분 좋게 식사 중인데.

최상무 고맙다. 니 덕분에 잘 해결했어.

비서실장 야, 좀 쉽게 쉽게 가자.

최상무 아… 조대표. 근데 갑자기 왜 이렇게 기가 살았데?

비서실장 나도 몰라. 왕회장이랑 둘이 무슨 짝짜꿍이 있는지.

(시계 보고) 뉴스 할 시간이네. (하고 리모컨으로 티비 틀면)

S#50 뉴스룸(밤)

생방송으로 진행되는 뉴스룸에 정석이 출연해서 인터뷰 중

이다.

앵커 참 충격적인 내용이네요. 그럼 이런 일이 종종 있다는 말씀 입니까?

정석 네. 오늘 오후 우성우유 피티장에서도 있었습니다.

VC기획 우성우유 PPT중에 〈VC기획의 제안〉 장이 보이고.

정석 VC기획에게 광고를 주면 VC그룹 계열사 모든 구내식당에 서 우성우유를 제공하겠다고 제안했고. 이 제안으로 피티를 승리했습니다.

앵커 광고주 입장에서는 거절하기 어려운 제안이겠네요.

정석 맞습니다. VC그룹에서 구매해 주는 물량만으로도 광고 목 표를 달성하는 거니까요.

앵커 그렇네요.

정석 이런 상황에서 무슨 아이디어가 필요하고. 무슨 실력경쟁이 생기겠습니까?

앨커 그렇다면 대답하시기 어려운 질문이겠지만.VC기획에서 누가 이 일을 진행한 겁니까?

정석 제가 했습니다.

앵커 (좀 당황하고)

정석 제작 전문 임원인 저 유정석과 기획본부장인 최창수 상무. 이 두 명이서 함께 했습니다.

앵커 여기 나오시기 쉽지 않으셨을 텐데.이런 결정을 하신 이유를 물어봐도 될까요?

정석 저나 최창수 상무처럼

S#51 일식집(밤)

얼이 빠진 표정으로 뉴스를 보고 있는 최상무.
TV에서 정석이 화면을 똑바로 보면서 말을 한다.

정석 업계에 쓸모없는 건 빨리. 치워야죠.

FLASHBACK

2부 S#47

정석 (울부짖듯) 최창수, 너 이 새끼, 두고 봐, 두고 보자고.

최상무 (제작팀원들 보라는 듯/보안요원들에게) 뭐 해?

보안들 네???

최상무 (차갑게) 회사에 쓸모없는 건 빨리. 치워.

현재.

하얗게 질린 최상무. 그때 비서실장에게 전화가 오고 받으면.

비서실장 (당황해서) 아닙니다. 저는 모르는 일입니다.

비서실장, 전화를 받으며 최상무를 죽일 듯이 보고. 최상무 핸드폰에도 전화가 오는데도 그저 멍하니 앉아만 있다.

S#52 대행사/아인 방(밤)

아인이 정석이가 나오는 뉴스를 보고 있고.

아인 (혼잣말) 이러려고 나한테까지 숨기고. 회사 다시 들어오신 거예요?

FLASHBACK

14부 S#33

정석 고상무. 눈에 보이는 것만 믿지 마. 낚싯대가 아니라 미끼를 봐야 알 수 있어.

현재.

TV에서 정석이 보이고. 한동안 정석을 보던 아인.

아인 (혼잣말) 본인을 미끼로 쓰면. 그게 복숩니까? 자해지…

아인이 한숨을 쉬고, 앉아있는데. 병수가 노크를 하고 들어 온다.

아인 왜 퇴근 안 했어?

병수 좀 이상한 게 있어서요.

아인 뭔데?

병수 낮에 VC건설 모델 결정됐다고 연락을 받았는데요. (하면서 중이를 내밀면 조유나 프로필이다) 작년에 음주운전 걸려서 자숙 중인데. 브랜드 모델로 쓴다는 게…

아인 이거, VC건설에서 결정한 거야?

병수 아뇨. 저도 이상해서 알아봤더니. 본사에서 모델 계약하고 VC건설로 통보했다고 합니다.

아인 (느낌 왔다!/병수가 내민 조유나 프로필 들고는) 이거 봐라… 딱 맞춰서 실수를 해주시네…

병수 네?

아인 슬슬 왕자님 낙마시켜 드려야겠네…!

계획이 선 듯한 표정의 아인의 얼굴에서.

15부 끝

S#1 **과거(1998년 1월) 버스터미널/매표소 + 대합실(낮)**

낡고 허름한 아인의 고향 버스 터미널. 한산한 대합실 TV에서는 IMF 관련한 뉴스가 나오고 있고. (IMF로 인해 장학금 사업들이 중단됐다는 뉴스면 베스트) 매표소 직원 아가씨가 꾸벅꾸벅 졸고 있는데. 어디선가 짤랑 짤랑 소리가 들린다. 졸린 눈을 뜨고 보면. 낡은 더플코트를 입은 아인이 표를 사러 왔다.

아인 저기… 서울 가는 표 얼마에요?

여직원 (졸린 표정으로) 14400원.

아인이 꾸벅 인사를 하고 돌아서서 대합실 의자로 걸어가면. 아인이 맨 백팩 안에서 짤랑짤랑. 동전들이 부딪치는 소리가 들린다. 여직원 (백팩을 한참이나 보다가) 모범생 같이 생겼는데. 가출하나…?

대합실 의자에 와서 앉은 아인이 가방에서 돼지 저금통을 꺼내고. 가위로 배를 가른 후 동전들을 꺼내 세며 비닐봉투 에 담는다.

아인 (동전 세며) 팔백 원. 팔백오십 원. 구백오십 원.

CUT TO

간절한 마음으로 동전을 세고 있는 아인.

아인 만 사천백 원. 만 사천백십 원. 만 사천백이십 원…

돼지 저금통을 아무리 봐도 동전이 더는 없고. 혹시 잘못 세었나 싶어서 처음부터 다시 세기 시작하는 아인.

S#2 과거(1998년 1월) 버스터미널 밖(밤)

해가 진 버스 터미널 주변 모습. 한겨울 읍내라서 사람 없이 한산하고.

대합실 밖으로 나온 난로 연통에서 연기가 나오고 있는데.

S#3 과거(1998년 1월) 버스터미널 매표소 + 대합실(낮)

매표소 여직원이 대합실 의자에 앉아서 동전을 세는 아인을 보다가. 퇴근하려고 매표소 구멍에 합판을 대서 막고. 동전을 하도 많이 세어서 손가락이 새까매진 아인이 보인다.

아인 (동전 세며) 만 삼천구백 원. 만 사천 원. 만… 사천백이십 원…

아무리 세어 보아도 아까와 똑같다.

입학금은커녕 서울 갈 버스표 살 돈도 없는 아인.

여전히 대합실을 떠나지 못하고 의자에 앉아있다가.

주머니에 넣어둔 흰 봉투에서 고이 접어놓은 종이를 꺼내서 펼치면.

〈한국대 경제학과 합격증〉

아인이 새까매진 손으로 합격증을 들고 한참이나 바라보고 있는데.

버스운전사(E) 서울 가는 막차 출발합니다.

막차가 떠나는 소리가 들리고. 매표소와 대합실의 전등이 꺼 지면.

아인 가보고 싶었는데… 입학은 못 해도. 한번 꼭 가보고 싶었는데… 데…

합격증 위로 눈물이 한 방울. 또 한 방울 뚝 떨어지더니. 후

두둑.

참고 있던 눈물이 합격증 위로 떨어진다.

합격증을 뚫어지게 보고 있던 아인의 손이 부들부들 떨리고. (쩟어 버리고 싶지만, 막상 쩟어 버리지 못하는데…)

아인, 이대로는 미련이 남을 거 같아. 결국 결심한 듯. 합격 증을 갈기갈기 찢어버리고는.

아인 두고 봐. 반드시. 니들보다 성공할 거니까…

합격증을 난로에 던져 버리고 터미널을 떠나는 아인의 모습 에서.

TITLE 16부 바람이 불지 않는다면, 노를 저어 나아간다

S#4 대행사/아인 방(밤)

아인 이 정석이가 나오는 뉴스를 보고 있고.

아인 (혼잣말) 이러려고 나한테까지 숨기고. 회사 다시 들어오신 거예요? FLASHBACK

14부 S#33

정석 고상무. 눈에 보이는 것만 믿지 마. 낚싯대가 아니라 미끼를 봐야 알 수 있어.

현재.

TV에서 정석이 보이고. 한동안 정석을 보던 아인.

아인 (혼잣말) 본인을 미끼로 쓰면. 그게 복숩니까? 자해지…

아인이 한숨을 쉬고 앉아있는데. 병수가 노크를 하고 들어 온다.

아인 왜 퇴근 안 했어?

병수 좀 이상한 게 있어서요.

아인 뭔데?

병수 낮에 VC건설 모델 결정됐다고 연락을 받았는데요. (하면서 종이를 내밀면 조유나 프로필이다) 작년에 음주운전 걸려서 자숙 중인데. 브랜드 모델로 쓴다는 게…

아인 이거, VC건설에서 결정한 거야?

병수 아뇨. 저도 이상해서 알아봤더니. 본사에서 모델 계약하고 VC건설로 통보했다고 합니다.

아인 (느낌 왔다!/병수가 내민 조유나 프로필 들고는) 이거 봐라…

S#5 어느 호텔/복도 + 스위트룸(밤)

한수가 엘리베이터에서 내려서 복도를 걸어가 스위트룸 벨을 누르자.

방 안에 있던 조유나가 문을 열고 미소를 지으면. 한수가 미소로 대답한 후 방으로 들어간다.

아인(E) 딱 맞춰서 실수를 해주시네…

S#6 대행사/아인 방(밤)

S#4 연결.

병수 네?

아인 슬슬 왕자님 낙마시켜 드려야겠네…!

계획이 선 듯한 표정의 아인의 얼굴에서.

S#7 대행사/한나 방(밤)

한나와 박차장 퇴근하려고 하는데. 아인이 노크도 없이 문을 벌컥 열고 들어오고.

한나 무슨 일 있어요?

아인 이제 움직여도 될 거 같습니다.

박차장 실수를 했나요?

아인 그런 거 같아서 확인이 필요합니다.

정확하게 말하면 부사장님과 조유나가 함께 있는 사진 몇 장이요.

한나 조유나? 걔가 왜요?

아인 음주운전으로 자숙 중인데, VC건설 모델로 결정됐더라고요.

한나 강한수랑 뭐 있다… 근데 이걸로 뭘 어쩌려고요?

김서정 건드려서 우원 회장님 자극하려고요?

아인 그것도 있지만. 더 중요한 건 회삿돈 횡령과 그룹 브랜드 이

미지를 실추시킨 해당 행위죠.

박차장 비서실 직원들한테 강한수 부사장님 미행하고 사진 찍으라고 하기는 좀 부담스럽습니다.

아인 강한수 부사장님이 아니라. 조유나 사진을 찍으라고 하세요.

박차장 무슨 이유를 제시할까요?

아인 브랜드 모델 사생활에 안 좋은 소문이 있어서 확인이 필요 했다.

한나 그러던 외중에 우연찮게. 강한수가 같이 찍혔다는 거죠?

아인 네. 나머지는 제가 준비하고 있겠습니다.

아인이 나가고 박차장이 한나를 보면. 한나가 씩 미소 지으며.

한나 직감이 와. 알람이 울리네?!

S#8 대행사/제작2림(밤)

다들 퇴근한 제작팀. 병수만 남아있는데. 아인이 오며.

아인 한부장, 조유나 모델로 해서 VC건설 돌출광고 작업하자.

병수 진행하신다고요? 모델교체 하시는 게 아니고요?

아인 응.

병수 사람들 반발 때문에 타격이 클 텐데요…?

아인 타격이 크라고 하는 거야. 조유나를 모델로 결정해서 찍어 내린 분한테.

병수 (아인의 계획이 뭔지 이해했다) 알겠습니다.

바로 시작하겠습니다.

아인 (방으로 가며) 카피 정리해서 보낼게.

S#9 대행사 외경(아침)

출근하는 직원들이 보이고.

S#10 대행사 주차장/최상무 차 안(아침)

경직된 표정으로 차 안에 앉아있는 최상무. 정석이한테 전화를 해보지만 전화기가 꺼져있고. 화를 참지 못하고 핸들을 치고 분노를 표출하다가.

최상무 이 새끼가 불쌍해서 거둬줬더니.

내가 너처럼 보험 하나 안 들어놓고 살았을 거 같아.

하고 최상무가 어딘가로 전화를 하는데.

S#11 본사/일각 + 대행사 주차장/최상무 차 안[0h]

비서실 직원들과 회의 중인 비서실장. 표정이 굳어있는데. 전화가 와서 보면 최상무다.

비서실장 (전화기를 죽일 듯이 보다가 평소처럼 받으며) 응.

최상무(F) 어떻게 됐어?

비서실장 회의 중.

최상무 야, 이건 유상무 개인 일탈로 정리해서

비서실장 (걱정해주는 척) 창수야, 일단 기다려.

최상무 정리되겠어…?

비서실장 우리가 언제 정리되는 일만 했냐? 일 터지면 어떻게든 정리

하는 거지.

최상무 (약간 안심이 되고)

비서실장 나만 믿어. 괜히 너 혼자 움직이지 말고.

최상무 알았어.

비서실장 오늘 출근하지 말고. 휴가 내고 집에 있어.

최상무, 잠시 고민하다가 시동을 걸고 출발하고.

- 전화 끊은 비서실장 얼굴이 차갑게 변한다.

직원1 실장님. 이거 덮으실 계획이세요?

비서실장 미쳤어? 저녁 뉴스에서 생방으로 떠든 일을 어떻게 덮어?! 감사실에 연락해서 (핸드폰 가리키며) 얘. 최대한 빨리 정리하라고 해.

직원 비서실이랑 협의하고 한 일이라고 떠들면. 저희한테도 피해 가 올 텐데요?

비서실장 그러니까 집에 가서 조용히 있으라고 한 거잖아. 안심하고 있을 때 정리하자.

S#12 우원본사/서정 방(낮)

서정이 일하고 있는데. 직원이 꽃바구니를 들고 와서 '강한 수 부사장님이 보내셨습니다' 하고 가면. 쪽지가 보이는데. 〈미안해. 말이 심했어. 사과할게. 한 번만 용서해 줄래?〉라 고 적혀있다.

서정 (쪽지를 한참이나 보다가) 그래. 한번은 용서하자. 딱 한 번은.

S#13 거리 일각(낮→밤)

조유나를 모델로 한 VC건설 광고가 거리에 설치되고.(버스 쉘터. 버스 래핑. 택시 래핑 등등 / 카피: 안전함을 짓습니다. VC건설)

여자 (광고 보고 짜증) 미친. 음주운전이나 하는 게. 어디서 안전이야!

하고 VC건설 광고를 사진을 찍어서 SNS에 올리면. 서울 여기저기서 광고 사진을 찍은 부정적인 SNS들이 올라 온다.

S#14 대행사/아인 방(밤)

아인이 책상에 앉아있는데. 한나가 핸드폰을 보면서 문을 벌컥 열고 들어온다. 박차장도 따라서 들어오고.

한나 상무님, 이게 뭐예요?

하고 핸드폰을 내밀면. SNS에 올라온 VC건설 광고의 부정적인 내용들이다. 아인 한나가 내민 핸드폰을 보고 픽 미소지으면.

한나 아니, 지금 웃음이 나와요?

아인 (한나를 빤히 보면)

한나 조유나 모델로 써서 광고하면 이런 난리 날 줄 모르셨어요?!

아인 알았죠.

한나 알면서 이걸 진행하시면 어떡해요?

아인 뭘 어떡합니까? 사과해야죠.

한나 누가요?

아인 한나 상무님이요.

한나 강한수가 친 사고를 왜 내가 사과해요!

아인 사고 치는 사람 따로 있고. 수습하는 사람 따로 있으면 (하고

한나 보면)

한나 (이해했다) 사과하고 수습한 사람이 차기 리더 같아 보이겠네 요?!

아인 (박차장 보며) 기사 내보낼 준비는 되셨어요?

박차장 바로 나갈 수 있게 준비해뒀습니다.

아인 최대한 빨리 한나 상무님 사과 영상 SNS에 올리시고요. 기사는 내일 아침 6시에 내보내세요. 무료한 출근길에 모두 볼 수 있게.

한나 기사도 내 SNS에 올릴까요?

아인 아뇨, 그러면 강한수 부사장의 일탈행위에서. VC그룹 내 후 계자 갈등으로 메시지가 전환될 수 있습니다.

박차장 무슨 말씀인지 알겠습니다.

아인 기사 제목은 '조유나 삼각관계 열애 중'으로 하시고. 반드시 들어가야 하는 내용은 〈열애 상대는 우원그룹 김서정 부사 장과 약혼한 VC그룹 강한수 부사장이다〉입니다.

S#15 대행사/한나 방(밤)

박차장이 한나 사과 영상 찍을 준비를 하면. 차분한 검은색 옷을 입은 한나가 핸드폰 앵글 안으로 방실방실 미소 지으 며 들어오고.

한나 내일 기사 나오면 나한테 바로 보내줘.

박차장 확인해 보시게요?

한나 아니. (의미심장) 제일 먼저 보여줄 사람 있어서.

박차장 (누군지 알겠다) 그래도 친군데 괜찮으시겠어요?

한나 친구니까 보여줘야지.

(방실방실 짓던 미소 지우고) 시작한다.

S#16 우원본사(아침)

뭔가 집어던져서 와장창 깨지는 소리가 들리고.

S#17 우원본사/서정 방(아침)

직원이 후다닥 들어오면. 서정이 꽃병을 집어 던져서 한수가 보낸 꽃들이 바닥에 널브러져있다. 서정, 화가 나서 씩씩대 고 있고.

서정의 컴퓨터 화면을 보면. '조유나 삼각관계 열애 중' 기사가 떠있고.

카톡 창에는 한나가 보낸 카톡 떠있다. (곧 기사 나갈 거야. 알고 있으라고)

직원 (깨진 꽃병을 정리하려고 하는데)

서정 치우지 마세요.

직원 네?

서정 (널브러진 꽃들 가리키며) 저거, 그냥 두라고요.

분노한 서정이 부들부들 떨고 있으면.

S#18 한나 집/서재(아침)

강회장이 태블릿을 보고 한수에게 불같이 화를 내고 있고. 비서실장도 함께 있다.

강회장 삼각관계? 너 제정신이냐? 우원회장님이 반대하면 다 끝인 거 몰라?!

한수 아버님, 그런 거 아닙니다. 그냥 술 하번 마신 게 전분데…

강회장 서정이랑 잘 지내라고 했더니. 이런 사고를 쳐?!

(하고는 비서실장을 쳐다보면)

비서실장 기사 내리라고 했습니다. (한수 슬쩍 보고) 별거 아닙니다. 제가 정리하겠습니다.

강회장 내일 주주총회야.

한수 알고 있습니다.

강회장 엎을래?

한수 (당황) 아닙니다.

강회장 오늘 서정이 만나서 잘 달래. 알았어?

한수 네.

강회장이 방에서 나가면. 비서실장이 한수 옆에 앉는다.

비서실장 조유나 광고 건은 제가 처리하겠습니다.

한수 어떻게요?

비서실장 어차피 회사 나갈 사람이 짊어지고 나가면 되지 않겠습니까?

한수 누구요?

S#19 대행사/엘리베이터 + 복도(아침)

최상무가 핸드폰으로 조유나 기사 보면서 엘리베이터에서 내리는데.

비서실장에게 전화가 온다.

최상무 (받으며) 어, 정리는 됐어?

비서실장(F) 그럼.

최상무 모델 관련해서 일 하나 터졌던데. 부사장님 곤란하겠다.

비서실장(F) 아침부터 아주 난리다. 난리.

최상무 야. 이거 내가 정리할게.

비서실장(F) 니가? 어떻게?

S#20 조유나 소속사 대표방(이침)

비서실장이 소파에 앉아서 통화 중인데. 앞에 한 남자(40대/엔터사장)가 앉아있다. 비서실장 핸드폰을 스피커폰으로 바꾸면.

최상무(F) 조유나네 사장 만나서.

고아인한테 접대했다고 말하게 만들게.

그러면 부사장 책임은 사라지고, 고아인은 해고할 수 있잖아. 어때?

비서실장 (피식) 창수야.

최상무(F) 응.

비서실장 넌, 역시. 생각하는 게 나랑 똑같아. 일단 알았어. (하고 전화 끊으면)

엔터사장 근데… 방금 감사실 직원분한텐 고아인 상무가 아니라 최창 수 상무한테 접대했다고 했는데요…?

비서실장 (미소만 보낸다)

S#21 대행사/최상무 방(아침)

최상무가 방으로 들어오면. 감사실 직원들과 정석이 기다리고 있다.

감사실1 최창수 상무님. 오늘부로 보직 해임되셨습니다. (소파에 앉아있는 정석 보며) 유정석 상무님이랑 함께.

최상무 (일이 이상하게 돌아가는 걸 눈치채고)

정석 (사직서를 감사실 직원한테 건네며) 전 사직하겠습니다.

최상무 …

감사설1 (사직서 받으며) 잘 생각하셨습니다. (최상무 보며) 오늘 사표 내 시면 더 이상의 조사나 법적조치는 하지 않겠습니다. 조유나 소속사로부터 접대 받으신 거까지 포함해서.

최상무 무슨 소리야?! 내가 무슨

FLASHBACK

16부 S#20.

비서실장 넌, 역시, 생각하는 게 나랑 똑같아, 일단 알았어.

현재.

최상무, 고아인에게 하려던 짓을 비서실장이 나한테 했다는 사실을 알게 되는데. 감사실 직원이 종이를 내밀면 최상무 사직서다.

감사설 (최상무에게 조용히) '조유나 소속사 사장이랑 커피 한잔했다' 라고 전해 드리면 사인하실 거라고. 비서실장님께서 말씀하 셨습니다.

최상무 (감사실 직원을 죽일 듯이 보는데)

감사실1 퇴직금은 지키셔야죠.

최상무 (이렇게 나오는구나…)

감사살 누구보다 잘 아시지 않습니까? (예의 바르게) 이길 수 없다는 거.

최상무 (화는 나지만 어떻게 할 방법은 없고)

감사실1 (펜 건네며) 사인하시죠.

S#22 대행사/아인 방(아침)

아인이 일하고 있는데. 병수가 급하게 들어온다.

병수 상무님, 지금 최상무님 방에 감사실 직원들 와있습니다.

아인 우성우유 건으로?

병수 아뇨, 조유나 건이라고 하던데요?

아인 (씁쓸하게) 최상무는 이제 쓸모가 다 했나 보네…

S#23 대행사/로비(0ha)

감사실 직원들 사이에 껴서 짐이 담긴 박스를 들고 걸어가 는 최상무.

이 모습을 소문 듣고 나온 직원들이 보고 있고.

그때 최상무 시선에 무표정한 표정으로 자신을 보고 있는 아인이 보인다.

아인과 시선이 마주치자 그 자리에 서는 최상무.

감사실 직원들이 빨리 가자는 듯 최상무 등을 밀자.

최상무 (버럭) 놔! 어디다가 손을 대는 거야?!

최상무가 들고 있던 박스가 땅으로 떨어지며 짐들이 바닥으로 흩어지고.

아인은 무표정하게 그 모습을 보고 있다.

최상무 (억울하고 분하다) 내가 왜 나가야 하는데!!!

감사실 직원이 최상무를 말리려고 하자. 감사실1이 그냥 두라고 한다.

최상무 남들 퇴근할 때도. 주말에도. 심지어 명절 때도 일하면서… 내가 이 VC기획을 이렇게 키워놨는데…

직원들 (조용히 최상무를 보고 있다)

최상무 (이성을 잃었다/아인 가리키며) 정신과 약을 밥 먹듯 먹는 쟤가 사장 자격이 있어?! 직원들 (다들 아인을 쳐다보면)

아인 (당황한다)

최상무 정신적으로 불안정한 사람한테 이 회사를 맡겨도 된다고 생 각하냐고?!

> 다들 아무 말 없이 조용한데. 그때 한 직원의 목소리가 들 린다.

직원1(E) 말씀대로라면.

최상무 (소리 나는 쪽을 보면)

작원 삼 년째 정신과에서 처방받은 약을 먹고 있는 저도. VC기획에서 일할 자격이 없는 겁니까?

최상무 (조금 당황하고)

직원2 (손들며) 저도 먹고 있습니다.

직원3 저도요.

직원4 저도요.

직원 중 30% 정도가 손을 들고 자신도 약을 먹고 있다고 하자.

최상무 당황한 표정인데.

병수(E) 최창수 상무님. (병수가 직원들 사이에서 나와 최상무 앞으로 간다)

병수 지금까지 광고 기획에 대한 모든 걸.

다 상무님에게 배웠습니다.

갈등할 때도 있었고. 얼굴 붉힌 적도 있었지만.

한 명의 광고인으로서 상무님을 존경해왔습니다.

최상무 (병수가 이런 말을 하자 조금 당황하고)

병수 제 존경심을 마지막까지 지킬 수 있도록.

(90도로 고개를 숙이며) 도와주십시오.

최상무 (이성이 돌아왔다/흐트러진 옷을 다시 정돈하곤 병수에게 가서 일으켜

세우며) 내가 생각이 짧았다.

병수 (고개를 들어 최상무를 바라보면)

최상무 마지막까지 아깝네. 기획으로 입사하지.

하고 최상무가 병수에게 미소를 보내곤.

자신을 씁쓸한 표정으로 보고 있는 아인에게 다가가서.

최상무 미안하다. 추한 모습 보여서. 개인적인 감정은 없었어. 그냥

아인 (착잡하게) 회사가 사람을 그렇게 만드는 거죠.

(쓸모없어지자 버려지는 게 남 일 같지 않다) 먹고 사는 게. 참 쉽

지 않네요.

최상무 고맙다. 말이라도 그렇게 해줘서.

아인 오늘 일은 신경 쓰지 마세요.

제가 최상무님 상황이었어도 별로 다르지 않았을 거니까.

최상무 넌, 이겨라. 꼭.

(피식) 처음이네. 내가 고상무를 응원하는 건.

아인 같은 업계에 있으면 또 보겠죠?

최상무 아니, 광고 이제 지긋지긋해.

아인 (손 내밀며) 그동안 수고 많으셨습니다.

최상무, 아인과 악수한 후 돌아서면

최상무 짐을 챙긴 TF팀과 병수가 기다리고 있고.

병수 가시죠. 제가 모시겠습니다.

최상무 (박스를 가져오며) 혼자 갈게.

(하고 최상무가 돌아서서 가자)

TF팀+직원들 (인사하며) 상무님, 수고 많으셨습니다.

최상무 (돌아보며) 열심히들 해. 나처럼 열심히는 말고.

하고 쓸쓸하게 로비를 걸어서 나가는 최상무의 뒷모습이 보인다.

S#24 이모집 앞(낮)

회사에서 바로 가게로 온 정석.

가게 앞으로 와서 〈휴업합니다〉 종이를 보다가 떼어 내고.

S#25 이모집 안(낮)

한동안 비워놔서 먼지 쌓인 낡고 허름한 가게로 들어온 정석. 술 냉장고에 가서 전원을 켜고 맥주를 한 병 꺼내 테이블에 와서 앉고. 병을 따고 맥주 한잔을 따라서 다 마시는데. 맥주 가 영 미지근하다.

한숨을 푹 쉬고서 지갑에서 자신의 명함을(VC기획 제작전문 임원 상무 유정석) 전부 꺼내서 한동안 보다가 쓰레기통에 버리고는.

정석 미지근하게 사는 것도. 나쁘지 않아.

허름한 술집에 홀로 앉아있는 정석이 보인다.

S#26 우원그룹/서정 방 + 한나 집/왕회장 방(낮)

우원회장이 화가 잔뜩 난 표정으로 바닥에 버려진 꽃을 빤히 보고 있고.

마주 앉은 서정이 엉엉 울고 있다.

서정 아빠… 나 결혼 안 해!

우원회장 (화가 끓어오르고)

서정 기사까지 나와서 전 국민이 다 알게 됐는데. 내가 어떻게 결 호읔 해!!!

우원회장 한수 이 새끼를…!

그때 우원회장에게 전화 오고. 보면 왕회장이다. 우원회장 받을까 말까 고민하다가 퉁명스럽게 받으면.

우원회장 무슨 일이십니까?

왕회장 이봐 김회장. 너래 지금 내 전화받을 기분이 아니지?

우원회장 지금 그 말씀 하시려고 전화하셨습니까?

왕회장 아니지. 내래 너 기분 풀어주려고 전화했지.

조용히 좀 보자. 지금.

- 전화를 끊은 왕회장, 호두 두 알을 굴리다가 어딘가로 전화하고.

왕회장 (누군가 받으면) 나다. 너래 왜 내 목소리도 모르니?

S#27 본사/일각 + 한나 집/왕회장 방(낮)

법무팀장이 굽신거리며 전화를 받고 있다.

법무팀장 알겠습니다. 다만 질문드릴 게 하나 있는데…

고상무가 제 말을 신뢰할까요?

왕회장 너래 고상무 아니었으면 지금까지 나한테 월급 받고 있었

겠어?

법무팀장 …

왕회장 은혜 입은 사람이 은혜 갚는다고 하는데.

그 말을 왜 못 믿겠니?

왕회장, 전화를 끊고선 호두를 손에서 굴리다가 빠직 힘을 주면

호두 한 알이 금이 가고. 금이 간 호두를 한참이나 보다가 테이블 위에 두고 손을 털며.

왕회장 내 손에서 벌써 벗어나려고 하면 안 되지…

S#28 대행사/아인 방(낮)

아인과 법무팀장이 마주 앉아있고.

아인 바쁘실 텐데. 갑자기 무슨 일로

법무팀장 내일 오후 2시에 주주총회 있습니다.

핵심 안건은 강한수 부사장을 부회장으로 선출하는 거고요.

아인 벌써요?

법무팀장 제가 너무 늦었나요?

아인 (머릿속이 복잡한데)

S#29 대행사/조대표 방(낮)

조대표가 누군가와 통화 중이다.

조대표 네, 회장님. 그래야죠. 내일 뵙겠습니다.

그때 아인이 노크를 하고 들어오면. 조대표가 앉으라고 하고.

아인 답답해서 찾아왔습니다.

조대표 하루 만에 방법을 만들어 내기는 어렵겠죠?

아인 알고 계셨네요?

조대표 방금 알았습니다. 이제 끝이 보이네요?

아인 네. 이대로면 저도, 강한나 상무도…

조대표 한나 상무랑 하신 일 있던데요? 모델 관련해서.

아인 이미 최상무가 책임지고 퇴사한 상황이라서. 주총에서 판을 뒤집을 카드는 못 됩니다

조대표 (왕회장에게 연락받아서 이미 어떻게 진행될지 다 알고 있다) 상무님, 길이 없으면 어떻게 해야 합니까?

아인 길을 만들어야죠.

조대표 아뇨. 그런 건 일을 제대로 해 본 적 없는 사람들이나 하는 말이죠. 길 같은 건 필요 없습니다

아인 (무슨 소린가 하고 보면)

조대표 길을 찾지 마세요. 그냥 하던 일을 계속하면 되는 겁니다. 그러다가 성공하면 다른 사람들이 그걸 길이라고 부르는 법 이니까.

아인 찻잔 속 태풍으로 끝날 수 있는데도요?

조대표 실패가 두려우신 겁니까? 제가 사람을 잘 못 봤나 봅니다.

아인 (생각하다가) 그냥 해라…

조대표 성공이든 실패든 상무님 방법으로 하세요. 혹시 압니까? 생각지도 못한 일이 벌어질지?

아인 무슨…?

조대표 (그냥 미소만 짓는다)

S#30 우원그룹/서정 방 + 한나 집/왕회장 방 앞(낮)

한수한테 전화가 오는데 받지 않는 서정. 전화를 죽일 듯이 보고 있고.

전화가 끊기자 전화기를 꺼버리려고 하는데. 우원회장에게

전화가 온다.

서정 (받으며) 왜?

우원회장 오늘 한수 만나.

서정 내가 왜 그 사람을 만나?

우원회장 (왕회장 방에서 나오며) 오늘 한수를 만나야. 니가 이기는 거 니까.

S#31 대행사 외경(밤)

퇴근하는 사람들이 보이고.

S#32 대행사/아인 방(밤)

노트북으로 무언가를 열심히 쓰던 아인이 다 썼는지 손을 멈추고.

한참이나 다시 보다가 어딘가로 전화를 하고.

S#33 대행사/한나 방 + 아인 방(밤)

한나가 불안한지 다리를 달달 떨고 있다가. 전화가 오면 급하게 받는다.

한나 네.

아인 회의실로 오세요. 상무님만.

한나 하루 만에 될까요?

아인 그건 해봐야 알죠. 다만. 오늘 밤은 꽤나 길겠네요.

아인이 전화를 끊고 창밖을 바라보고 있고. 한나, 전화를 끊고 일어서서 박차장을 보면.

한나 고상무가 나 혼자 오라고 했어.

박차장 압니다. 잘하세요.

한나 (나가다가 돌아보며) 혼자 졸고 있기만 해봐.

하고 한나가 나가면. 박차장이 그런 한나의 뒷모습을 바라본다.

S#34 대행사/회의실(밤)

한나가 들어오면. 회의실 상석에 앉은 아인이 레이저 포인터를 손에 쥐고 있고. 벽에는 PPT가 떠있는데.

〈부정적 이슈로 인한 VC그룹 브랜드가치 손해 보고〉라고 써있다

아인 (축 처진 한나 보며) 어깨 펴세요.

한나 네?

아인 어깨 펴고. 표정 풀고. (반대편을 가리키며) 저기 가서 서세요.

한나 (아인이 하라는 대로 가서 서면)

아인 자, 지금부터 주주들을 내 편으로 만드는 프레젠테이션. 시

작해 봅시다.

S#35 한나 집/외경(아침)

S#36 한나 집/주방(아침)

왕회장, 강회장, 한수가 밥을 먹고 있는데. 강회장과 한수가 조금 긴장한 표정이다. 왕회장 아무것도 모르고 있는 듯이.

왕회장 한나 야래 안 들어온 거니? 아님 일찍 나간 거니?

한수 어디서 친구들이랑 밤새 놀았나 보죠.

왕회장 그래? 걔가 지금 그럴 정신이 있갔어?

강회장 (영 불편해서 남은 밥을 빨리 먹고 일어서면)

왕회장 용호 너래 오늘 바쁜 일 있니?

강회장 네? 아뇨. 별일 없습니다.

왕회장 그래? 근데 와 밥을 그렇게 급하게 먹니?

강회장 어제 저녁을 시원찮게 먹었더니. 먼저 일어나겠습니다.

왕회장 (일어나는 강회장을 보며 피식하고)

S#37 한나 집/서재(아침)

강회장과 한수가 앉아있는데.

강회장 서정이 만난 건 어떻게 됐어?

한수 잘 해결됐습니다.

강회장 그래? (생각 중인데)

한수 다시는 그런 일 없을 거라고 약속했습니다. 진짜로 없을 거고요.

강회장 하긴, 그 정도 일이야. 할아버지가 눈치챈 거 같지는 않고?

한수 특별한 말씀은 없었습니다.

강회장 눈치챘어도 상관없어. 우원회장님만 우리 편에 서면 되니까.

한수 오늘 점심 같이하신다고.

강회장 함께 있다가 주총장으로 갈 거니까. 너도 서정이랑 같이 있다가 와.

한수 알겠습니다.

S#38 대행사/회의실(아침)

커피 컵들이 잔뜩 쌓여있고. 아인이 피곤한 표정으로 정면을 바라보면.

밤새 아인에게 시달림을 당한 한나가 흐트러진 모습으로 서 있다.

한나 이상, 프레젠테이션을 마치겠습니다.

아인 (시계 보면 8시 좀 넘었고) 이제 일 좀 하는 차장급 정도 하시 네요.

한나 (짜증이 확 올라오는데)

아인 수고하셨어요. 아무나 하룻밤 사이에 이만큼 좋아지지는 않

으니까.

한나 칭찬하지 말라고요. 짜증 나니까.

아인 (피식하고) 보여지는 것도 프레젠테이션 중 하나입니다.

그 몰골 좀 어떻게 하시고 1시에 보시죠.

하고 아인이 나가면. 한나가 산발이 된 머리를 더 흐트러트 린다.

S#39 은정 집/거실 + OI지 방 앞(아침)

은정이 아지 방문을 두드리고 있고.

은정 아지. 엄마 출근하는데 보지도 않을 거야?

아자(E) 이름 안 바꿔주면. 이제 엄마랑 아는 척 안 할 거야!

은정 (저거 누구 닮아서 저렇게 꼴통일까)

시어머니 은정아 나 좀 보자.

은정이 식탁에 앉아있는 시어머니와 남편 앞에 와서 앉으면.

시어머니 아지 어제 유치원에서 대판 싸웠어.

은정 왜요?

남편 애들이 송아지 송아지 얼룩송아지. 이 동요 부르면서.

INSERT 아지 방

씩씩거리며 침대에 앉아있는 아지. 바닥에 유치원 가방, 노

트 등등이 널브러져 있는데. 송아지라고 써진 모든 곳을 펜으로 신경질적으로 지워놨다.

남편(E) 송아지를 송아지라고 부르는 게 뭐가 놀리는 거냐고 놀린대.

현재.

은정 (착잡하다) 나는 송아지 귀엽고 좋은데…

시어머니 은정아?

은정 네?

시어머니 니 이름 아니고. (아지 방 가리키며) 쟤 이름이야. 평생 쓸.

은정 (바꿔줘야겠구나… 싶다) 알겠어요. 생각해 볼게요.

S#40 대행사/한나 방(낮)

풀 세팅한 한나가 시계를 보면 1시가 거의 다 됐고. 조금 초 조해 보인다.

한나 서정이랑 강한수는 어떻게 됐대?

박차장 어제 만나서 화해하셨답니다.

한나 우원회장님은 강한수 편이겠네…

아인 (그때 어젯밤 복장 그대로 들어오면)

한나 (아인 위아래로 보며) 뭐예요?!

아인 뭐가요?

한나 보여지는 것도 프레젠테이션이라면서. 왜 아까 몰골 그대로

냐고요?

아인 저는 주총장에 안 갈 거니까요.

한나 (당황하고) 상무님이 안 가면 어떡해요?!

아인 저는 대행사 직원입니다. 타인의 일을 대행해주는. 제가 할 일은 다 했으니까. 이젠 상무님이 나설 차례죠.

한나 아니… 옆에서 좀 코치도 해 주고…

아인 떨리세요?

한나 당연하죠. 그래서 (주머니에서 청심환 꺼내며) 이것도 준비했는데.

아인 밤새고 그거 먹으면 어떻게 되는지. 직접 보신 걸로 아는데요?

FLASHBACK

9부 S#20

쿵!!! 소리 나자마자 모든 사람이 동시에 소리 난 방향을 보면.

현재.

기억이 난 한나. 들고 있던 청심환을 더러운 물건이라도 버리듯 쓰레기통에 던져 버리면. 아인이 한나에게 다가와 똑바로 보며.

아인 저는 한나 상무님이 잘할 거라고 믿습니다.

한나 어젯밤에 열심히 준비했으니까요?

아인 아뇨. 상무님이 돌아이라서요.

한나 (이게 진짜!!!)

아인 그쵸. 딱 지금처럼. 지든 이기든 상관없으니까.

가서 당당하게 하고 오세요.

한나 전략적으로 준비했으니까. 미친년처럼 행동할 차례다?

아인과 한나가 서로를 바라보며 씩 미소를 짓고.

S#41 주총장/외경(낮)

주총에 참여한 대주주들이 탄. 고급 세단들에서 사람들이 내리고.

강회장과 우원회장이 밝은 표정으로 한 차에서 함께 내린다.

강회장 (살짝 떠본다) 회장님 덕분에 잘 끝날 거 같습니다.

우원회장 덕분이라뇨?

강회장 (뭐지? 막판에 맘 바꿨나?)

우원회장 윈윈이죠. 서로가 서로의 지분을 가지고 있으니까.

강회장 (기분 좋게) 애들도 곧 도착한다고 하니까. 들어가시죠.

S#42 주총장(낮)

주주들이 와있고, 한수와 서정이도(밝은 표정으로) 함께 들어 와서 강회장과 우원회장에게 인사하고 앉는다. 서정이 우원회장을 보고 살짝 미소 지으면 우원회장도 *끄*덕 한다.

사회자 바쁜 외중에도 참석해주신 주주 여러분께 감사 말씀드리겠습니다.

(시계 보고) 이제 VC그룹 주주총회 시작하겠습니다. 모두 착 석해 주시길 바랍니다.

하면, 직원이 주총장 문을 닫으려고 하는데.

박차장(E) 비키세요.

S#43 주총장/밖(낮)

주총장 입구에서 한나랑 박차장이 제지를 당하고. 안에 있던 직원 십수 명이 나와서 문 앞을 막는다.

박차장 한나 상무님도 대주준데.

왜 주총에 참여를 못 한다는 겁니까?

직원1 저희는 지시받은 대로 하는 겁니다.

한나 그럼 지시할게. 비켜.

직원들 (스크럼을 짜고 꿈쩍도 안 하고)

한나 야! 니들이 뭔데 나를 막냐고?!

비서실장(E) 강한나 상무님.

한나 (쳐다보면)

비서실장 (스크럼을 짠 직원들 뒤에서 나오며) 돌아가시죠.

한나 싫은데요.

비서실장 (달랜다) 마음은 압니다. 하지만 이제 와서 뭘 어쩌시겠다는

겁니까?

한나 뭘 어쩌든 그건 내가 알아서 할 테니까. 실장님은 비키라구요.

비서실장 (무슨 거지라도 쫓아내듯 손짓하며) 상무님, 가세요, 가.

한나 (폭발 직전) 지금 뭐 하시는 거예요?

비서실장 영우, 뭐 해? 어서 상무님 모시고 가.

(하고 다시 주총장으로 들어가며 직원에게 조용히) 절대 못 들어오

게 해.

S#44 이모집(낮)

아인과 정석이 마주 앉아있고.

정석 술 줄까?

아인 아뇨. 기다려야 하는 소식이 있어서.

정석 그럴 거면 주총장에 같이 가지. 여긴 왜 왔어?

아인 우리가 앞에 나서는 사람들인가요.

정석 잘되면 앞에 나선 사람 능력이고. 잘 안되면 뒤에서 일한 우

리 탓이고?

아인 (피식하고) 시장조사도 좀 해야 하고요.

정석 무슨 시장조사?

아인 어떤 소식이 오느냐에 따라서 결정 날 거니까.

회사를 계속 다닐지. 선배처럼 가게를 차릴지.

정석 니 성질머리에 무슨 서비스업을 해. (일어나며) 얘기 들어보니까 맨정신보다는 좀 취하는 게 낫 겠다.

아인 왜 그러셨어요? 그냥 회사에 계셨으면 지금보다는…

정석 (표정이 굳었다가/돌아보며 밝게) 아유… 야, 광고 이제 아주 지 긋지긋해. 그리고 덕분에 우리 지우 결혼식도 잘 치렀고.

아인 선배는 참 그대로예요.

정석 뭐가?

아인 거짓말 잘 못 하는 거.

정석, 피식하고 냉장고에서 술 꺼내고. (표면에 살얼음이 낀 차 가운 소주)

아인은 초조한 표정으로 핸드폰을 보다가.

아인 연락이 없는 거 보면. 주총장에 들어가지도 못했다는 건데…

S#45 주총장/밖(낮)

직원들이 버티고 있고. 한나는 어떻게 해서든 틈을 비집고 들어가 보려 하지만 불가능하다. 한나, 화를 못 이겨서 제 자 리에서 동동 구르며.

한나 나 들어가야 한다고. 쫌 비키라구!!!

허나 직원들은 꼼짝 안 하고. 그때 주총장에서 소리가 들린다.

사회자(E) 그럼, 지금부턴 오늘의 핵심 안건인 강한수 부사장님의 부회 장 추대에 대한 의결을 시작하겠습니다

> 결국, 다 끝났다는 생각에 다리에 힘이 풀려. 벽에 기대 털썩 앉는 한나.

그 모습을 보던 박차장 결심하고(결국 물리력을 써야겠구나…) 한나 옆에 가서 눈높이를 맞춰 앉으며

박차장 이대로는 포기 못 하시겠죠?

한나 (박차장을 보며) 박차장… 나아…

박차장 상무님이 할 수 있는 건 다 하셨어요.

이젠, 제가 어떻게든 해볼게요.

한나 뭐 하려고?

박차장 (일어서서/한나를 내려다보며) 안 열리는 문은. 부숴버려야죠.

안심시키려고 한나에게 미소 짓고 돌아선 박차장. 육탄전을 시작하려고 넥타이를 오른손에 감으면서 직원들 에게 걸어가고. 한나도 말리려고 일어서는 순간.

왕회장(E) (버럭) 야!

일동 (소리 난 방향을 보면)

왕회장 (양복을 입고서 있다) 어디 머슴들이 감히. 내 손녀 앞길을 막니?

일동 (직원들은 누굴까? 싶고. 비서실장은 안색이 하얗게 질리고)

한나 (반갑게) 할아버지!

박차장 (놀란 표정으로 왕회장을 보고 있고〈어떻게 서있지?〉)

왕회장이 뚜벅뚜벅 걸어오자. 비서실장이 왕회장 앞으로 오고.

비서실장 왕회장님 오셨습니까?

왕회장 (조용히) 너래 나한테도 숨기고 일을 벌였니?

비서실장 (X됐다) 그게… 강회장님 명령이라서…

왕회장 길티, 니가 무슨 힘이 있겠니?

비서실장 (다행이다 싶은데)

왕회장 다만. 일이 잘되면 주인이 잘한 거고. 일이 잘못되면 머슴이

잘못한 거 아니겠니?

비서실장 네?

왕회장 책임질 사람은 있어야지?

왕회장이 하얗게 질린 비서실장을 두고 뚜벅뚜벅 걸어가면. 한나를 막던 직원들 왕회장이 누군지 알 거 같아. 90도로 인 사하고.

한나가 방실방실 미소 지으며 왕회장을 바라보고.

왕회장 (박차장 보고) 야.

박차장 네. 왕회장님.

왕회장 너래 왜 넥타이를 목이 아니라 손에 감고 있니?

박차장 (넥타이 풀며) 네···? 아··· 그게···.

왕회장 (한나랑 박차장 번갈아 보다가 한나 가리키며) 자래 저거 어렸을

때부터 짐승을 좋아하긴 했어.

박차장 …

왕회장 (주총장 안으로 들어가면)

박차장 (한나보고) 근데 왕회장님 어떻게 걸어서…?

한나 몰랐어? 우리 할아버지 잘 걸어.

박차장 근데 휠체어는 왜…?

한나 (씨익) 내가 누구 닮아서 걷는 거 극혐하겠어?!

왕회장(E) 뭐하니? 일 안 할 거니?

한나 (해맑게) 네, 들어가요!

S#46 주총장(낮)

한나가 마이크를 잡고 서서 한쪽을 바라보면. 박차장이 세팅된 노트북에 USB를 꽂고 고개를 끄덕이면. 주총장에 〈부정적 이슈로 인한 VC그룹 브랜드가치 손해 보고〉 PPT가 뜨고. 자리에 앉아서 이 모습을 보던 한수의 표정이 확 굳고. 강회장도 무표정하게 보다가.

강회장 (혼잣말) 한나야 꼭 이래야 되겠니…

한나 안녕하세요. VC기획 강한나 상무입니다.

다들 바쁘신 분들이니까. 짧게 말씀드리겠습니다.

한나가 주주들에게 고개 숙여 인사를 하면. 다들 이게 무슨 상황인가 싶어서 어정쩡하게 박수를 치고.

한나 (인사 후 주주들 보며 활짝 미소를 짓는데)

아인(E) (단호하게) 웃지 마세요.

S#47 어젯밤. 대행사/회의실(밤)

아인이 레이저포인터로 한나의 입꼬리를 가리키며.

아인 그렇게 웃지 말라고 몇 번 말합니까?

한나 (짜증) 그럼. 뭐 인상 쓰면서 할까요?

아인 입꼬리가 올라갈 정도의 가벼운 미소만 유지하세요. 너무 밝은 표정은 프리젠터의 신뢰성을 떨어트립니다. 처음부터 다시.

S#48 주총장(낮)

한나, 미소를 지우고. 입꼬리만 살짝 올라갈 정도로 미소를 지으며.

할나 얼마 전 VC건설에서 음주운전 전력이 있는 모델을 써서 논란이 생긴 것 기억하실 겁니다. 이로 인해 부정적 SNS 게시물 약 5만 7800여 개. 부정적 기사는 121개가 유포되었습니다. 오늘 새벽 6시를 기준으로. (PPT에는 숫자만 볼드하게 뜬다) 자, 이렇게 된 이유가 뭘까요?

주주1 VC기획 모 상무님의 개인적인 비리 때문인 걸로 알고 있는데요.

한나 물론 그렇죠. 대외적으로는. (하고 한나가 뒷짐을 지려고 하는데)

아인(E) (버럭) 손!

S#49 어젯밤. 대행사/회의실(밤)

프레젠테이션 연습을 하던 한나가 습관처럼 뒷짐을 지자. 아인이 레이저 포인터로 한나 손을 가리키며.

아인 그 손. 앞으로 모으세요.

한나 (피로와 스트레스로 만신창이가 되어있다) 습관이라구요 습관! 그리고 미국 CEO들은 주머니에 손 넣고도 하던데. 뭐 이 정 도 가지고

아인 여기가 미국입니까?! 건방진 자세는 상대에게 부정적인 감정을 일으킵니다.

한나 그럼, 뭐 죽을죄 지은 사람처럼 할까요?!

아인 겸손하지만 당당한 자세 유지하세요.

한나 겸손하면서 당당하게요? 아니, 그게 말이 되냐구요. 차라리 따뜻한 아이스아메리카노를 만들어 내라고 하지!

아인 (빤히 보고만 있으면)

한나 (답답) 내용이 중요하지. 뭘 이런 거 가지고 밤을 새냐구요!

아인 내용만큼 중요한 게 형식이고. 형식만큼 중요한 게 태도입 니다

한나 ...

아인 프리젠터의 사소한 표정, 자세. 행동. 이런 요소들이 듣는 사람들에겐 직관적으로 다가오니까. 해내세요. 징징거리지 말고. 처음부터 다시.

S#50 주총장(낮)

한나, 뒷짐 지려던 손을 앞으로 모으고. 겸손하지만 당당하게.

주주1 대내적인 이유는 따로 있다는 겁니까?

한나 물론이죠.

한수 (얼굴이 울그락 불그락 하고)

왕회장 (재밌다는 듯 보고 있다)

한나 음주 전에도 1년에 5억 받던 조유나가. 자숙 중에 1년 10억을 받고 브랜드 모델로 발탁됐습니다. 이유는?

(한나가 PPT 넘기면 한수와 조유나 열애 기사 사진이 뜬다)

일동 (유심히 보면)

한나 여러분 상상과 추측에 맡기겠습니다.

하지만 제 추측이 사실이라면 회삿돈을 사적으로 이용한 배임행위입니다. 더해서 이번에 손상된 브랜드가치 복구에 필요한 시간과 비용을 산출해 본 결과. 우리 VC그룹이 입은손해액은 약 1조 2천억으로 추측됩니다.

주주들 (정말인가? 싶은 표정이고)

한나 따라서 VC그룹의 대주주 중의 한 사람인 저는. 강한수 부사장님의 부회장 선임을 반대합니다.

المراجع المراج

사람들 웅성거리고. 한수, 별 시답지 않은 소리 한다는 표정 인데.

한수가 강회장을 보면. 강회장과 한나가 서로를 뚫어지게 보고 있다.

강회장 (한나야 꼭 이렇게 해야겠니?)

한나 (응. 난 꼭 이렇게 해야겠어)

왕회장 아무리 내 손자라도. 회사에 피해를 입힌 사람을 승진시킬

수는 없지.

나도 반대.

일동 (웅성웅성 한데)

강회장 저는 찬성합니다.

일동 (강회장이 손을 들자 미리 이야기가 되어있던 터라 따라서 든다) 저도

찬성합니다. 찬성합니다.

한나 표정이 굳고. 한수 표정은 다시 밝아지고.

강회장이 왕회장을 보면. 예상과 다르게 표정이 밝아서 조금 의아하데

한수가 우원회장을 보면.우원회장이 알았다는 듯 고개를 끄덕이고.

강회장 (당연히 내 편이겠지/우원회장 보며) 이제 회장님 손에 달렸습니다.

우원회장 그러네요. (한수 보며) 그럼 즐거운 마음으로 결정해 볼까요?

저는. 강한수 부사장의 부회장 선임을. 반대합니다.

강회장, 한수가 놀라서 우원회장을 보면.

왕회장과 우원회장이 서로를 바라보며 미소를 짓는데.

S#51 **과거**. 한나 집/왕회장 방(낮)

왕회장 (즐겁다는 듯) 내 손주가 난봉질 해서 속이 많이 상하겠어?

우원회장 그래서 뭐 어쩌자는 겁니까?

왕회장 뭘 어째? 파혼해야지

우원회장 (당황) 네? 그럼 서로 간의 우호적 관계를 깨자는 말씀이십 니까?

왕회장 이봐, 꼭 자네 딸이랑 내 손주가 결혼해야만. 관계가 유지되는 건가?

우원회장 ...

왕회장 우리는 서로에게 필요한 사람들 아닌가? 경영권 방어를 위해서.

우원회장 (이해했다) 저야 속 시원하게 받은 거 돌려줄 수 있지만. 회장님께서는 이걸로 뭘 얻으시는 걸까요?

왕회장 한수, 한나의 무한경쟁. 어떤가? 내 제안이.

S#52 주총장(낮)

S#50 연결.

왕회장과 우원회장이 서로를 바라보며 미소를 짓는데. 한수가 우원회장에게 다급하게 달려온다.

한수 아니, 아버님. 저한테 한마디 말도 없이

우원회장 야이 새끼야. 내 딸 눈에서 눈물 흘리게 하고. 너는 꽃가마 탈 줄 알았냐?! 서정 (한수 보며) 오빠. 한 번은 용서해도 두 번은. 과욕 아니야?

왕회장이 자리에서 일어서서 웅성거리는 주주들을 보며.

왕회장 일단, 강한수를 부회장으로 선출하는 건 취소됐으니. 내가 부회장으로 전문 경영인 한 사람 추천하려고 하는데 (하고 주 주들을 보는데 다들 반대하지 않자/큰 소리로) 들어오라.

> 주총장 문이 열리고. 다들 주목해서 보는데. 조대표가 주총 장 안으로 들어온다. 누군지 이는 듯 다들 웅성웅성하고.

한나 (반갑게) 아저씨!

강회장 (당황해서) 아버님…?

왕회장 이번에 보니까 용호 너래 아직 일하는 게 거칠어.

(조대표 가리키며) 문호한테 좀 더 배우라. 예전처럼.

조대표가 주주들을 찬찬히 보다가 인사를 하고.

조대표 신임 부회장으로 추천받은 조문호입니다. 잘 부탁드립니다.

왕회장이 박수를 치자. 다들 따라서 박수를 친다.

S#53 이모집(낮)

아인과 정석이 술을 마시고 있는데. 아인에게 전화가 오고.

보면 강한나다. 그제야 좀 안심하는 아인. 아인 전화 보고 정석도 잔을 내밀며.

정석 술집 운영 노하우 좀 알려주려고 했는데.

아인 선배한테 배우면 망하지 않겠어요?

정석 (잔 내밀며) 축하해.

아인 (잔 내밀며) 고마워요

서로를 바라보며 미소 짓고. 기분 좋게 술을 마시는 두 사람 이다.

S#54 고깃집 외경(밤)

은정(E) 자, 청바지~~~!

S#55 고깃집(밤)

TF팀과 한나, 박차장이 모여서 회식 중이고. 은정이 잔 들고 건배사를 외치고 있다.

한나 근데 청바지는 뭐에요?

병수 청춘은 바로 지금이요.

은정 (장난) 이런 단물 다 빠진 신조어도 모르시면서. 대한민국 광고계를 이끄는. 대 VC기획 임원이라고 할 수 있 겠습니까?!

원회 상무님 아직 안 오셨는데, 벌써 건배해도 되요?

은정 되죠. 건배사는 많으니까. 진달래. 비행기. 마돈나.

박차장 마돈나는 뭐에요?

한나 나도 그게 제일 좋은데?

은정 역시. 다 자기한테 어울리는 건배사가 있다니까.

한나 뭐데요?

은정 마시고 돈 내고 나가라~~!

다들 즐겁게 건배하고 술 마시는 중이고. 병수가 아인에게 전화를 한다.

병수 상무님 어디세요?

S#56 편의점(밤)

아인이 숙취해소제를 고르면서 통화 중이다.

아인 응. 곧 가.

주변이 좀 시끄러워서 쳐다보면. 편의점 여사장이 알바생을 (수정) 갈구고 있는데. (등만 보여서 알바생이 누군지 보이지 않는다)

여사장 (똑바로 정돈된 삼각김밥 가지고 괜히 꼬투리 잡으며) 이렇게 잘 정 돈 좀 하고, 이런 데는 수시로 닦고, 알바비 받으면서 맨날 핸드폰만 봐? 어?

수정 (고개 숙이고 죽은 듯이 듣고만 있는데)

아인(E) 계산이요.

수정이 고개를 푹 숙이고 와서 숙취해소제 한 병을 계산하는데. (고개를 숙이고 있어서 얼굴은 보이지 않는다)

아인 고생하네.

수정 네, 감사(하면서 고개를 들자 아인이 보인다) 아, 상무님! 잘 지내 셨어요?

근데 여긴 어떻게…?

아인 나 승진한다.

수정 네? 아… 축하드려요 (하고 카드 건네면)

아인 (말귀를 왜 못 알아먹어/카드 받으며) 나. 승진. 한다고.

수정 아··· 네. 다시 한번 축하(하다가 번뜩! 아인을 보면)

아인 너한테 한 약속 지키려고 왔어.

수정 (눈에 눈물이 맺히는데)

아인 (여사장 차갑게 보고) 여긴 당장 그만둬도 미안할 건 없겠다. 그치?

수정 (울먹이고)

아인 (숙취해소제 가리키며) 마셔.

수정 네?

아인 오늘 술 좀 마셔야 할 거야.

(하고 여사장 차갑게 보고 가다가 수정이 안 따라오자 돌아보며) 뭐해?!

수정 …

아인 가자.

아인이 편의점을 나가면. 수정이 숙취해소제 챙기고 아인을 따라 나간다.

여사장 어디가? 이러면 알바비 못 줘!

S#57 고깃집(밤)

아인이 들어오면 인사하다가 따라 들어온 수정을 보고 다들 반긴다.

은정 수정 씨~~~!!!

수정 (장우 옆자리에 앉으며) 잘 지내셨어요?

장우 아뇨 근데 이젠 좀 잘 지낼 거 같네요.

병수 오~~~ 말빨 봐.

원희 오~~~ 적극성 봐.

다들 화기애애한데, 아인이 잔을 들면서.

아인 한나 상무님이 한마디 하시죠.

한나 (잔들고) 모두 고마워요. 다 여러분 덕분이에요.

일동 (고생한 지난 시간이 떠오르고)

한나 마음껏 드세요. (잔내밀며) 오늘은 내가 마돈나.

아인 (어이없다) 마돈나요? 상무님 자뻑 있는 줄은 알았지만. 이 정

도였어요?!

한나 아니, 이런 (기억이 안 나서 은정을 보면)

은정 (입모양만) 단물.

한나 (끄덕하고 아인 보며) 단물 다 빠진 신조어도 모르시면서. 대한민국 광고계를 이끄는, 대 VC기획 대표를 할 수 있겠 어요?

> 다들 키득키득하고. 아인도 무슨 건배사 같은 건가보다 싶고. 모두 기분 좋게 건배하고 술을 마신다.

S#58 고깃집 밖(밤)

다들 취해서 나오고. (2차 가자고 시끌시끌하고) 박차장이 차를 몰고 오자 한나가 아인을 보고.

한나 저는 먼저 갈게요.

아인 2차 같이 가시죠. 직원들도 이제 좀 편해진 거 같은데.

한나 지금 2차 가는 거예요. 축하주가 아니라 위로주 마시러.

아인 (무슨 말인지 알겠다) 하긴. 누군가에게 승리가. 누군가에겐 패

배니까.

한나 갈게요.

하고, 한나 차가 떠나면.

S#59 BAR(出)

13부 S#10 장소에서 서정이 혼자 술을 마시고 있는데. 한나가 옆자리에 털썩 앉는다. 서정 한나를 보곤 인상을 팍 쓰고.

한나 파혼 축하한다.

서정 이게 씨…! 야, 놀리는 것도 상황 봐가면서 해…!

한나 놀리다니. 진심인데.

서정이 한나를 보면 한나가 진지한 표정으로 서정을 보고 있고.

한나 남들은 우리가 하고 싶은 대로 다 하면서 산다고 생각하지 만. 알잖아? 그렇지 않은 거.

서정 (한나가 진지하게 말하자 차분해지고)

한나 당장은 화가 나도. 잘된 거야. 정략결혼을 왜 하니?

서정 그럼 누굴 만나?

한나 평생 나만 바라봐 주는 사람.

서정 야, 요즘에 그런 사람이 어딨냐?

한나 있어. 예상외로 가까운 곳에.

한나가 정면을 보면. 바 거울에 통해 한나 뒷자리에 앉아있는 박차장이 보인다. 서정도 거울을 통해 박차장을 보고.

서정 나쁜 년. 지만 잘났지. (하고 한나 잔에 술을 따라주면)

한나 (잔들고) 오늘은 밤새도록 같이 마셔줄게.

혼자 마시려던 서정이 정면만 보며 잔을 한나 쪽으로 내밀면. 한나도 정면만 보며 서정 잔에 건배하고. 둘 다 술을 전부 마 신다.

S#60 은정 집 외경(아침)

은정(E) 다들 모여요.

S#61 은정 집/거실(아침)

다들 모여 있는데. 뒤집은 A4용지 한 장이 놓여있다.

은정 아지. 흠··· 이렇게 부르는 것도 마지막이네.

아지 나 이름 바꿔줄 거야?

남편+시어머니 은정아 잘 생각했어. 잘했어.

은정 대신 조건이 있어. 이름 바꿔주면 아지도 엄마 회사 다니는 거 반대 안 하는 거야.

아지 알았어. 약속.

하고 아지가 손가락 내밀면. 은정과 손가락 걸고 약속하고. 은정이 A4용지를 뒤집으면 〈송수한〉이라고 적혀있다. 아지 난 이 이름 좋아. 나 이제 송아지 아니다!!!

(일어나서 방방 뛰다가 자기 방으로 가고)

시어머니 좋네.

남편 애초에 이 이름으로 하지, 왜 아지로 지어서.

은정 (여전히 송아지가 더 마음에 들어서 대답 안 하고)

아지 (노트와 이름표와 펜을 가져와서 은정 앞에 놓고) 엄마가 이름 써줘.

은정 (노트를 보면 ⟨송아지⟩에 신경질적으로 박박 그어놓은 게 보이고) 알았어.

(하고 은정이 〈송수한〉이라고 적어주는데)

남편 근데 무슨 뜻이야?

은정 (당황) 뜻? 어···

시어머니 뜻은 있을 거 아니야?

은정 특별한 뜻이… 없지 않다고 할 수 있지도 않은가 싶기도 한데…

아지 엄마, 난 뜻 상관없어.

가족들이 은정을 기대에 찬 눈빛으로 보자. 은정 말해도 되 겠다 싶어서.

은정 장수하라고 지은 이름인데.

남편 장수? 군인?

은정 아니. 기억 안 나? (괜히 신나서) 예전에 개그 프로그램에서 아들한테 장수하라고 지어준 이름 있었잖아. 김 수한무 거북이와 두루미 삼천갑자 동방삭… 그걸 줄여서 수한. (아지 보며)그러니까 니 풀네임은 송 수한무 거북이와 두루미 삼천갑자

일동 (동시에) 엄마! 은정아! 여보!

S#62 한나 집/거실(아침)

한나네 가족들이 아침을 먹고 있는데. 평소와 다르게 분위기가 어둡다.

한나 (혼자만 밝게) 아우 국 시원하다. 아줌마 나 국 좀 더 주세요.

한수 (밥에 손도 대지 않고) 저는 먼저 일어나겠습니다.

왕회장 어이, 장손.

한수 (풀 죽어서) 네.

한수 괜찮습니다. 저는 일이 있어서

왕회장 (사납게) 앉으라!

한수 (기에 눌려서 다시 앉으며)

왕회장 (명령하듯) 그 밥. 한 톨도 남기지 말고 다 먹으라.

한수 (어쩔 수 없이 숟가락을 들고 밥을 먹으면)

왕회장 길티. 기래야지.

(한수와 한나보며) 이제부터 시작인데 벌써부터 지치면 되갔니?

한나 (밝게) 네, 할아버지.

한수 (침울하게) 알겠습니다.

왕회장 불편하다고 피하지 말라. 좀 힘들다고 도망치는 거 버릇되면. 평생 패배자로 사는 거이디. 한수, 한나.

한수+한나 네.

왕회장 계속 싸우라. 이기는 편. 우리 편.

왕회장이 강회장을 슬쩍 보면. 강회장 아무 말 없이 밥만 먹는다.

S#63 한나 집/한나 방(아침)

한나가 핸드백을 들고 나가려 하는데. 강회장이 방으로 들어온다.

강회장 한나야. 아빠가

한나 알아. 아빠가 나 위해서 그런 거.

강회장 그럼, 아빠 용서해 줄 거야?

한나 용서는 무슨. 아빠나 나 용서해줘.

강회장 뭘?

한나 아빠가 바라는 대로가 아니라. 나 하고 싶은 대로 사는 거.

강회장 그게 무슨 용서할 일이냐. 응원할 일이지.

한나 (강회장 끌어안으며) 조금만 기다려. 내가 세계 1등은… 오버고.

(포옹 풀고) 아시아 1등 만들어 줄게.

강회장 (피식) 오래 살아야겠네.

한나 갈게.

S#64 한나 집/밖 + 차 안(아침)

한나가 대기 중인 차에 타면.

박차장 출발합니다.

한나 잠깐만 손 좀 줘봐.

박차장 손이요?

하면서 손을 내밀면. 한나가 박차장 손을 잡고 사진을 찍고는. 해드폰을 한참 만지작거리고는.

한나 아유 속이 다 뻥 뚫리네!

박차장 (뭐지? 싶은데 핸드폰 알람이 오고, 불길한 기운을 느낀 박차장이 차를 정차하고 보면. 한나가 방금 찍은 손 사진과 함께 SNS에 박차장이랑 사귄다고 올렸다) 〈#열애 중 #박영우 차장 #내 인생에 정략결 혼은 없음〉

박차장 상무님, 빨리 내리세요.

한나 (능글맞게) 그럴까? (하고 차에서 내리면)

박차장 (같이 차에서 내리고) 지금 장난하는 거 아니라고요.

한나 그래? 그럼 다시 타야겠네. (하고 뒷자리가 아니라 조수석 문을 열고. 접혀있던 의자를 펴서. 없던 자리를 만들어서 앉는다)

박차장 (어이가 없어서 쳐다보면)

한나 왜에? 뭐어?

박차장 강한나. 너 정말 나랑 사귈 거야?

한나 그래. 사귈 거다. 근데 박차장. 왜 갑자기 반말해?!

박차장 (자동차 시계 가리키면 8시 좀 넘었다) 나이 투 식스 아직 업무 전

한나 (미소로 답하고)

박차장 (한나를 한참이나 보다가 손을 잡으며) 에이 나도 모르겠다. 그 냥 고!

차가 다시 출발하면. 한나 차 위로 한나 SNS에 달리는 댓글들이 뜨고.

한나(E) 9시 되면 다시 존댓말 할 거야?

박차장(E) 반말은. 그냥 한번 해본 거예요.

한L(E) 계속해. 섹시하던데.

박차장(E) 상무님, 그런 취향이었어요? (장난) 그럼 시귀기로 한 거 취소.

한**나(E)** (버럭) 박차장!

S#65 대행사/로비(낮)

전 직원이 모여있고. 로비 정면에는 〈고아인 대표님의 승진을 축하합니다〉 플래카드 붙어있다. 병수가 나서서 진두지휘하고 있는데.

직원(E) 오십니다!

하면. 모두 출입구를 보고 있고. 출입문이 열리고 누군가 들어오면 박수를 치는데. 한나랑 박차장이다. 다들 뭐지? 싶은데

은정 상무님. (비키라고 손짓하면)

한나 (분위기 보고. 아… 알겠다고 하고 비키면)

직원(E) 대표님 오십니다.

하면 출입문이 열리고 아인이 들어온다. 전 직원이 박수를 치고. 병수가 꽃다발을 들고 아인에게 다 가온다. 병수 승진 축하드립니다.

아인 (전 직원 앞에서 인상 쓸 수는 없어서 얼굴은 미소를 지었지만/병수한

테조용히 책망하듯) 한부장. 나 이런 거 딱 질색인 거 알잖아!

병수 (밝게/조용히) 사람이 좋아하는 일만 하면서 살 수 있나요?!

(꽃 내밀고/안내하며) 가시죠.

아인이 임원들과 악수하며 인사하고. TF팀+수정이랑도 눈 인사하고

맨 마지막에 한나랑 악수를 한다.

한나 대표는 처음이시죠?

아인 (이거 봐라?)

한나 앞으론 물어보면서 일하세요.

(미소) 아무것도 모르면서 시키지도 않은 일 하다가 사고 치

지 마시고.

아인 (미소) 네. 많은 지도편달 부탁드립니다.

(하고 옆에 서 있는 박차장과도 눈인사를 하고)

직원(E) 대표님. 한 말씀 하세요!

아인 (자신을 바라보는 직원들을 한참이나 보다가) 뭐합니까?

직원들 네???

아인 업무시간인데 일해야지. 갑시다. 일하러.

하고 아인이 당당하게 걸어 가면. 슬로우 걸리고. 아인 뒤를 따르는 주요 인물들 보이고. 음악 깔리고. 엔딩처럼 보이고는.

S#66 어느 건물(낮)

자막→에필로그. 1년 후.

VC기획과 비교하면 형편없이 작은 건물이 보이고.

S#67 어느 건물/입구(낮)

4~5층 정도 건물 인포메이션 자리 2층에 (혹은 우편물함 앞에 작게) 〈KEY WOMAN COMMUNICATION〉이라고 붙어있고.

S#68 KEY WOMAN/사무실(낮)

20평 남짓이나 할 정도의 작은 중소광고대행사. 웅성웅성하 는데.

파티션 아래서 만삭의 은정이 벌떡 일어나며.

은정 (통화중) 아니! 카피를 그렇게 바꾸면 의미가 달라진다구요!

원희는 기획서 쓰는 중이고. 경리 회계를 맡은 수정이 영수증을 엑셀에 입력하고 있는데. 장우가 수정이에게 커피를 주고 간다. 이 모습을 병수가 흐뭇하게 보고 있는데. **은정(E)** 부장님. 우리는 다른 대행사랑 달라요. 돈 받고 대충 광고 만 들어주는 회사가 아니라.

은정 파트너라구요. 크리에이티브 파트너.

(듣다가) 좋은 광고는 좋은 광고주가 만드는 겁니다.

네. 결정하고 연락주세요. (하고 전화 끊으면)

병수 (은정의 배를 보며) 이렇게 흥분하면 애가 놀라지 않아?

은정 (배를 만지며) 사리야, 놀라지마, 먹고 사는 게 원래 이런 거니까.

원희 애 이름을 또 사리라고 지었어요?

장우 첫째 이름 아지로 지어서 난리 났었잖아요?

은정 그래도 송사리가 임팩트 있잖아.

병수 은정씨디. 내가 간섭할 일은 아니지만…

은정 그래서. 집에서만 사리라고 부르고. 호적에는 다르게 올리기로 했어요.

원희 뭘로요?

은정 음절만 뒤집어서 리사. 송리사.

다들 미소 짓고 있는데. 그때 사장실에서 소리가 들린다.

아인(E) 아니요. 크리에이티브만은 팔지 않습니다.

S#69 KEY WOMAN/사장실(낮)

병수가 사장실로 들어오면. 아인이 통화 중인데. 작고 허름한 방이 어수선하고. 회사에서 잠을 자는지 책상 옆엔 야전침대가 있고. 타인에게 빈틈을 보이고 싶지 않아 풀 착장을 했던 VC기획 때와는 다르게 편안한 캐쥬얼에 운동화를 신고 있는 아인이다. (옷걸이에는 갑자기 잡힌 광고주 미팅 때 입을 정장과 회사에서 잘 때입는 트레이닝복이 걸려있다)

아인 (통화하며) 회사 사이즈를 보지 마시고. 크리에이티브 사이즈를 보셔야죠. 네 자신 있습니다 저희랑 하시죠. 끊습니다.

> 통화를 마친 아인. 몸은 지쳐 보이지만 자기 일을 해서 그런 지. 생기는 넘쳐 흐른다.

아인 아우 스트레스 받아. 병수야 밥 먹으러 가자.

병수 (과거와 달리, 때 되면 밥 먹자고 하는 아인의 말이 듣기 좋다)

아인 (생각하다가) 김치찌개 어때?

병수 (대답은 안 하고 아인을 바라만 본다)

아인 왜? 김치찌개 별로야? 너무 자주 먹었나?

병수 좋으세요?

아인 뭐? 김치찌개?

병수 (피식) 아뇨, VC기획 사장 자리 버리고.(방 둘러보며) 이 허름한 독립대행사 사장하시는 거요.

아인 년 내가 영원히 머슴으로 살 줄 알았니? 그러는 너희는 어때?

병수 저희요?

아인 안정적인 VC기획 그만두고 나 따라서 나온 거.

은정 (문 열고 들어오며/버럭!) 우리는 뭐 영원히 머슴할 줄 알았

어요?!

은정, 원희, 장우, 수정이 방으로 들어오고.

은정 여기 다 〈KEY WOMAN COMMUNICATION〉 주주잖아요

원희 그럼요. (손들며) 전 5%.

장우 전 3%.

은정 전 4%.

병수 나는 10%.

수정 (수줍어하며) 저는… 0.5%요.

아인이 TF팀원들을 보며 미소를 짓고.

병수 후회하지는 않으세요?

아인 …?

병수 사람들은 고아인이 VC기획 대표로 승진하면. 만족할 거라고 생각했을 텐데요.

아인 사람들의 생각이라…

(손가락으로 책상을 톡톡 치며 생각하다가 카메라를 똑바로 보며) 내 한계를 왜 남들이 결정하지?

하고, 한참이나 카메라를 뚫어지게 보던 아인이 미소를 지으면.

대행사 끝

S#65 대행사/로비(낮)

전 직원이 모여있고. 로비 정면에는 〈고아인 대표님의 승진을 축하합니다〉 플래카드 붙어있다. 병수가 나서서 진두지 휘하고 있는데.

직원(E) 오십니다!

하면. 모두 출입구를 보고 있고. 출입문이 열리고 누군가 들어오면 박수를 치는데. 한나랑 박차장이다. 다들 뭐지? 싶은데.

은정 상무님. (비키라고 손짓하면)

한나 (분위기 보고. 아… 알겠다고 하고 비키면)

직원(E) 대표님 오십니다.

하면 출입문이 열리고 아인이 들어온다.

전 직원이 박수를 치고. 병수가 꽃다발을 들고 아인에게 다가온다.

아인 (전 직원 앞에서 인상 쓸 수는 없어서 얼굴은 미소를 지었지만/병수한

테 조용히 책망하듯) 한부장. 나 이런 거 딱 질색인 거 알잖아!

병수 (밝게/조용히) 사람이 좋아하는 일만 하면서 살 수 있나요?!

(꽃 내밀고/안내하며) 가시죠

아인이 임원들과 악수하며 인사하고. TF팀+수정이랑도 눈 인사하고

맨 마지막에 한나랑 악수를 한다.

한나 대표는 처음이시죠?

아인 (이거 봐라?)

한나 앞으론 물어보면서 일하세요.

(미소) 아무것도 모르면서 시키지도 않은 일 하다가 사고 치

지 마시고.

아인 (미소) 네. 많은 지도편달 부탁드립니다.

(하고 옆에 서 있는 박차장과도 눈인사를 하고)

직원(E) 대표님, 한 말씀 하세요!

아인 (자신을 바라보는 직원들을 한참이나 보다가) 뭐 합니까?

직원들 네???

아인 업무시간인데 일해야지. 갑시다. 일하러.

직원들 기분 좋게 다들 일하러 가는데

그때 아인의 눈에 침울한 표정으로 사라지는 권씨디가 보 인다.

S#66 대행사/제작1립(낮)

권씨디가 축 처진 어깨로 짐을 싸고 있으면.

아인(E) 야, 권.

권씨디 (슬쩍 돌아보면 아인이 보고 있다. 못 본 척하고 다시 짐을 싸고)

아인 (다가와서) 너 지금 뭐하니?

권씨디 (투덜) 뭐하기 집 싸지

아인 그러니까 짐을 왜 싸냐고?

권씨디 니가 사장 됐는데, 날 그냥 내버려 두겠냐?

추접스럽게 쫓겨나느니 당당하게 내 발로 나갈 거야

아인 누가 내보낸대?

권씨디 (짐 싸던 손이 멈추고/돌아보며) 아이아…

아인 너 또 업체들한테 접대받고 다닐 거야?

권씨디 (화색) 아니 절대 안 그럴게 절대

아인 한 번만 더 그러면 진짜 잘라 버린다. 그리고.

권씨디 응!

아인 넌 뭔데 씨디가 대표한테 반말을 하니?

권씨디 제가요? 제가 감히 대표님한테 무슨 반말을

원희 (이 모습을 계속 지켜보다가 푹! 하고 웃고)

아인 원희씨디.

원희 네

아인 원희씨디가 4팀 씨디로 가고. 1팀 씨디 자리 (권씨디 가리키 며) 얘 줘.

하고 아인이 가는데. 권씨디가 아인 뒤에 대고.

권씨디 고맙습니다 대표님. 사랑합니다 대표님.

아인 (돌아보며) 시끄러. (하고 가면)

병수 (아인 따라와서) 그냥 두면 또 사고 칠 텐데요?

아인 쟤도 한 가정의 가장인데. 밥줄 끊으면 되겠니.

니가 잘 좀 감시해. 헛짓 못 하게.

병수 알겠습니다.

하고 걸어가는 아인의 뒷모습이 보이고.

S#67 대행사/대표실(낮)

대표실로 들어온 아인. 방안을 한참이나 바라보다가. 〈VC기획 대표 고아인〉 명패를 만져보고는 의자에 앉는다. 이 순간을 오래도록 꿈꿔왔지만. 막상 원하는 것을 이루고 나니 약간 허무하고, 공허하고, 허망한데. 그때. 수정이 노크를 하고 들어온다.

수정 대표님. 조대표님이 남기고 가신 겁니다. (하고 조그만 박스를 놓고 나가면) 아인 (박스를 열어보면 쪽지가 있다/읽어보면)

조대표(E) 사장되니까 마음이 편안해지셨나요? 이젠 그 자리 다른 사람에게 뺏길까 봐 불안하지 않겠어요?

INSERT

하루 전, 조대표 방.

조대표가 자리에 앉아서 아인에게 남길 메모를 쓰고 있다.

조대표(E) 나처럼 다 늙은 사람이야 어쩔 수 없지만. 고상무님은 이제 남의 일 말고.

현재.

아인이 쪽지를 읽고 있는데.

조대표(E) 의미 있는 자기 일하는 게 어떨까요?

아인 (쪽지를 한참이나 보다가) 의미 있는 내 일이라…

넓은 대표실에서 홀로 생각에 빠져있는 아인이다.

S#68 대행사/외경(아침)

자막→삼 개월 후

S#69 대행사/대회의실(아침)

임원들에게 보고를 받고 있는 아인. 이전과는 다르게 축 처져서 듣는 둥 마는 둥 하고 있다.

재무상무 따라서 시설관리 업체를 보고드린 곳으로 변경하면. 연 5% 가량 비용 절감 가능합니다.

아인 (보지도 않고) 네, 그렇게 하세요.

인사상무 인사 쪽 말씀드리겠습니다.

인사상무(E) 지난번 매체 쪽에서 진행했던 엔데믹 시대 콘텐츠 관련한 뉴 미디어 컨퍼런스를 이번엔 전 직원 대상으로 하는 교육 으로 결정했습니다. 그래서 저번 달에 올린 사업예산 대비 약 20% 상승한…

> 임원들 이야기를 듣고 있던 아인이 지친 듯. 조용히 한숨을 쉰다.

S#70 대행사/복도 + 엘리베이터(낮)

회의를 마친 아인이 엘리베이터 앞으로 오자. 엘리베이터 기 다리던 직원들이 인사를 하고. 아인이 엘리베이터에 타자 아 무도 타지 않는다.

아인 안 타니?

직원들 (대표랑 같이 타기 불편해서/어물어물하다가) 아닙니다. 대표님

먼저…

아인 혼자 엘리베이터에 타고 올라가고.

S#71 대행사/대표실(낮)

병수가 A4용지를 들고 노크를 하고 들어오면. 책상에 앉아 있던 아인이

아인 카피 그거야? 줘봐.

병수 (아인에게 와서 카피 주면)

아인, A4용지에 적힌 카피를 보자 힘없던 눈빛에 기운이 돈다. 펜을 들어서 카피를 새로 고쳐쓰기 시작하는데. 병수가 A4용지를 뺏어간다.

아인 뭐 하는 거야?!

병수 그러는 대표님은 뭐 하시는 거예요?

아인 …?

병수 대표님이 토씨 하나까지 직접 손대면. 직원들이 힘들어서 일을 어떻게 하겠습니까?

아인 (맞는 말이고. 들고 있던 펜을 놓으면)

병수 (미소 짓고) 지루하세요?

아인 사장 되는 게 내 꿈이었는데. 이러다가 진짜 사장되게 생겼네.

병수 네…? 무슨 말씀이신지…

아인 (씁쓸하게 피식하고)

S#72 대행사/입구(낮)

한 남자(9부S#2 부장판사)가 난을 들고 카니발에서 내린 후. 대행사 건물을 올려보다가 들어오고.

S#73 대행사/대표실(낮)

아인이 무료하게 앉아있는데. 부장판사가 노크를 하고 들어 온다.

부장판사 고아인 대표님. 안녕하십니까?

아인 (누굴까?)

부장판사 대표님은 저를 잘 모르시겠지만. 저는 대표님을 잘 압니다. (국회의원 배지 가리키며) 덕분에 제가 이걸 달았으니까요.

INSERT

9부 S#26

부장판사 기사를 보고 미소 짓는데. 전화 오면 배정현 법무 팀장.

부장판사 (전화받으며) 아이구 팀장님.

법무팀장 여의도 가는 길 뚫어드렸는데, 마음엔 드십니까?

부장판사 (호탕하게 웃는다)

현재.

부장판사 법무팀장님에게 말씀은 들었는데. 이제야 찾아뵙습니다.

아인 (누군지 알겠다) 판사님, 반갑습니다, 앉으시죠.

두 사람 소파에 앉으면. 부장판사가 가져온 난을 놓고 아인을 보면.

아인도 부장판사 눈빛을 보는데 축하만 하러 온 거 같아 보이지는 않고.

아인 (난 보고 먼저 말한다) 승진 축하 감사합니다.

부장판사 ???

아인 이래야 본론으로 바로 들어가실 거 같아서.

부장판사 역시, 제가 잘 찾아온 거 같네요.

저희랑 같이 일하시는 거 어떻습니까?

아인 같이 하시자 하면…?

부장판사 저희 당으로 오시죠.

아인 (생각하다가) 제가 왜 필요하시죠?

부장판사 흙수저, 여성, 지방대, 그룹 최초의 여성 임원. 거기에 신입사 원에서 사장까지.

유권자들이 가장 좋아하는 성공스토리 아닙니까?

아인 ..

부장판사 거기다 능력 있는 리더에 대한 결핍이 큰 지금 시대에.

가장 어울리는 리더 상이기도 하시고요.

아인 힘들에 얻은 이 자리 버리고 처음부터 다시 시작하라는 말

씀이시네요?

부장판사 제가 보기에 대표님은 일을 하는 타입이지

일을 관리하는 타입은 아닌 거 같은데요.

아인 .

부장판사 여기서 더 하실 일이 있겠습니까?

S#74 VC기획 대표 차 안 + 아인 모 집 앞(밤)

뒷자리에 앉아서 곰곰이 생각 중인 아인. 유전기사가 아인 모 오피스텔 앞에 차를 정차하고

기사 대표님. (잠시 쉬고) 대표님?

아인 (생각하다) 어?

기사 어머님 집 앞에 도착했습니다.

아인 수고했어요.

아인이 차에서 내려 아인 모가 사는 오피스텔로 들어가고.

S#75 이인 모 집/거실(밤)

아인과 아인 모가 식사 중인데. 이전보다 반찬들이 좋아졌다. (중산층 수준)

아인 모, 아인에게 할 말이 있는 듯한데. 밥만 먹던 아인이 눈치를 채고.

아인 (밥만 먹으며) 하세요.

아인모 응?

아인 하시고 싶은 말 하시라고요

아인모 (조심스럽게) 저기… 내가 일을 좀 했으면 하는데…

아인 모를 쳐다보면)

아인모 생활비는 니가 주는 것도 다 못 쓸 만큼 충분해.

아인 그런데요?

아인모 평생 일 하다가 놀려니까. 이게 더 힘드네. 티비 보고 멍하니 있는 것도 하루 이틀이지.

아인 모를 바라보고)

아인모 (죄지은 사람처럼) 가만히 있으니까 괜히 잡생각만 들고…

아인 그럼, 하세요.

아인모 (하지 말라고 할 줄 알았는데 하라고 하니 의아하고)

아인 일하시라고요.

아인모 진짜?

아인 성공하려고 일했는데. 성공해 보니까. 일 그 자체가 중요한 거더라고요

일을 통해서 느끼는 그 성취감이

아인 모 · · ·

아인 (다시 밥 먹으며) 대신 너무 힘들거나 위험한 건 하지 마세요

아인 모가 아인 밥 위에 생선 살을 올려주면. 모녀가 평범한 엄마와 딸처럼, 마주 앉아서 밥을 먹는다.

S#76 이인 집/외경(아침)

S#77 아인 집/안방(아침)

아인이 출근 준비를 하고 있고.

CUT TO

옷장에서 한참이나 옷을 골라보다가. 2부의 명품 정장을 보고 꺼내면서.

아인 (옷보며) 오늘 같은 날엔 이 옷이 어울리겠네.

S#78 대행사/엘리베이터 + 복도(아침)

엘리베이터에서 내린 아인이 복도를 걸어서 제작팀 쪽으로 가면.

웅성웅성 바쁘게 일하는 소리가 들린다.

S#79 대행사/제작림(0h침)

제작팀으로 온 아인이 제작팀 이곳저곳을 둘러보는데.

- 회의실에서 원희가 사람들이랑 카피 놓고선 치열하게 회의 중이고.

- 장우는 거북목 자세로 집중해서 맥을 잡고 있고.
- 병수는 뭐가 일이 꼬였는지 제자리에 서서 통화 중이고.
- 은정이도 제작팀으로 찾아온 기획들이랑 대화 중이다.

다들 바쁘게 움직이고 있는 대행사 제작팀. 아인, 마지막으로 보는 모습이라 찬찬히 보고 있는데.

은정 (아인 보고) 대표님, 무슨 일 있으세요?

아인 아니, 그냥.

병수 (다가와서) 뭐 시키실 일 있으세요?

은정 대표님이 씨디한테 시킬 일이 뭐가 있어요!

아인 (찬찬히 둘러보며) 여기는 여전히 시끄럽고 바쁘네.

으정 그러니까 (장난하듯) 어서 넓고 조용한 대표실 가서 편안하게 계세요.

앞으로도 일은. 이 아랫것들이 밤을 새워 가면서 해내겠습니다!

아인 (뭔가 씁쓸하게) 그치? 나는 이제 여기서 일을 하는 사람이 아 니라. 관리하는 사람인 거지?

은정 (뭐지? 싶고)

병수 (아인을 유심히 보는데)

S#80 대행사/아인 방 + 복도 + 한나 방(낮)

방으로 들어 온 아인이 자신의 명패를 뚫어지게 보다가 결 심한 듯하고. - 복도를 걸어서 한나 방 앞으로 온 아인. 노크를 하고 들어 가고.

- 한나랑 박차장이 앉아있는데. 한나 앞에 아인이 자신의 명패를 놓는다.

한나 이건 뭐예요?

아인 상무님이 대표하시라고요

한나+박차장 (무슨 소릴까? 싶은데)

아인 전, 퇴사하겠습니다.

한나 (놀람) 네에???! 그만둔다고요???

한나와 박차장이 의아하다는 듯 서로를 보다가.

박차장 혹시… 머슴 생활 이제 지겨워지신 건가요?

한나 설마, 나가서 대행사 차리시려는 거예요?

아인 아뇨. 대한민국에서 제일 큰 집 머슴 할까 해서요.

한나 VC그룹이 대한민국에서 제일 큰데. 더 큰 집 머슴이면…

(뭔소린줄알겠다)설마 4년 임시직이요?

아인 (미소로 대답하고 자리에서 일어나면)

한나 (함께 일어나서) 이게 고아인다운 거죠?

아인 뭐가 나 다운지는 모르겠지만.

하고 싶은 일은 해야 직성이 풀리는 성격이라서요.

(한나랑 박차장 보고는) 그동안 감사했습니다.

아인이 한나, 박차장과 인사하고 나가고.

S#81 대행사/로비(낮)

아인이 백을 들고 엘리베이터에서 내려서.

로비를 걷다가 정중앙에 서서 건물을 둘러보는데.

TF팀(E) 대표님!!!!

아인 (돌아보면)

TF팀 (다급하게 계단으로 뛰어 내려오며)

원희 저희 버리고 갑자기 어디를 가세요?!

은정 갈 거면, 저희도 데리고 가세요!

아인 같이 가기엔 너무 험한 곳 같은데?

TF팀 ···

아인 너희는 여기 있어.

광고판에서 너희가 해야 할 일은 아직 많으니까.

TF팀 대표님···!

병수 (아인이 왜 이러는지 이해된다) 이 정도로는 부족하세요?

아이 ...

병수 사람들은 고아인이 VC기획 대표로 승진하면.

만족할 거라고 생각했을 텐데요.

아인 사람들의 생각이라… (곰곰이 생각하다 카메라를 똑바로 보며) 내

한계를 왜 남들이 결정하지?

S#82 대행사/밖(낮)

대기하고 있던 모범택시에 아인이 타면.

기사 손님, 어디로 가십니까?

아인 여의도요.

TF팀이 나와서 손을 흔들면. 아인이 탄 택시가 떠나고.

S#83 서강대교(낮)

아인이 탄 택시가 저 멀리 국회의사당이 보이는 서강대교를 넘어 달려가는 모습에서.

대행사 끝

마지막으로 한마디

아인이가 VC기획 대표를 딱 1년만 하고 나와서 아깝다는 댓글들을 많이 봤습니다.

그래서 시청자분들에게 이후 상황을 알려드리는 게 맞다고 생각해서 씁니다.

결론부터 말하면 우원 그룹의 마케팅 물량(1년에 약삼천억)은 전부 고아인의 회사(키우먼 커뮤니케이션)로 갑니다.

김우원 회장, 김서정 그리고 우원 그룹 마케팅을 총괄하는 황전무이 세 사람은 모두 아인이에게 진 빚이 있는데다고아인이라는 사람의 능력을 100% 신뢰합니다.

더군다나 우원은 대행사를 계열사로 가지고 있지 않고 파혼했기 때문에 VC기획에 주었던 물량도 다시 가져갈 것입니다. 따라서 갈 곳 없는 우원의 1년 삼천억 물량은 전부 아인이네 회사로 올 것이고 게임회사 물량도(1년에 약이백억) 아인이네로 올 것입니다. 결국, 키우먼 커뮤니케이션 창립 1주년이 되면 매출액은 최소 삼천이백억+@

이 정도 규모 회사의 최대 주주이자 사장인 아인이에게 VC기획 사장 자리와 월급은 정말 소소해 보일 것이니. 너무 아까워들 하지 마시길 바라며

끝

| 1부 | 백조는 물 밑에서 쉬지 않고 발버둥 친다

대사 S#9.

- 수진 너 자신을 성공을 위한 도구로 사용하잖아. 성공 그 자체가 목적이 돼버려서.그럼 인간 고아인. 넌 뭐야? (뚫어지게 바라 보면)
- 아인 (눈 피하며) 피곤해. 오늘은 심리분석 같은 거 그만하고. 약이 나 줘.

송수한 작가 코멘트

성공한 누군가를 보면 그 사람이 성공을 통해 얻은 것들을 바라보지만. 나는, 성공한 누군가를 보면 그 사람이 성공하기 위해서 포기하거나 잃어버린 것들에 주목한다.

작용과 반작용은 우주의 법칙이니까.

| 2부 | 전략적으로 생각하고 미친년처럼 행동한다

대사 S#44.

아인 (다시 자리 앉아서) 비 올 땐, 비 맞아야지, 나가 있어.

송수한 작가 코멘트

비가 오면, 비를 맞아야 한다. 괜히 비 안 맞겠다고 이리저리 뛰어다녀 봐야 몸은 몸대로 젖고 꼴은 꼴대로 흉해지니까.

영원히 내리는 비 따위는 없다. 상황을 냉정하게 분석한 후 참고 기다리다 보면 비는 그친다. 반드시. 그럼 그때 선 넘어가면 된다.

대사 S#7.

아인 참 좋은 카피예요. (돌아서며) 그쵸?

(따박따박 읽으며) 이끌든가, 따르든가, 아니면

(씨디들 차갑게 쏘아보며) 비키든가.

씨디들 (어안이 벙벙한데)

아인 셋 중 하나. 선택들 하세요.

송수한 작가 코멘트

비도 그쳤고, 젖었던 옷도 말랐고, 권한도 손에 쥐었으니. 이젠 자세를 바꿔야 할 시간이 왔다. 씨디에서 제작본부장으로.

아인이는 밤을 새워 가며 찾았다. 내일 아침에 내뱉을 말은 씨디 세 명을 넘어 VC기획 전 직원에게 적용되는 말이기에.

나를 따르기 싫다면 비켜라.

거부할 수 없는 의지가 제작팀 전원의 귀에 박혔을 것이다. 인사권을 쥔 자의 말에는 물리력이 담겨 있기에.

대사 S#53.

아인 (당당) 상무님, 처음이시죠?

한나 무슨…?

아인 대행사 아니 회사생활

한나 (뭐지?) 뭐 저야 미국에서 MBA도 하고…

아인 그러면 모르는 거 많으실 테니까. 앞으론 물어보면서 일하

세요.

(빤히 보며) 아무것도 모르면서 시키지도 않은 일 하다가

(애 다루듯) 사고 치지 마시고.

송수한 작가 코멘트

드라마에는 드라마적 판타지가 필요하다. 다만, 작가로서 고민했던 핵심은 '어떤 판타지냐?' 였다.

결국, 고민 끝에 드라마 대행사 안에서 구현한 판타지는 마음속에서 〈이루어졌으면〉 하고 바라는 것이 아니라 현실에서 당연히 〈이루어져야만〉 하는 행위였다.

업계 20년 차 전문가가 신입사원에게 물어보고 일하라고 말할 수 있는 것처럼.

대사 S#5.

아인 사냥하러 먼 길 떠나야 하는데 꼬리 치는 개가 왜 필요해? (창밖을 보며) 사냥엔 이빨을 드러내는 사냥개가 필요한 법이야. (비식) 사납지만. 내 편으로 만들었을 때 가장 든든한.

송수한 작가 코멘트

설날에 떡국을 20번 먹었거나 주민등록증을 발부 받았거나 선거 때 투표권이 생겼다고 성인이 된다고 생각하지 않는다.

내가 성인이라고 생각하는 사람은 콤플렉스를 잘 관리하여 자기 객관화가 투명하게 된 상태이다.

이를 통해 자신이 처해있는 상황을 직시하고 '쓸모 있는 사람'이라는 사실을 반복적으로 증명하는 것.

이게 성인이고. 이걸 사회생활이라고 생각한다.

대사 S#27.

아인 (잠시 생각하다가) 그렇게 살면 안 지치니?

은정 뭐가요?

아인 기뻐했다가 슬퍼했다가. 웃었다가 울었다가. 에너지 소비 심

할 테데

은정 (망설임 없이) 지치죠.

아인 ...?

은정 그럼 뭐 지칠까 봐. 감정 소비하기 싫어서 무덤덤하게 살아요?

에이 사람이 로보트도 아니고.

송수한 작가 코멘트

많은 드라마에서 어딘가 비슷한 것 같지만 너무나 다른 두 사람이 하나가 되는 과정을 그린다. 사랑이라는 감정을 매개체로 하여.

대행사에서는

이성 간의 사랑이라는 감정이 아닌 사람이(TF팀) 사람을(고아인) 이해하는 과정을 통해 하나가 되는 모습을 보여주려고 했다.

정확하게 말하면 고아인이 TF팀으로 인해

쓸데없는 짓이라고 생각했던 감정을 소비하는 인물로 변화를.

| 7부 | 배고픈 짐승에게 먹이 주는 법

대사 S#49.

한나 (씨익) 들고 있는 고깃덩어리가 하나라면. 더 굶주린 생명체

한테 줘야.

먹여준 주인한테 감사해하지 않겠어?

박차장 그게 효과적이죠.

한나 던져줘. 더 배고픈 짐승한테.

송수한 작가 코멘트

올림픽 시즌이 되면 평소에 관심이 없던. 혹은 '저런 스포츠가 있었나?' 싶을 정도로 룰도 모르는 종목의 선수를 응원했던 경험이 있다.

그럴 때 응원의 시작점은 언제나 간절함이었다.

피로와 부상으로 인해 당장 병원에 가야 할 정도의 상태에서도 포기하지 않고 경기에 임하는 선수의 그 간절함. 한나도 그랬을거라고 생각한다. 고아인이라는 사람에 대해서 아직 잘 모르고 VC기획 내부를 움직이는 룰에도 익숙하지 않지만 그녀의 간절함을 보고 응원을 시작했을 것이다.

언제나 간절한 사람이 이기고. 이기는 사람은 우리 편이니까.

| 8부 | 준비된 악당은 속도가 다르다

대사 S#16.

조대표 (단호하게) 예외는 없습니다. 작용과 반작용은 우주의 법칙이

니까.

한나 상무님도 곧 선택해야 하는 시간이 올 겁니다.

한나 무슨…?

조대표 (똑바로 바라보며) 무엇을 포기할 것인지.

송수한 작가 코멘트

먹고 싶은 거 다 먹으면서 남들이 부러워하는 몸을 가질 수 없고. 놀 거 다 놀면서 좋은 성적을 얻을 수 없고.

남들 퇴근할 때 퇴근하면서 회사에서 가장 높은 자리까지 올라갈 수 없다.

무언가를 얻으려고 한다면 무엇을 포기할지 선택해야만 하는데 문제는

가장 얻고 싶은 것들은 가장 잃기 싫은 것들을 포기해야만 얻을 수 있다.

| 9부 | 기적을 만드는 사람들

대사 S#16.

아인 (하나라는 말에 잠시 은정을 바라보다) 습관 된다. 두렵다고 피하는 거. / 긴장되면 긴장된 상태로 하면서 이겨내야지. 피하는 습관 들이면 / 나중에 트라우마 돼

송수한 작가 코멘트

피할 수 없다면 즐겨라!

끔찍하게 싫어하는 말이다. 하지만, 절반은 받아들여야 하는 말이기도 하다. 한번 피하면 계속 피해야 하고 그게 습관이 되면 영원히 피해야만 한다. 일이든, 사람이든, 상황이든.

'피할 수 없다면 즐겨라!'라 가 아니라 '피할 수 없다면 이겨라!'가 맞다고 생각한다.

이기면, 반복해서 이겨내 버릇하면 굳이 피하고 싶어지지 않으니까.

| 10부 | 계산서는 반드시 청구된다

대사 S#2.

정석 살려고 광고하는 거지. 광고하려고 사는 거 아니잖아? 먹어. 그렇게 일만 하면 나중에 반드시 계산서 날아온다. 계산서 날아오면 뭐 된다고? 아인 (다짐하듯) 사장 되겠죠.

송수한 작가 코멘트

사장(BOSS)과 사장(死藏)

이 극본을 쓰면서 풀어야 할 가장 어려운 숙제 중 하나는 시청자가 공감할 수 있게 고아인을 사장(BOSS)으로 승진시키는 것이 었다.

어려운 작업이었다. 이유는 판타지니까.

시청자분들도 알고, 나도 안다. 현실의 고아인들은 사장(死藏) 된다. 일하는 회사에서 일 잘하는 사람이 사장(BOSS)되지 못하고. 사장(死藏)이 되어 버린다.

그래서 〈대행사〉의 장르를 오피스 판타지라고들 한다. 나도 인정한다. 나 역시 현실에서 수많은 고아인들이 사장(死藏)되는 걸 봤으니까.

현실이 왜곡되어 있으면 드라마는 판타지가 된다.

대사 S#32.

아인 (한숨) 사람들은 어떻게 매일 잠을 잘까…

송수한 작가 코멘트

드라마 작가는 '대사 쓰는 사람이다'라고 할 정도로 드라마 극본은 대사의 비중이 높다.

그러다 보니 나 같은 경우는(한 회차 기준으로) 최소 4페이지에서 많으면 10페이지 정도의 대사를 미리 써 놓고 극본 에 들어간다.

그에 반해

위에 대사처럼 저절로 툭 하고 튀어나오는 대사가 있다.

인물이 나한테 툭 하고 내뱉었기 때문에 주인공의 현재 마음 상태가 투명하게 보이는 말.

아무런 계획도, 의도도, 기능도 없기 때문에 되려 시청자들에게 쏙 하고 스며들어서 소화가 잘되는 대사.

저런 거 하나 쓰려고 매일 같이 키보드를 두드리고 있다.

저런 거 하나 잡으려고 먹잇감을 기다리는 늑대처럼 작업실에 웅크리고 있다.

| 12부 | 잃어버린 것 잊어버리기

대사 S#32.

한나 부모덕에 사람 노릇하는 돌대가리들. (사진 들고) 얘네 집안 이랑 우리 집안이랑 합치면 뭐 나오겠어? 대한민국에서 제일 큰 돌 나올 거 아니야. 그게 사람이야? 울산바위지!

송수한 작가 코멘트

국토의 70%가 산으로 이루어진 나라여서 그런지 크고 작은 바위들을 참 많이도 봤다. (같이 일도 많이 해봤다)

이거 보고 뜨끔! 하는 사람도 있겠지만 뭐, 별거 없다. 나도 바위니까.

바위인 게 뭐 문제겠는가.

내가 바위인지 아닌지를 인식하고 있느냐? 인식하지 못하고 있으냐? 가 문제지.

똑똑한 사람보다 자기 객관화가 잘 된 사람이 함께 일하기 편하다.

그러니 인정해라. 고집부리지 말고. 당신도 수많은 바위 중 하나라는 걸.

| 13부 | 발등은, 믿는 도끼에 찍히는 법

대사 S#29.

한나 박차장 없음… 세상에 내 편 아무도 없어.

내가 100% 믿을 수 있는 사람은. 박영우 너 하나밖에 없다

고…! / 몰라?

박차장 압니다. 제가 이대로 있으면.

상무님이 가진 모든 걸 빼앗길 수 있다는 것도.

송수한 작가 코멘트

논산훈련소에서 재벌급 형이랑 같이 훈련병 생활을 한 적이 있다. (논산훈련소 소장인 투스타가 주말에 내무실로 찾아와서 그 형한테 인사하는 걸 봤다. 존댓말로, 그것도 고개까지 숙이며, 남자들은 안다. 이게 얼마나 충격적인 모습 이후 그 형이랑 초소 근무 함께 나가서 이런저런 이야기를 참 많이 했 는데

(야간에 같이 근무 나가면 별의별 속 이야기 다 하게 된다) 그때 들었던 이야기가 중 하나가 이런 거였다.

'나랑 내 친구들이 왜 사람들을 못 믿는 줄 알어?'

들어보니 이해가 갔다.

나 같아도 그런 환경이라면 타인을 신뢰하기 어려웠을 것이다. 다 가진 거 같은 사람이 보여준 결핍이 인상적이었다.

그때 기억이 강한나가 되었다.

다 가진 거 같아 보이지만 큰 결핍이 있는 인물.

그 결핍이 너무 어둡지 않게.

새벽에 낀 안개처럼 은은하게 드러나는 캐릭터.

언젠간 한나 같은 캐릭터를 전면에 내세워서 이야기를 쓸 계획이다. 아직 다 풀지 못한 이야기가 너무나도 많다.

대사 S#55.

은정 그러니까. 왜 들어온 광고주 안 받고 회사를 나가시냐고요!

아인 내가 제일 잘하니까.

일동 네???

아인 살다 보면 제일 잘하는 일이기 때문에. 하지 말아야 하는 경

우도 있어.

송수한 작가 코멘트

일하다 보면 유혹의 손길이 다가온다.

꼭 내가 제일 잘하는 부분으로

그럴 땐 눈 딱 감고 받고 싶어진다.

불의한 행위가 아니라 내가 마땅히 받아야 할 것처럼 느껴진다.

내 능력에서 발생한 일종의 보너스처럼.

갑질도, 안하무인 적인 언행도

다 저런 뿌리에서 자라나 맺은 열매라고 생각한다.

'나는 그래도 돼! 왜? 다 내 능력, 지위, 권력에서 기인한 것들이니까!'

뭐, 다들 성인이니까 알아서 살면 되지만

별 의미도 없이 치열하게

끝나지 않는 전쟁을 계속하면서 사는 사람들도 있다. 사람이라고 불러도 되는지 모르겠지만.

│15부│ 하고 싶은 일, 하지 말아야 하는 일, 해야 하는 일

대사 S#55.

정민 앞으로 어떻게 살아야 하냐?

아인 어떻게 살려고 하지 말고. 그냥 사세요. 오늘만 보고.

정민 지랄하고 있네. 지는 내일만 보고 살면서.

송수한 작가 코멘트

황석영 작가님의 자전적인 소설 〈개밥라기별〉을 보면 이런 말이 나온다.

'사람은 씨발… 누구든지 오늘을 사는 거야'

누구든지 오늘을 사는 게 인간인데 내일이 두려워서 목숨을 끊으려고 했던 이와 내일만 보고 살아서 잠 한숨, 밥 한 끼 제대로 못 먹는 사람의 대화.

이 대사는 내일을 위해 모든 오늘을 희생하며 살아 온 아인이가 정민이에게 하는 말이면서 동시에

자기 자신에게 하는 말이기도 하다.

'오늘을 살자. 오늘만 보고. 그냥 살자'

저 말을 하면서 아인이가 바라보던 밤하늘 어딘가에도 개밥바라기별이 떠 있었을 것이다.

| 16부 | 바람이 불지 않는다면 노를 저어 나아간다

대사 S#69.

아인 아우 스트레스받아. 병수야 밥 먹으러 가자.

병수 (과거와 달리, 때 되면 밥 먹자고 하는 아인의 말이 듣기 좋다)

아인 (생각하다가) 김치찌개 어때? 왜? 김치찌개 별로야? 너무 자주 먹었나?

송수한 작가 코멘트

우선

'내 한계를 왜 남들이 결정하지?'는 16부를 대변하는 대사가 아니라 드라마〈대행사〉전체를 대변하는 대사이기에 여기선 선택하지 않았 습니다. '성공'이 대행사의 서사를 이끄는 키워드라면 '주체성'은 대행사의 중심을 잡아주는 키워드이다.

위의 글은 드라마 사전 인터뷰에서 했던 말인데 그 당시에는 스포가 될 수 있어서 하지 못했던 중요한 말이 있습니다.

〈대행사〉를 주인공 중심으로 보면 '그냥 워커홀릭 고아인이 건강한 워커홀릭으로 변해가는 과정을 그린 이야기'입니다.

건강한 워커홀릭 이것이 대행사라는 드라마가 풀어내야만 하는 화두였습니다.

워커홀릭과 건강함이 한 문장 안에 존재할 수 있는 단어인가? 이건… 따뜻한 아이스 아메리카노를 만들어 내야 하는 거 아닌가?

꽤나 오랜 고민 끝에(약 1년이 넘는 시간) 내린 답은 '쓰다 보면 알게 되겠지…'

실제로 16부 마지막 씬을 쓰고 극본을 1부부터 16부까지 천천히, 몇 번쯤 다시 읽어 보니 정신과 원장 수진이가 했던 대사에 답이 있었습니다.

'아인아, 행복까지는 힘들어도. 그냥 평범하게. 남들처럼 살자. 응?'

그래, 일은 워커홀릭처럼 하되 일상은 남들처럼 살자.

보통의 회사원들처럼.

그게 건강한 워커홀릭 아닌가?!

그래서 고아인이 건강한 워커홀릭이 되었다는 설정을 한마디로 정의 한 게

'병수야 밥 먹으러 가자'였습니다.

거기에 메뉴는 수십 년간 직장인 점심 메뉴 부동의 1위인 김치찌개로.

단 한 씬이지만 써 놓고 나니 마음이 놓이는 기분이었습니다. 뭐랄까… 내가 만든 가상의 인물이지만 끝까지 책임진 느낌이랄까…

앞으로 아인이가 또 어떤 위기와 고난을 겪을지는 모르겠지만. 내가 바라는 건 단 하나입니다.

그저 남들처럼 때 되면 먹고, 때 되면 잠을 자자.

그 정도면 충분하다.

송 수 한 대 본 집

1판 1쇄 인쇄 2023년 4월 20일 1판 1쇄 발행 2023년 5월 4일

지은이 송수한

발행인 양원석 책임편집 박현숙, 황서영 디자인 강소정, 김미선, 신자용 영업마케팅 양정길, 윤송, 김지현, 정다은, 박윤하, 김예인

ISBN 978-89-255-7656-5 (03600)

- ※이 책은 ㈜알에이치코리아가 저작권자와의 계약에 따라 발행한 것이므로 본사의 서면 허락 없이는 어떠한 형태나 수단으로도 이 책의 내용을 이용하지 못합니다.
- ※ 잘못된 책은 구입하신 서점에서 바꾸어 드립니다.
- ※ 책값은 뒤표지에 있습니다.